关山月

全集·速写编

关山月美术馆 编

海天出版社·广西美术出版社

目录

专论

003　万里都经脚底行——关山月的速写艺术 / 关　坚　赖志强
009　背景与出发点——从关山月西南、西北写生引发的思考
　　　/ 吴洪亮

图版

018　澳门写生（全册 8 幅，选取 3 幅）
020　贵州写生（全册 36 幅，选取 23 幅）
032　洗衣
034　三匹马
035　马车 1
036　马车 2
037　马车 3
038　男人坐像
040　西北写生（全册 116 幅，选取 58 幅）
070　塔尔寺庙会人像
071　街头速写
072　马车
073　马
074　重庆写生（全册 4 幅）
077　南洋写生之一（全册 111 幅，选取 70 幅）
113　南洋写生之二（全册 27 幅，选取 24 幅）
127　暹罗写生
128　香港写生之一（全册 16 幅，选取 8 幅）
133　香港写生之二（全册 10 幅，选取 7 幅）
137　速写之七
138　速写之三十四
139　武汉写生（全册 39 幅，选取 28 幅）
154　速写之八
155　速写二十五

156　慰问团和功臣座谈
158　做好出海准备
159　丰收
160　武昌造船厂工地速写
161　速写之六
162　汉水铁桥在建设中
163　北京速写
164　老渔工速写
165　速写之二十四
166　南湾水库速写 1
167　南湾水库速写 2
168　南湾水库速写 3
169　速写之三十
170　朝鲜前沿速写
171　速写之二十一
172　速写之十七
173　牛车
174　陶然亭游泳池工地速写
175　欧洲写生（选取 11 幅）
182　老农的手
183　汕尾写生（全册 39 幅，选取 11 幅）
190　山西写生（全册 8 幅）
195　樱与松（全册 3 幅）
197　延安之行写生（全册 27 幅）
212　井冈山写生（全册 4 幅，选取 3 幅）
214　长江三峡行、韶关写生（全册 69 幅，选取 56 幅）
244　海南岛写生（全册 12 幅，选取 10 幅）
250　朝鲜速写（全册 9 幅，选取 8 幅）
255　美国速写（全册 30 幅，选取 29 幅）
270　澳洲速写（全册 16 幅，选取 13 幅）

278　北京速写（全册 4 幅）

282　萝岗写生（全册 10 幅）

288　日本速写（全册 2 幅）

290　美国写生（全册 5 幅）

294　日本写生（全册 11 幅）

301　桂林速写（全册 15 幅）

310　马来西亚写生（全册 10 幅）

专　论

万里都经脚底行
——关山月的速写艺术

关　坚　赖志强

关山月（1912—2000 年）曾经说过"不动，我便没有画"，他一生写生无数，大江南北、名山大川都留下了其观察自然、体验生活的足迹。从《万里行踪——关山月写生选集》中不难看出，关氏写生的足迹不仅遍布中国大地，在不同时期，他甚至远涉南洋、欧洲和北美诸地，留下了大量反映当时、当地风土人情的速写写生作品。可以说，关氏无论去到哪里都坚持画笔不离手，许多速写甚至是在轮船、汽车和火车等交通工具上完成的。在 1997 年关山月美术馆成立时，关山月向该馆捐赠的 813 件作品中，就有速写作品 183 件。这次《关山月全集·速写编》在馆藏作品的基础上又新收录了百余幅私人收藏的速写写生稿。这些速写不仅反映了一位具有创造力和敏锐视角的艺术家不同时期断缣尺楮的艺术与生活的片影，同时也反映了不同时期关氏的绘画技巧、艺术作品的图像与灵感来源。甚或可以说，它们是重构关氏艺术历程、反映关氏艺术思想变化必不可少的珍贵资料。

据《辞海》界定："速写（Sketch）又称略画，将自然印象于短时间内简单描写之画也。"[1] 在新中国成立初期的艺术观念中，"速写是美术家观察生活后进行记录的重要手法之一。速写不仅可以作为创作上的素材，或作为启发创作上现实形象思维的根据，如果一幅形象完整，能够表现出对象所具有的精神特征和体现一定思想内容的速写作品，它和其他艺术创作一样，本身也就可以作为一件供人欣赏的独立艺术品"[2]。对于关氏的许多速写而言，在某种程度上本身也是一件独立艺术品。

研究关山月的速写艺术，追溯其最初的艺术历程与观念是至关重要的。1935 年，关山月追随高剑父学习中国画。（图 1）深受中西方艺术影响，倡导新国画的广东艺术家高剑父，是 20 世纪上半叶中国画领域倡导写生，留下大量速写作品的一位罕有的艺术家。而关山月则是其老师高氏艺术理念——"眼光更要放大一些，要写各国人、各国景物；世间一切，无贵无贱，有情无情，都可以做我的题材"——的有力践行者。

1939 年，关山月参加在澳门商会举办的"春睡画院画展"，对关氏而言，这无疑是其从艺以来值得重视的一次成绩展示。对于初出茅庐的关山月及其作品给人的印象，特意由港至澳观看画展的批评家简又文是这样描述的：

关山月以器物、山水最长，花鸟次之，人物、走兽又次之。诸作品中凡绘到木船、破帆、渔网、竹筐等物均可显出其绝技。余最爱其《三灶岛之所见》一幅，写日机炸毁渔船之惨状，一边火焰冲天，一边人物散飞，其落水未及没顶者伸手张口号哭呼救，如见其情，如闻其声，感人甚矣。是幅写船虽未及他幅之精细，唯火、光、天、空、飞舞、大船、人人、物物一一罗致于数尺楮上，布局得宜，色素和谐，则又远胜于其他诸幅之单纯矣。矧其为国难写真之作，富于时代性与地方性，尤具历史价值，不将与乃师《东战场烈焰》并传耶？他如《东望洋的灯影》、《千家香梦的大三区》为澳中写实画，是以景色胜者。《秋瓜》联屏，不需勾染只用撞色法，形象之似，用色之佳，非由西洋画学又乌得此？《柔橹轻拖归海市》一幅，有粗有细，有人有物，构图笔法，隽永有味。其余小品数幅亦并佳。[3]（图 2）

作为当时展览中引人注目的作品，《三灶岛之所见》（图 3）提示我们对关氏艺术语言特征的关注：与摹写内心的景象或重复历代梅兰竹菊等经典文人画母体相较而言，当下目光所及的现实生活及其变化中的细节，更容易吸引关山月的注意力，也更易成为关氏艺术创作的主题。在检点他的画稿时，我们随处可以找到这种证据。在关氏初入画坛时所创作的这批抗战画的背后，有他沿途观察难民生活所作的为数不少的速写。高剑父信奉的"写生"，转变为关氏一生践行的艺术哲学——"不动便没有画"。或者可以毫不夸张地说，无论是"民国"时期对忧患社会的关切，抑或是新中国成立后对社会主义建设成就的讴歌，关山月一生的主要创作，并非无本之木、纯出想象，恰恰相反的是，这些画作其实是来源于现实生活，脱胎于不间断的旅行写生和就地所作的速写。

虽然从学于以"新国画"为标志的高剑父，但在抗战时期左翼作家、艺术家看来，关山月已经算是旧派人物。在左翼艺术家的评判尺度中，他虽然也注重笔墨、意境等传统艺术所包含的要素，但他们在抗战的背景中，更关心艺术家的社会责任，艺术与生活、与人民的关系。在抗战阶段，关氏旅行、写生，以贴近现实的视角描绘了大量的速写，未始不是他改变过去创作理念的一种方式。包括很多左翼艺术家的评价、见解，在关氏的内心世界中转变为着力去接近民生、触摸土地的一种持久动力。在澳门居住两年后，1940 年关山月告别高剑父，离开澳门，从韶关往桂林，至贵州、云南、四川、西康等省，复又经河西

图1

图2

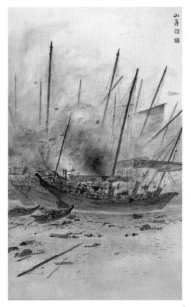

图3

走廊，出嘉峪关，入祁连山而探胜敦煌，前后凡五年。在行万里路的写生行进中，出于坚定的决心，关氏甚至婉拒了陈之佛通过陈树人转达的重庆国立艺专教授的聘请。因之，也结识了同样西行的来自各地的知名文化人，拓展了人脉关系。关氏毅然"出山"行万里路，走入社会，描绘人间百态，走遍大江南北，以自然造化为师。这对于一个无任何社会背景的穷困的青年画家而言，是难以想象的一个挑战。若干年后，关氏回顾当年行万里路的岁月，他是如何行走了七八个省，一步一步实现自己的目标——"行脚有心师造化，手头无处不江山"时，他感慨地表示："自力更生，以画养画"，以及"在家靠父母，出门朋友帮"。[4]

对于习惯了南方景观的人来讲，西南、西北之行开阔了关山月的眼界。他后来的回忆是这样描述他的感受的：

像我这样的一个南方人，从来未见过塞外风光，大戈壁、雪山、冰河、骆驼队与马群、一望无际的草原、平沙无垠的荒漠，都使我觉得如入仙境。这些景物，古画看不见，时人画得很少，我是非把这些丰富多彩的素材如饥似渴地搜集，分秒必争地整理——构思草图，为创作准备不可的。这是使我一生受用不尽的绘画艺术财富，也是使我进一步坚信生活是创作的源泉的宝贵实践。[5]

关山月在西北之行所记录下来的，多是未曾见过的新事物。他的速写画，有纯用铅笔，有纯用毛笔，也有类似水彩画草图般先用铅笔勾描轮廓，再用毛笔涂上浓淡不一的墨色的。不仅有山水、人物，还有禽畜、器物等，这些图像记录了他旅途中的见闻。如1942年在贵州，记录了当地许多独特的乡民景象、民族服饰和器物等。《贵州写生22》描绘了贵州一家大小坐在稻草旁的情形，关氏题款写道："贵州'天无三日晴'和四川所谓'蜀犬吠日'都是一样在雨雾中过着活，尤其冬季，若太阳出了，无不笑逐颜开，跑到郊野去晒阳光。他们一家老幼正在稻草旁边娱孩和补破衣呢。"（图4）又如《贵州写生2》描绘了市肆中的苗人，其题款云："苗人生活勤苦，虽在市肆中仍不断其缉麻工作，此图写于贵阳之花溪镇。"（图5）虽是简短的文字，其新鲜之感仍溢于言表。异乡的见闻无疑令关氏感到新鲜、陌生，激发其描写的兴趣。

在描绘速写的过程中，对于同一事物，关山月可能为了更好地表现它，会从不同的角度加以描绘，例如1943年至1944年"西北写生"中就有他集中描画的马。这些马形态各异，或奔跑，或腾跃，或步行，或涉水，或人骑于马背抽鞭的动态，一张尺寸为25 cm×31 cm见方的纸上，描绘之马多达十匹以上。它们之间各无关联，只是作者为了利用尽可能的纸面空间来表现马的动态而已。不厌其烦地对同一事物的表现，最终为关山月的艺术创作带来实质性的影响。1963年根据毛主席诗意，描绘万马穿行于群山之间的画作《快马加鞭未下鞍》，就得益于此前所作的速写。[6]（图6、7）

在西南写生的速写当中，有多幅水车的速写。关坚在与关山月先生共同生活期间曾听其说过："我早年画山水时，画水车对我而言是一个难题，一直都不会画，因为身边生活的环境中没有这类东西。但到西南写生时，在黄河沿岸看到许多利用水流进行灌溉的水车，我就下决心把水车了解清楚，我画了大量的水车速写，先作近距离的观察，把其结构、运动原理了解透彻，把水车的细节画下来，再跑到远处从不同角度进行描画。从此以后，作品中需要画水车的地方我就可以随心所欲地加上此种点景了。"（图8）

从上述例子不难看出，通过大量地画速写来观察生活对于关山月在创作上的帮助是十分重要和不可缺少的。

之所以要着重叙述关氏西南、西北之行，无非是为了说明：首先，褪去了高剑父的技法影子，淡化临摹的痕迹，关氏学会了以自己的方式来观察、表现大自然与现实生活；其次，对熟悉南方风物的关氏而言，首次西行，获得了多种地域风貌和少数民族奇异风俗的视觉体验，促使了关氏绘画语言的转变，这是他一生践行的"不动便没有画"的艺术理念和保持"笔为定型"的样貌的其中渊源；再次，关氏以现实视觉入画，结识受中共文艺思想影响的艺术家，为新中国成立后顺利转向中共所设定的文艺方针作了铺垫，这种转型在关氏身上显得如鱼得水。

如果从广州沦陷到千里寻师避难澳门过程中所作的写生、速写作为前奏的话，那么，举办抗战画展，离开澳门踏上西南、西北写生旅

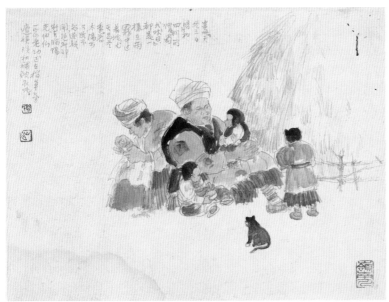

图 4

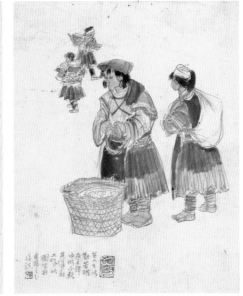

图 5

程就揭开了关氏往后在广阔地域范围内写生、作速写的序幕。我们必须注意到，关氏在行万里路中所作的速写及其脱胎于速写的鸿篇巨制都与某些左翼艺术家或漫画家以宣传口号式的口吻图解政治是不一样的。这也正是关山月的过人之处。在旅行写生中，关氏捕捉的人物形象、生活片断、山水风物等，着力提升的艺术技巧和笔墨语言，实际上是他进入艺术领域之初从乃师高剑父那里习得的。经过直面大自然的写生，笔墨语言得以进一步的深化、提升，也更具个性。诚如李伟铭先生所指出的："从 40 年代中期开始，关山月笔下的人物画色彩加强了，线条的运用增加了明显的自信心和表现力。另一方面，由于远离战火前线，大后方相对安定的生活环境既为关氏提供了比较稳定的学习、创作条件，当地的民俗风情特别是热烈奔放的草原游牧民族生活作为关氏获得灵感的源泉注入他的画面的同时，也淘洗了 30 年代末期至 40 年代初期作品中的晦暗、悲怆的情调。"[7]

1947 年 7 月，得友人资助，关山月开始了南洋之行，"在暹罗逗留了三个多月，先后到过清迈、南邦、大城、土拉差、万佛岁、佛丕、华欣、宋卡、合艾各地，新加坡和马来西亚的吉隆坡、槟榔屿各处，一共也逗留了三个月，这一行恰巧半个年头，搜集的画稿总算有三百余帧"[8]。这是他首次涉足域外，色彩鲜明的东南亚风光陶冶了其笔墨色彩，他同时用临摹敦煌壁画习得的技巧与方法来描绘这些皮肤黝黑的东南亚人。他对人物的描绘是值得注意的，1947 年《南洋写生之九十》和《南洋写生之九十四》以及 1942 年的《男人坐像》等铅笔速写，显示了关氏对西画素描的功底，对人物头部、手、足的骨骼和明暗的表现，正如前文引述简又文所言"非由西洋画学又乌得此"的观感一样，没有经过素描的训练，显然是不可能达到的。

从抗战时期至新中国成立前，关山月的艺术发展是从折中派向现实主义转变，这个转变是通过写生完成的，而这也是在另一层面上实践着高剑父的艺术理念。1948 年出版的收录他在西北与南洋写生的《关山月纪游画集》（图 9）的几篇序文，都不约而同地把注意力放在"变"这个层面上，如陈曙风说的"他所走的路愈远，他的变动就愈大"[9]。早期的评论者提醒我们，要理解关山月的作品，"最紧要的要如我们所讲，把太阳眼镜除去，先看看自己周围的事物，有了了解，然后请看关氏

的作品"[10]。其言下之意即告诫我们，要注意关氏作品与其周围生活之间的关系。

新中国成立后，由于供职于高等院校，担任各级美术家协会和艺术机构的领导职务，关氏外出体验生活的机会就更多了。我们只能从关氏生平中重要的游历来评估他不同时期所作的速写：新中国成立初期广东地区写生；1956 年访问波兰、莫斯科；1961 年与傅抱石赴东北写生；1962 年到井冈山、瑞金等地写生；1964 年与黄新波、方人定、余本等到山西写生；1971 年到茂名、海南岛等地写生；1973 年三次到阳江、博贺、湛江林带访问；1974 年到新疆体验生活；1976 年访问日本；1977 年偕夫人李秋璜到黄山写生；1978 年重访青海、敦煌，出阳关，游三峡；1982 年赴日本；1983 年到海南岛体验生活；1984 年赴美国作为期两个月的参观、访问；1985 年访问泰国、澳大利亚、新加坡；1990 年访问日本；1991 年赴美国举办"关山月旅美写生画展"；1992 年赴汕头、海南西沙群岛深入生活；1993 年游武夷山；1994 年到黄河壶口、秦岭写生等。

不厌其烦地罗列关氏出行的年表，无非是为了提示我们：关山月所到之处几乎都有速写的产生，他一生所作的速写难以数计，有些保留下来了，有些则散佚无闻。这些万里行踪不仅印证关氏的重要的艺术理念"不动便没有画"，它们在另一个层面上还印证了关山月在不断变化的艺术面貌。其中的一些速写，如 1956 年访问波兰所作并参加当年举办的第二届全国国画展览会的速写，被认为"琳琅满目，几无幅不佳"，是"新一代画家"的代表作。[11] 正如收录于本书的这批速写作品时间跨度超过半个世纪，最早的可以追溯到 1938 年关氏避难澳门时所作的，最晚的则是关氏逝世前一年（1999 年）春天在马来西亚旅行时所作的。它们反映的是诚如关山月的《万里行踪——关山月写生选集》标题的意义——"旅途中广阔时空范围内的见闻与踪迹"。从一个长时段来观察，关氏早年的速写艺术在把握整体画面氛围的情况下偏重于细节的描绘，力求在纸面传达一个真实可信的世界；新中国成立后的速写艺术着力于生产建设、劳动场面等情节性的刻画；晚年的笔墨趋于简洁、纯化，不再刻意追求外观形象，而是以寥寥数笔描画了视觉观感。反映在速写艺术上的这种变化，也正是关氏艺术变化

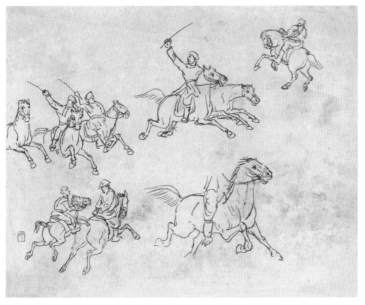
图6

图7

历程的见证。

正如一些论者所指出的关氏所作的写生稿是他后来创作的来源[12]，关山月的很多作品是由写生所得的速写稿脱胎而来，如1944年的《今日之教授生活》来源于《李国平教授画像》、1972年的《朱砂冲哨口》来源于《朱砂冲速写》等，写生稿构成了不同时期关氏艺术创作的一个重要来源。[13]

对于"速写"观念及其在中国画创作中的作用，关山月是这样理解的：

"搜尽奇峰打草稿"只是创作的预备，为的是认真观察，加深记忆。[14]

我坚信生活是艺术创作唯一的源泉。没有生活依据的创作，等于无米之炊、无源之水。生活的积累，是创作的财富。中国画最大的特色，是背着对象默写，不满足于现场的写生，现买现卖的参考，如写文章一样，若字句都不多认识几个，只靠查字典来写作是不行的。所以必须经过毕生的生活实践，通过不断的"四写"（写生、速写、默写、记忆画）的手、眼、脑的长期磨炼，让形象的东西能记印在脑子里，经过反刍、消化成为创作的砖瓦，才能建成高楼大厦。[15]（图10）

中国画家一方面要在生活中多写生、速写，对运动中、变化中的对象要有敏锐而深刻的观察和把握，要善于概括地抓住客观对象的重要特征和内在联系，使客观对象活在自己的心中，这样才能做到"胸有成竹"、"意在笔先"；另一方面要加强对传统绘画的学习和研究，充分认识和把握中国画重视运用具有独特美感及趣味的线条和笔墨，以线写形、以形传神的造型规律，把客观对象的强烈感受通过提炼、概括的方式表达出来。

……

我经常在车上画速写，目的是把自己的感受记录下来。我画过大量的速写，但在创作的时候我很少直接用来参考。我只是通过写生来分析物象，认识生活。经过大脑消化后，做到心中有数，创作中才能更主动、更自由地表达自己的感受。[16]

对关山月而言，速写是提升绘画创作水平、搜集创作素材的一种重要方式。关山月一再强调，画速写是中国画的锻炼方式。对客观物象的现场速写，一方面是锻炼艺术家手、眼、脑的组合能力，一方面

是检验艺术家对客观物象的熟悉程度，最终做到"得于心而应于手"的胸有成竹的状态。它构成了中国画学习和训练必不可少的两个方式，即一是面向现实生活，一是面向传统。

在关氏的速写中，大量的作品是用毛笔或是日本制的软头水笔绘成。其实关氏曾经对笔者提及，在他的艺术生涯中，只要是条件许可，他都坚持一律用毛笔写生。因为他认为，毛笔的表现力远比西方素描所用的铅笔强。毛笔的干湿浓淡、粗细变化、轻重缓急就能表现不同的物件、不同的质感，而这是铅笔、炭笔所不能代替的。最为关键的是，毛笔下笔不可修改、覆盖的特性可以让画者在画速写时训练如何用简洁、概括的线条表现对象。关氏在美术学院中国画系教学期间，他都是一直强调用毛笔直接对景物写生，反对用铅笔、橡皮。通过这种毛笔写生训练，可以让学画者更好地掌握中国画最大的特点——笔墨、线条。关氏曾在《有关中国画基本训练的几个问题》一文中提到，在中国画教学中提倡用"篮球、足球代替石膏圆球让学生画"的观点，其实就是针对中国画用线点结构表现物体本质的特征来进行中国画教学的一个例子。关氏更在美国讲学谈到中国画时强调："中国画的笔、墨、纸工具，中国人特有的书法传统所历久形成的线条，是中国画画法的骨脊，由它派生出来的皴、擦、点、染等笔法，积、破、泼、焦等墨法，统为手段，都成血肉，使中国画成为一个神气十足的躯体。形神兼备，是因为中国画有很久远的以线写形、以形写神的优良传统"。[17]从关氏的速写写生中不难看出其对中国画的理解与追求都是贯彻始终的。

关氏同时又宣称，在创作的时候很少把速写直接用来参考，而现实中却有很多作品是来源于速写。这看似矛盾的现象应该是这样理解的：只有当艺术家对物象反复描绘，充分消化吸收其规律、特点，做到了然于心、"心中有竹"，在开展创作的阶段即便不用参考此前的速写也可将物象形神兼备地描绘出来。这使艺术家超脱了物象的局限，在艺术创作中于脑海里自由地提取所需的形象，从而使艺术创作获得更广阔的自由空间。显然，关山月在长期的速写实践和探索中，获得了这种自由。

速写作品，是画家生涯和其艺术积累的见证，同时也是研究其艺术变化、作品构成和风格特征的重要依据。作为折中派新国画的追

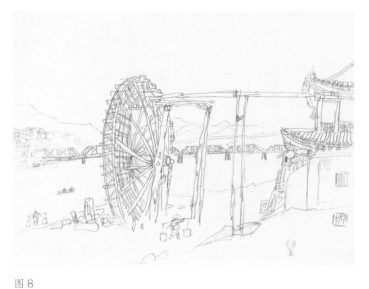

图 8

图 9

有关中国画创作实践的点滴体会

关山月

图 10

随者，关山月自抗战时期起稳步地进入艺术界，短短几年即由一位寂寂无闻的艺术爱好者成长为一位具有独立思考能力，能够迅速把握当下艺术主流思想的艺术家。纵观其一生的从艺历程，我们不难发现，适时调整自己的艺术方向，提升技巧的表达水平和内容的思想性，乃是基于其不间断地深入生活、深入自然去写生，从中描绘大量的速写作品。在 20 世纪中国画艺术脱离传统文人抒情转向强调实用与社会担当的背景下，这些速写作品具有可贵的意义。

【注释】

1. 舒新城等编《辞海》（合订本），中华书局，1947 年 4 月（1948 年 10 月再版），第 1319 页。

2. 鲁少飞《描绘我们祖国的新面貌》，《全国水彩、速写选集》，朝花美术出版社，1955 年 4 月，无页码。

3. 简又文《濠江读画记》（下），《大风旬刊》第 43 期，1939 年 7 月 15 日，第 1367 页，香港。

4. 关山月《我与国画》，《文艺研究》1984 年第 1 期，第 121 页。

5. 关山月《我与国画》，第 121 页。

6. 关山月在晚年接受采访时曾说："我在创作《快马加鞭未下鞍》时，画中有许多飞奔腾跃的骏马，我都是信手画来的，但马的形态各异，这完全有赖于我当年在西北对马的细致观察、分析和认真的写生。"见陈湘波《风神藉写生——关山月先生访谈录》，《关山月写生集》（西南山水写生），关山月美术馆，1998 年，第 5 页。

7. 李伟铭《战时苦难和域外风情——关山月民国时期的人物画》，李伟铭著《图像与历史——20 世纪中国美术论稿》，中国人民大学出版社，2005 年 6 月，第 407 页。

8. 《关山月纪游画集·第二辑·南洋旅行写生选·自序》，广州市立艺术专科学校美术丛书，1948 年 8 月，第 3 页。

9. 《关山月纪游画集·第一辑·西南西北旅行写生选》，广州市立艺术专科学校美术丛书，1948 年 8 月，第 2 页。

10. 林镛《介绍"关山月个展"》，原载《广西日报》1940 年 10 月 31 日，现引自《关山月研究》，第 2 页。

11. 邓以蛰《关于国画（二）》，原载《争鸣》第 2 期，收入《邓以蛰全集》，安徽教育出版社，1998 年 4 月，第 375 页。

12. 黄蒙田《关山月的创作历程》，《文汇报》1980 年 10 月 30 日，香港。

13. 关氏存世名作中，可以找到许多由速写稿（写生稿）转变为艺术创作成品的例子。2006 年，关山月美术馆曾特意就此主题举办过一个题为"风神藉写生"的展览，并出版了同名图录。

14. 关山月《法度随时变 江山教我画——创作漫谈三则》，《文艺研究》1985 年第 5 期，第 70 页。

15. 关山月《有关中国画创作实践的点滴体会》，《美术》1995 年第 3 期，第 16 页。

16. 陈湘波《风神藉写生——关山月先生访谈录》，《关山月写生集》（西南山水写生），第 4-5 页。

17. 黄渭渔《"万里行踪"的启示》，《深圳市关山月美术馆开馆笔谈文集》，1997 年 6 月 25 日，第 13 页。

背景与出发点
——从关山月西南、西北写生引发的思考

吴洪亮

20 世纪前半叶的中国可谓是风雨飘摇、波涛汹涌，后半叶则是改天换地后的起伏不定。此时个体的人在其中常常成为一片无法自控与选择的水中之叶，不知被相互撞击的力量带到何方。20 世纪的许多艺术家被这般一浪浪的巨涛所淹没，但也有在纷乱中依然可以借由浪花的力量，审时度势地进行理性判断的人，可以驰骋在各种困境与压力的交错之间，完整地走完自己个人的长征。没有在中途夭折，这本身就是一种成功。

2012 年，笔者在进行关于 20 世纪中国美术的研究中遇到了三位出生于 1912 年（中华民国元年）的艺术家，他们是从复杂的社会环境中脱颖而出的东北早期的油画家韩景生[1]；曾为徐悲鸿的高足、张大千的助手、新中国成立后任教于中央美术学院、中央戏剧学院的孙宗慰[2]；以及早早成名、走"万里之行"的画坛宿将关山月。前两位应视为被历史遮蔽，需重新认识、判断的艺术家。关山月先生虽然同样经历人生的艰难但在艺术的求索以及艺术的定位甚至身后艺术价值体系的建构上应视为特别的范例。

在关山月诞辰百年之际，关山月美术馆建馆 15 周年之时，回首这位从 20 世纪走来，踏着时代的足音甚至触摸到 21 世纪曙光的艺术老人，不仅他的艺术而且他的人生，都会给我们太多的信息与启示。本文以关山月前期的写生及创作为重点来寻求由他而引发的几许思考。

一

19世纪的珠江三角洲之于中国是个非常特殊的地方，"浩渺的珠江莽莽苍苍，奔腾不息，灌溉着万顷田畴，也孕育着万千人民。早在上一世纪，珠江已被誉为世界上可通舟楫的最大、最深、最美丽的河流之一。"[3]广州则是"中国最大、最富裕及最有趣的城市"。从丁新豹在《从历史画看十九世纪珠江风貌》一文的引用与描述中可以想见广州区别于内地特有的风范。他甚至指出"十九世纪的广州是外商云集之地，来到广州的外国商人多喜欢购买一些描绘当地风景的绘画以作纪念，因此，在十三行范围内的同文街及靖远街便开设了不少专门售卖油画和水彩画的画店"[4]。的

确，广州是中国最早接触到西方商业与文化的地方之一，艺术的浸染只是其中的一项。由于远离中国固有的权力中心与文化中心，也使这一地区拥有相对灵活与开放的心态。"一般来说，广东很少有彻底的保守主义者和彻底的激进主义者，画坛上也是如此。他们凭着一种直觉的敏锐力把握着一定的尺度。"[5]这或许是20世纪初产生"折中西"的"岭南画派"的背景之一。当然，"岭南画派"的领军人物高剑父既有花鸟画家居廉的传承又有已西化数十年日本艺术的深刻影响。所以"岭南画派"中的"新"、"融合"、"变革"，自然成为其独有的特点。正因如此，他在一片沉闷的气氛中所带来的一股清新之气，风行一时直至由珠三角影响到长三角。如傅抱石在其《民国以来国画之史的观察》中所说："剑父年来将滋长于岭南的画风由珠江流域发展到了长江。这种运动，不是偶然，也不是毫无意义，是有其时代性的。"[6]不仅在商业、文化方面，广州也是中国近代革命的重要策源地，高剑父不仅是一位艺术家同时也是一位革命家。"强调'革命'之于艺术的意义、强调艺术家的社会责任感和强调艺术的大众化价值——高剑父作为本世纪倡导'新国画运动'的先驱者所具有的精神气质，在关山月的艺术实践中的确留下了深刻的烙印。"[7]深得"岭南"衣钵的关山月自然是这一系统中艺术精神的传承者。从关山月的历程中，可以感受到他在个性方面，具有广东人的诸多特点：务实、勤奋、适应力强、具有解决问题的能力与超强的完成感，如此综合的素质，在一般艺术家是较为缺少的。从所受教育的角度讲，他儿时学过《芥子园画谱》、少年时就读于师范美术科，又由于机缘成为高剑父的入室弟子。因此，关山月接受的是中国传统师徒式的教育与中西融合后的美术学校教育，再加之那份特有的"革命"精神，这样的"混血"，也使这位出生于广东省阳江县的年轻人，少了所谓正统"中"或者"西"的羁绊，变得没有太多负担，拥有自我抒发的自由空间。这是关山月在之后的艺术行程中，可以游刃有余地进行方向判定、风格选择的社会与个人经历的背景。

二

"写生"无论中西皆是个老话题，只是方式有些不同罢了。今天，

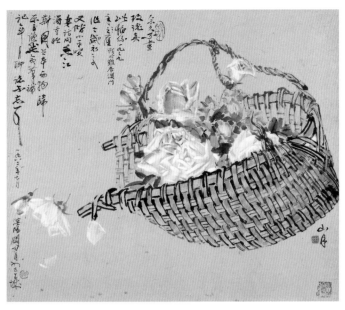

图1 图2 图3

我们提到的"写生"总体的概念来自西方。西方的"写生"是在现场完成的，最初仅是作为作品的图稿之用，在印象派之后现场、户外的写生则与作品紧密相连甚至转化为作品本身了。这种方式，在20世纪初逐步进入中国的艺术教学体系，成为增进画艺的重要手段，关山月自然也成为一个新时代的"写生者"。

最早让关山月受到关注的是他画的玫瑰花，应属于是静物写生后的成果。他以西画的方式描绘出清新宜人的花朵（图1），立体的花瓣、透露出淡粉的颜色都略显出商品画的可人之处。关山月又将玫瑰与颇具中国笔墨味道的竹篮相结合之后，在显出本土意味的同时，又多出了些许稳重。这类作品自然使他得到了不少定件，但这并非是关山月的理想，他不满足于做一个衣食无忧、闲适于广州市井的商业画家，他是有宏大抱负的人。因此，"动"、"画"、"办展览"、"交益友"成为他艺术旅程的重要内容。关山月甚至总结出所谓的"不动就没有画"，恐怕是他个人的艺术理念与人生态度相联系的结果。对此处的"动"的理解首先指的是"远足"；第二个应是改变与变通，不变也同样"没有画"。因此，可以说这个"动"字贯穿了关山月的一生。

先说"远足"，无论东西方这都不是件新鲜的事情，古人的所谓"行万里路，读万卷书"自不必说，就是近代，所谓的传统大家齐白石、黄宾虹，无不是饱游山河，而有所悟。齐白石将他的"五出五归"化为《借山图》五十余开，成为他那一时期的经典作品。黄宾虹则由1928年从广西起步，经广州到过香港。1931年游雁荡，1932年入巴蜀。在与"造化"充分的"亲密接触"之后，终将其山水艺术跳脱出古人的藩篱。黄宾虹曾说："写生只能得山川之骨，欲得山川之气，还得闭目沉思，非领略其精神不可。"所以，齐白石与黄宾虹的写生皆不是西方式的写生，他们重深入感受轻现场描摹。当然，他们也会在现场勾画几笔，而现场部分仅是简单的作为符号化的记录，以便于晚上回到住处或日后作画时，作为记忆的线索。而到了关山月这一辈人，中西的艺术理念与方式是并行的，因此表现在写生上恰恰成为他的中国画概念以及他由西画得来的写实能力融为一处的表现。这并非是关山月的独创，但他是较早的完整的实践者。

"变则通"，艺术家的改变是其成功，尤其是建立独树一帜面貌

的必由之路。齐白石"衰年变法"所创出的"红花墨叶"一派，变的不仅是色彩，更重要的是他找到了一种有别于传统文人画中疏离、冷逸的画风，将大俗与大雅相结合，建构出新的作品与人的关系。他态度的变是其成功的前提，在此基础上生发出的笔墨技法、色彩运用则是技术上的支撑罢了。关山月几乎所有的变皆来源他眼前所见，他的亲身体悟，他变的来源也常在他的"远足"与"写生"，所以写生成为他创作的重要源泉与动力。那么，关山月变的重点在哪里呢？笔者理解在于他顺应时代所做的对象选择，并由此借助他先前已掌握的多种技法，结合对象表现的需要，当变则变。所以，关山月的"变"对他来说恐怕不是什么问题，而在观者看来确实有些变化多端，变化莫测了。他的好友庞薰琹[8]先生在《关山月纪游画集·第二辑·南洋旅行写生选》的序言中提到："关山月有着这种变的精神，能跳出传统的牢笼。"甚至不惜将关山月与毕加索的"变"进行比较。这样的类比是否贴切尚可不论，但关山月在"动"中而"变"的确成为他的特点。

关山月自1940年开始从西南、西北乃至到南洋前去写生，这三个阶段的创作也构成了他艺术前半期的主体内容。到那些所谓的"边远"、"偏僻"、"生疏"地区考察、写生并非是关山月所独创，是具有时代背景的共同选择。其理由除了源于"西学东渐"借鉴西方艺术的创作方式之外，也与"社会学"、"人类学"等相关学科引入中国有关。这种以所谓"科学"为基础的了解国家各民族、各地区风土人情，吸收更广泛营养的方式，成为一时的风气。这里不只是美术，以北京大学为中心的诸多学者如周作人、顾颉刚、常惠、董作宾等都开始关注民间文艺学的研究。音乐方面则有赵元任对于民间音乐的开创性探索。梁思成所建构的"营造学社"更以"田野考察"的方式对中国古代建筑进行实地研究。所以，这样的学术背景成为一大批学者、艺术家到西部地区进行考察的理论支撑。比如：1939年，庞薰琹前往贵州少数民族地区就是因为当时中央博物院下达的考察任务，开始了他对西南少数民族风俗习惯、艺术资料的收集与研究的工作。在客观上，他从艺术的角度，凭借其艺术家的独特眼光收集了大量资料，并深入到贵州少数民族的山寨，亲身体验婚礼、丧葬等活动，并进行了详尽的记录与分析。以此为基础，庞薰琹创作出一批反映西南少数民族题材的作品，构成了他由法国留学归来后创作的一个高峰。

图 4

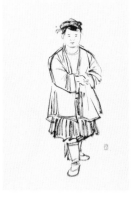

图 5

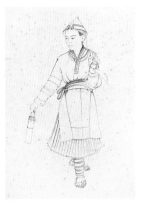

图 6

艺术家们在这一时期不约而同地进入西部还有一个原因，那就是抗日战争的全面爆发，大批高等院校的教师、众多学者汇聚到四川、云南等地，边远地区成为远离战争的治学之所。"在战争中逃亡滞留在内地的艺术家，他们在大西北、西南边陲和西藏发现了一个崭新的世界。"[9] 因此，事物的两面性充分地体现出来，学者、艺术家对于西部的研究与描绘成为天时、地利、人和的状态，一时成为风气。

三

关山月"万里"写生，第一站到达的是四川、广西、贵阳、昆明等西南地区。留下了第一批关于西南少数民族的作品。在这批写生作品中，有几个关键点值得关注。首先是对少数民族的形象与服饰图像的描绘，如《苗胞猎手》（图 2）、《苗族少妇》等，其次是对他们典型的生活形态刻画，如《负重》（图 3）、《以作为息》、《织草屦》、《农作去》、《归牧》等。在这些作品中，关山月的态度是灵活的，画法因需而变，可以举一例说明：他对裙子的画法，就有勾线与没骨两种方式。在速写《待顾》以及创作《苗胞墟集图》（图 4）中，裙子的形态使用细线勾勒，然后着色的方式，呈现安然等待的状态。在《负重》中，他试图表现人行走的状态，即用没骨法，一笔下来既有裙子的形态又呈现出人物的动势。当然，动与静是相对的，两种方式在关山月的作品中自由出现，恐怕是他因实、因心境甚至因工具而变的。

同在贵州进行过创作，前文中提到的庞薰琹，其状态就与关山月大相径庭了。庞薰琹"像绣花一般把许多花纹照原样地画上了画面"。他自认为有些"苦闷而又低能"，但他愿意"尽量保存它原来面目"。此时，庞薰琹更似一位学者而关山月更像一位心态自由的艺术家。在存世的关山月与庞薰琹关于西南少数民族的作品中有不少相同的题材，此处不妨对比一下。如同为描绘妇女的形象，虽一个为速写，一个为整理过的白描，但姿态非常相似，画的方式却大不同。明显关山月更注重写对象的动态，用笔爽利，表明结构，虚实相见，重在说明问题。如人物右手在前，以实线突现之，左手在后，则以细线勾勒，至下方几乎消失，意到即可（图 5）。庞薰琹的人物白描在对衣纹装饰的准确描绘之外，更强调了人物姿态的美感、抒情性和装饰性。他笔笔到位，

注重线条本身的韵律，尤其是帽子轮廓的线条以及腰带的线条则更加注意近处的部分粗重，远处的渐细（图 6）。可见两者手中毛笔都在自觉与不自觉间呈现出中国笔墨韵味之外的西画透视的影子，这是一种润物细无声式的变革中的运用。总之，庞薰琹作为中国的工艺美术大家，对装饰性更感兴趣，因此人物的形态、表情更为概念化，也更为优美。关山月则要抓住人物此时此刻的状态，将现实生活明明白白地留在画面之上了。

四

1941 年，关山月在重庆举办"关山月抗战画展"时，认识了"一见如故、一拍即合"的赵望云，关山月在与赵望云的交往中，激起了他西行的热情。青年学者李凝对 20 世纪 30、40 年代前往西北写生的诸君进行了列表研究[10]，我们可以看到最早理性而主动地进行西部写生的是赵望云，也正由于赵望云在关山月无法前往前线进行战地写生、宣传时，给他指明了一条新路。（见表一）

为此 1943 年，关山月甚至婉拒了重庆国立艺术专科学校教授的聘请，与妻子李小平、赵望云、张振铎踏上了西行之路。关山月一行"登华岳、出嘉峪关、越河西走廊、入祁连山，最后探古于敦煌千佛洞"[13]。这次远足，西部的自然风物、人情习俗，再次给关山月以刺激。"像我这样一个南方人，从来未见过塞外风光，大戈壁啦，雪山啦，冰河啦，骆驼队与马群啦，一望无际的草原，平沙无垠的荒漠，都使我觉得如入仙境。这些景物，古画看不见，时人画得很少，我是非把这些丰富多彩的素材如饥似渴地搜集，分秒必争地整理——把草图构思，为创作准备不可的。"[14] 关山月自己也反复提到他的创作方法："我到西北写生，我采取的是在现场画简括的速写，回来加工提炼的方法。"[15] 包括面对敦煌壁画，他同样没有陷入到具体的临习之中，在用"我法"接近古人的丰厚资源。

在西部提供给艺术家的多种素材中，不仅风景、人物，还包括西北的动物：骆驼、马、驴、狗等。而骆驼是生活在北方沙漠戈壁的一

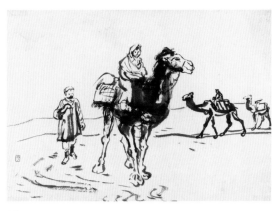

图 7

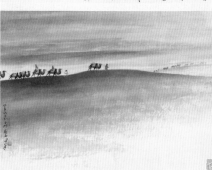

图 8

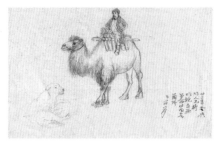

图 9

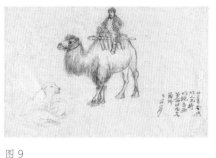

图 10

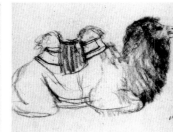

图 11

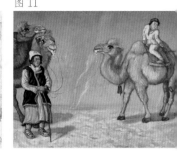

图 12

表一

写生年代	画家	路线	此阶段的代表作
1934年	赵望云[11]	由唐山经八达岭、张家口、大同至内蒙古草原	《驼店子》《蒙古人》
1941年5月初至1943年11月	张大千	成都（乘飞机）至兰州与孙宗慰会合。重庆—成都—西安—兰州 兰州—河西走廊—敦煌—河西走廊—兰州 兰州—青海塔尔寺	临摹敦煌壁画的作品居多
1941年4月底至1942年9月	孙宗慰[12]	重庆—成都—西安—天水—兰州—西宁—兰州—永登—武威—金昌—张掖—酒泉—嘉峪关—安西—敦煌 敦煌—安西—嘉峪关—酒泉—张掖—武威—永登—西宁—兰州—重庆（乘飞机）—重庆	临摹壁画、西北风光的速写（是以后的创作底稿）、油画、国画、水彩
1943年夏至1944年初，同年6月至1945年2月	吴作人	成都—兰州（遇赵望云、关山月、司徒乔）—西宁—兰州—敦煌—成都、雅安—康定—甘孜—玉树	《祭青海》、《裕固女子》、《舞蹈》等
1943年7月至1945年冬	董希文	重庆—敦煌—南疆公路（同常书鸿）—敦煌—兰州	《祁连放牧》、《苗民跳月》、《苗女赶场》等
1943年	关山月	出入河西走廊，滞留敦煌二十多天	华山、河西走廊、祁连山临摹敦煌壁画
1943年	司徒乔	新疆等西北地区	维吾尔族歌舞、西北风景等
1945、1948年	黄胄	西北地区（跟随其师赵望云）	边疆风物，多为速写人物

种最为吃苦耐劳的动物，也成为西北写生不可回避的对象。面对同一对象，几位艺术家产生了不同的结果。

关山月在《驼队之一》（图7）、《驼队之二》中，将人物的形态与骆驼的姿态并重，画面流畅率真、笔墨因结构而生，可见此时他的造型能力已经非常娴熟，用笔大胆也颇具信心。在此后的创作中，骆驼的形象也常常被运用，甚至成为主角。1943年的作品《塞外驼铃》（图8）与《驼运晚憩》中，则是将骆驼队行进与休憩的状态融入了他的景致之中。对此郭沫若在关山月的《塞外驼铃》上长题："塞上风沙接目黄，骆驼天际阵成行。铃声道尽人间味，胜彼名山着佛堂。"诗的后面还

写了一个跋："关君山月有志于画道革新，侧重画材酌抱民间生活，而一以写生之法出之，成绩斐然。近时谈国画者，犹喜作狂禅超妙，实属误人不浅，余有感于此，率成六绝，不嫌着粪耳！民纪三十三年岁阑题于重庆。"在这段被反复引用的文字中，郭沫若强调了写生与作品的关系，对关山月给予了充分的肯定。

或许是由于机缘，抱着同样目标前往西北写生的吴作人与关山月相遇在兰州。两人在骆驼上互画。[16]关山月题"卅二年冬与作人兄骑明驼 互画留念时同客兰州 弟关山月。"（图9）吴作人题："卅二年，山月兄骑明驼[17]互画留念作人。"（图10）可视为两位艺术家西行的逸闻趣事。对于骆驼这一题材的运用，吴作人在后来的创作中将其形象抽离，将描绘的笔墨程式化，如同齐白石的虾、徐悲鸿的马、李可染的牛一样，他将骆驼演化为笔下的熟物，使之成为一种具有精神化的载体。学者朱青生对此甚至进行了更为深入、精微的解读："一个骆驼形象，到底是充分表现画者的意味，还是对象的精神？孰前孰后的问题，实际上是两条艺术道路的问题，体现着两种不同的审美传统。在韩干的马中，马不是马，而是雍容华贵；在吴作人的骆驼身上，骆驼就是骆驼，但却饱含着和人一样的理解和沉思。"[18]（图11）将吴作人笔下的骆驼和古人所画的骆驼，从概念上拉开了距离。

早于吴作人、关山月二人到达西北的孙宗慰，则将骆驼进行了直接的拟人化的变形处理。"他笔下的骆驼，都非常拟人化，大大的眼睛，含情脉脉地看着你，恰似美女的妩媚，可见他对骆驼的情感与创作上的大胆。孙宗慰与吴作人、董希文西部写生最大的区别是作为受过严格西画造型教育的孙宗慰在这一时期开始变形，而这种变形又不同于后期印象派或野兽派的变形，它有了自己独特的语言，仅说是受到敦煌壁画的影响恐怕就过于简单了，因此是一个值得进一步研究的问题。"[19]（图12）可见，同一时期艺术家们齐聚西北，面对同样的客体甚至敦煌壁画的影响，却在建构着各自不同的创作方法与各自不同的艺术之路。

关山月从"西北归来后胆子更壮"[20]，创作出一批《蒙民游牧图》（图13）、《鞭马图》等重要作品。关山月在写生中求新鲜感，求创作之新意的方式，是他自己找到的区别于他的老师甚至古人的方式，虽然同代的艺术家在表面做着同样的工作，但关山月将这一行动更为

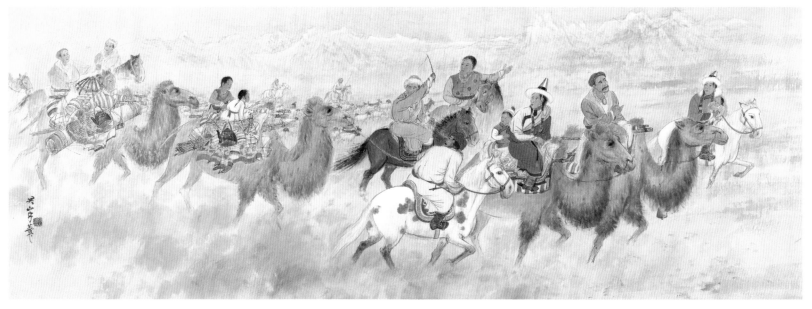

图 13

具体化、个人化和理论化了。对关山月由写生引发的创作成果，恐怕是郭沫若给予的评价最为直接"关君山月屡游西北，于边疆生活多所砚究，纯以写生之法出之，力破陋习，国画之曙光，吾于此为见之"。

Ⅱ.

20 世纪对于"写生"这一方式无疑是幸运的，无论是社会的需求，还是艺术生态的需求，都要求中国的艺术从天要回到地，开始重新关怀此时此刻的世界以及人本身。关山月开始有意识地进行"万里"写生的时期，所处的背景正是中国传统艺术向现代转型的时期，也是由西方而来的学院式的"写实主义"向"现实主义"转变的交叉点上。因此，关山月在艺术的探索之路上，用何种态度去面对自然、吸收何种艺术的营养，又如何在此基础上建构有时代价值的艺术，是其探索的重点，而西南、西北之行给了他充分实践的机会。但我们也不能过为夸大写生在建构一位艺术家艺术风貌中所起的作用。正如李伟铭先生指出："我想强调的只是'写生'在关山月的艺术生涯中占有非常突出的分量，但这并不是他确立自己的语言表现模式和艺术魅力的唯一依据。"[21]

总之，写生是艺术家运用眼、手与世界搭建的一座最为直接的桥梁。20 世纪前期主张的写生是为了摆脱徐悲鸿所痛斥的那些中国传统艺术的积习，为了进入一种将艺术"科学化"、"现实化"、"服务化"的需求，因此需要通过到生活中的写生带给中国艺术新的动力。如何将这种动力转化为创作的成果则成了关山月那一辈人的追求。

如今，在 21 世纪的当下，对于写生的再次关注，其背景有两个方面：首先是艺术的多元化，使绘画本身的价值受到质疑；其次是就算坚持绘画，现场的写生也被日渐抛弃。由于数字摄影技术的普及化，相机代替了眼睛，屏幕在代替我们亲临其境的观察。所以，很多人主张用心、用手在第一时间、第一现场去捕捉那些新鲜的感受，重回真正的写生状态。因为，艺术中的"真"无论以何种方式表现，都具有不变的价值。而写生是通向"真"的有效途径。如果这一主张是合理的，就更需要反观那些前人是如何做的，回望他们的经验与教训。这样的总结应该对今天仍具有现实的意义。

【注释】

1. 韩景生（1912—1998）是东北地区第一代风景油画家的代表人物之一。河北昌黎县人，后迁居黑龙江省哈尔滨市。早年曾随俄罗斯画家学习素描和油画，又函授求学于上海美专肖像科。1938 年任哈尔滨工业大学教员，其间师从日本画家佐藤功、石井柏亭。抗战胜利后在哈尔滨市美术家协会服务部任职。一生钟情写生，留下大量风景写生作品。

2. 孙宗慰（1912—1979），江苏常熟人。1938 年毕业于中央大学艺术系，留校任教。擅长油画，师徐悲鸿、吕斯百等。抗日战争初期，赴前线写生，宣传抗战。1941—1942 年随张大千于敦煌等地研究古代壁画间赴青海描写蒙古族、藏族人民生活。1942 年秋返中央大学继续执教，并被聘为中国美术学院副研究员。1946 年起，任教于北平艺术专科学校。新中国成立后为中央美术学院副教授、中央戏剧学院教授。

3. 赵力、余丁编著《中国油画文献》，湖南美术出版社，2002 年，第 173 页。

4. 赵力、余丁编著《中国油画文献》，湖南美术出版社，2002 年，第 174 页。

5. 《广东美术通史研究札记》，摘自李公明著《在风中流亡的诗与思想史》，复旦大学出版社，2011 年，第 66 页。

6. 转引自韦承红《岭南画派——中国现代绘画变革者》，辽宁美术出版社，2003 年，第 67 页。

7. 李伟铭著《写生的意义——关山月蜀中写生集序》，摘自《时代经典——关山月与 20 世纪中国美术研究文集》，广西美术出版社，2009 年，第 46 页。

8. 庞薰琹（1906—1985），字虞铉，号鼓轩，江苏常熟人。早年留学法国，回国后参与组织中国最早的现代艺术社团——决澜社。抗战时期，曾深入贵州 80 多个苗寨，考察少数民族民间艺术，创作《贵州山民图》等，解放后参与创立中央工艺美术学院，成为建构中国设计教育体系的奠基人。

9. 苏立文著《东西方美术交流》[M]，陈瑞林翻译，江苏美术出版社，1998 年，第 216 页。

10. 因原表有少许不准确与不完整之处，笔者进行了少许的修改。

11. 此外，1942、1943 年走河西走廊、祁连山；1948 年夏至冬，赴甘肃、青海、新疆写生。

12. 李凝著《西行写生：新写实主义的契机——从孙宗慰个案看美术史中的一个独特现象》（节选），摘自吴洪亮主编《求其在我——孙宗慰百年绘画作品集》，人民美术出版社，第 249 页。

13. 《劳动人民的画家——怀念赵望云》，摘自《乡心无限》，凤凰出版传

媒集团江苏文艺出版社，2008 年，第 163 页。

14.《我与国画》，摘自《乡心无限》，凤凰出版传媒集团江苏文艺出版社，
2008 年，第 28 页。

15.《我所走过的艺术道路——在一个座谈会上的谈话》，摘自《乡心无限》，
凤凰出版传媒集团江苏文艺出版社，2008 年，第 21 页。

16. 吴作人百年纪念活动组委会编《吴作人年谱（待定本）》。

17. 指善走的骆驼。唐段成式《酉阳杂俎·毛篇》："驼，性羞。《木兰》篇
'明驼千里脚'（的'明'字）多误作鸣字。驼卧，腹不贴地，屈足漏明，
则行千里。"

18. 朱青生、吴宁主编《当代书画家第一辑 吴作人 素描基础：新中国画的革
命？》，中国文艺出版社，2010 年，第 58 页。

19. 吴洪亮著《求其在我——读孙宗慰的作品与人生》，摘自《求其在我——
孙宗慰百年绘画作品集》，人民美术出版社，2012 年，第 2 页。

20.《关山月纪游画集自序》，摘自《乡心无限》，凤凰出版传媒集团江苏文
艺出版社，2008 年，第 253 页。

21. 李伟铭著《写生的意义——关山月蜀中写生集序》，摘自《时代经典——
关山月与 20 世纪中国美术研究文集》，广西美术出版社，2009 年，第 44 页。

澳门写生（全册 8 幅，选取 3 幅）

1938年
21.5 cm × 28 cm
纸本
私人藏

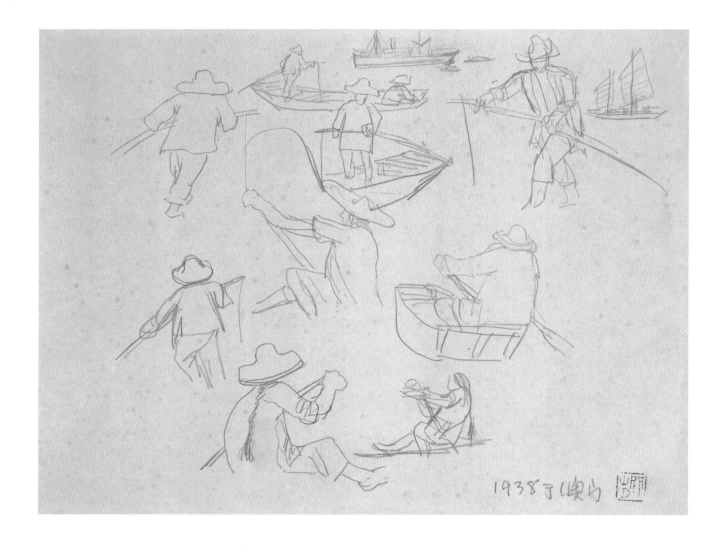

澳门写生 1

款识：1938于澳门。
印章：关山月（朱文）

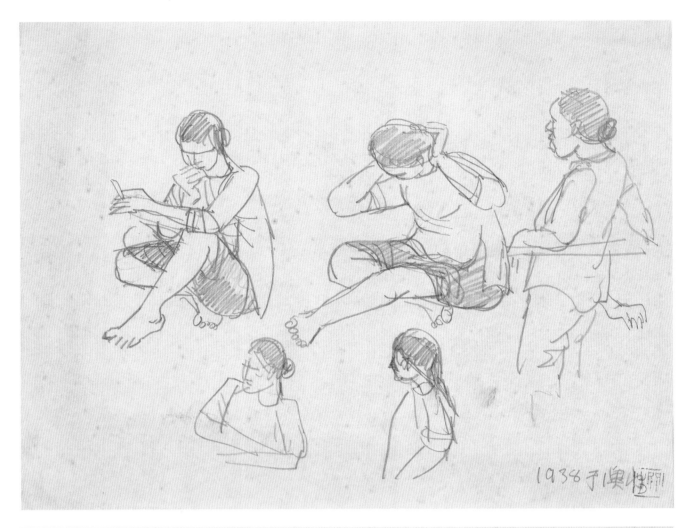

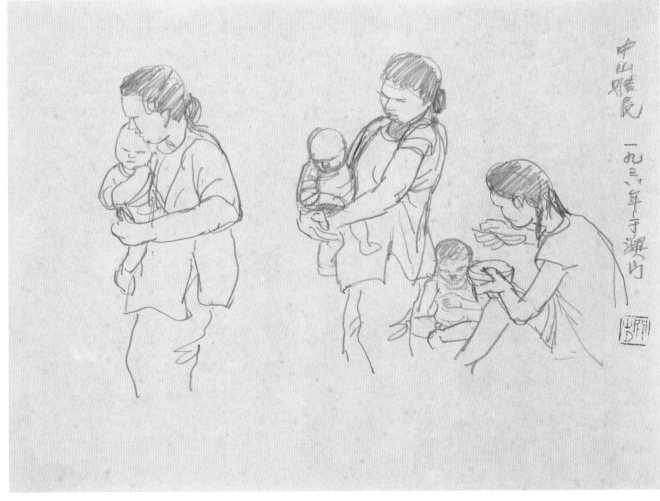

澳门写生 2

款识：1938于澳门。

印章：关山月（朱文）

澳门写生 3

款识：中山难民。一九三八年于澳门。

印章：关山月（朱文）

贵州写生（全册 36 幅，选取 23 幅）

1942年
22 cm × 30 cm
纸本
私人藏

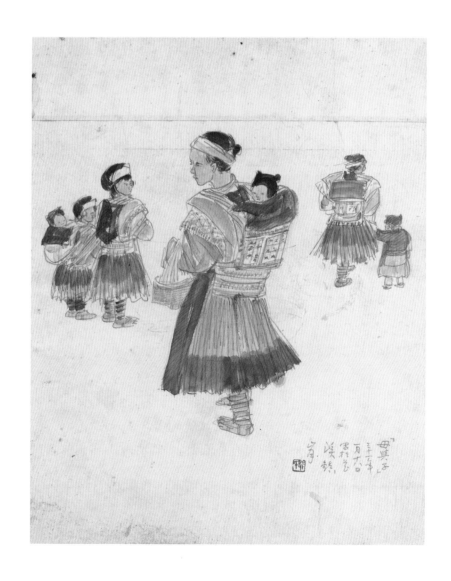

贵州写生 1

款识：母与子。三十一年一月十八日写于花溪镇，山月。
印章：关氏（朱文）

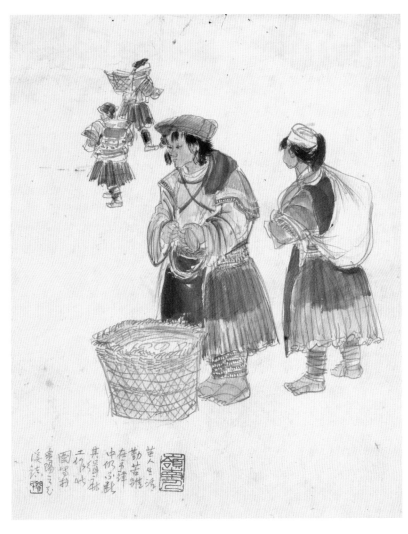

贵州写生 2

款识：苗人生活勤苦，虽在市肆中仍不断其缉麻工作，
此图写于贵阳之花溪镇。

印章：关氏（朱文）岭南人（朱文）

贵州写生 3

款识：西南之运输多利用驴马，该马负重甫卸，为其主人
放牧于村郊。三十一年一月十七日于花溪，山月。

印章：关氏（朱文）

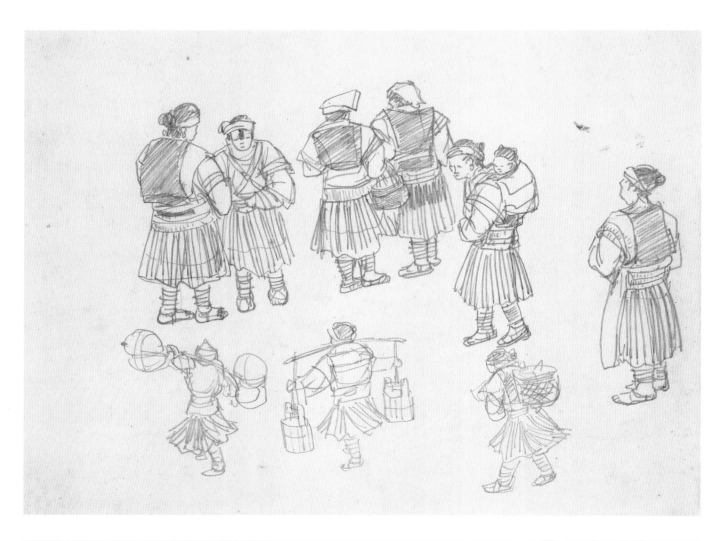

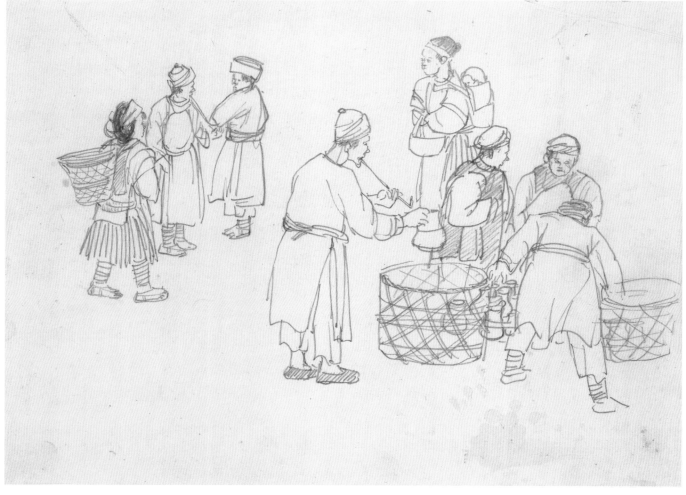

贵州写生 4

贵州写生 5

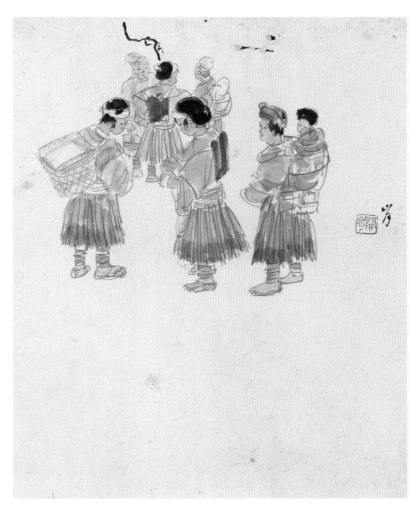

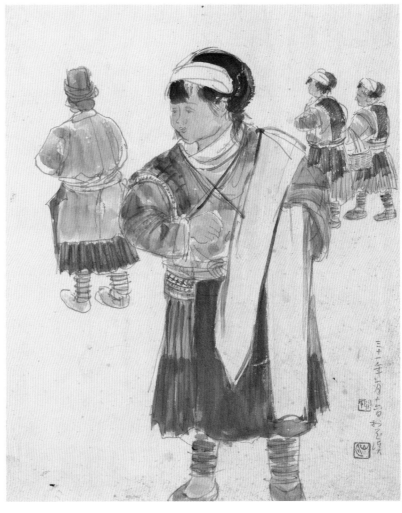

贵州写生 6

款识：山月。

印章：关山月（朱文）

贵州写生 7

款识：三十一年一月十六日于花溪。

印章：关氏（朱文）山月（朱文）

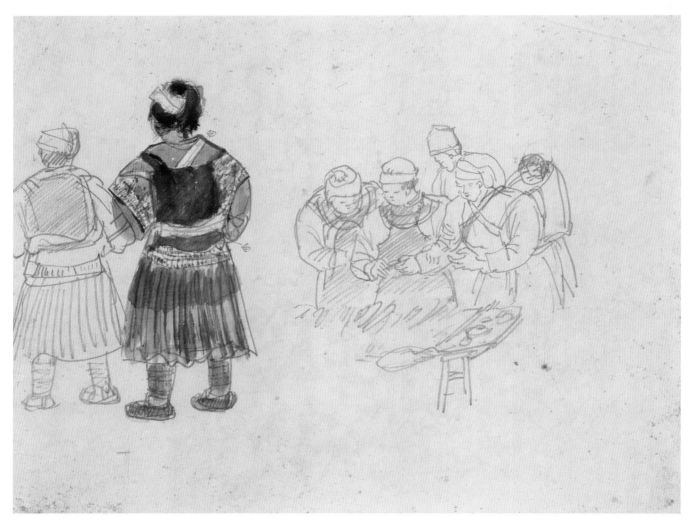

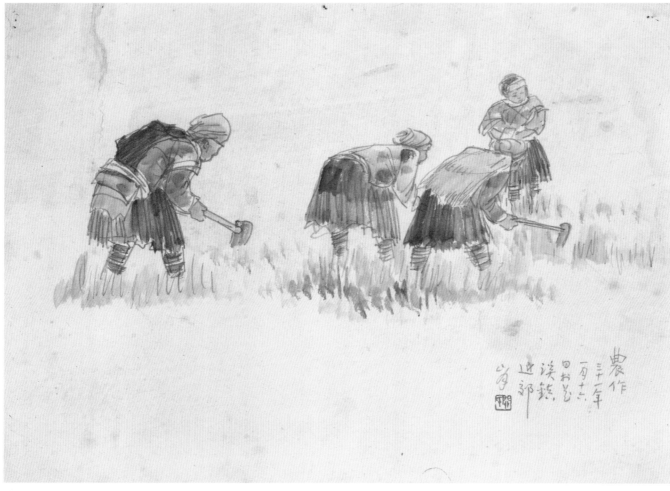

贵州写生 8

贵州写生 9

款识：农作。三十一年一月十六日于花溪镇近郊，山月。

印章：关氏（朱文）

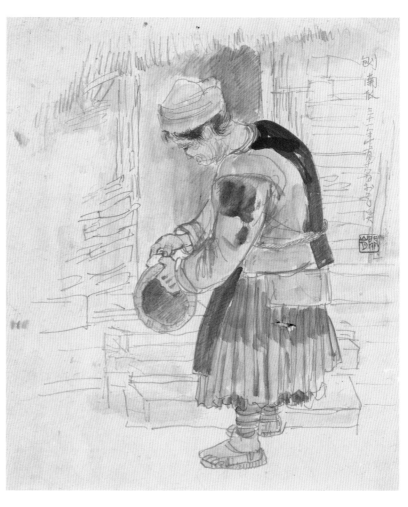

贵州写生 10

款识：刨［削］南瓜。三十一年一月十八日于花溪。

印章：关山月（朱文）

贵州写生 11

款识：山月。

印章：关月山（朱文）

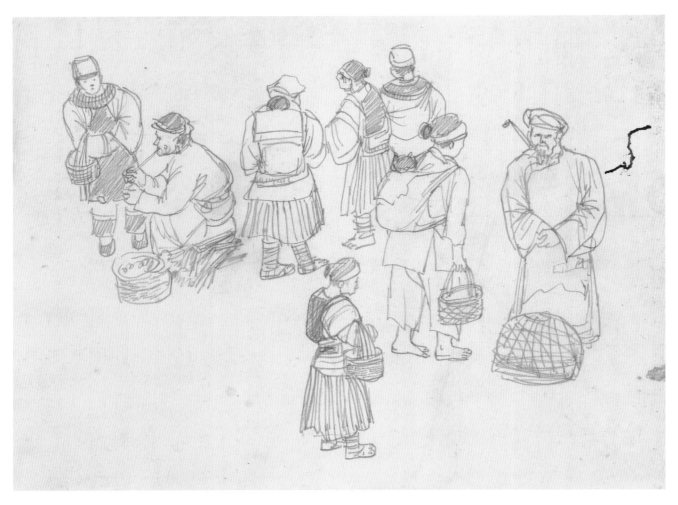

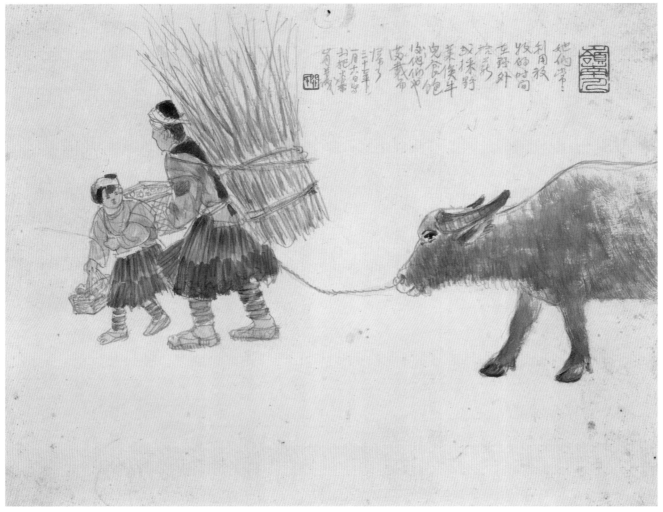

贵州写生 12

贵州写生 13

款识：她们常常利用放牧的时间在野外拾薪或采野菜，俟牛儿食饱后，他［她］们也满载而归了。三十一年一月十六日写于把火寨，山月并识。

印章：关氏（朱文） 岭南人（朱文）

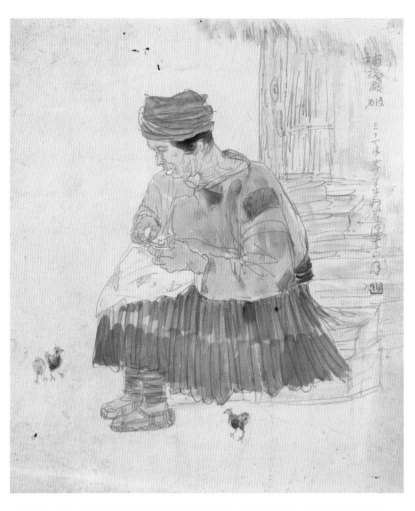

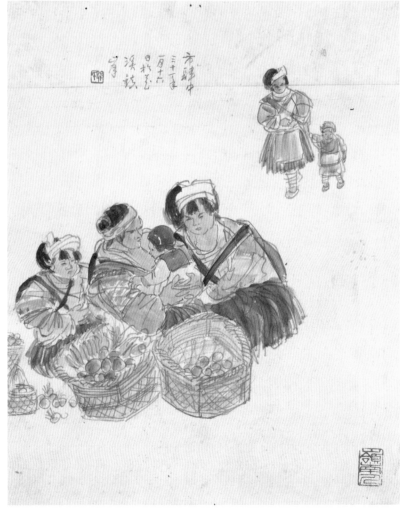

贵州写生 14

款识：补残救破。三十一年春写生于花溪，山月。

印章：关氏（朱文）

贵州写生 15

款识：市肆中。三十一年一月十六日于花溪镇，山月。

印章：关氏（朱文）　岭南人（朱文）

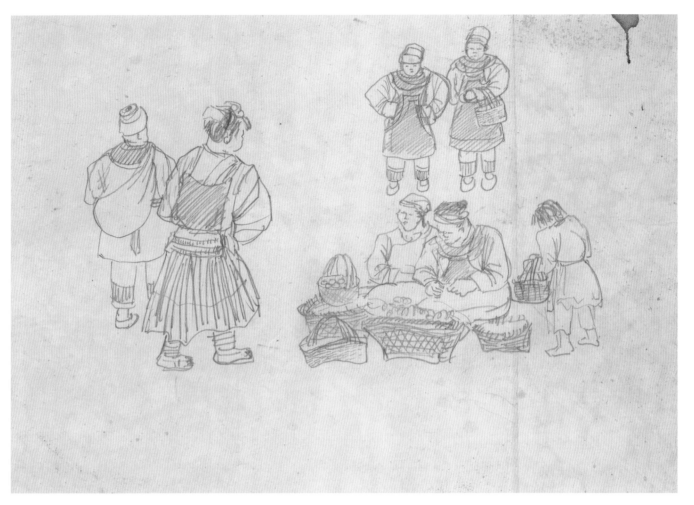

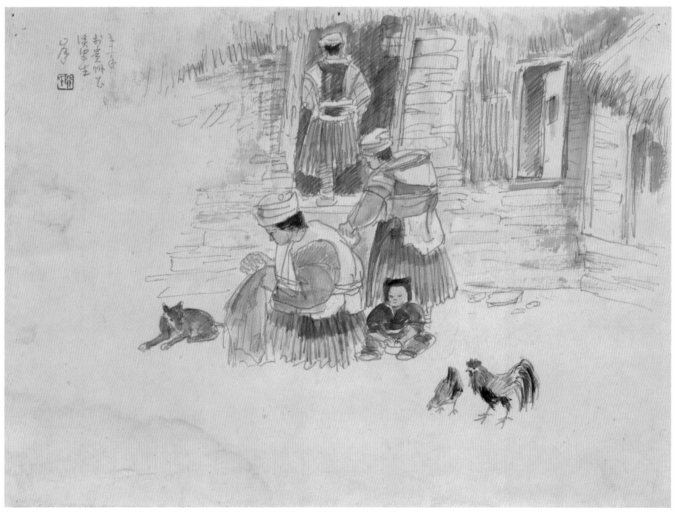

贵州写生 16

贵州写生 17

款识：三十一年于贵州花溪写生，山月。

印章：关氏（朱文）

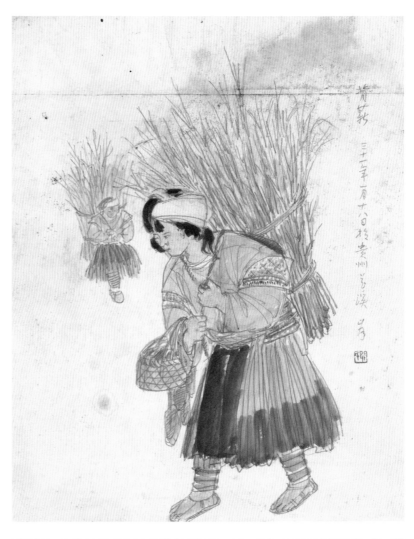

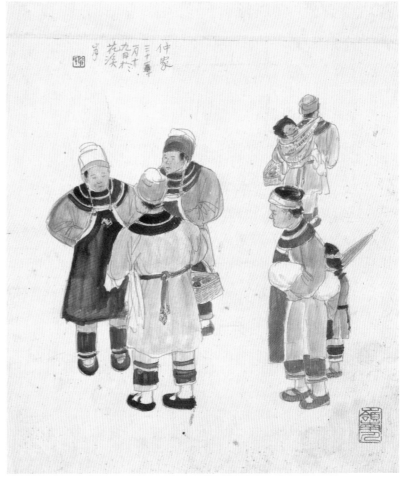

贵州写生 18

款识：背薪。三十一年一月十八日于贵州花溪，山月。

印章：关氏（朱文）

贵州写生 19

款识：仲家。三十一年一月十九日于花溪，山月。

印章：关氏（朱文）岭南人（朱文）

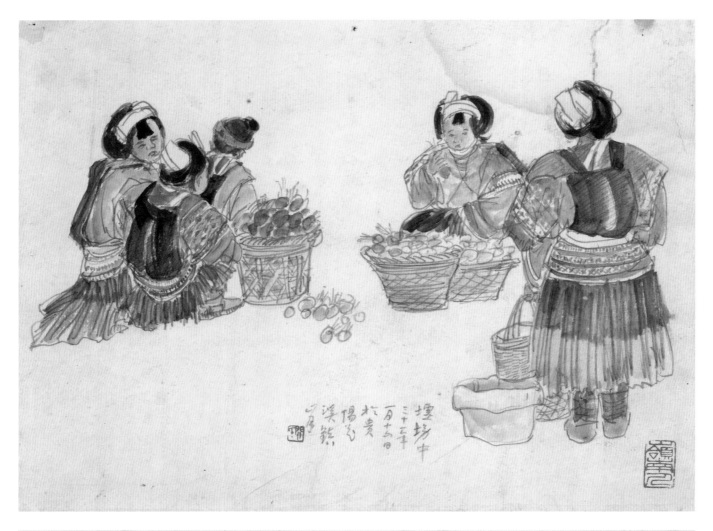

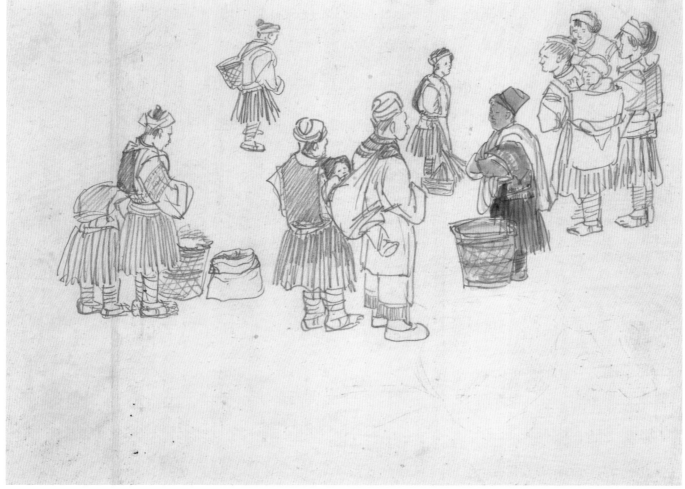

贵州写生 20

款识：墟场中。三十一年一月十六日于贵阳花溪镇，山月。

印章：关氏（朱文） 岭南人（朱文）

贵州写生 21

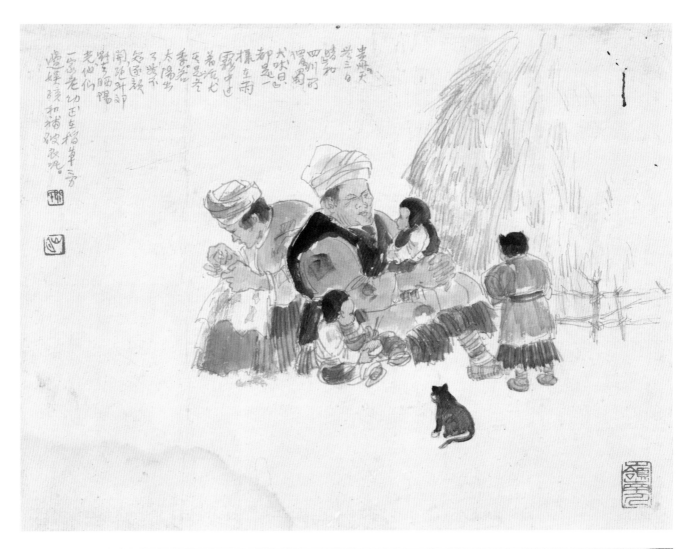

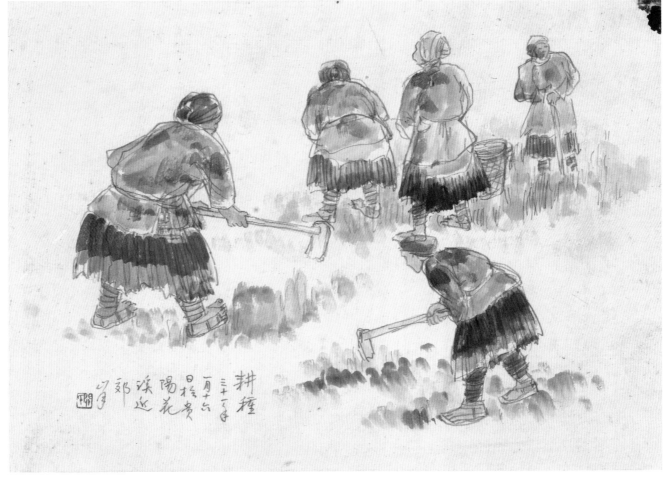

贵州写生 22

款识：贵州"天无三日晴"和四川所谓"蜀犬吠日"都是一样在雨雾中过着活，尤其是冬季，若太阳出了，无不笑逐颜开，跑到郊野去晒阳光。他们一家老幼正在稻草旁边娱孩和补破衣呢。

印章：关氏（朱文）山月（朱文）岭南人（朱文）

贵州写生 23

款识：耕种。三十一年一月十六日于贵阳花溪近郊，山月。

印章：关氏（朱文）

洗衣

1942年
29 cm×23 cm
纸本设色
关山月美术馆藏

款识：山月。
印章：关山月（朱文）

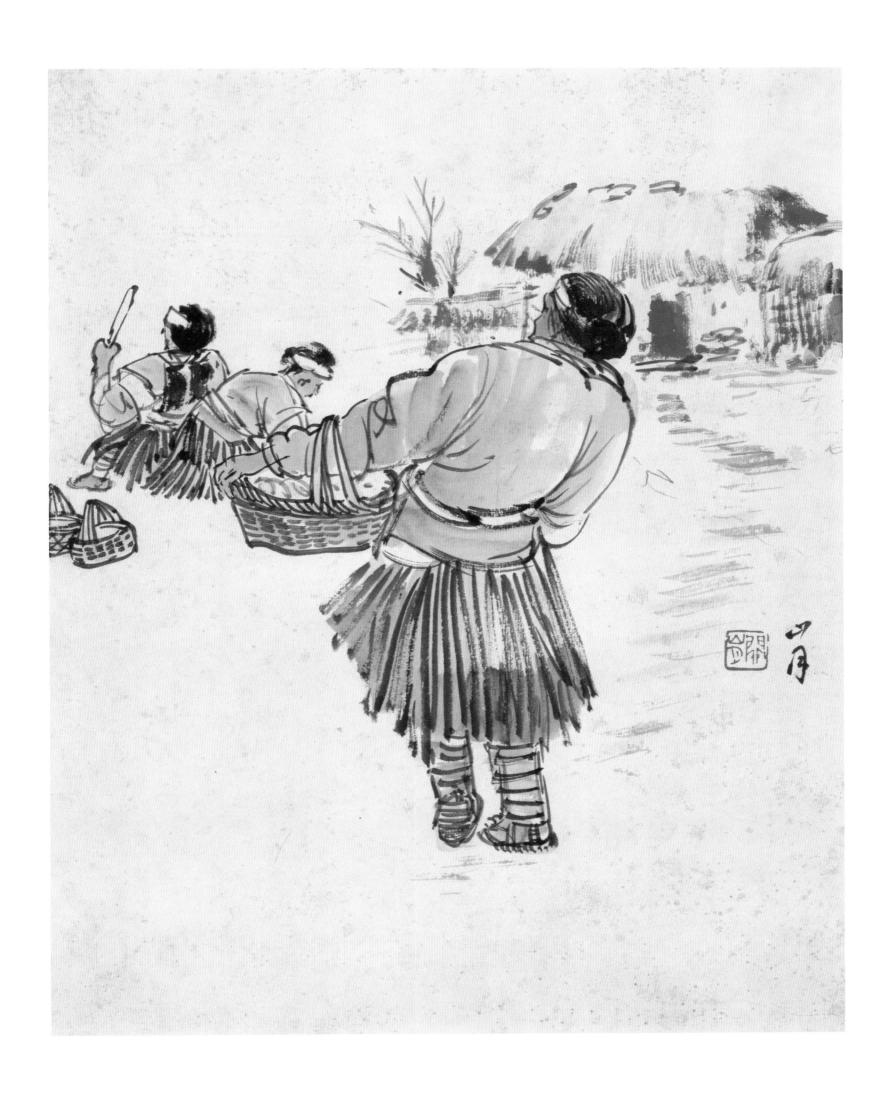

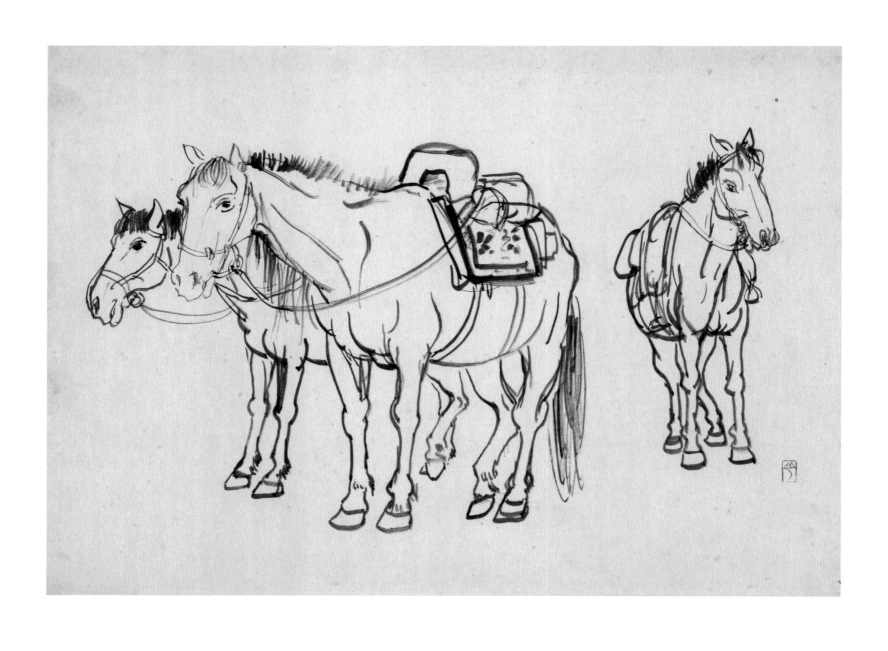

三匹马

1942年
26 cm×36 cm
纸本
关山月美术馆藏

印章：山月（朱文）

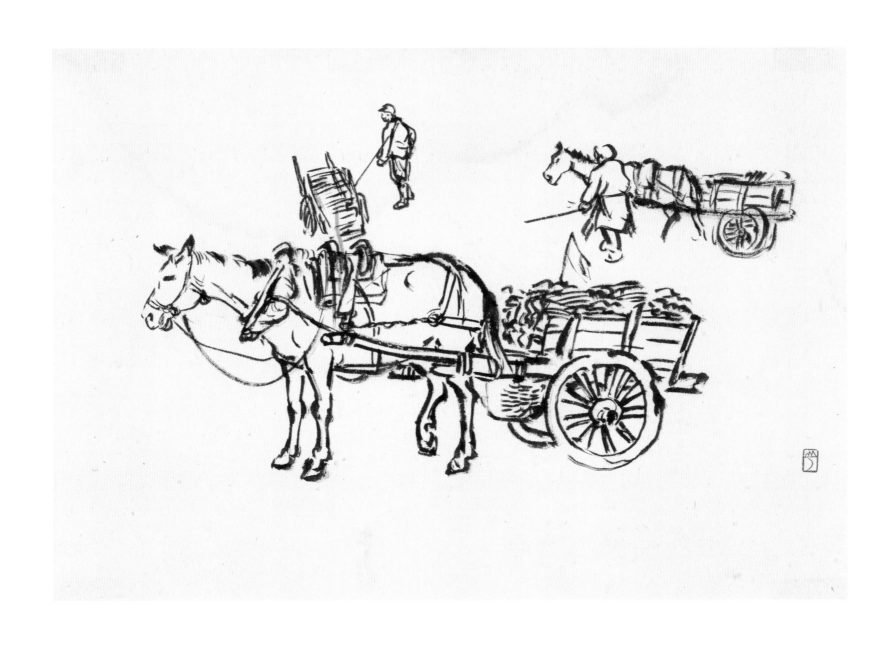

马车 1

1942年
43.6 cm × 44.5 cm
纸本水墨
关山月美术馆藏

印章：山月（朱文）

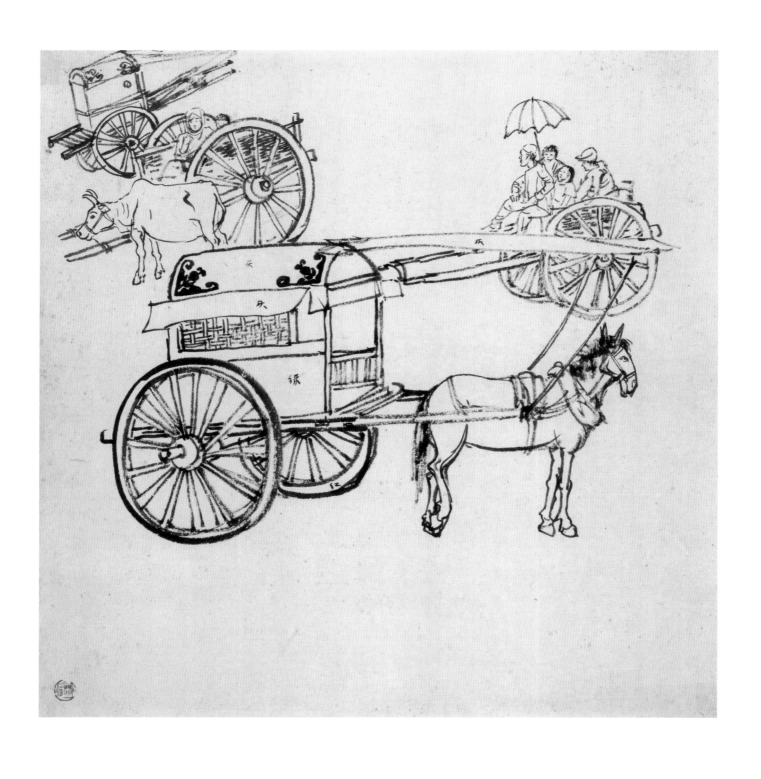

马车 2

1942年

46.3 cm×44.5 cm

纸本水墨

关山月美术馆藏

印章：关山月（朱文）

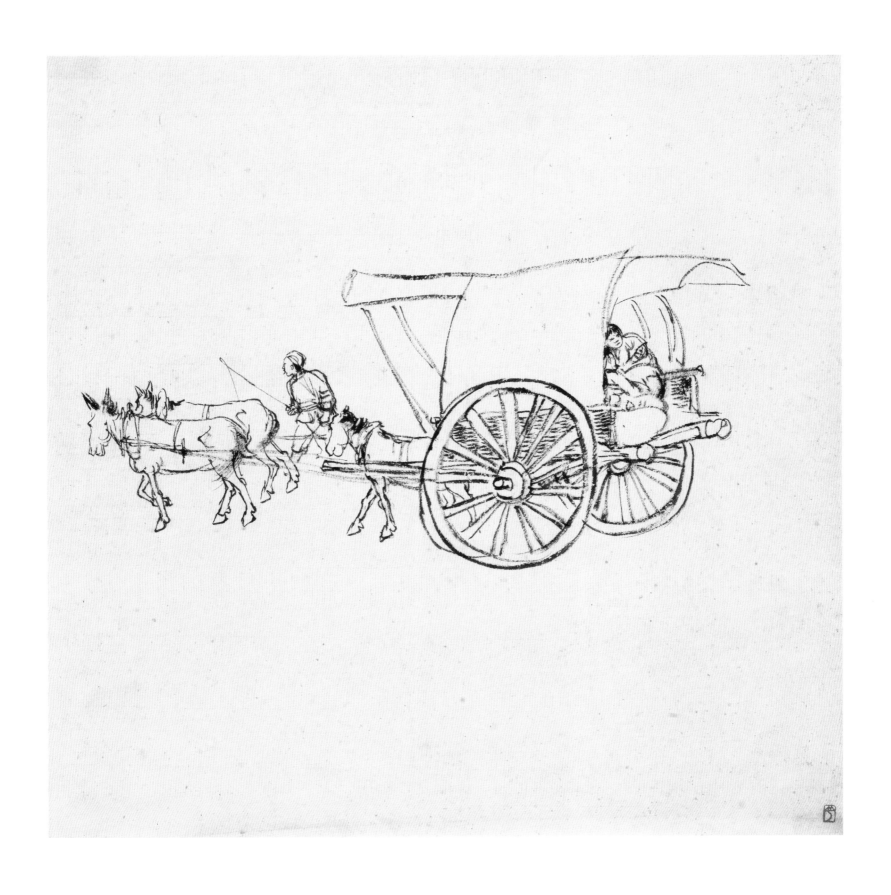

马车 3

1942年
43.6 cm×44.4 cm
纸本水墨
关山月美术馆藏

印章：山月（朱文）

男人坐像

1942年
32.4 cm×27.3 cm
纸本
关山月美术馆藏

印章：关山月（朱文）

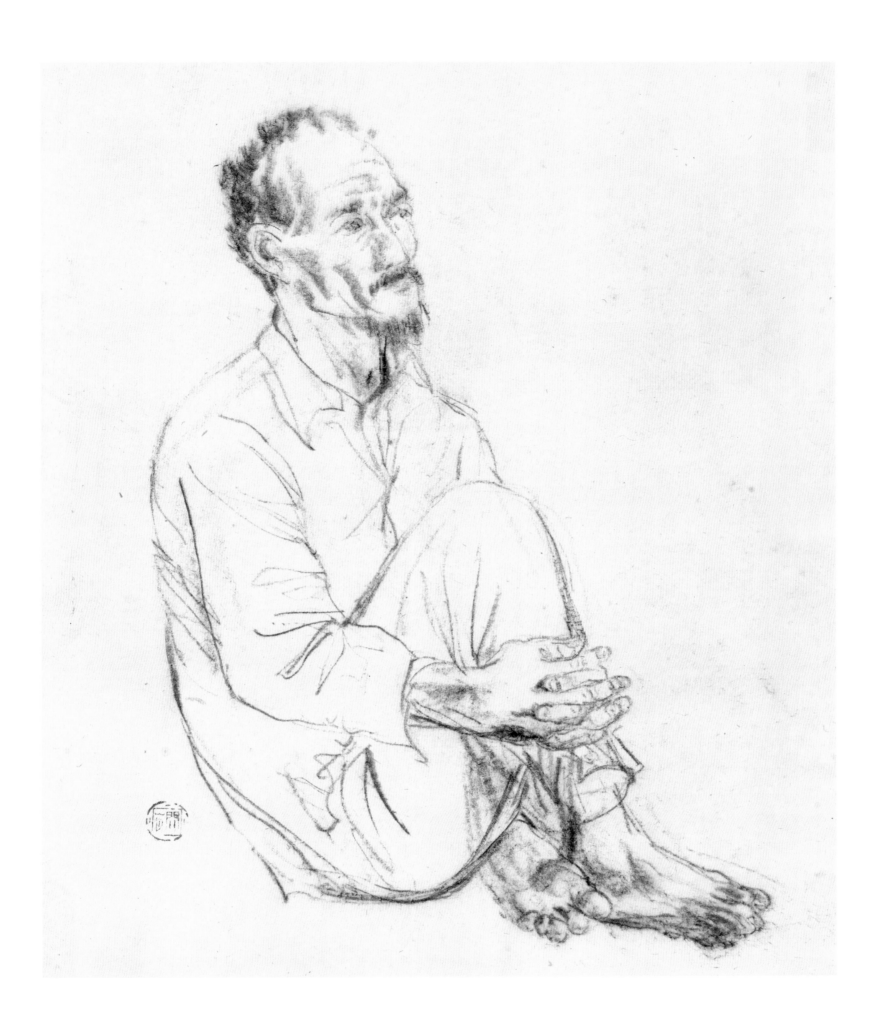

西北写生（全册 116 幅，选取 58 幅）

1943年
25 cm × 31 cm
纸本
私人藏

西北写生 1

款识：张掖东门。

印章：山月（朱文）

西北写生 2

款识：永登。

印章：山月（朱文）

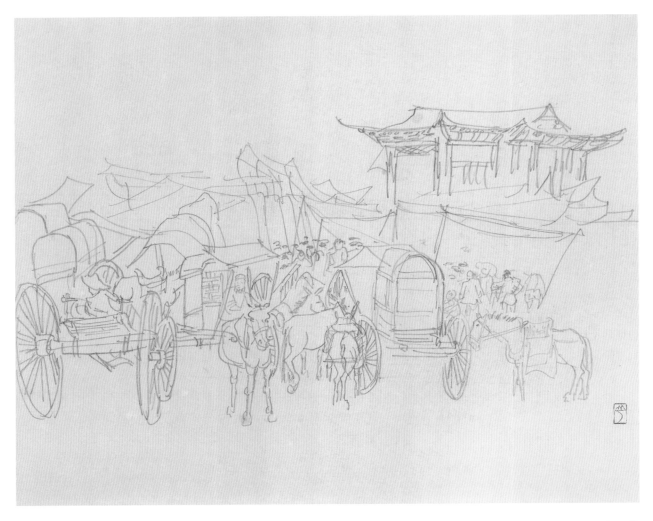

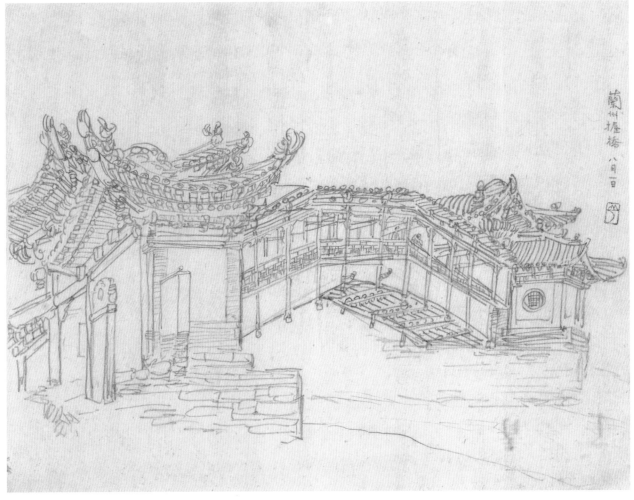

西北写生 3

印章：山月（朱文）

西北写生 4

款识：兰州握桥。八月一日。

印章：山月（朱文）

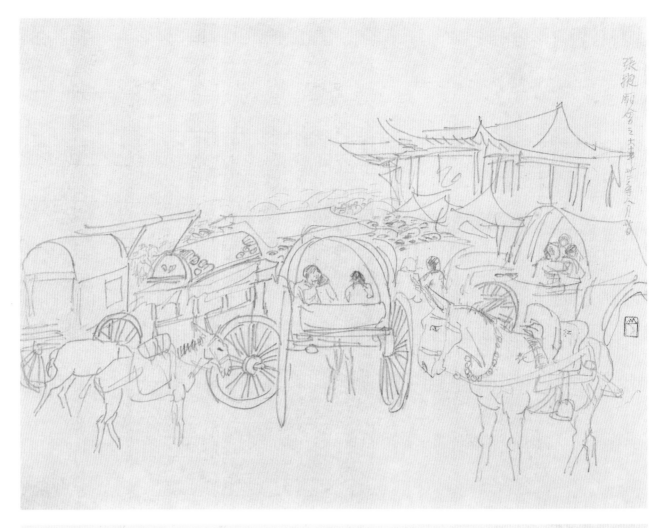

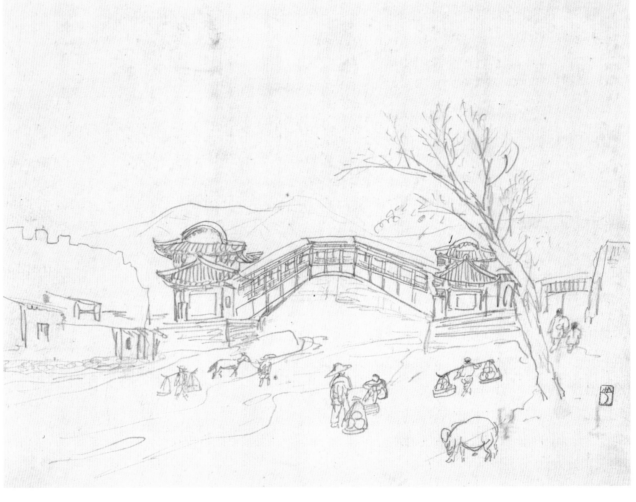

西北写生 5

款识：张掖庙会之大事。卅二年八月，山月。

印章：山月（朱文）

西北写生 6

印章：山月（朱文）

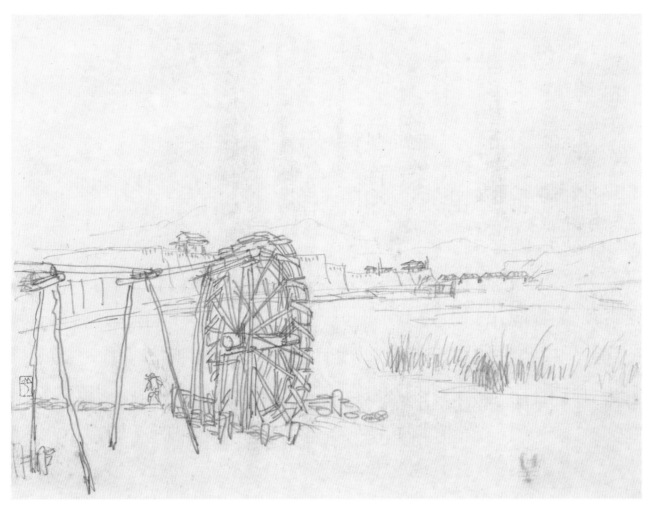

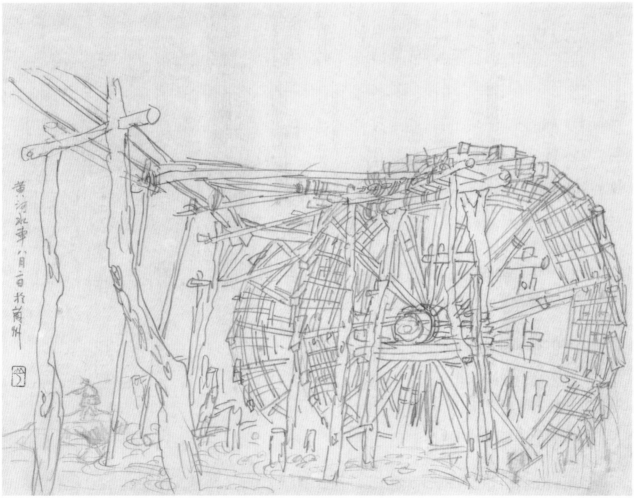

西北写生 7

印章：山月（朱文）

西北写生 8

款识：黄河水车。八月二日于兰州。

印章：山月（朱文）

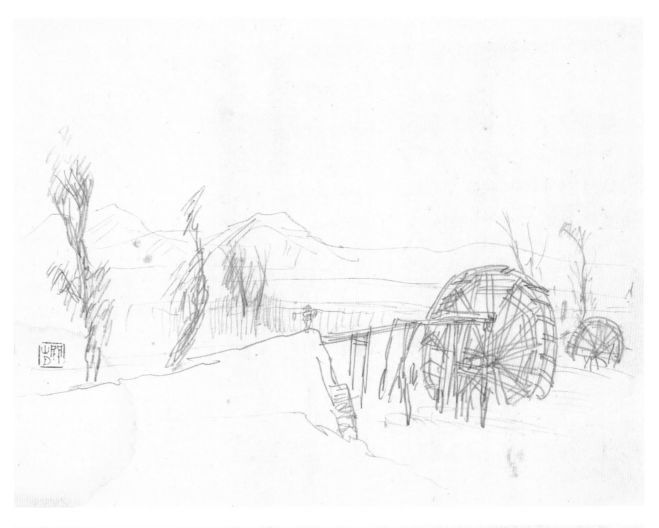

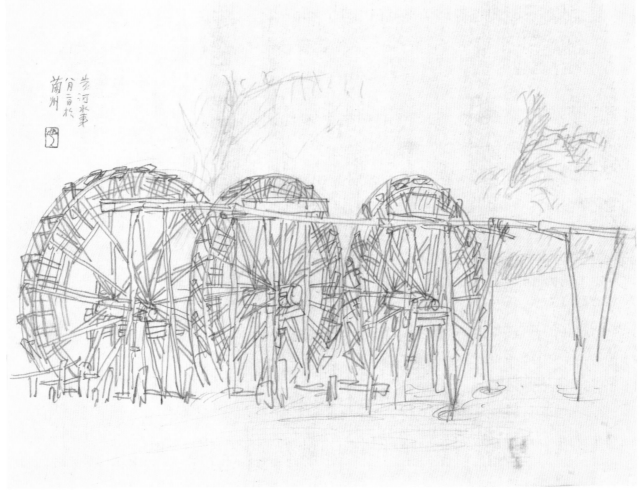

西北写生 9

印章：关山月（朱文）

西北写生 10

款识：黄河水车。八月二日于兰州。

印章：山月（朱文）

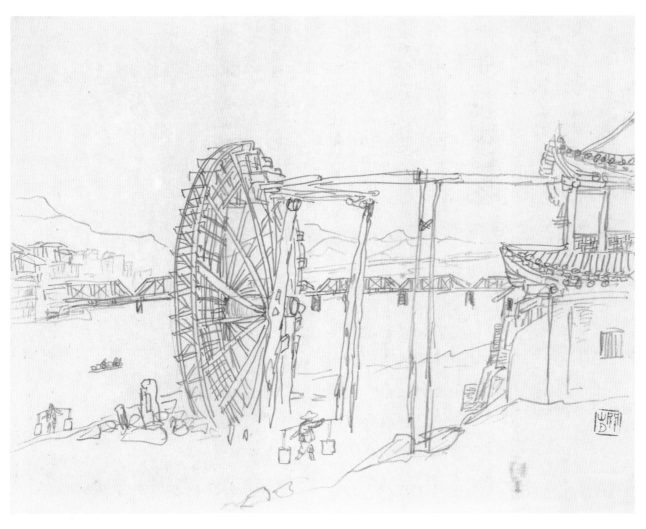

西北写生 11

印章：关山月（朱文）

西北写生 12

印章：关山月（朱文）

西北写生 13

款识：张留侯祠。卅二年秋。
印章：关山月（朱文）

西北写生 14

款识：酒泉鼓楼。卅二年八月卅一日。
印章：关（朱文）山月（白文）

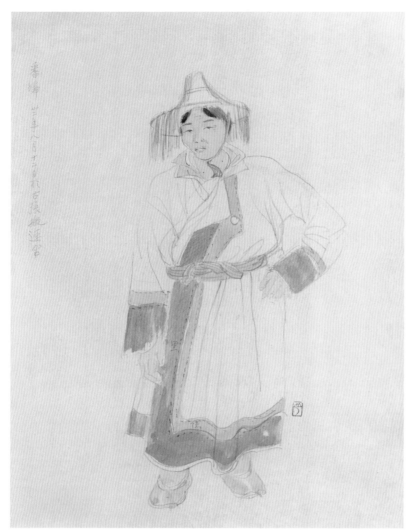

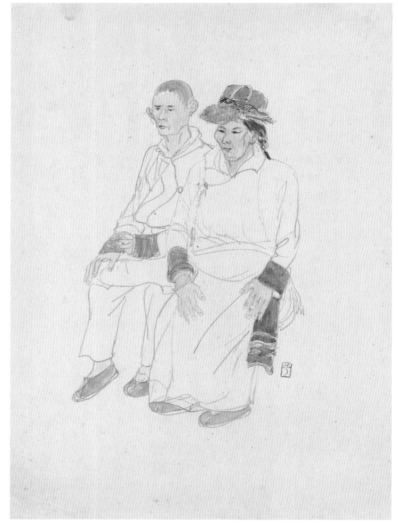

西北写生 15

款识：番妇。卅二年八月十二日于古张掖速写。

印章：山月（朱文）

西北写生 16

印章：山月（朱文）

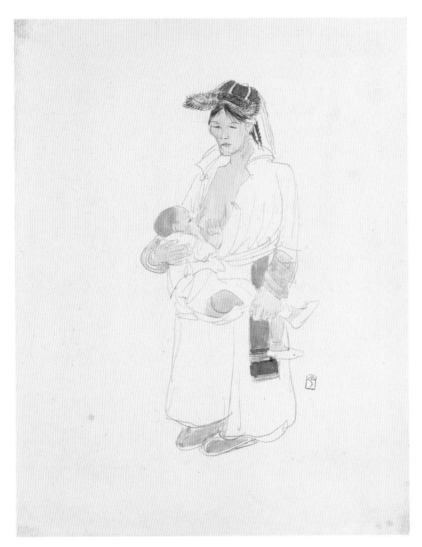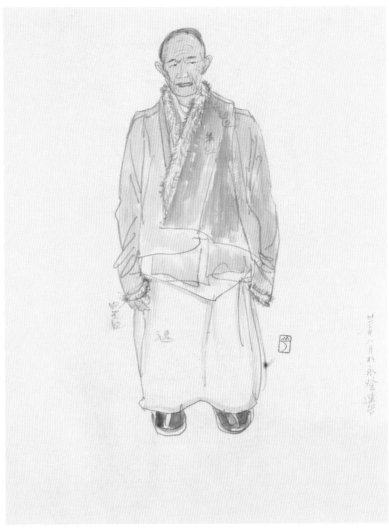

西北写生 17

印章：山月（朱文）

西北写生 18

款识：卅二年八月于永登速写。

印章：山月（朱文）

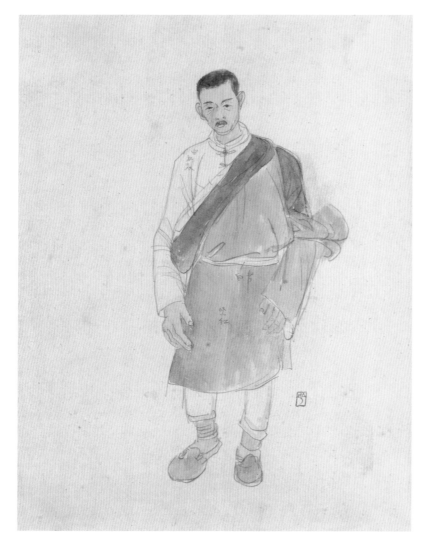

西北写生 19

印章：山月（朱文）

西北写生 20

款识：西宁账房台子番女。正月十五于塔尔寺。

印章：山月（朱文）

西北写生 21

款识：化隆干都番妇。正月十五于塔尔寺。

印章：山月（朱文）

西北写生 22

款识：蒙古女人。

印章：山月（朱文）

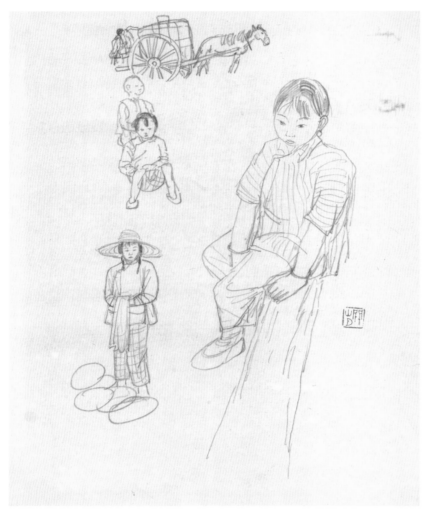

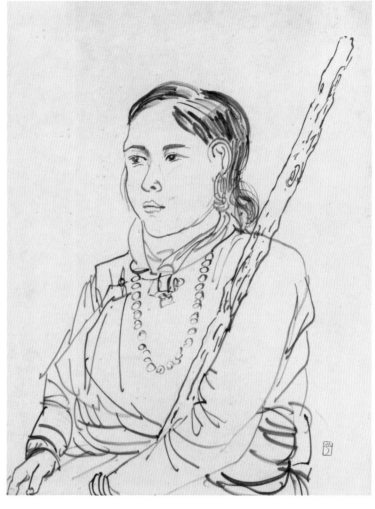

西北写生 23

印章：关山月（朱文）

西北写生 24

印章：山月（朱文）

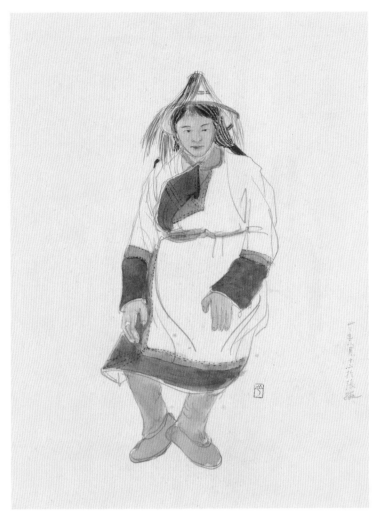

西北写生 25

款识：卅二年八月十二于张掖。

印章：山月（朱文）

西北写生 26

印章：山月（朱文）

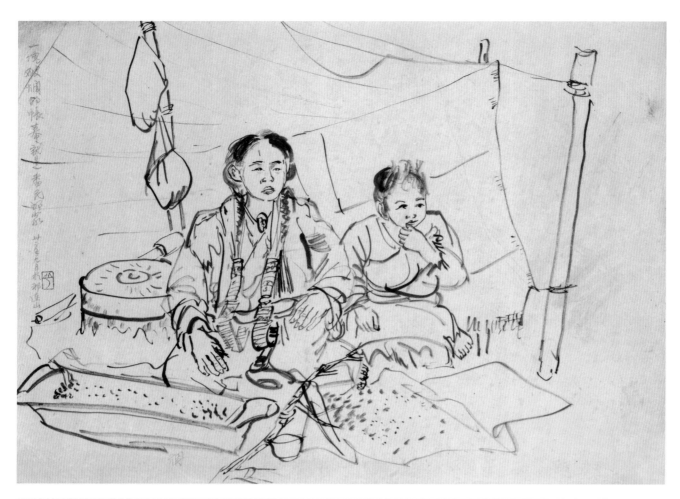

西北写生 27

款识：一块破烂的帐幕就是番民的家。卅二年九月于祁连山。

印章：山月（朱文）

西北写生 28

印章：山月（朱文）

西北写生 29

款识：青海之贵族番妇。正月十五于塔尔寺。

印章：山月（朱文）

西北写生 30

印章：山月（朱文）

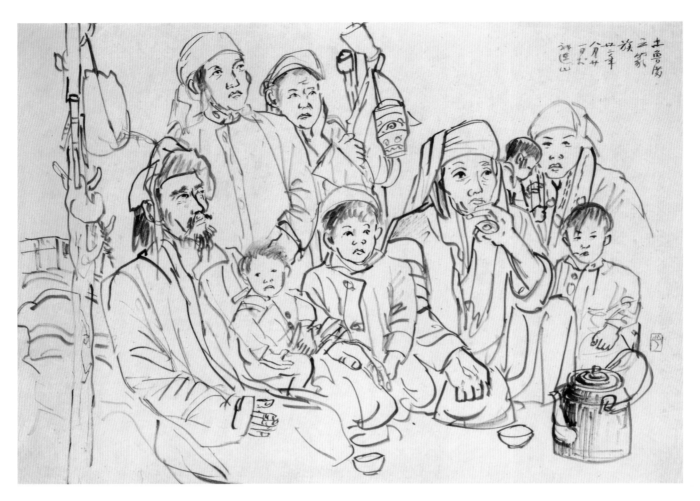

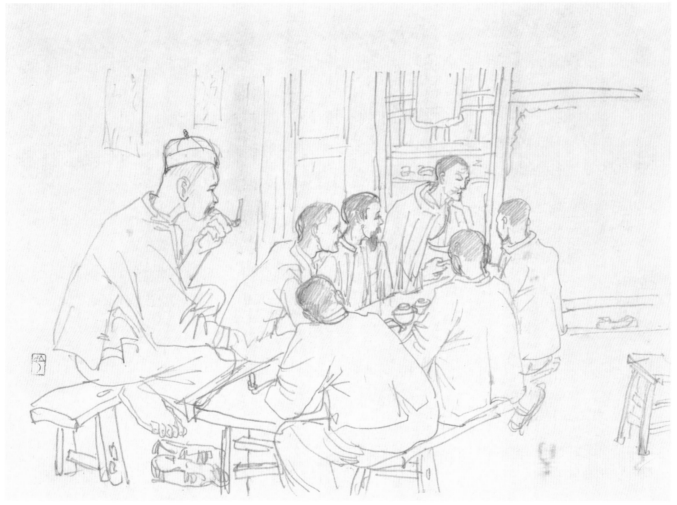

西北写生 31

款识：土鲁满之家族。卅二年八月廿一日于祁连山。

印章：山月（朱文）

西北写生 32

印章：山月（朱文）

西北写生 33

印章：山月（朱文）

西北写生 34

印章：山月（朱文）

西北写生 35

印章：山月（朱文）

西北写生 36

印章：山月（朱文）

西北写生 37

印章：关山月（朱文）

西北写生 38

印章：关山月（朱文）

西北写生 39

印章：关山月（朱文）

西北写生 40

印章：山月（朱文）

西北写生 41

印章：山月（朱文）

西北写生 42

印章：山月（朱文）

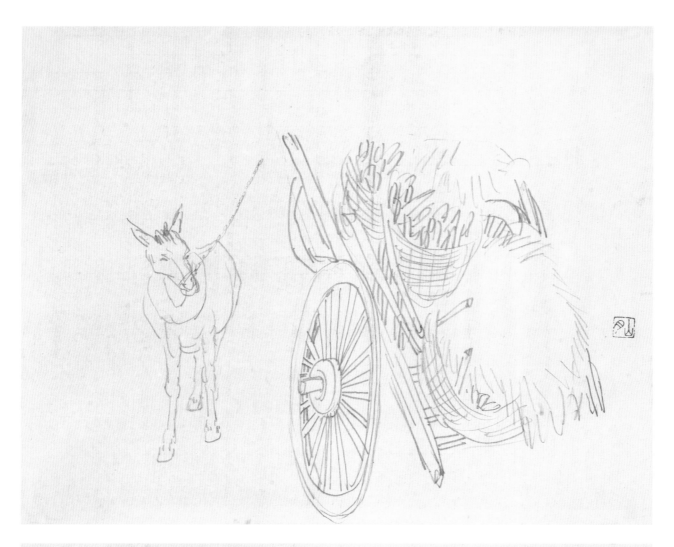

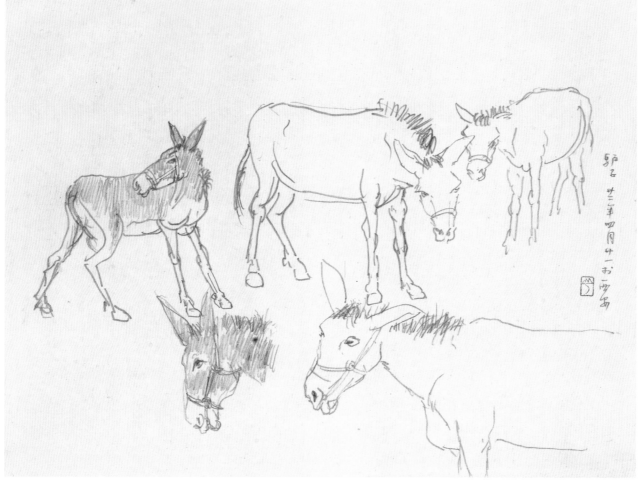

西北写生 43

印章：山月（朱文）

西北写生 44

款识：驴子。卅二年四月廿一于西安。

印章：山月（朱文）

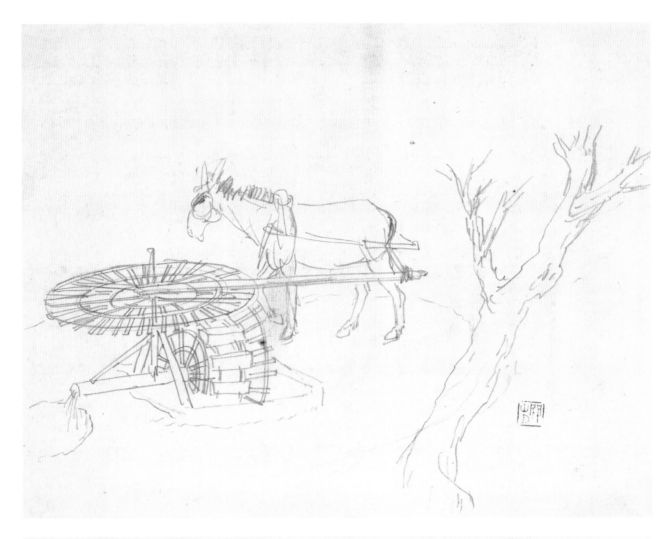

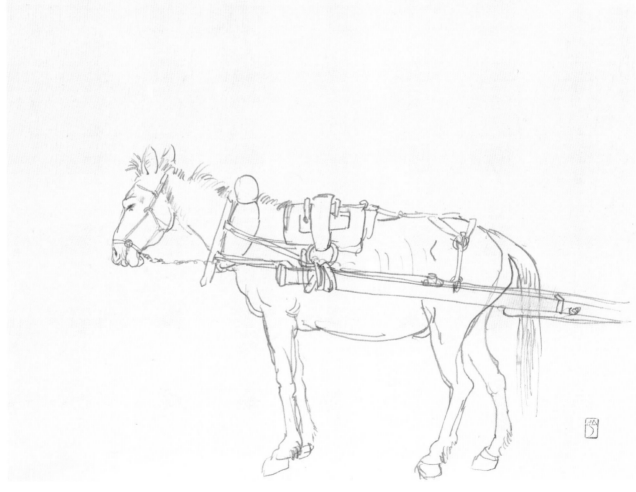

西北写生 45

印章：关山月（朱文）

西北写生 46

印章：山月（朱文）

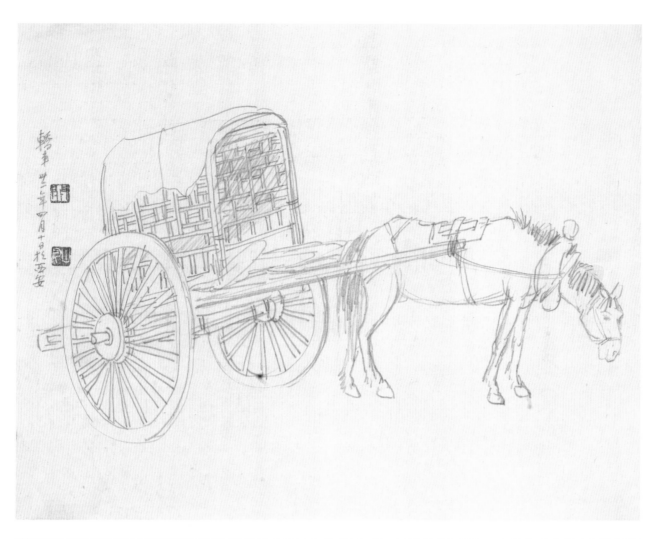

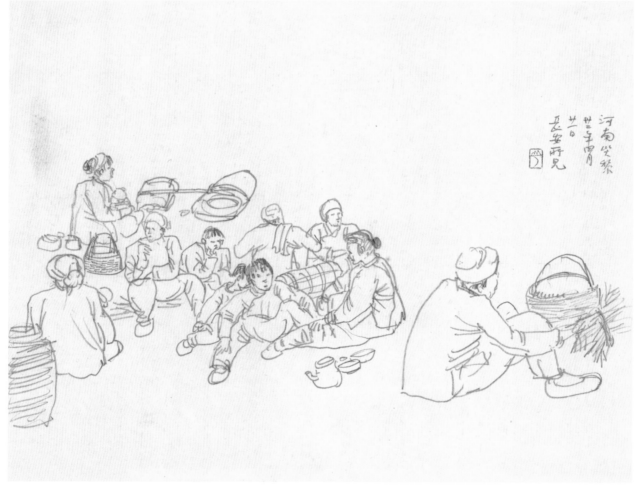

西北写生 47

款识：轿车。卅二年四月十日于西安。

印章：关（朱文）山月（白文）

西北写生 48

款识：河南灾黎。卅二年四月廿一日长安所见。

印章：山月（朱文）

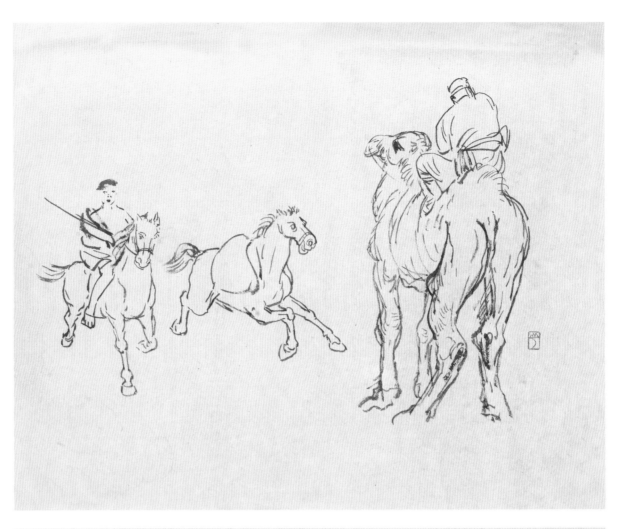

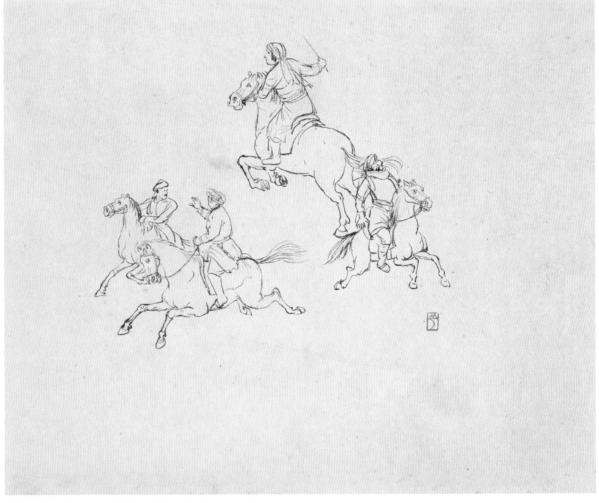

西北写生 49

印章：山月（朱文）

西北写生 50

印章：山月（朱文）

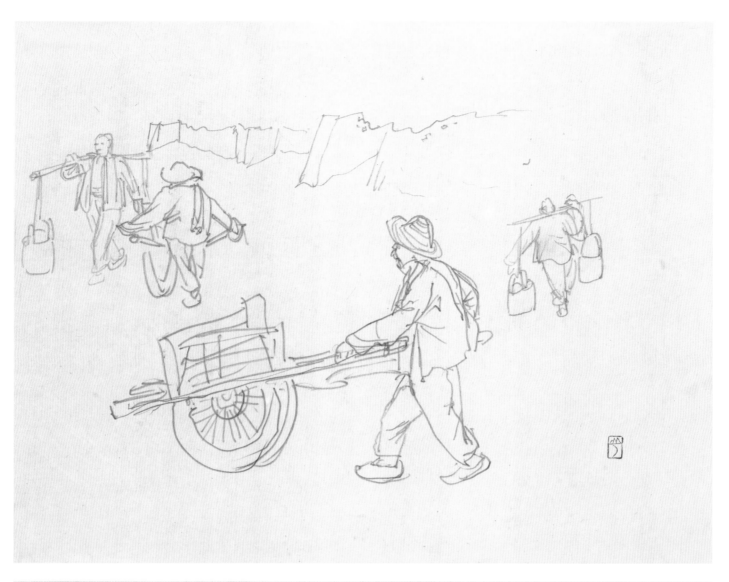

西北写生 51

印章：山月（朱文）

西北写生 52

印章：山月（朱文）

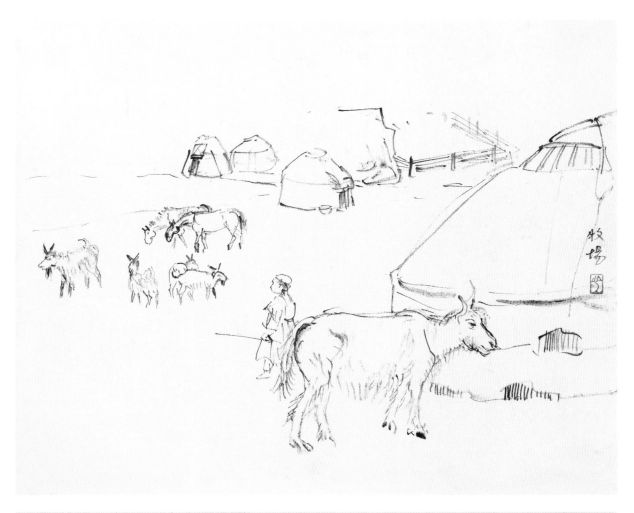

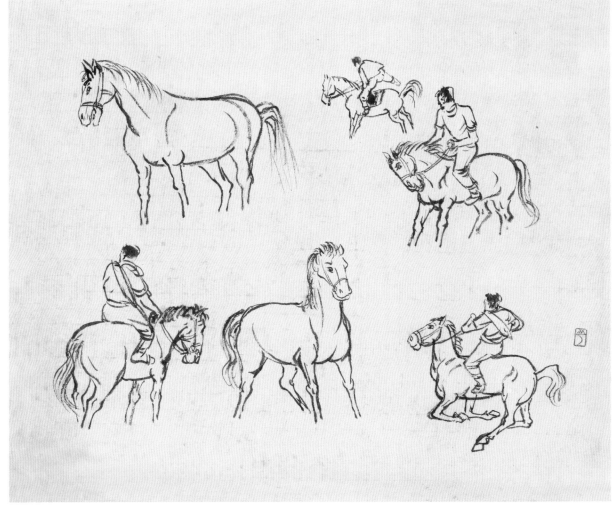

西北写生 53

款识：牧场。

印章：山月（朱文）

西北写生 54

印章：山月（朱文）

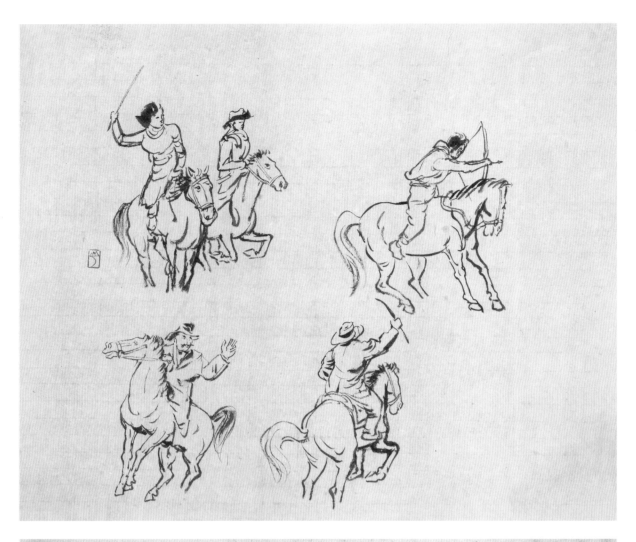

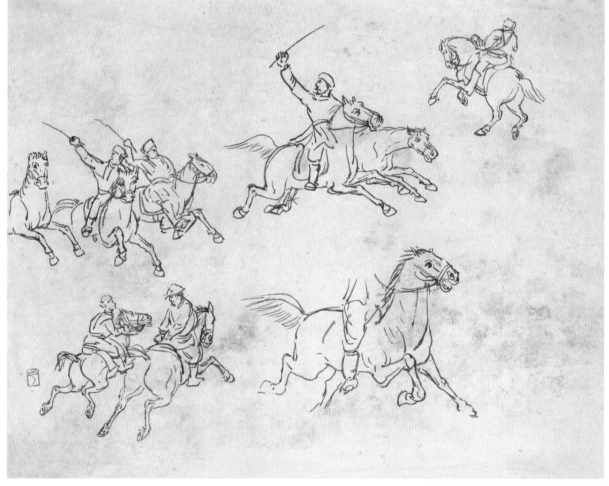

西北写生 55

印章：山月（朱文）

西北写生 56

印章：山月（朱文）

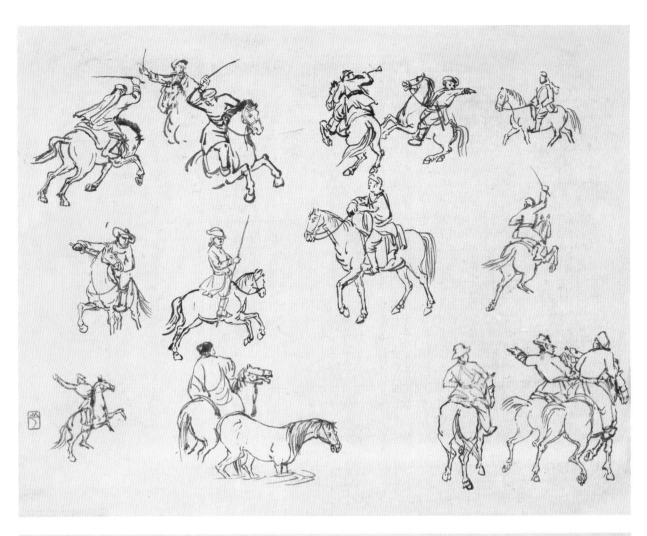

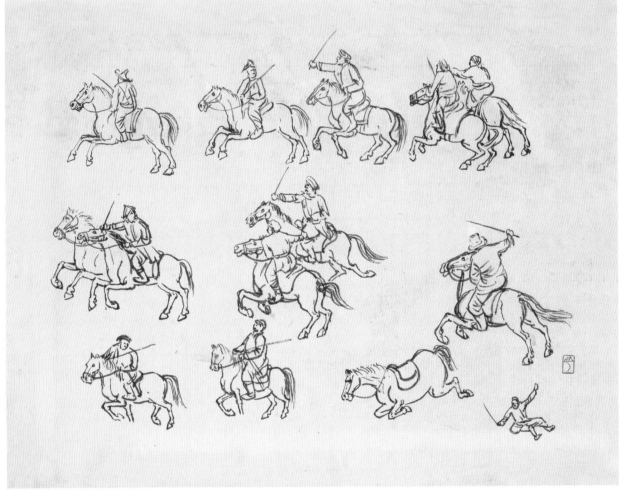

西北写生 57

印章：山月（朱文）

西北写生 58

印章：山月（朱文）

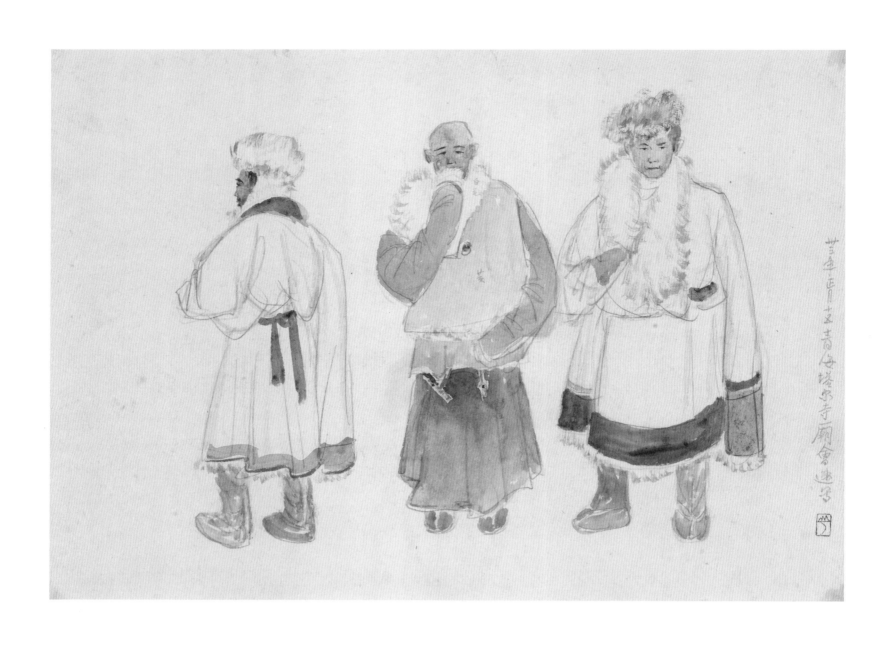

塔尔寺庙会人像

1944年
25.8 cm×36 cm
纸本水墨
关山月美术馆藏

款识：卅三年正月十五，青海塔尔寺庙会速写。
印章：山月（朱文）

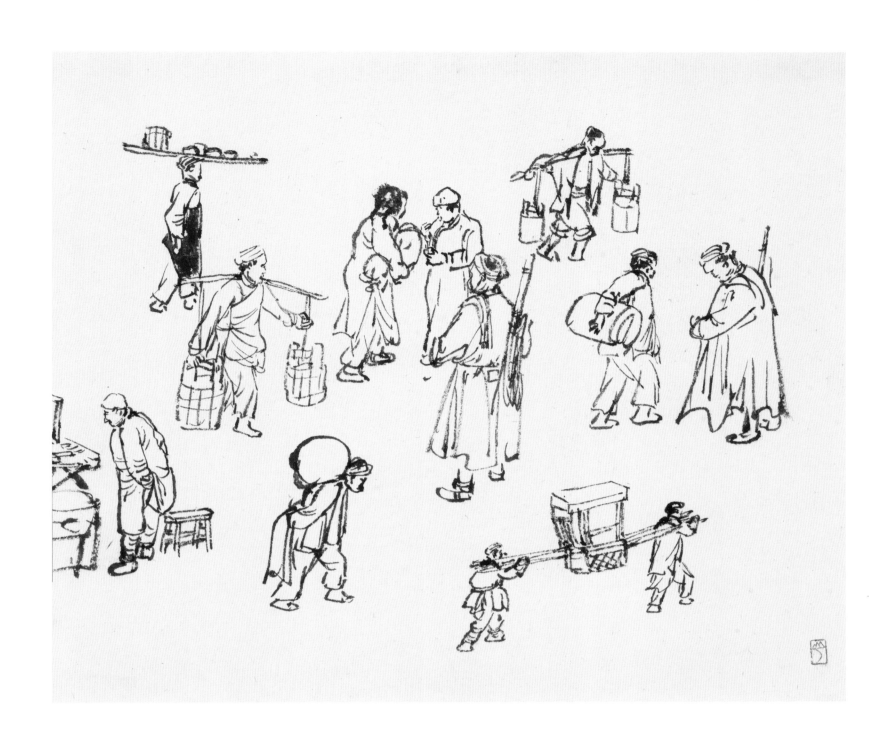

街头速写

1944年
27.2cm×32.1cm
纸本水墨
关山月美术馆藏

印章：山月（朱文）

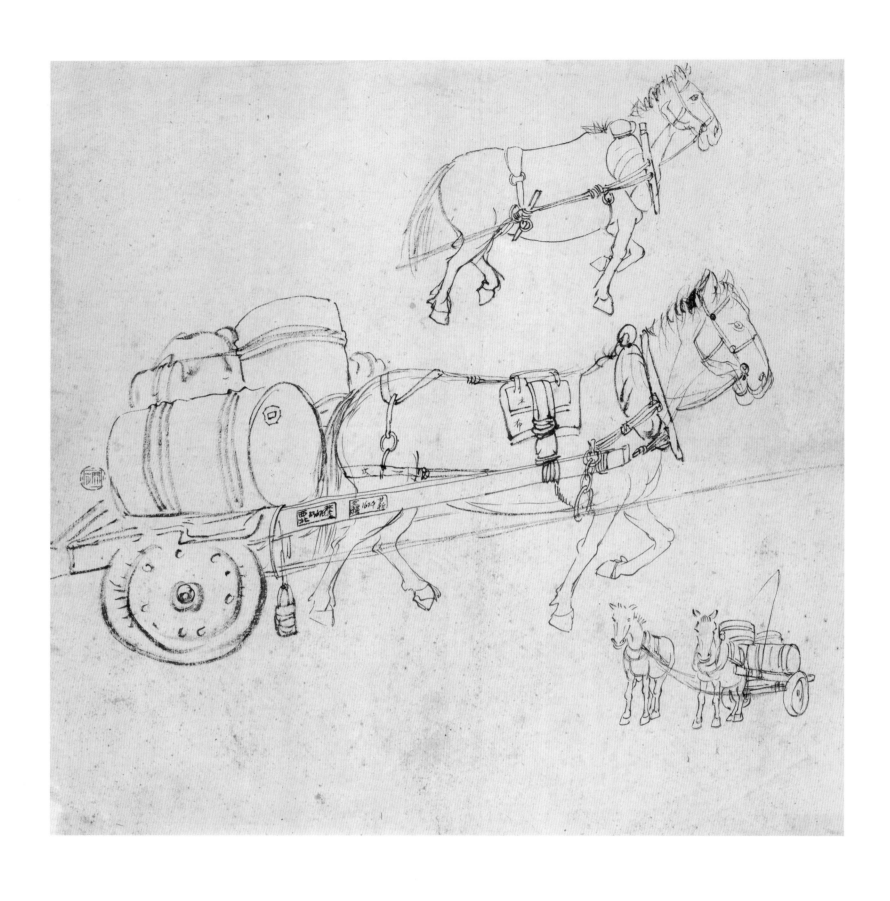

马车

1944年

44.8 cm × 44 cm

纸本水墨

关山月美术馆藏

印章：关山月（朱文）

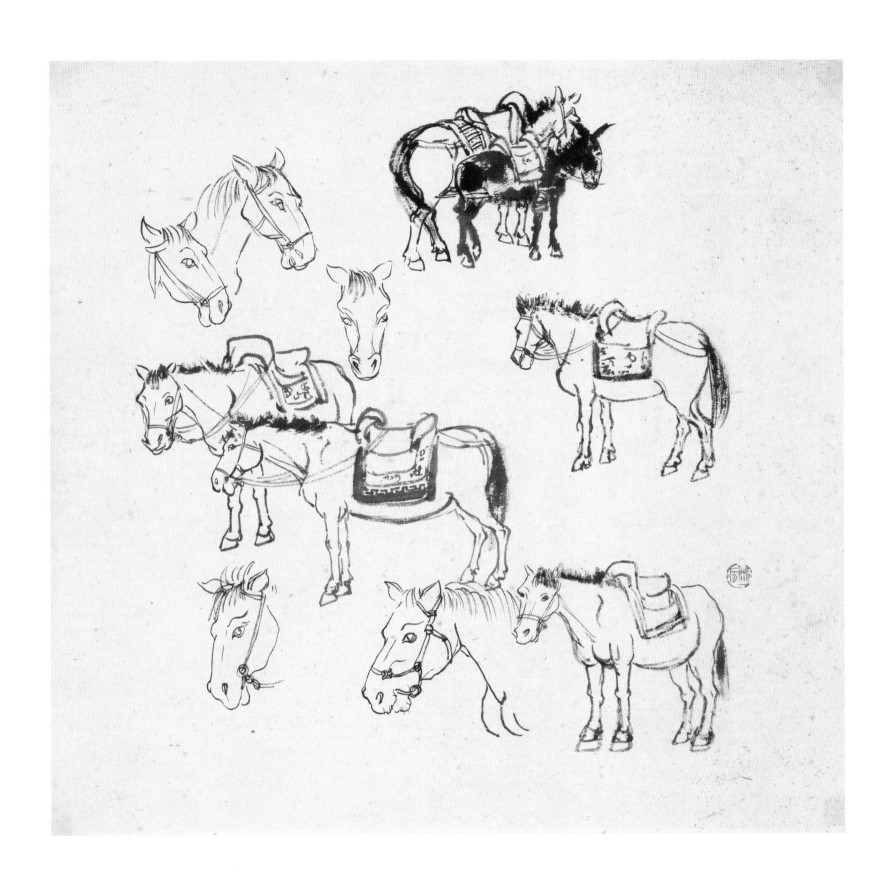

马

1944年
44.8 cm × 44 cm
纸本水墨
关山月美术馆藏

印章：关山月（朱文）

重庆写生（全册 4 幅）

1945年
25 cm × 31 cm
纸本
私人藏

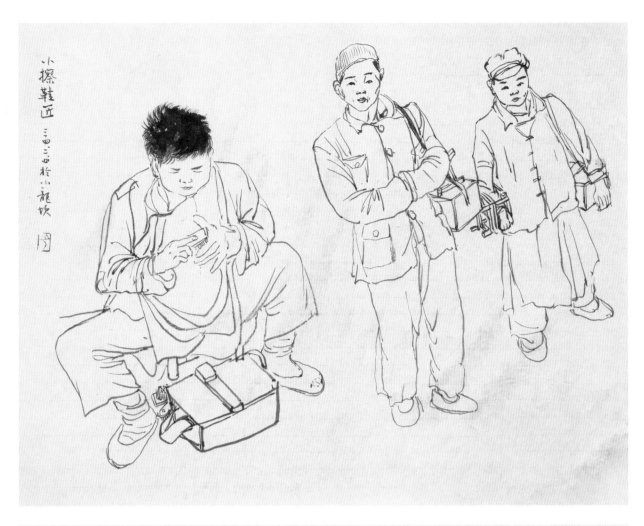

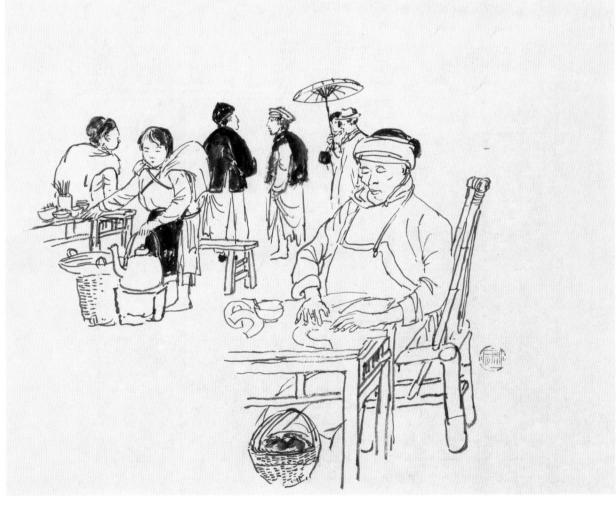

重庆写生 1

款识：小擦鞋匠。三四.二.四于小龙坎。
印章：山月（朱文）

重庆写生 2

印章：关山月（朱文）

重庆写生 3

印章：山月（朱文）

重庆写生 4

印章：山月（朱文）

南洋写生之一（全册 111 幅，选取 70 幅）

1947年
25.5 cm×32.5 cm
纸本
私人藏

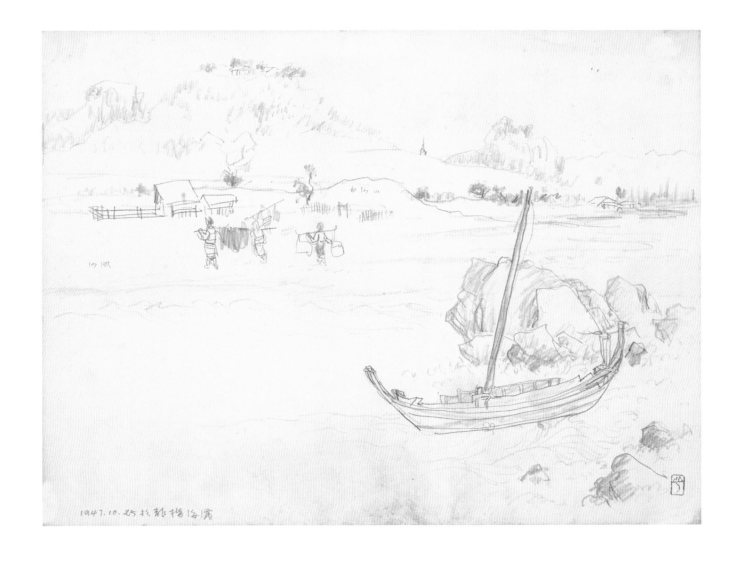

南洋写生之一 1

款识：1947.10.25于龙楷海滨。
印章：山月（朱文）

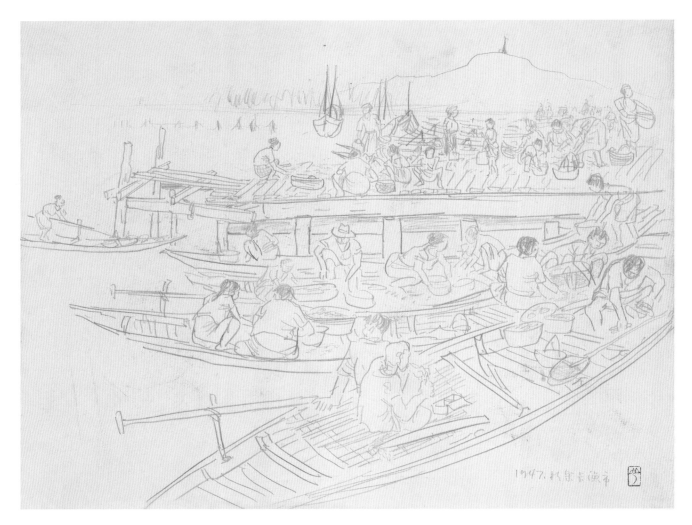

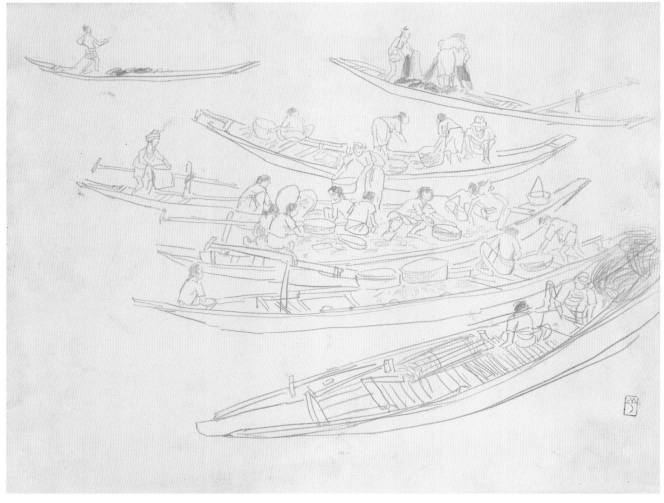

南洋写生之一 2

款识：1947于宋卡渔市。

印章：山月（朱文）

南洋写生之一 3

印章：山月（朱文）

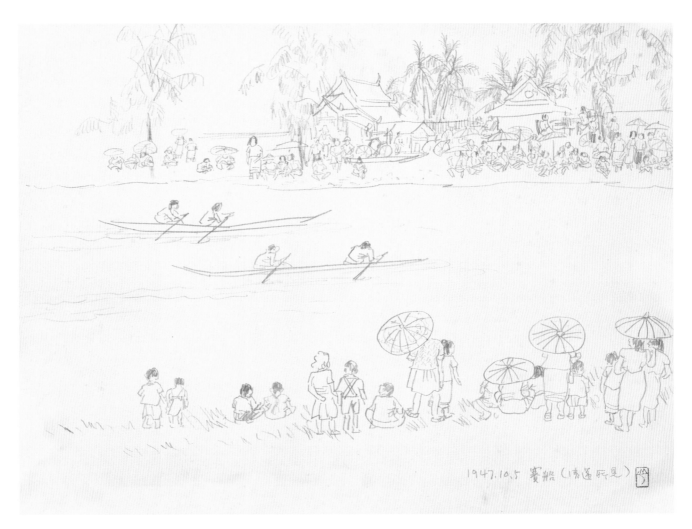

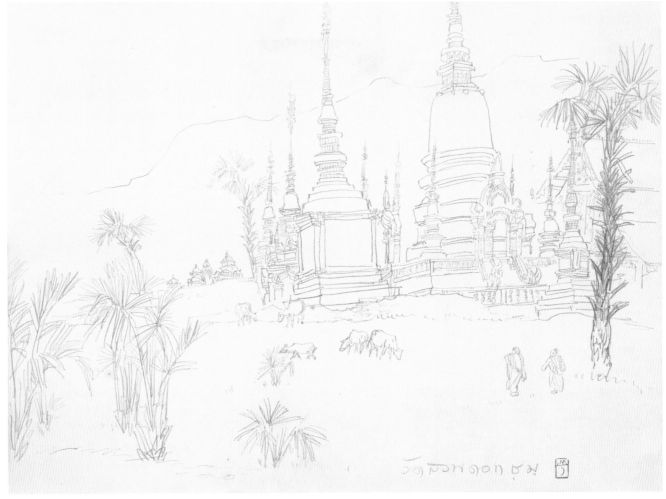

南洋写生之一 4

款识：1947.10.5，赛船（清迈所见）。
印章：山月（朱文）

南洋写生之一 5

印章：山月（朱文）

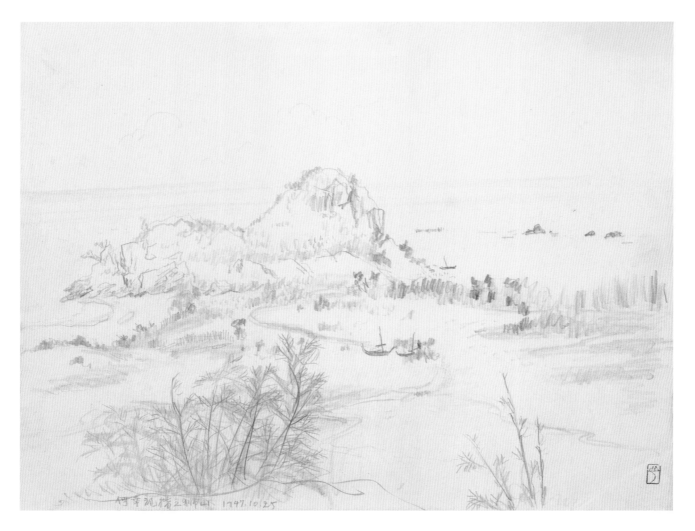

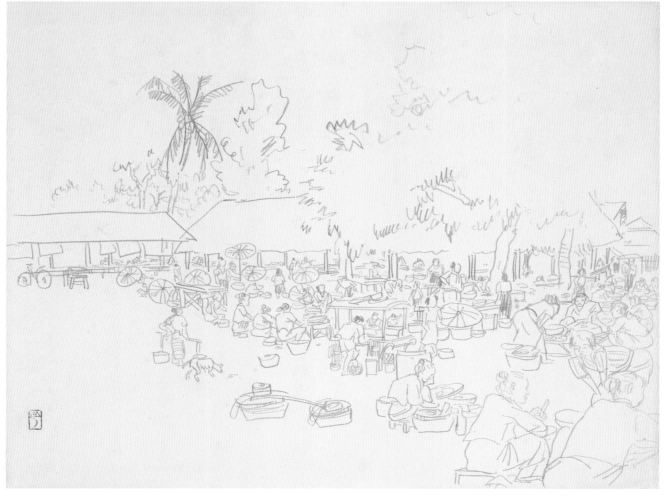

南洋写生之一 6

题款：何幸龙楷之狮山，1947.10.25。

印章：山月（朱文）

南洋写生之一 7

印章：山月（白文）

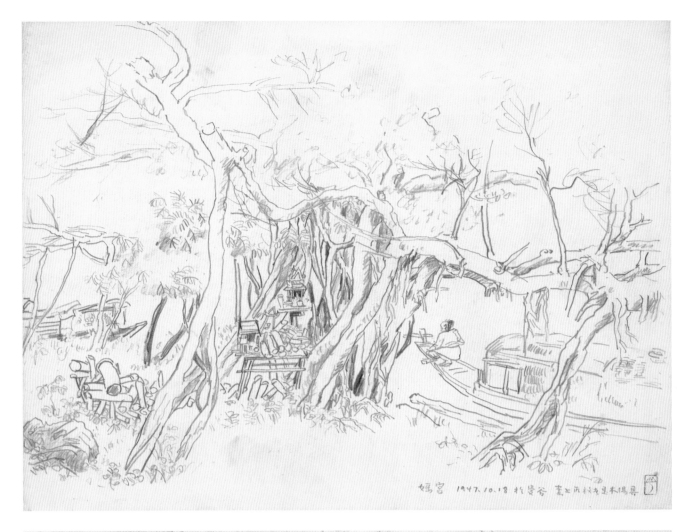

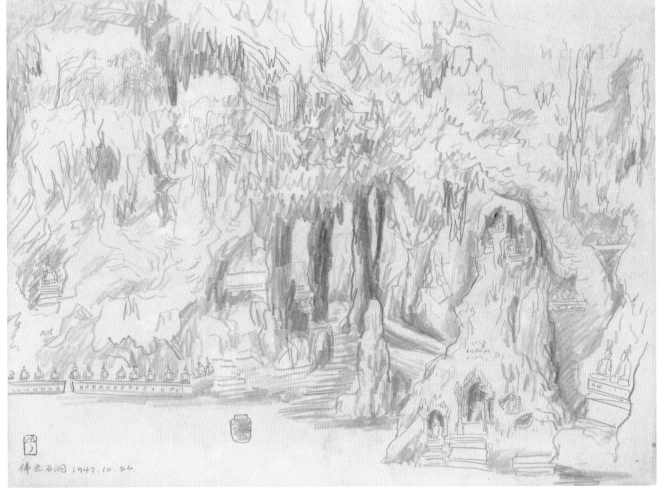

南洋写生之一 8

款识：妈宫。1947.10.18于曼谷，案上所放者是木阳具。

印章：山月（朱文）

南洋写生之一 9

款识：佛丕石洞，1947.10.26。

印章：山月（朱文）

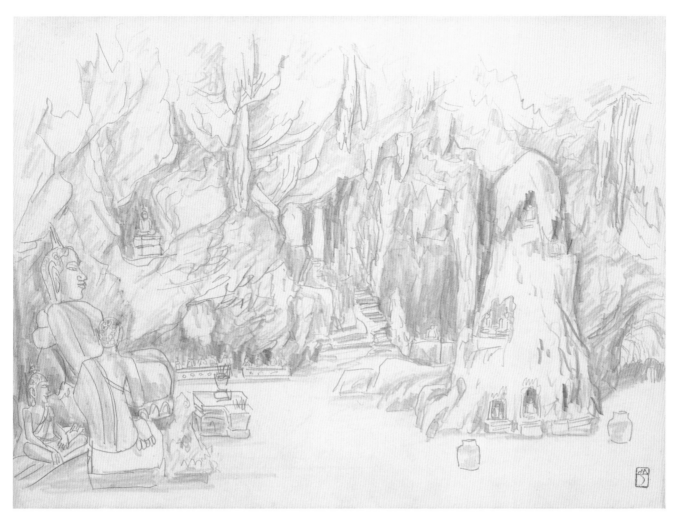

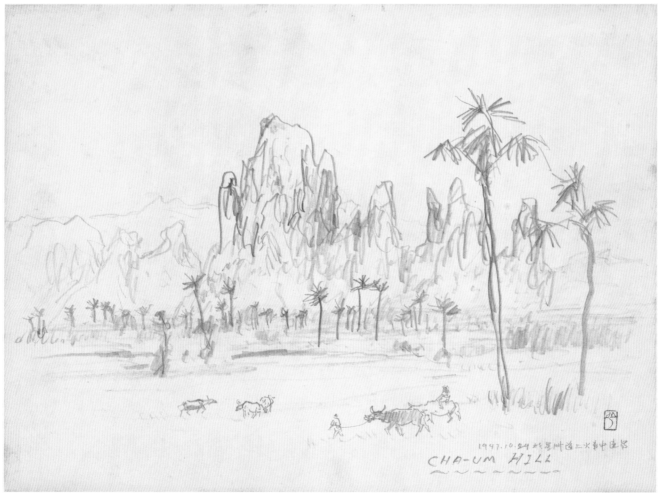

南洋写生之一 10

印章：山月（朱文）

南洋写生之一 11

款识：1947.10.24于星洲道上火车中速写。

印章：山月（朱文）

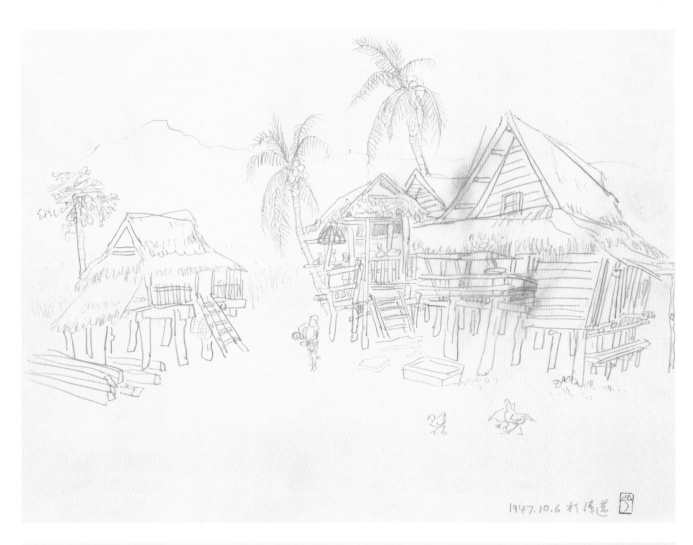

1947.10.6 于清迈 [印章]

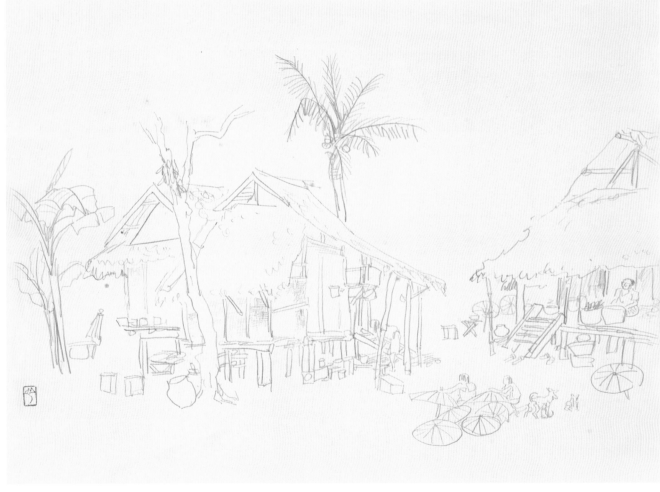

南洋写生之一 12

款识：1947.10.6于清迈。
印章：山月（朱文）

南洋写生之一 13

印章：山月（朱文）

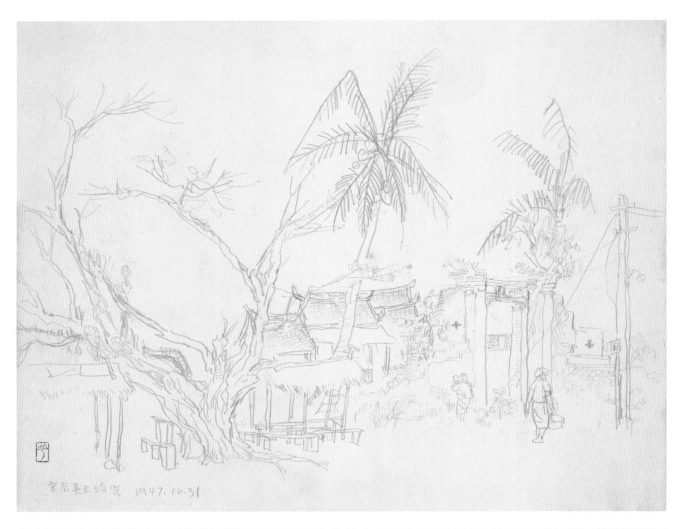

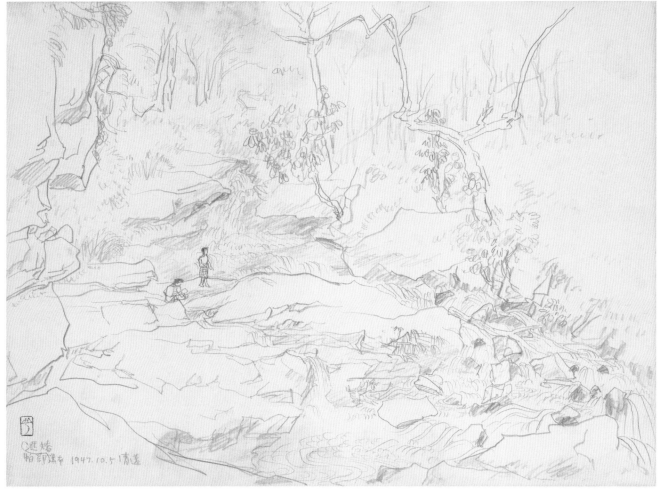

南洋写生之一 14

款识：宋卡吴王故宫，1947.10.31。

印章：山月（朱文）

南洋写生之一 15

款识：帕鄂汇矫瀑布，1947.10.5清迈。

印章：山月（朱文）

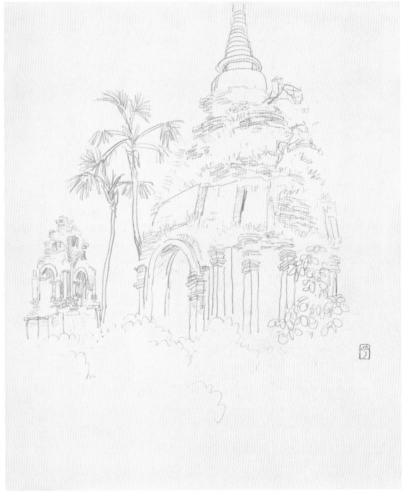

南洋写生之一 16

印章：山月（朱文）

南洋写生之一 17

印章：山月（朱文）

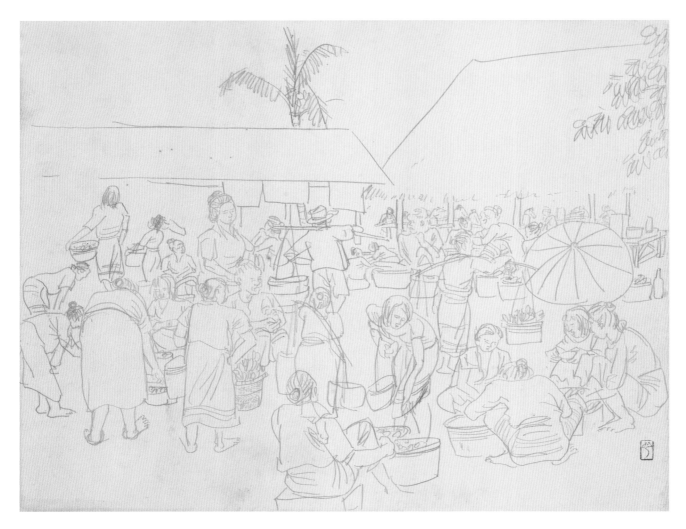

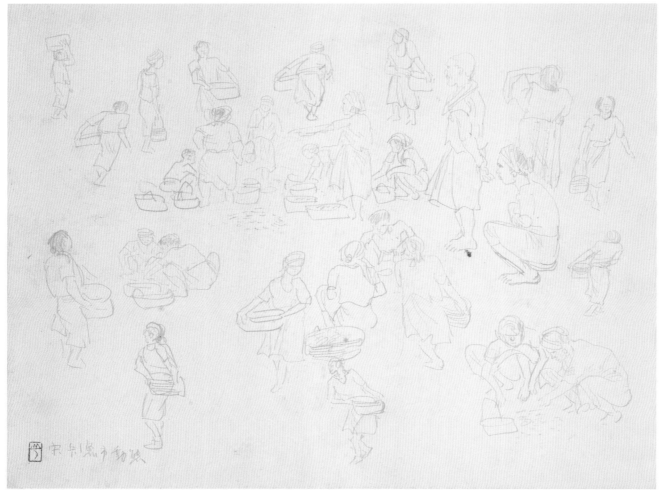

南洋写生之一 18

印章：山月（朱文）

南洋写生之一 19

题款：宋卡渔市动态。

印章：山月（朱文）

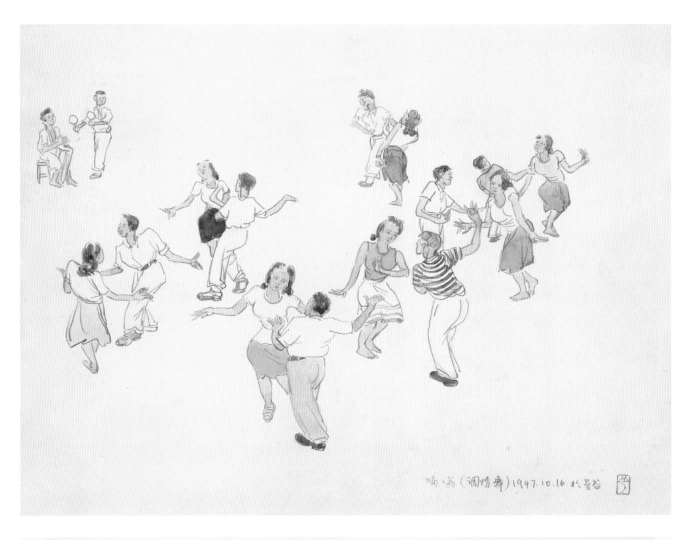

南洋写生之一 20

款识：喃嗡（调情舞）。1947.10.16于曼谷。
印章：山月（朱文）

南洋写生之一 21

印章：山月（朱文）

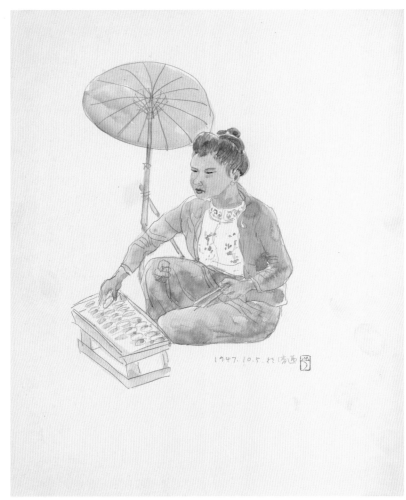

南洋写生之一 22

印章：山月（朱文）

南洋写生之一 23

款识：1947.10.5于清迈。

印章：山月（朱文）

南洋写生之一 24

印章：山月（朱文）

南洋写生之一 25

款识：1947.10.5日于清迈。

印章：山月（朱文）

南洋写生之一 26

款识：勒门小姐制玫瑰图。关山月于清迈。

印章：山月（朱文）

南洋写生之一 27

印章：山月（朱文）

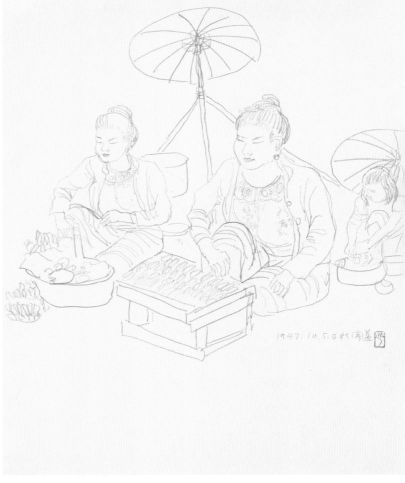

南洋写生之一 28

印章：山月（朱文）

南洋写生之一 29

款识：1947.10.5日于清迈。

印章：山月（朱文）

南洋写生之一 30

南洋写生之一 31

印章：山月（朱文）

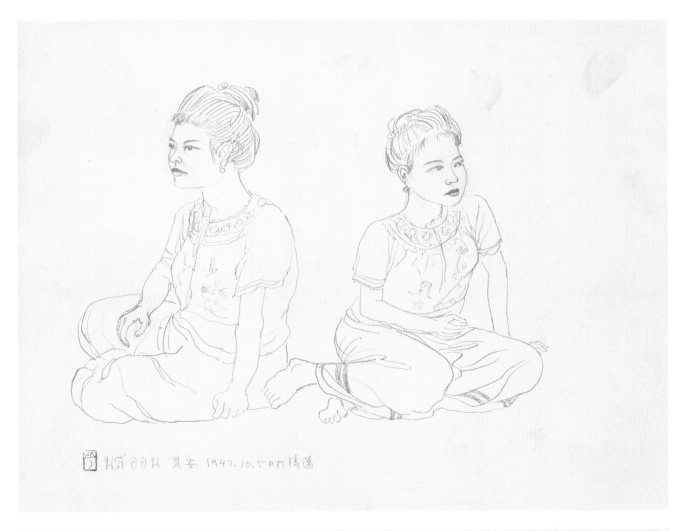

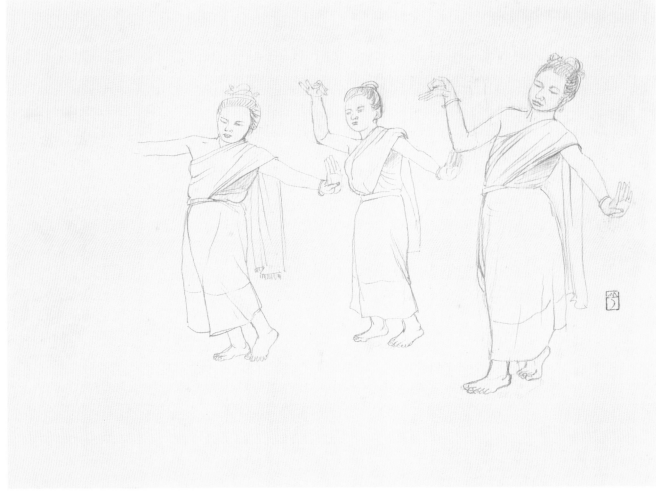

南洋写生之一 32

款识：是安。1947.10.5日于清迈。

印章：山月（朱文）

南洋写生之一 33

印章：山月（朱文）

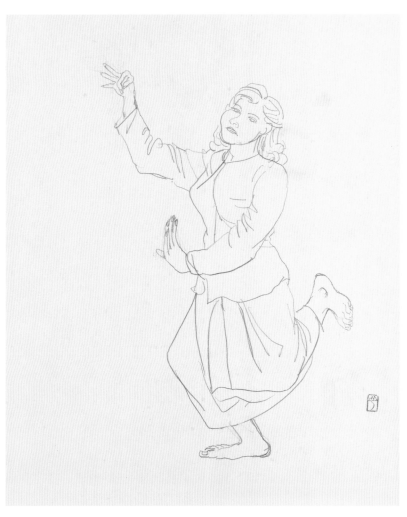

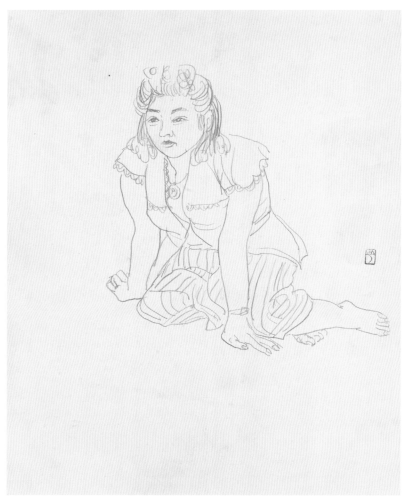

南洋写生之一 34

印章：山月（朱文）

南洋写生之一 35

印章：山月（朱文）

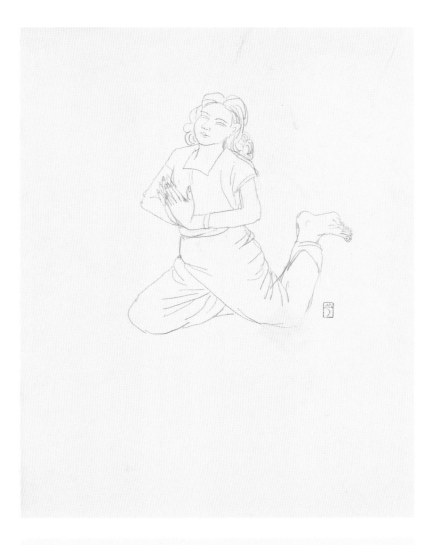

南洋写生之一 36

印章：山月（朱文）

南洋写生之一 37

印章：山月（朱文）

南洋写生之一 38

款识：是安。1947.10.5于清迈。

印章：山月（朱文）

南洋写生之一 39

印章：山月（朱文）

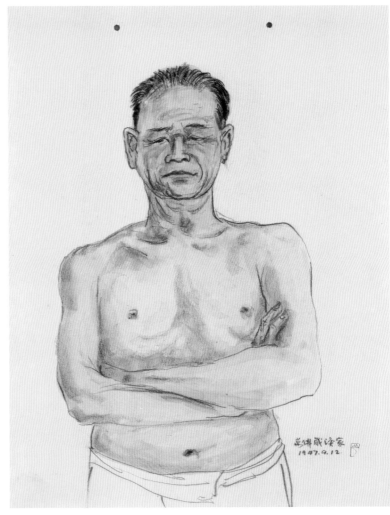

南洋写生之一 40

款识：1947.10.5清迈。

印章：山月（朱文）

南洋写生之一 41

款识：万佛岁渔家。1947.9.12。

印章：山月（朱文）

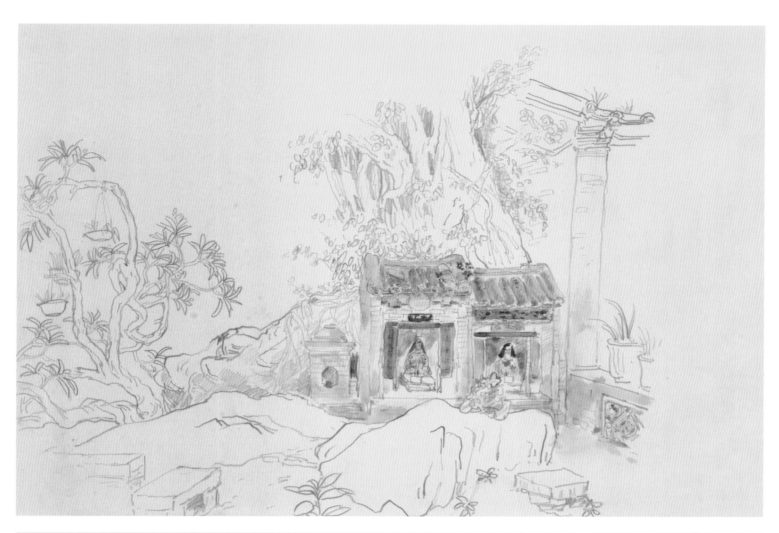

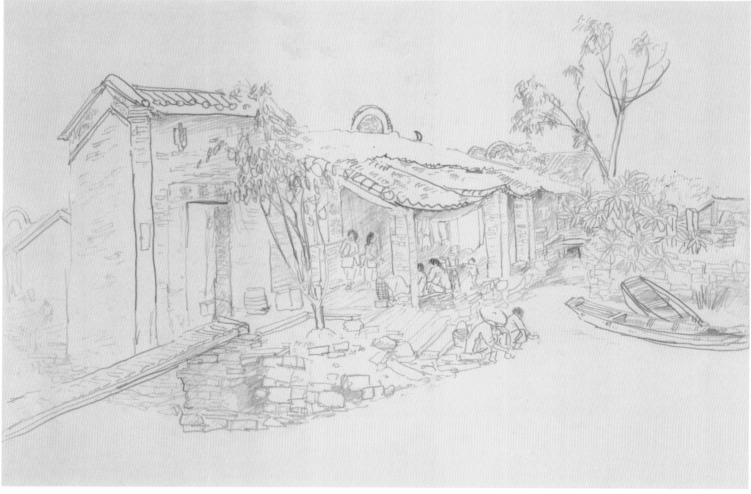

南洋写生之一 42 南洋写生之一 43

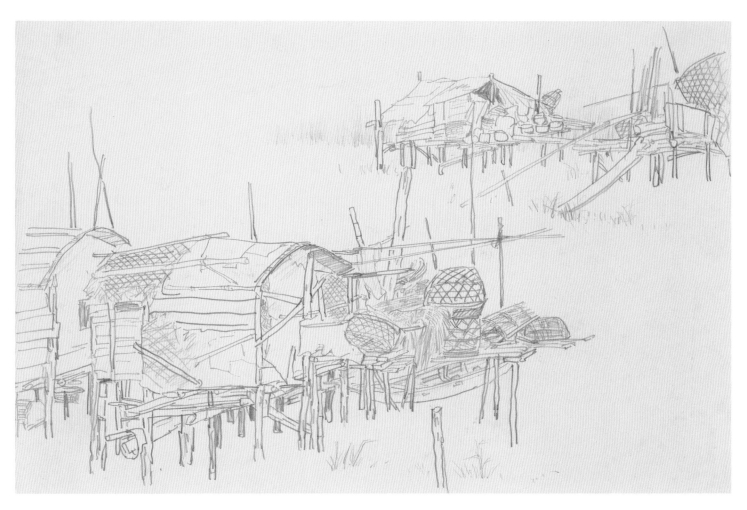

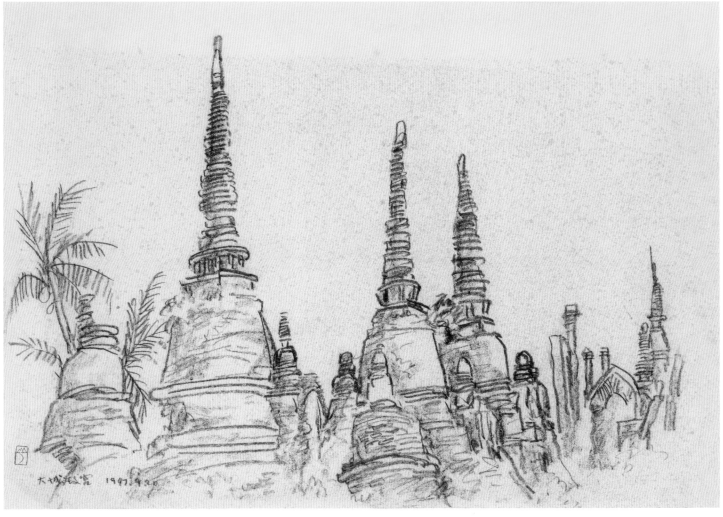

南洋写生之一 44

南洋写生之一 45

款识：大城故宫。1947.9.20。

印章：山月（朱文）

南洋写生之一 46

印章：山月（朱文）

南洋写生之一 47

印章：山月（朱文）

南洋写生之一 48

款识：暹罗村姑。万佛岁，1947.9.13。

印章：山月（朱文）

南洋写生之一 49

款识：万佛岁海滨蛋民之家。

印章：山月（朱文）

南洋写生之一 50

印章：山月（朱文）

南洋写生之一 51

印章：山月（朱文）

南洋写生之一 52

印章：山月（朱文）

南洋写生之一 53

印章：山月（朱文）

南洋写生之一 54

款识：结网图。万佛岁。

印章：山月（朱文）

南洋写生之一 55

款识：暹罗故宫遗址，1947.9.20。

印章：山月（朱文）

南洋写生之一 56

印章：山月（朱文）

南洋写生之一 57

印章：山月（朱文）

南洋写生之一 58

款识：大城，1947.9.29。

印章：山月（朱文）

南洋写生之一 59

印章：山月（朱文）

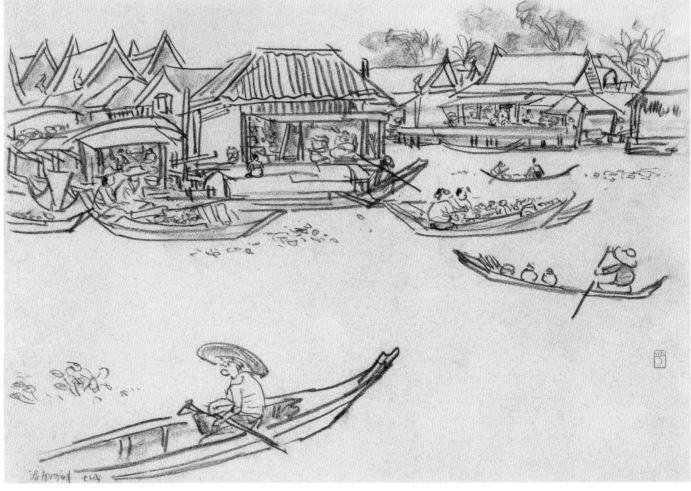

南洋写生之一 60

印章：山月（朱文）

南洋写生之一 61

款识：湄南河畔，大城。

印章：山月（朱文）

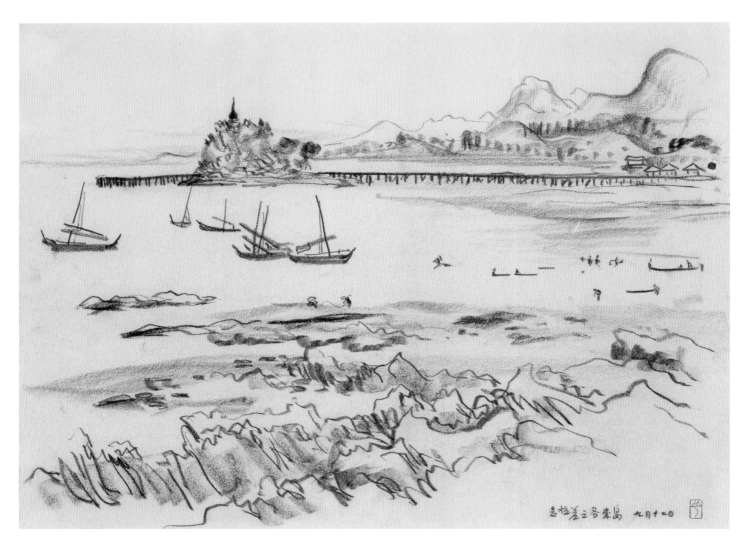

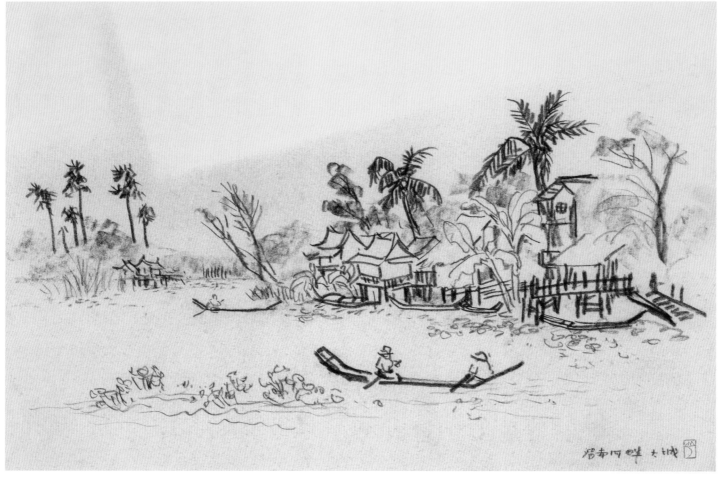

南洋写生之一 62

款识：是拉差之各来岛，九月十二日。

印章：山月（朱文）

南洋写生之一 63

款识：湄南河畔，大城。

印章：山月（朱文）

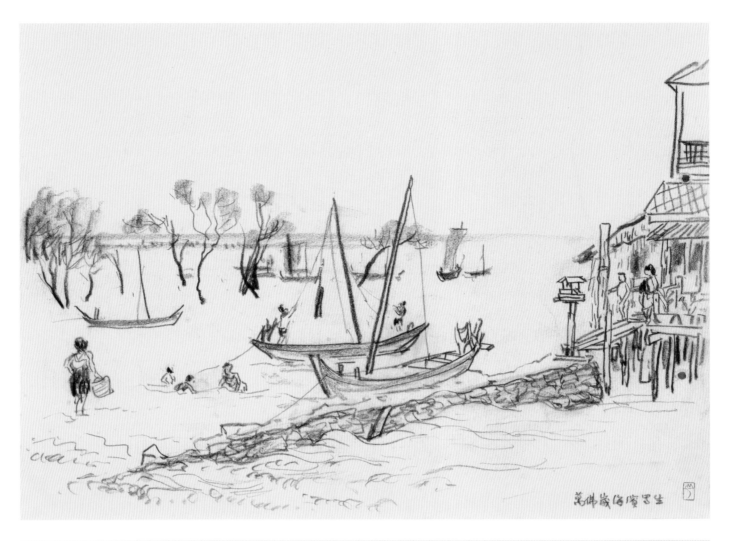

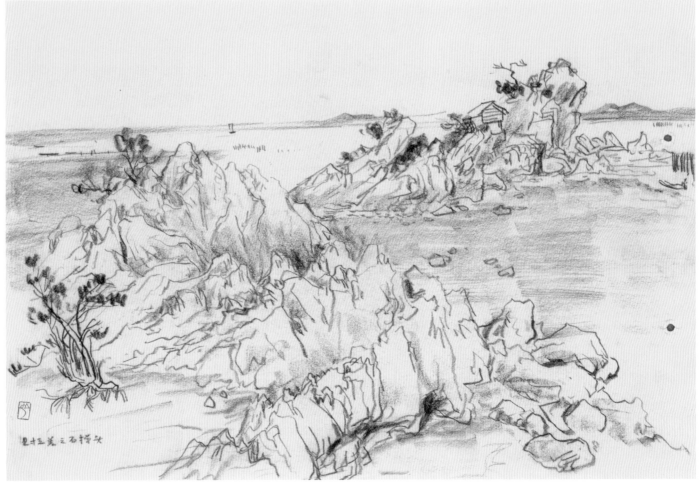

南洋写生之一 64

款识：万佛岁海滨写生。

印章：山月（朱文）

南洋写生之一 65

款识：是拉差之石梯头。

印章：山月（朱文）

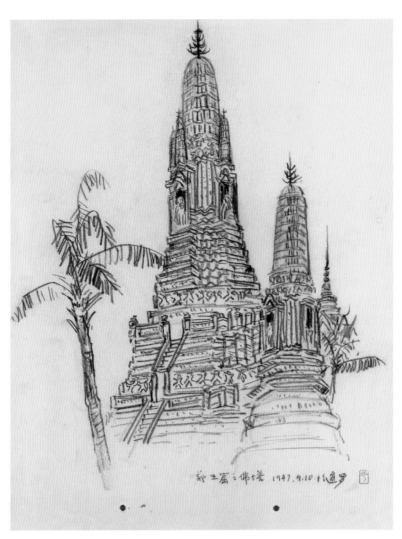

南洋写生之一 66

款识：郑王窟之佛塔。1947.9.10于暹罗。

印章：山月（朱文）

南洋写生之一 67

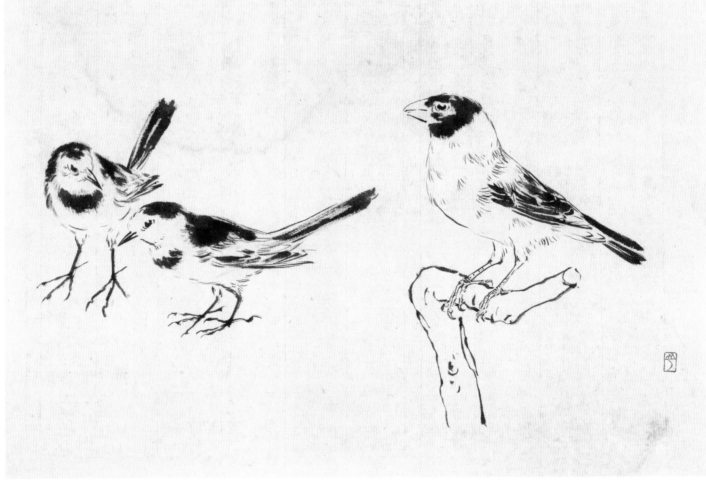

南洋写生之一·68

印章：山月（朱文）

南洋写生之一·69

印章：山月（朱文）

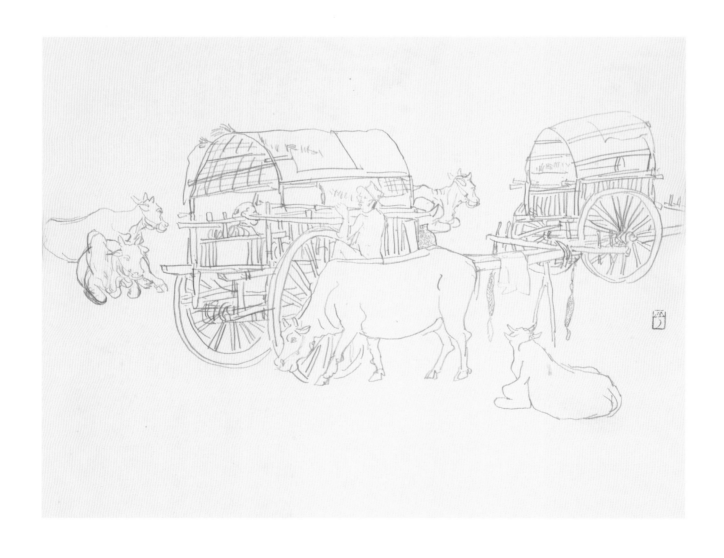

南洋写生之一 70

印章：山月（朱文）

南洋写生之二（全册 27 幅，选取 24 幅）

1947年
28 cm×38.2 cm
纸本
私人藏

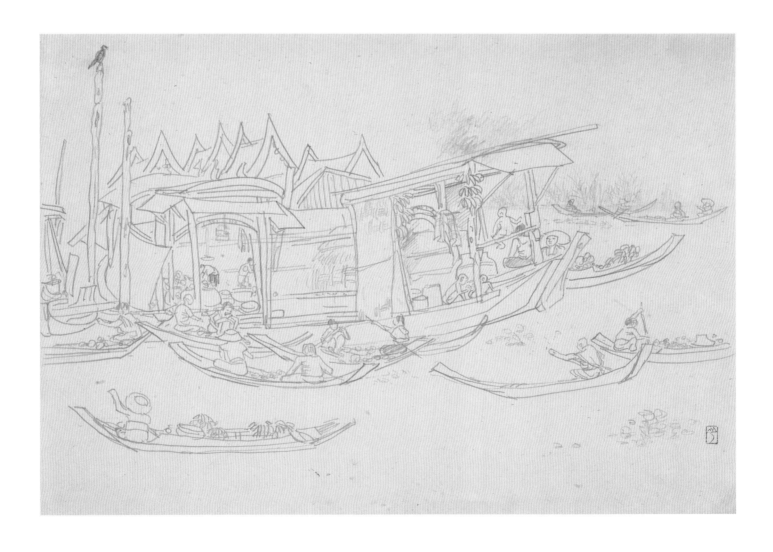

南洋写生之二 1

印章：山月（朱文）

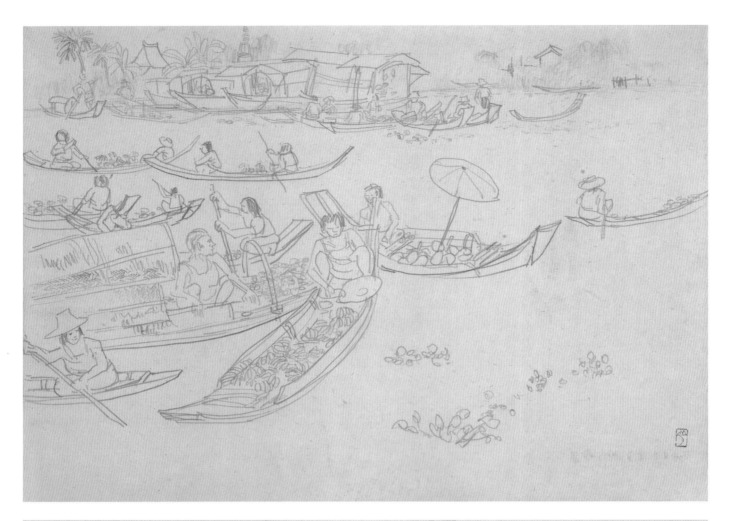

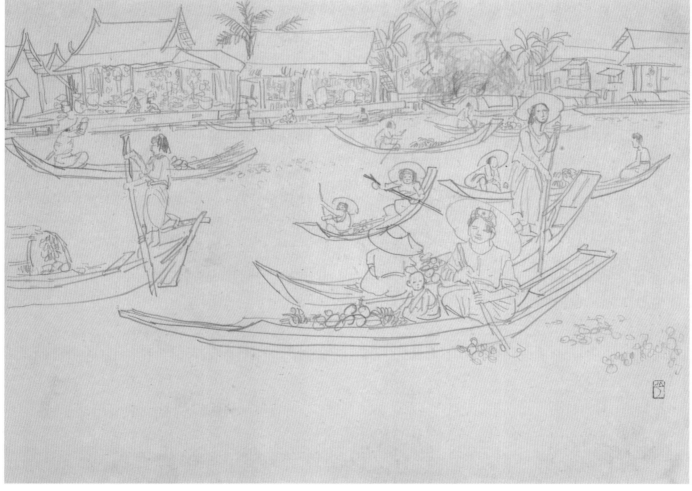

南洋写生之二 2

印章：山月（朱文）

南洋写生之二 3

印章：山月（朱文）

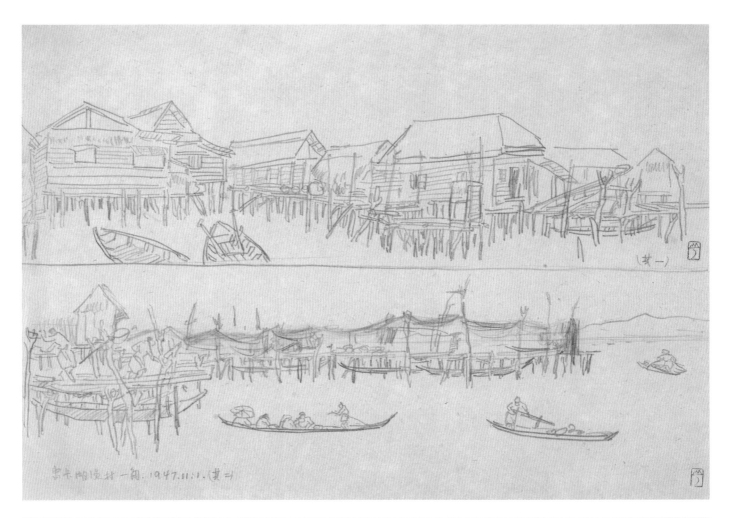

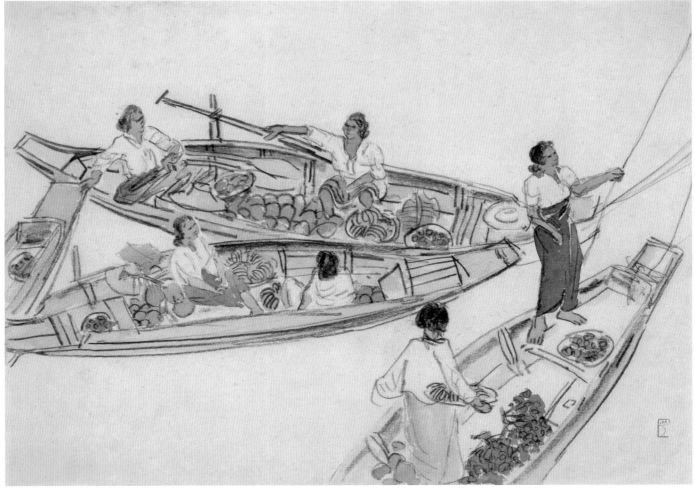

南洋写生之二 4

款识：（其一）；宋卡湖渔村一角，1947.11.1（其二）。

印章：山月（朱文）山月（朱文）

南洋写生之二 5

印章：山月（朱文）

南洋写生之二 6

印章：山月（朱文）

南洋写生之二 7

款识：1947.11.2于合艾。

印章：山月（朱文）

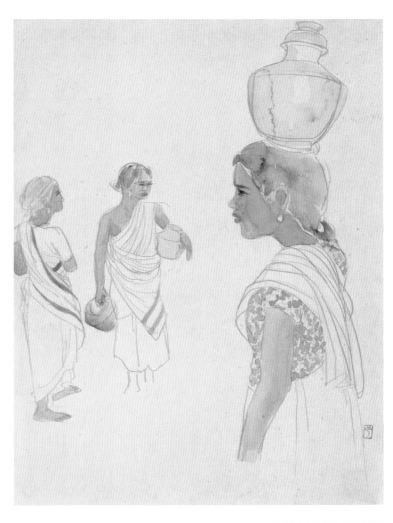

南洋写生之二 8

印章：山月（朱文）

南洋写生之二 9

款识：士［土］拉义旅馆，九月十一日。

印章：山月（朱文）

南洋写生之二 10

印章：山月（朱文）

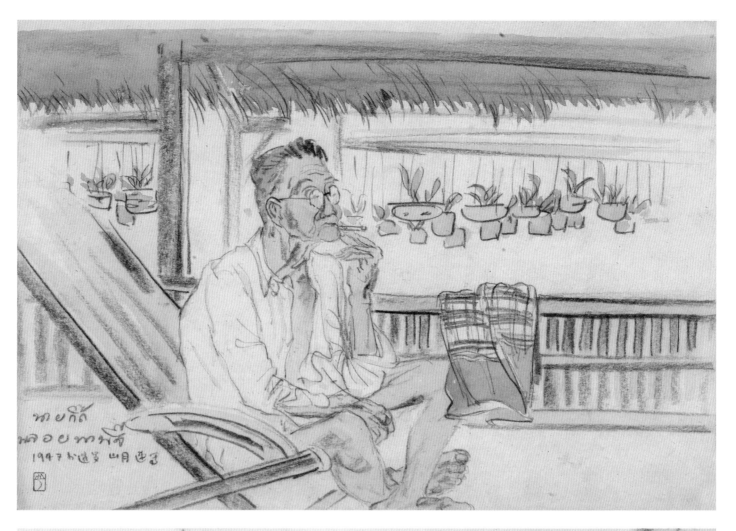

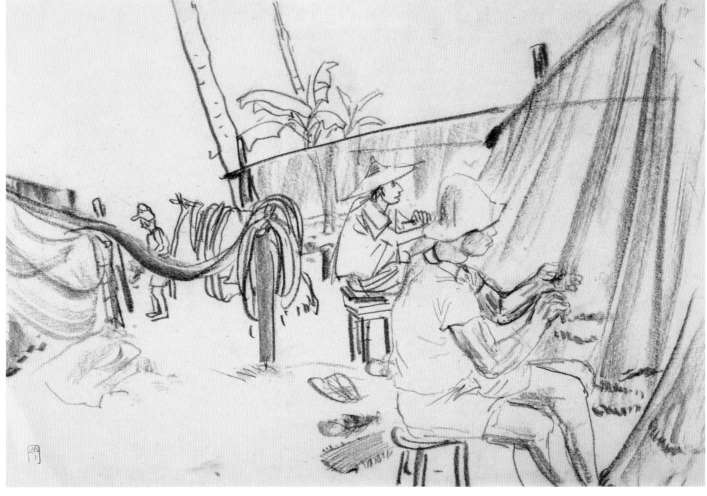

南洋写生之二 11

款识：1947于暹罗，山月速写。

印章：山月（朱文）

南洋写生之二 12

印章：山月（朱文）

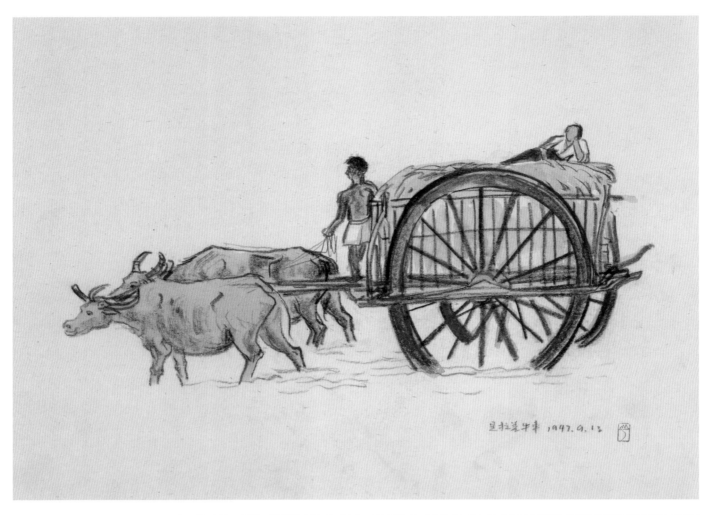

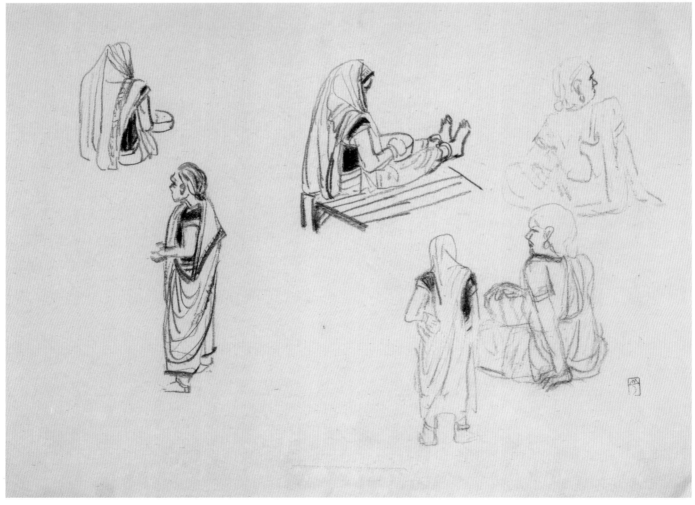

南洋写生之二 13

款识：是拉差牛车，1947.9.12。

印章：山月（朱文）

南洋写生之二 14

印章：山月（朱文）

南洋写生之二 15

款识：1947.10.6于清迈。

印章：山月（朱文）

南洋写生之二 16

印章：山月（朱文）

南洋写生之二 17

印章：山月（朱文）

南洋写生之二 18

印章：山月（朱文）

南洋写生之二 19

印章：山月（朱文）

南洋写生之二 20

　　款识：卅六年八月五日于曼谷。

　　印章：山月（朱文）

南洋写生之二 21

　　款识：卅六年八月十二日于暹京。

　　印章：山月（朱文）

南洋写生之二 22

印章：山月（朱文）

南洋写生之二 23

印章：山月（朱文）

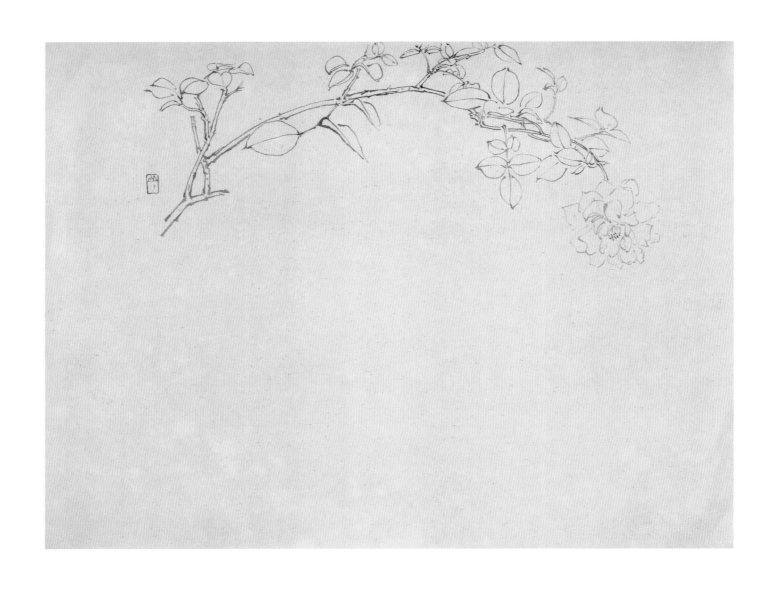

南洋写生之二 24

印章：山月（朱文）

暹罗写生

1947年

47.3 cm × 58.6 cm

纸本水墨

广州艺术博物院藏

款识：一九四七年暹罗写生旧稿。戊寅春，关山月补记。

印章：关（朱文）山月（朱文）

香港写生之一（全册 16 幅，选取 8 幅）

1949年
纸本水墨
关山月美术馆藏

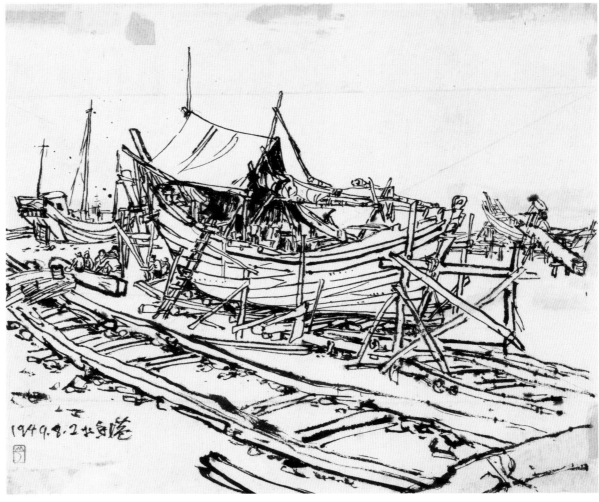

香港写生之一 1

28 cm×33 cm

款识：1949.8.8香港。

印章：山月（朱文）

香港写生之一 2

28 cm×47.8 cm

款识：1949.8.2于香港

印章：山月（朱文）

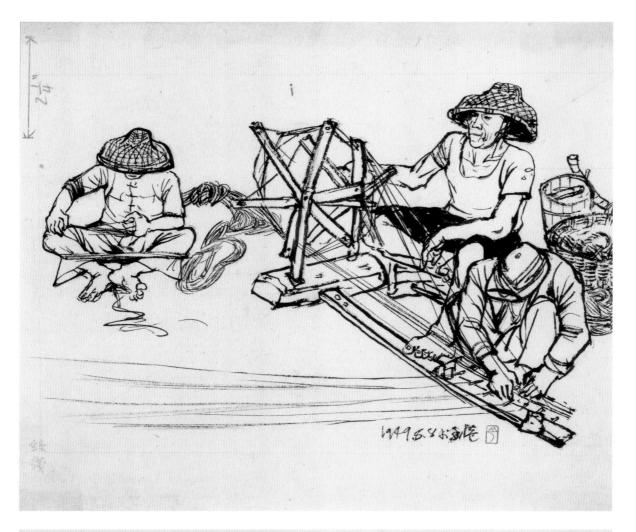

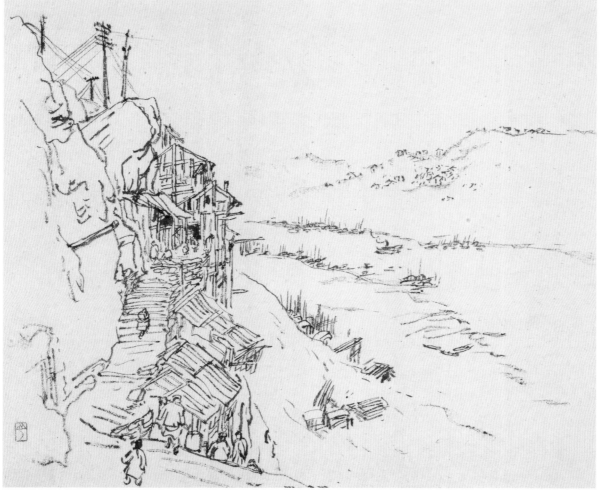

香港写生之一 3

27.5 cm×32.3 cm
款识：1949.8.8于香港。
印章：山月（朱文）

香港写生之一 4

27.5 cm×32.3 cm
印章：山月（朱文）

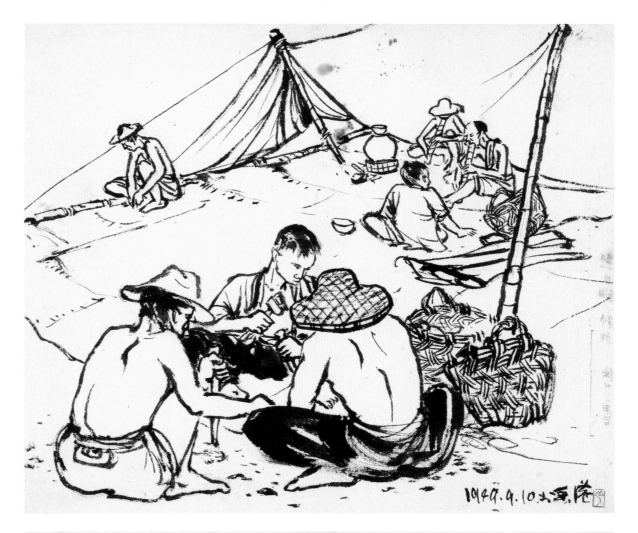

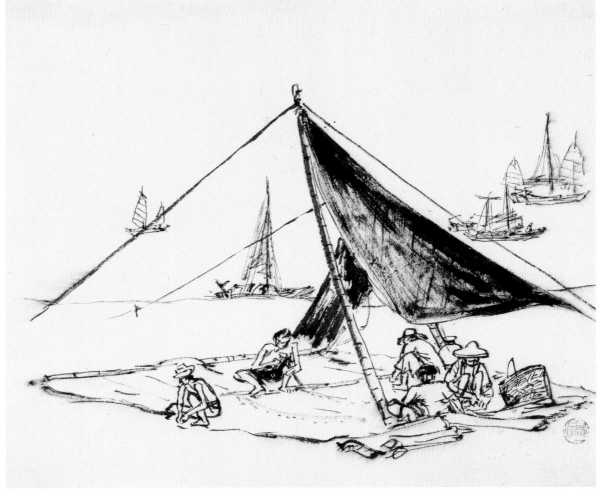

香港写生之一 5

27.5 cm×32.3 cm

款识：1949.9.10于香港。

印章：山月（朱文）

香港写生之一 6

27.5 cm×32.3 cm

印章：关山月（朱文）

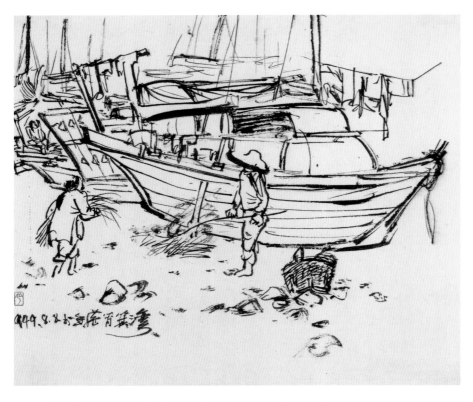

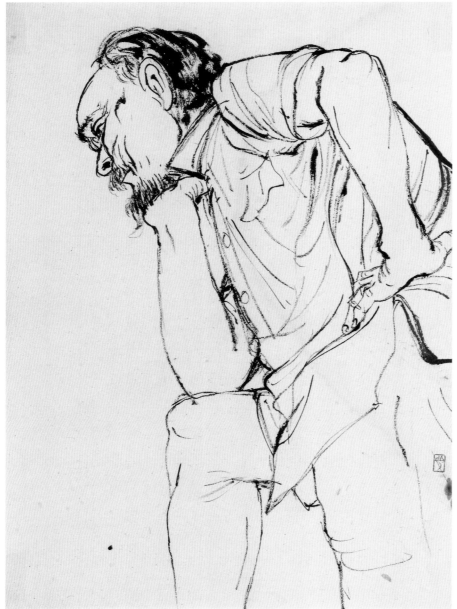

香港写生之一 7

27.5 cm×32.3 cm

款识：1949.8.8于香港筲箕湾。

印章：山月（朱文）

香港写生之一 8

36 cm×25.5 cm

印章：山月（朱文）

香港写生之二（全册 10 幅，选取 7 幅）

1949年
28.5 cm×33.2 cm
纸本水墨
私人藏

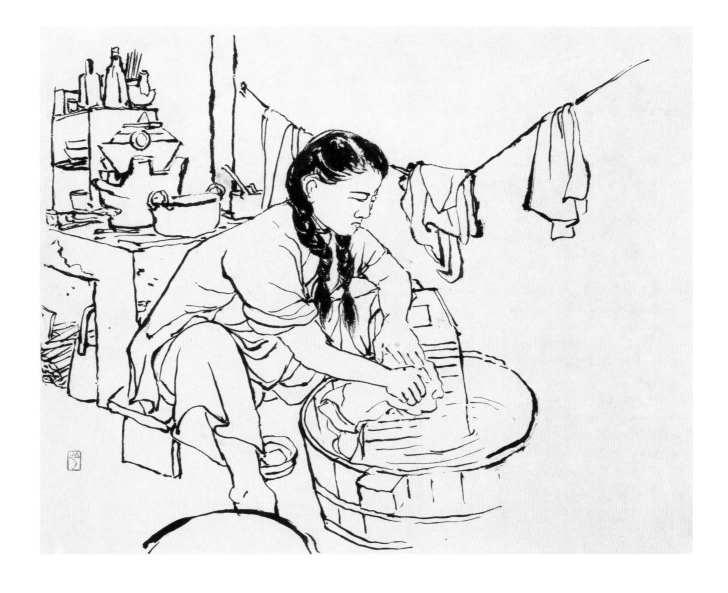

香港写生之二 1

印章：山月（朱文）

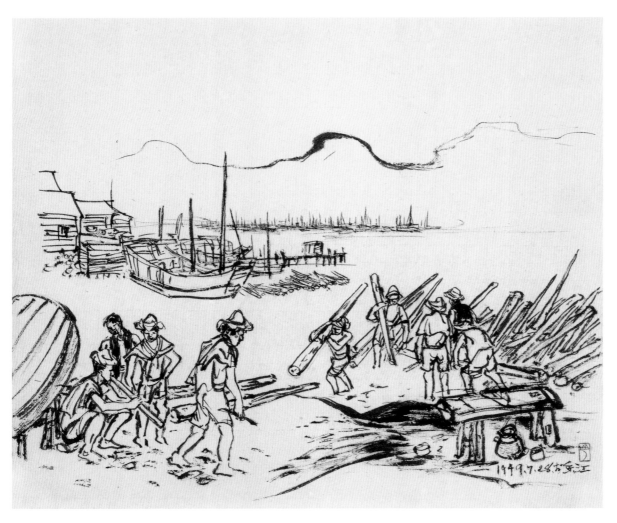

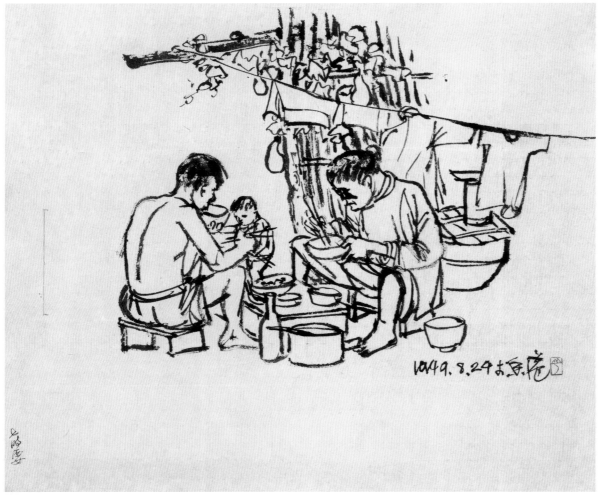

香港写生之二 2

款识：1949.7.28于香江。

印章：山月（朱文）

香港写生之二 3

款识：1949.8.24于香港。

印章：山月（朱文）

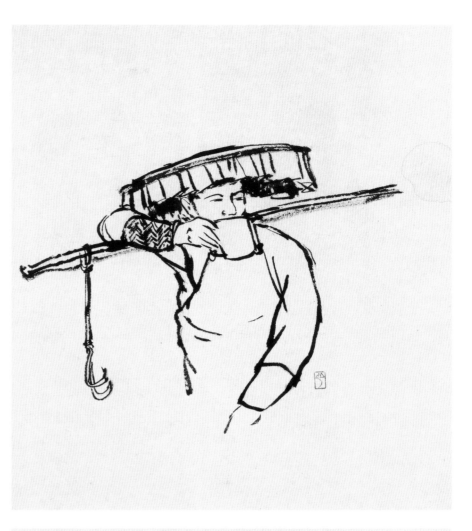

香港写生之二 5

印章：山月（朱文）

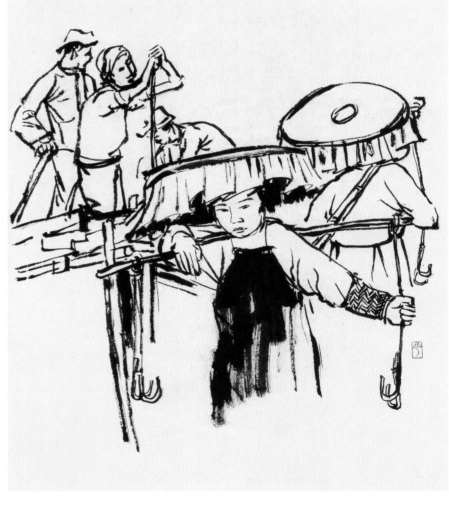

香港写生之二 4

印章：山月（朱文）

香港写生之二 5

印章：山月（朱文）

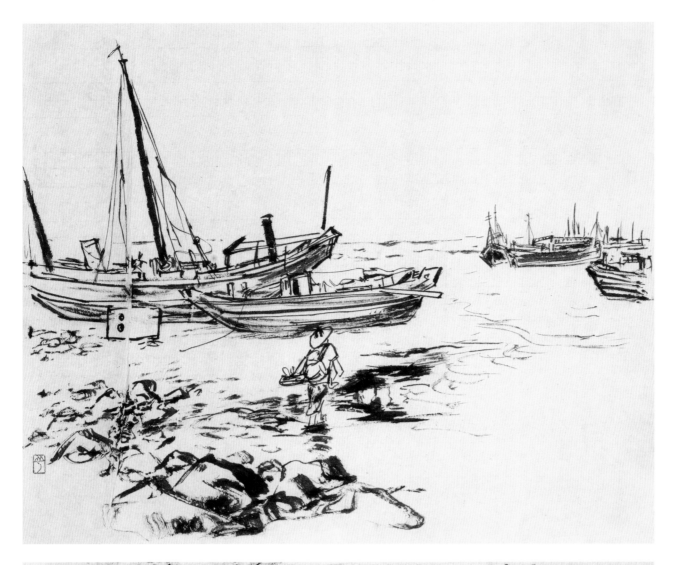

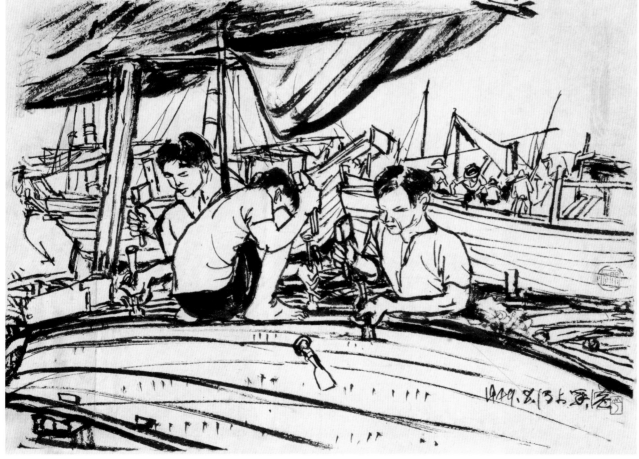

香港写生之二 6

印章：山月（朱文）

香港写生之二 7

款识：1949.8.13于香港。

印章：关山月（朱文）山月（朱文）

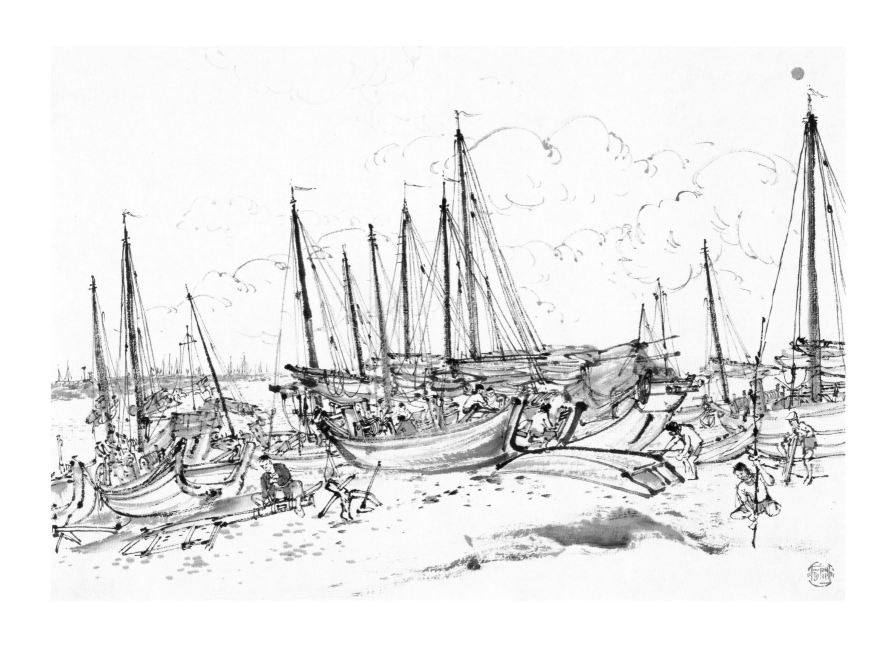

速写之七

年代不详

31 cm×42 cm

纸本水墨

岭南画派纪念馆藏

印章：关山月（朱文）

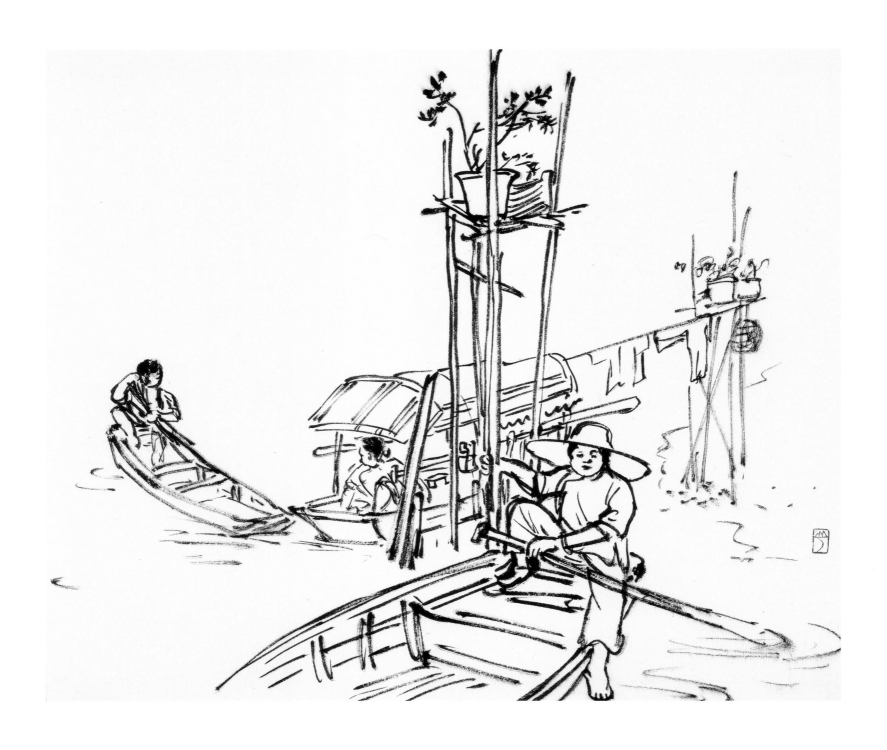

速写之三十四

年代不详
27.5 cm × 32 cm
纸本水墨
岭南画派纪念馆藏

印章：山月（朱文）

武汉写生（全册 39 幅，选取 28 幅）

1954年
尺寸不详
纸本
私人藏

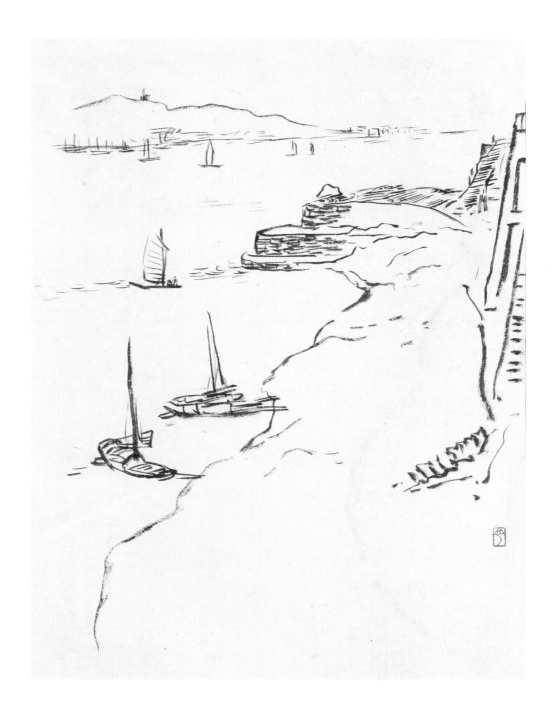

武汉写生 1

印章：山月（朱文）

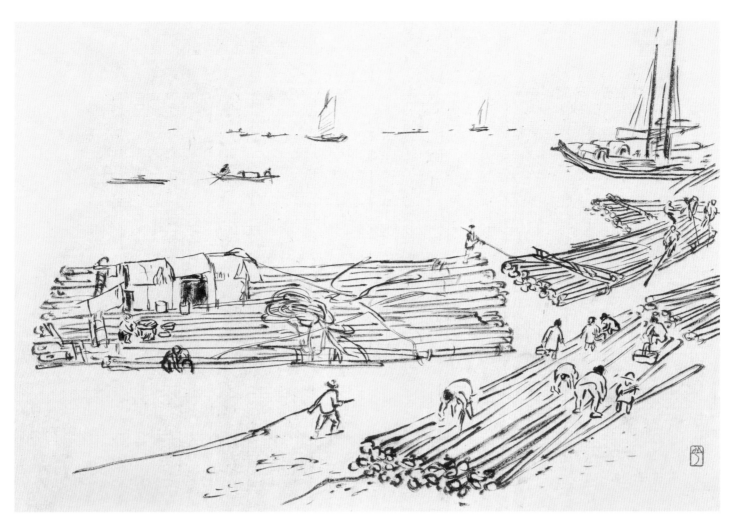

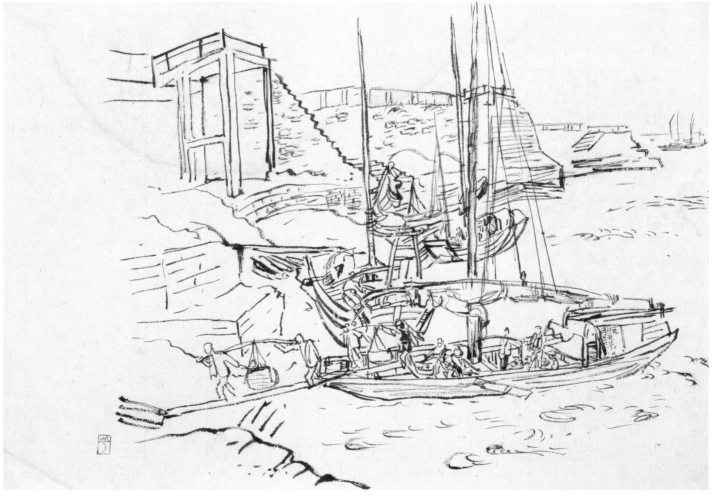

武汉写生 2

印章：山月（朱文）

武汉写生 3

印章：山月（朱文）

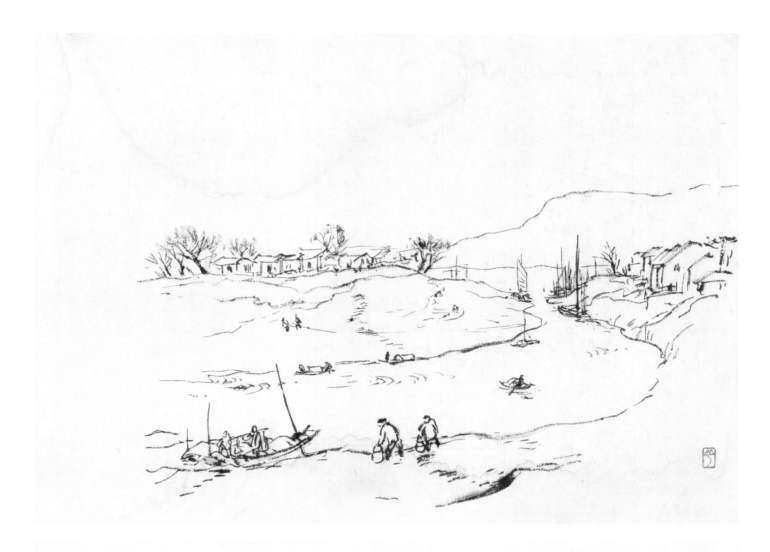

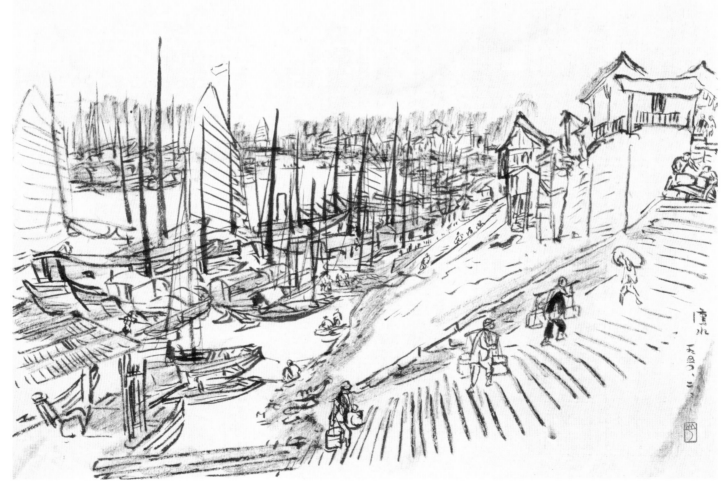

武汉写生 4

印章：山月（朱文）

武汉写生 5

款识：汉水。一九五四．二。

印章：山月（朱文）

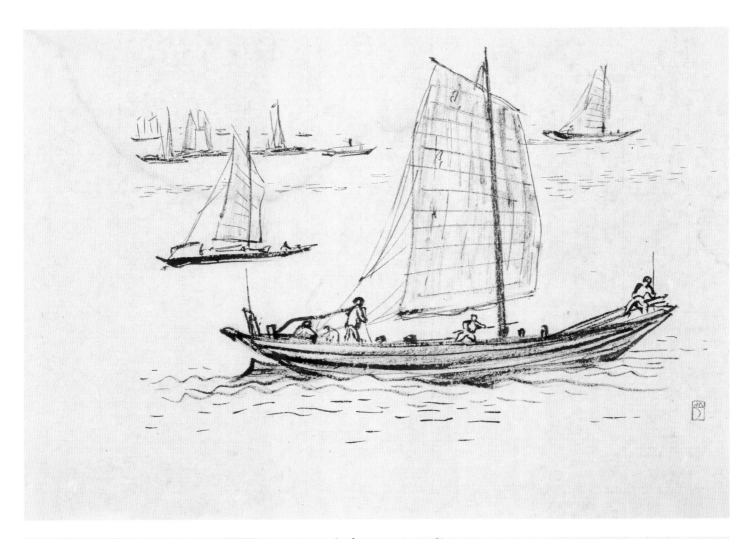

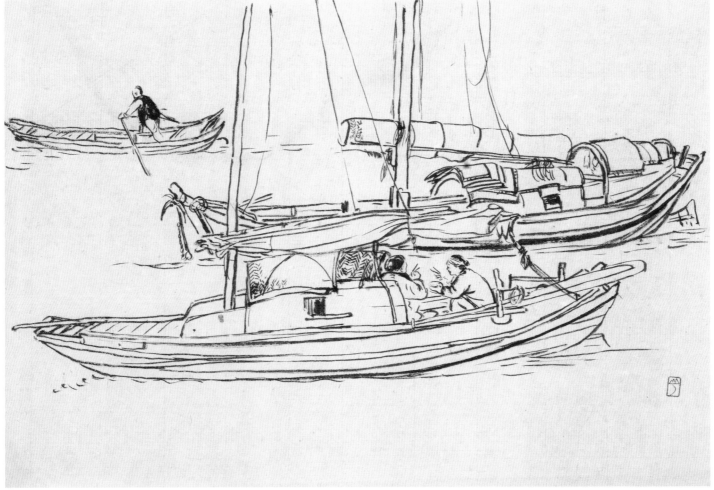

武汉写生 6

印章：山月（朱文）

武汉写生 7

印章：山月（朱文）

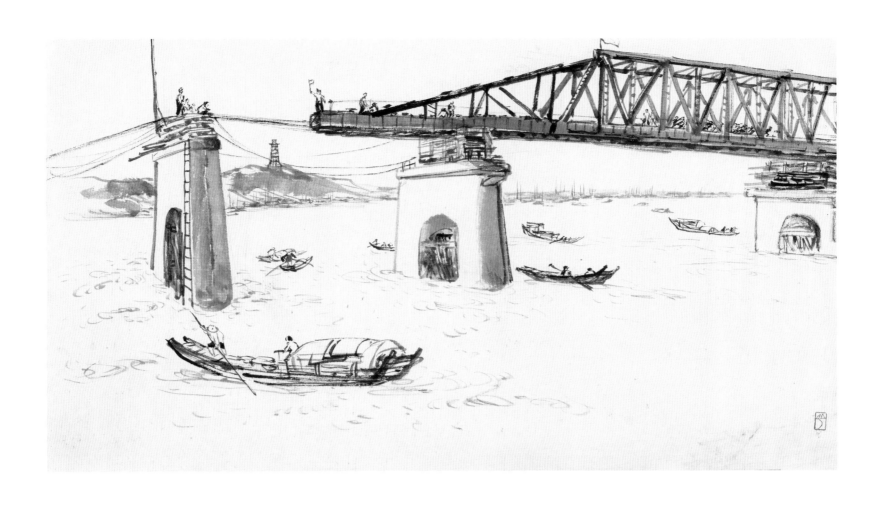

武汉写生 8

印章：山月（朱文）

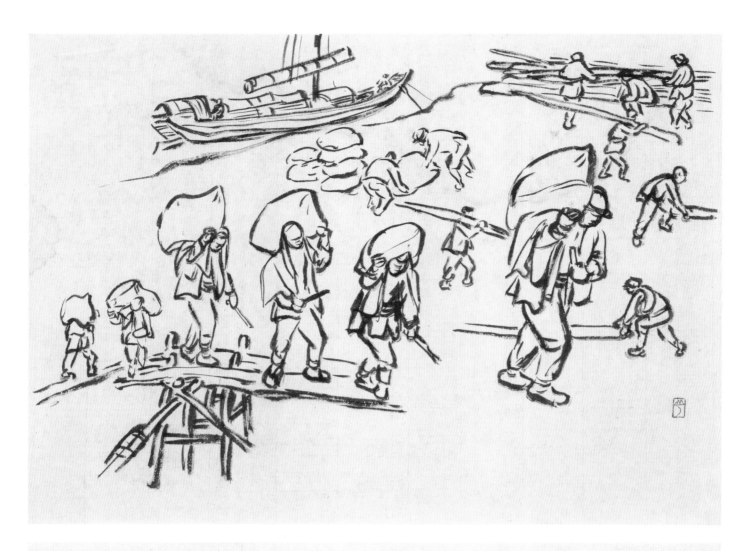

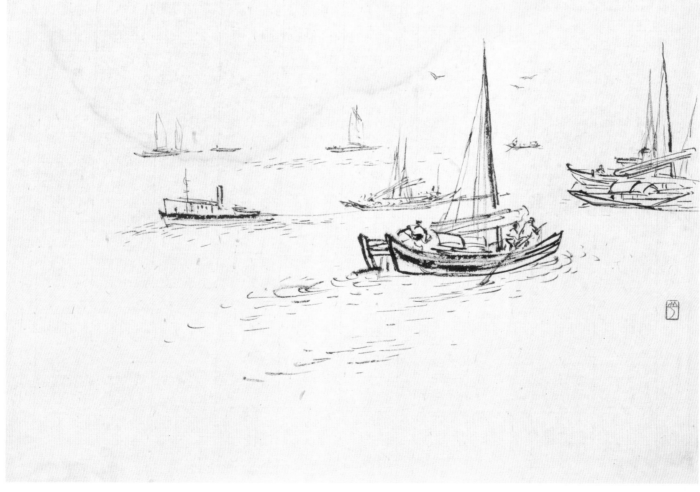

武汉写生 9

印章：山月（朱文）

武汉写生 10

印章：山月（朱文）

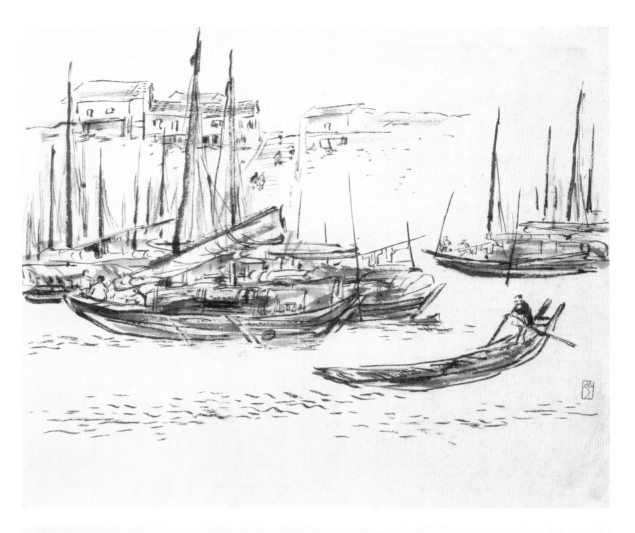

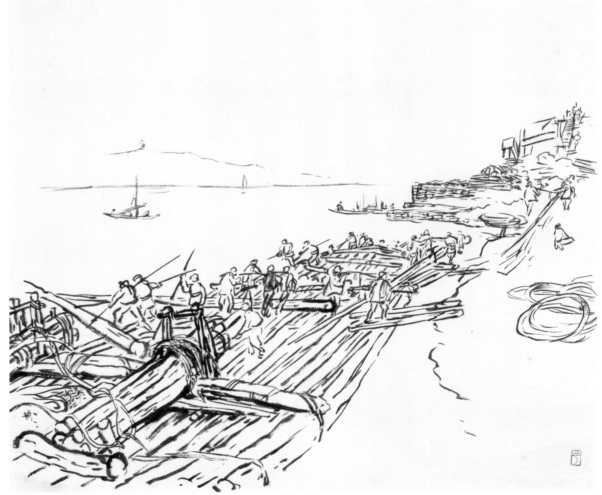

武汉写生 11

印章：山月（朱文）

武汉写生 12

印章：山月（朱文）

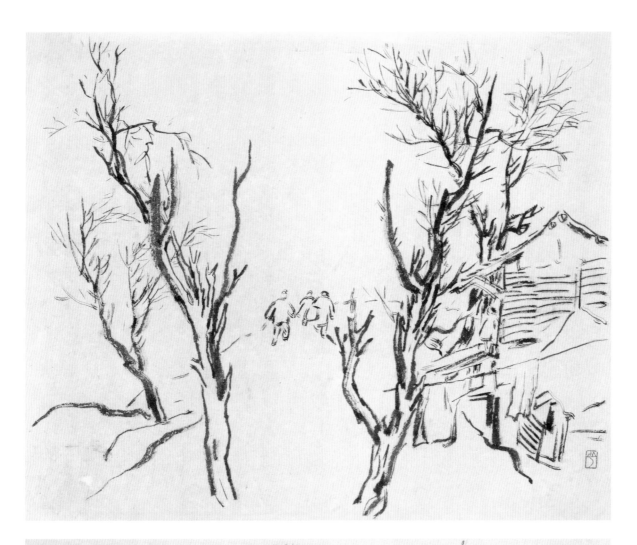

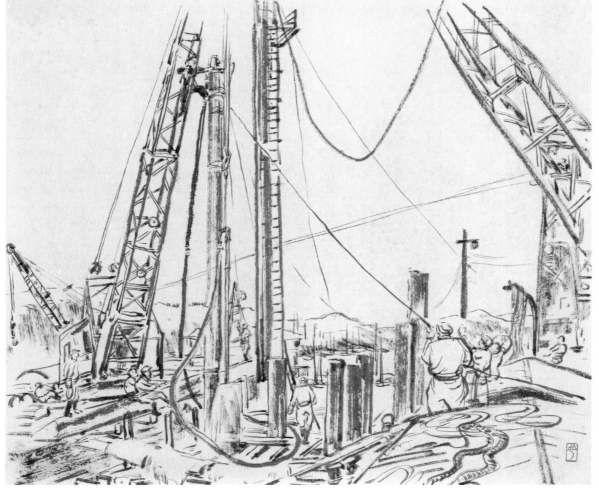

武汉写生 13

印章：山月（朱文）

武汉写生 14

印章：山月（朱文）

武汉写生 15

印章：山月（朱文）

武汉写生 16

印章：关山月（朱文）

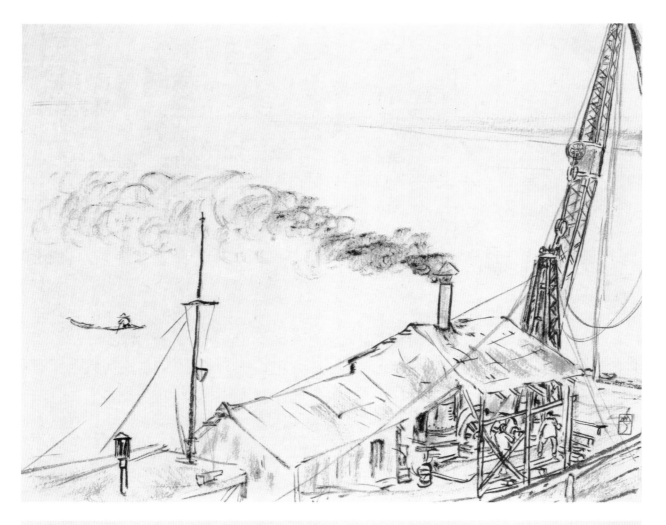

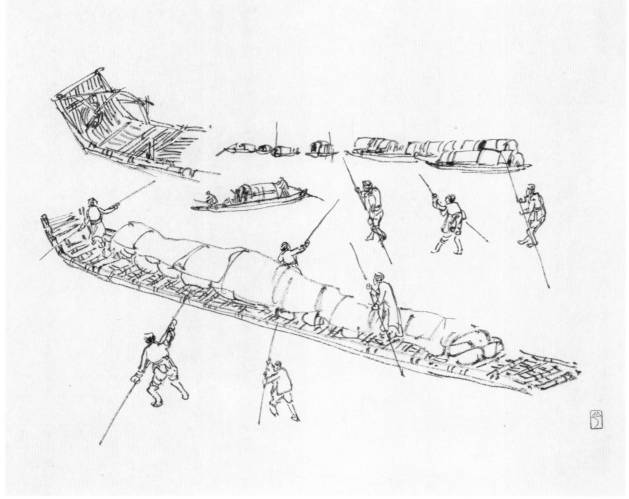

武汉写生 17

印章：山月（朱文）

武汉写生 18

印章：山月（朱文）

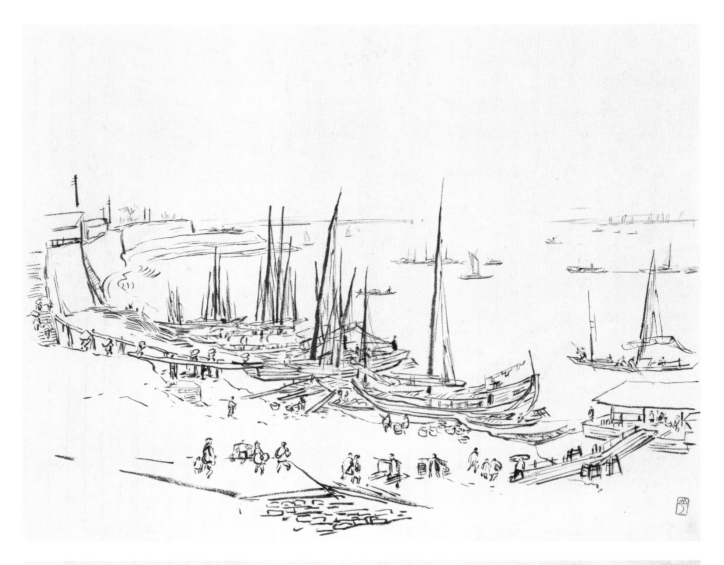

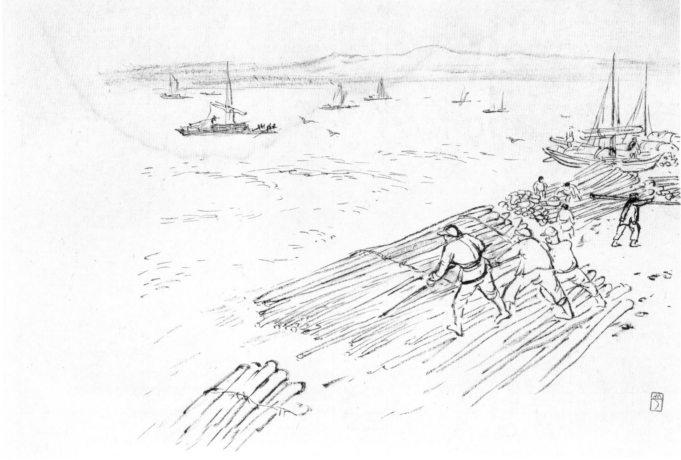

武汉写生 19

印章：山月（朱文）

武汉写生 20

印章：山月（朱文）

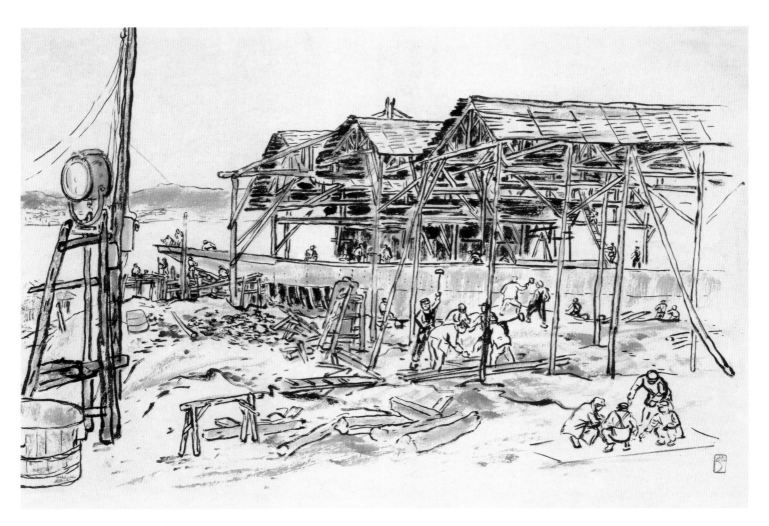

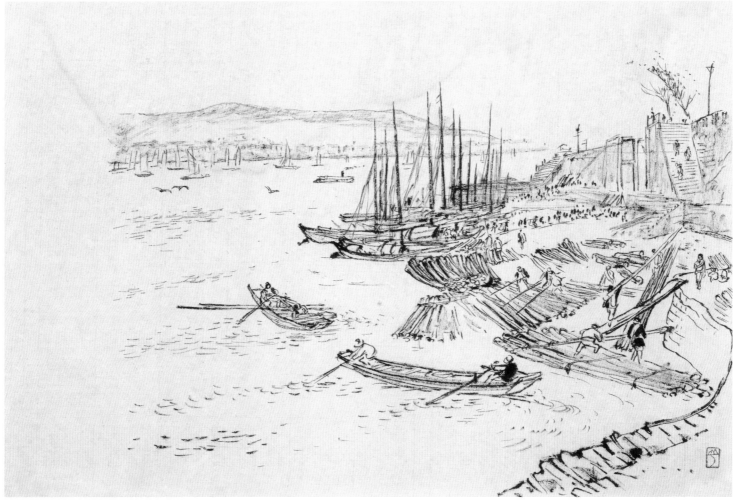

武汉写生 21

印章：山月（朱文）

武汉写生 22

印章：山月（朱文）

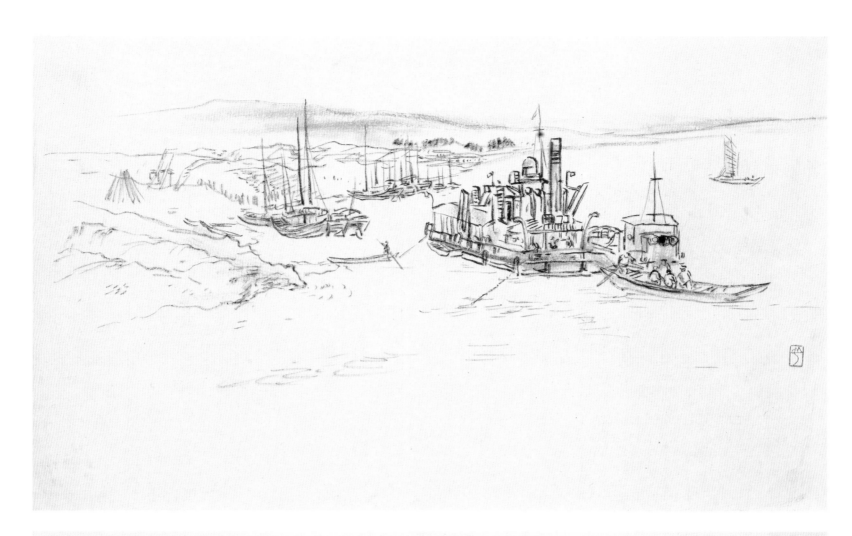

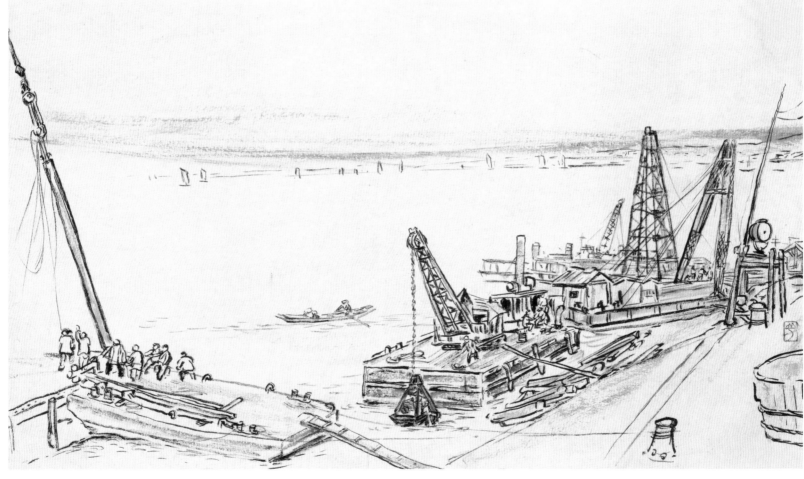

武汉写生 23

印章：山月（朱文）

武汉写生 24

印章：山月（朱文）

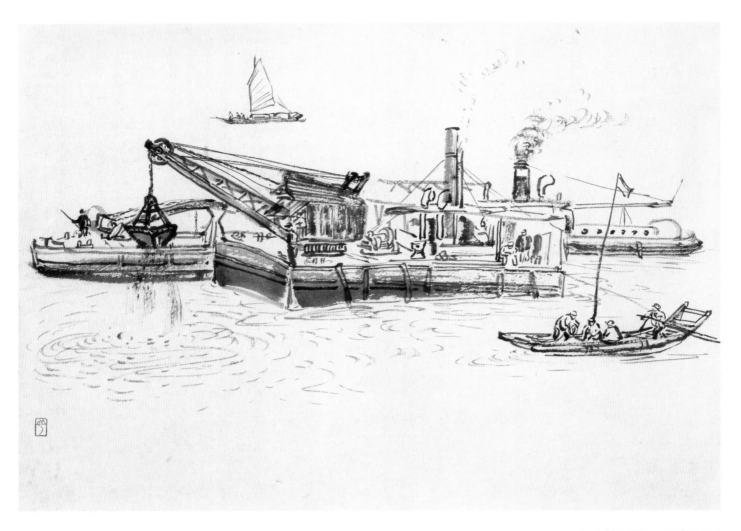

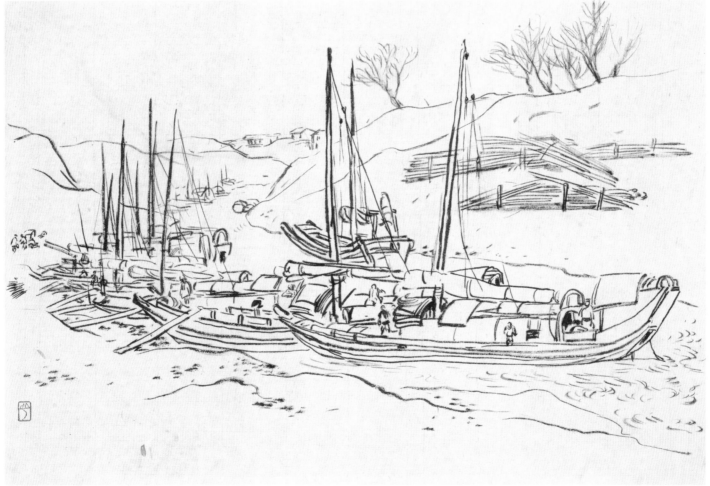

武汉写生 25

印章：山月（朱文）

武汉写生 26

印章：山月（朱文）

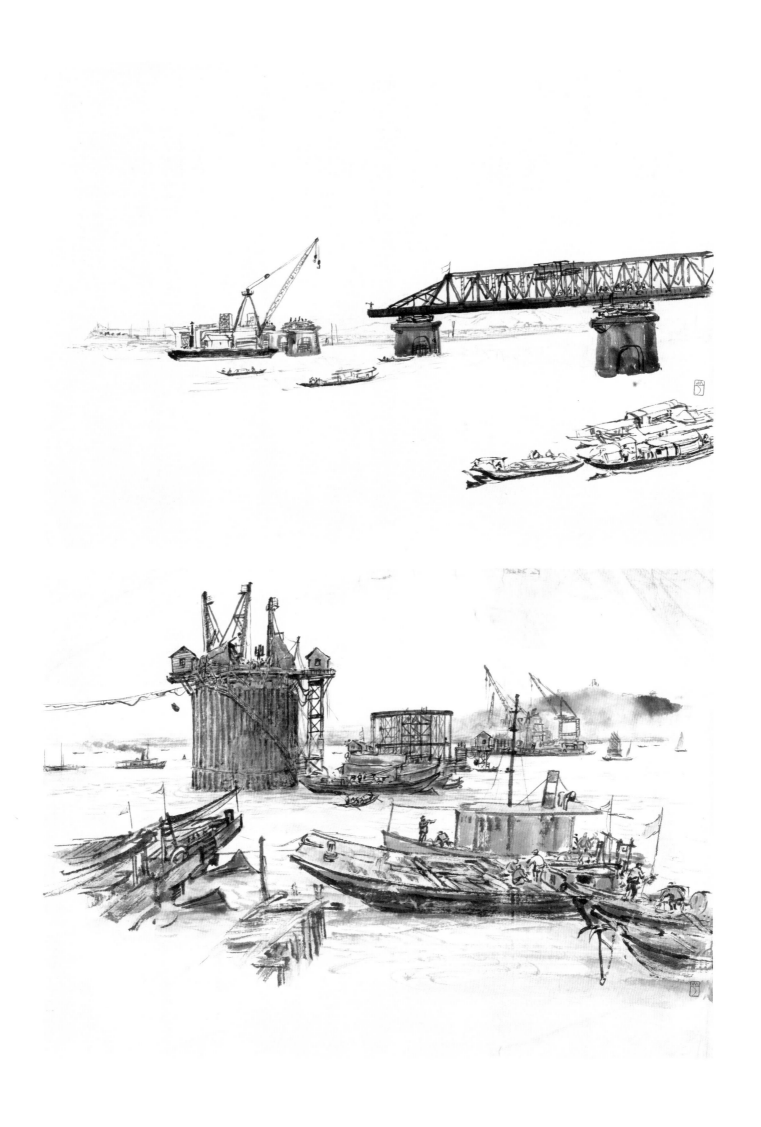

武汉写生 27

印章：山月（朱文）

武汉写生 28

印章：山月（朱文）

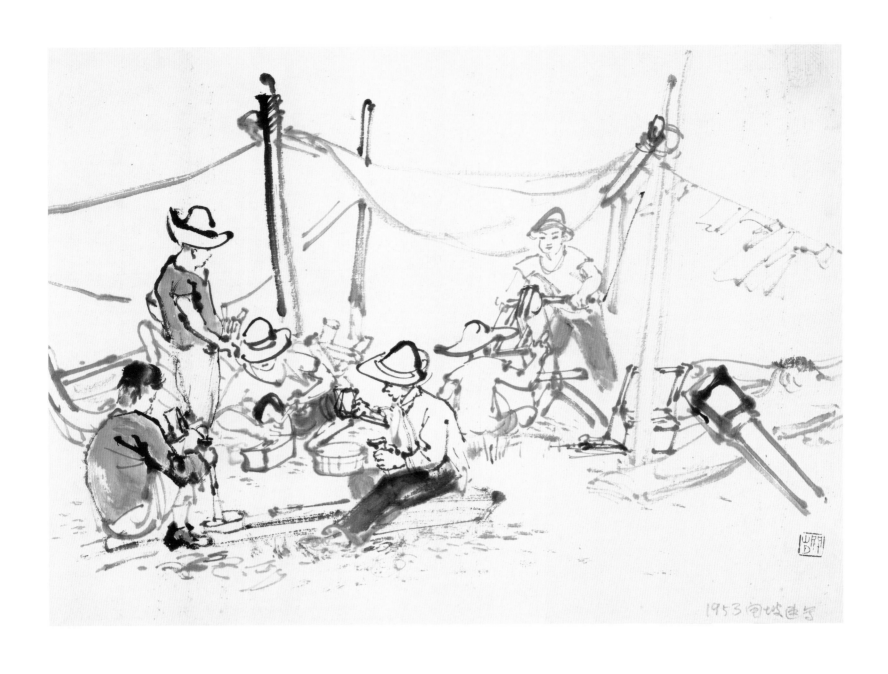

速写之八

1953年
31 cm × 41 cm
纸本水墨
岭南画派纪念馆藏

款识：1953闸坡速写。
印章：关山月（朱文）

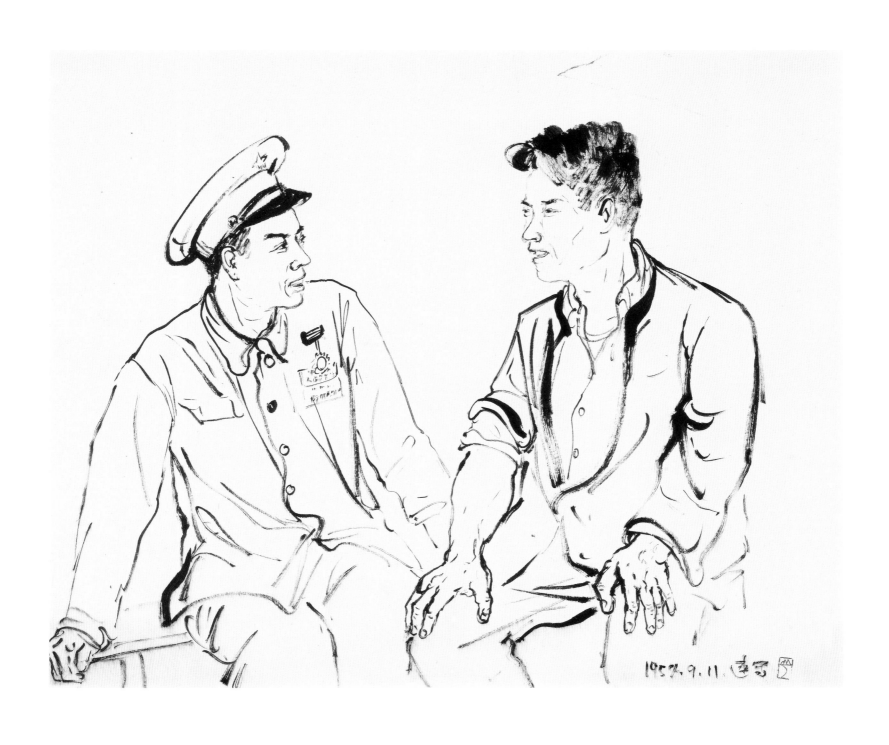

速写二十五

1954年
31 cm × 37 cm
纸本水墨
岭南画派纪念馆藏

款识：1954.9.11 速写。
印章：山月（朱文）

慰问团和功臣座谈

1954年
32.4 cm×43.5 cm
纸本水墨
关山月美术馆藏

款识：慰问团第三分团与第三指挥部功臣座谈会上速写。
一九五四年九月十日，关山月笔。

印章：山月（朱文）古人师谁（白文）

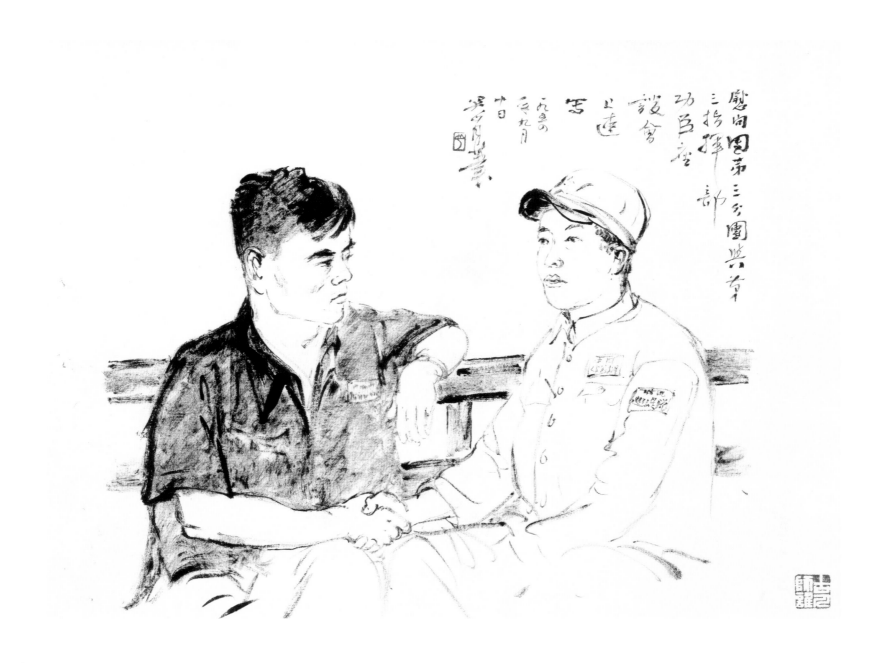

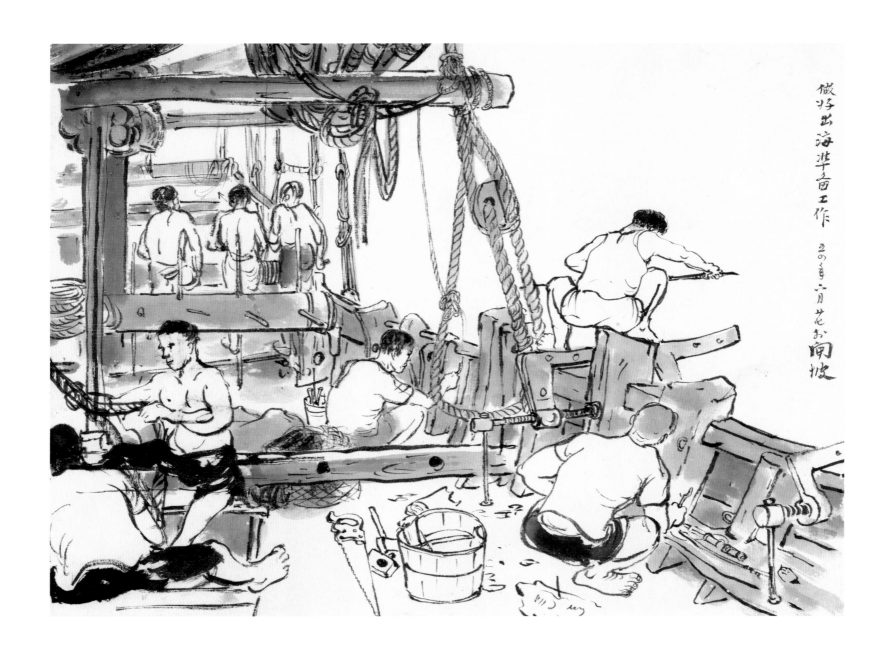

做好出海准备

1954年
32 cm × 43 cm
纸本水墨
关山月美术馆藏

款识：做好出海准备工作。五四年六月廿七于闸坡。

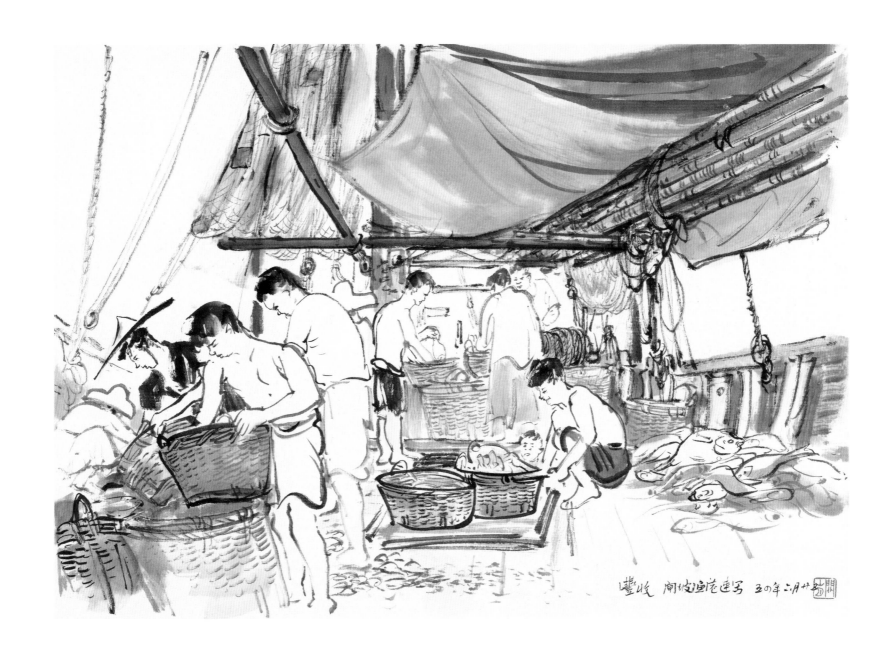

丰收

1954年
32.6 cm × 43.4 cm
纸本水墨
关山月美术馆藏

款识：丰收。闸坡渔港速写，五四年六月廿五。
印章：关山月（朱文）

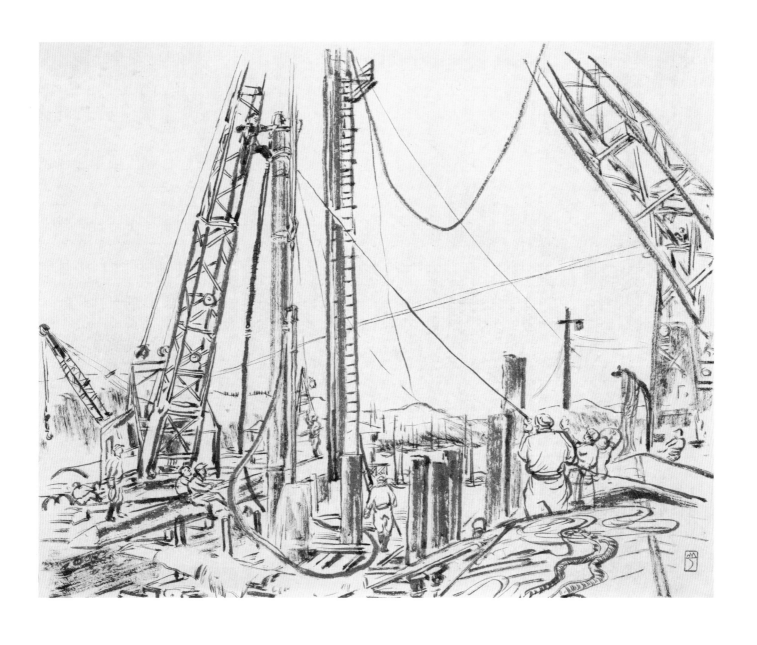

武昌造船厂工地速写

1954年
32 cm × 37 cm
纸本水墨
岭南画派纪念馆藏

印章：山月（朱文）

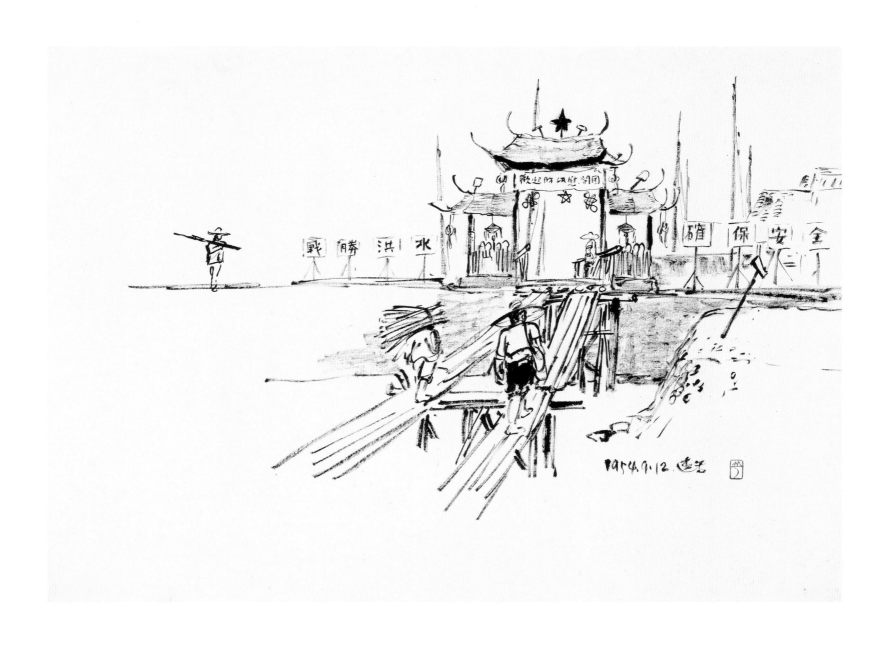

速写之六

1954年
31 cm×40 cm
纸本水墨
岭南画派纪念馆藏

款识：1954.9.12速写。
印章：山月（朱文）

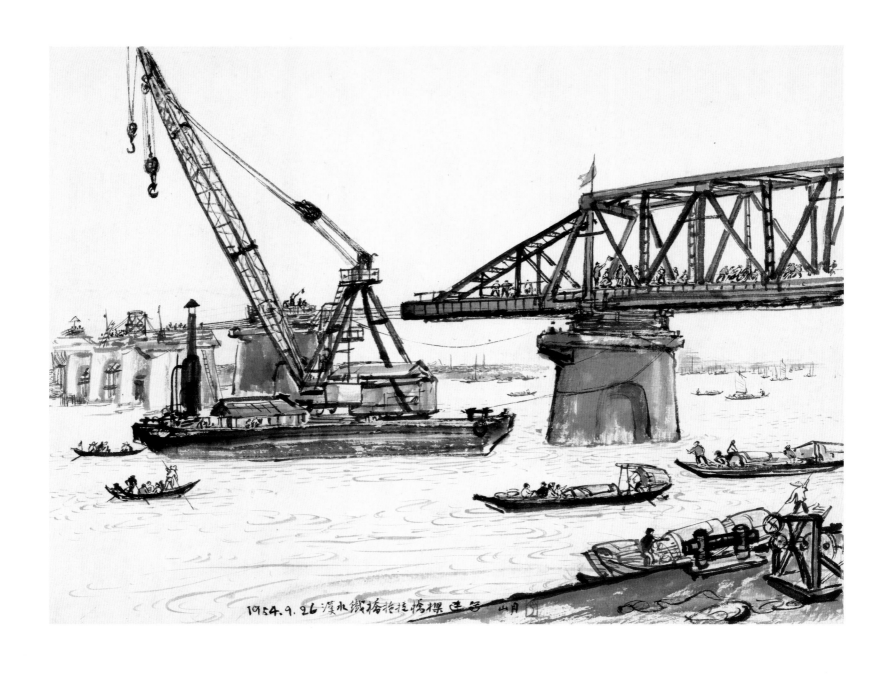

汉水铁桥在建设中

1954年
32.7 cm × 43.5 cm
纸本水墨
关山月美术馆藏

款识：1954.9.26汉水铁桥拖拉桥梁速写，山月。
印章：山月（朱文）

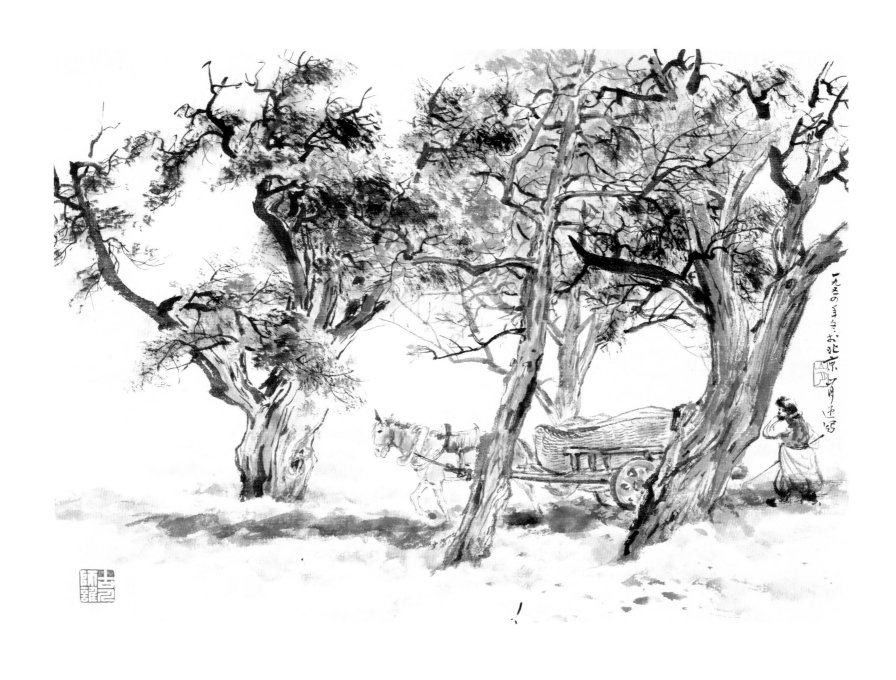

北京速写

1954年
33 cm × 44 cm
纸本水墨
岭南画派纪念馆藏

款识：一九五四年冬于北京，山月速写。
印章：山月（朱文） 古人师谁（白文）

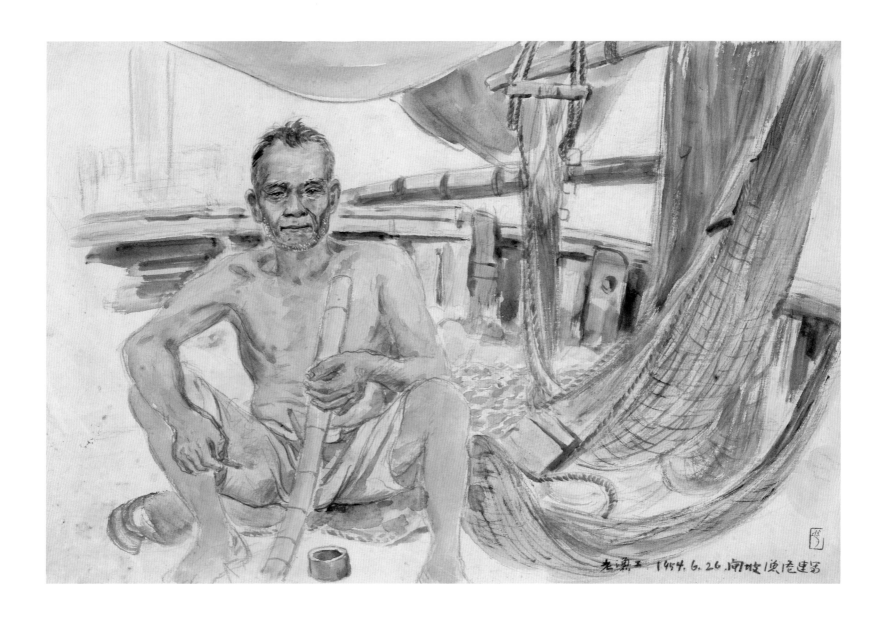

老渔工速写

1954年
26.5 cm×37.5 cm
纸本设色
私人藏

款识：老渔工。1954.6.26闸坡渔港速写。
印章：山月（朱文）

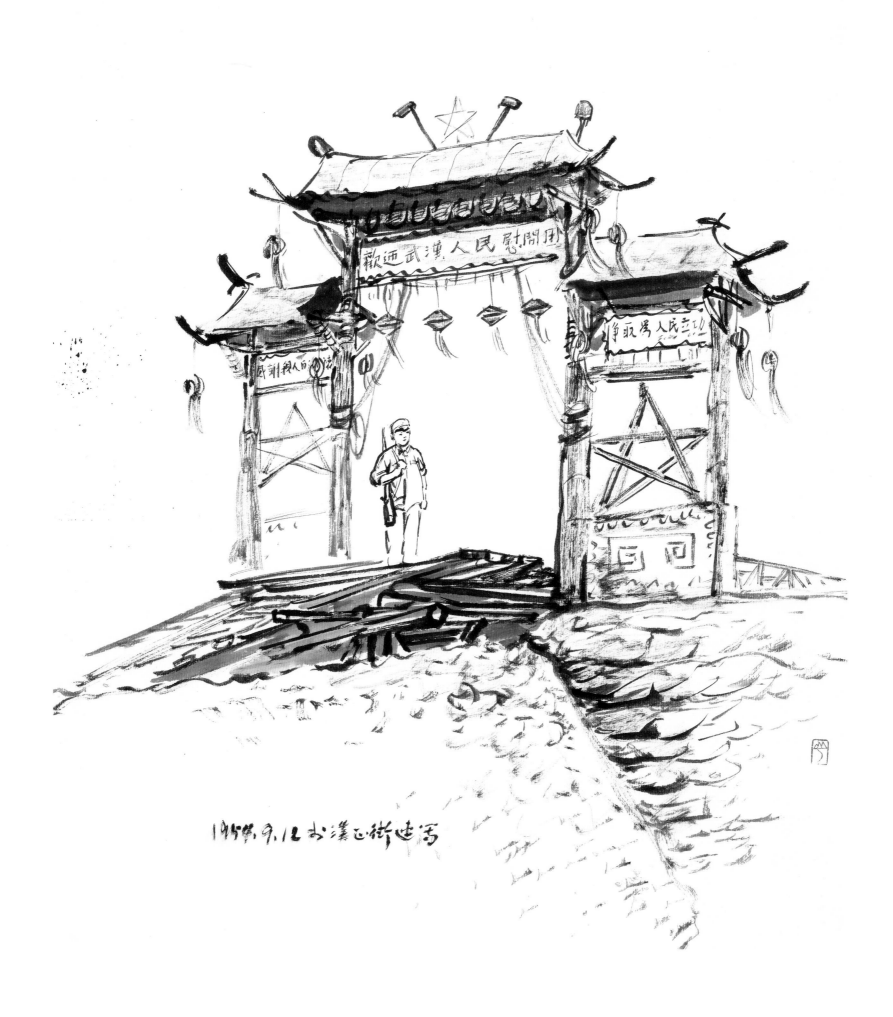

速写之二十四

1954年
39.5 cm×31 cm
纸本水墨
岭南画派纪念馆藏

款识：1954.9.12于汉正街速写。
印章：山月（朱文）

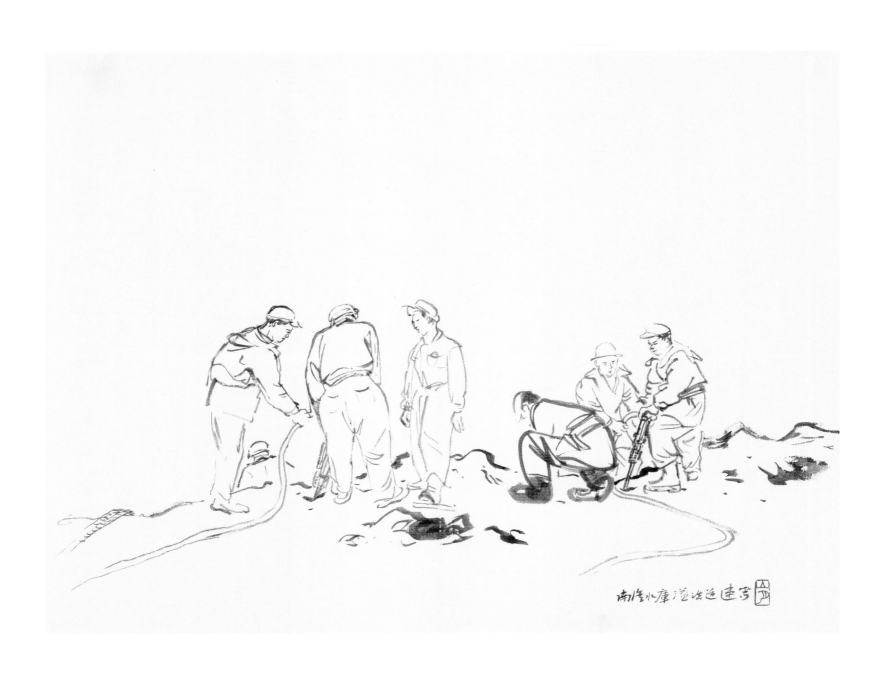

南湾水库速写 1

1955年
33 cm × 43 cm
纸本水墨
岭南画派纪念馆藏

款识：南湾水库溢洪道速写。
印章：山月（朱文）

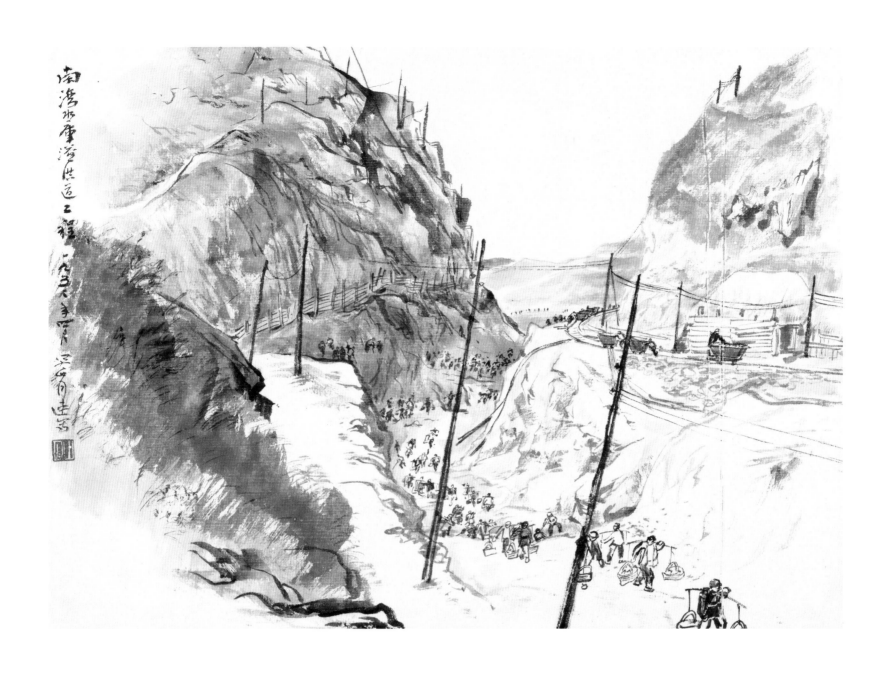

南湾水库速写 2

1955年
32 cm × 42.2 cm
纸本水墨
关山月美术馆藏

款识：南湾水库溢洪道工程。一九五五年四月，关山月速写。
印章：山月（白文）

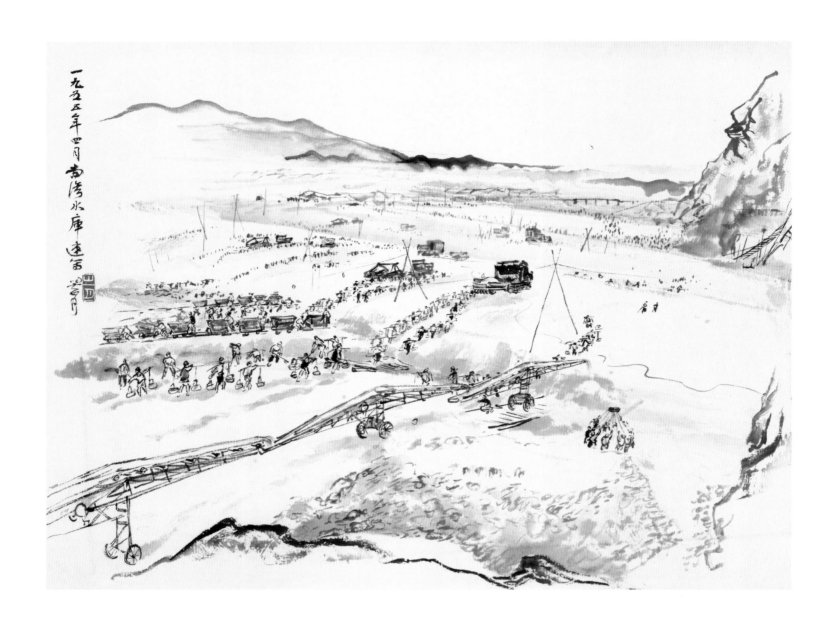

南湾水库速写 3

1955年
35.7 cm×47.4 cm
纸本水墨
关山月美术馆藏

款识：一九五五年四月，南湾水库速写，关山月。
印章：山月（白文）

速写之三十

1956年
25 cm × 35 cm
纸本水墨
岭南画派纪念馆藏

印章：山月（朱文）

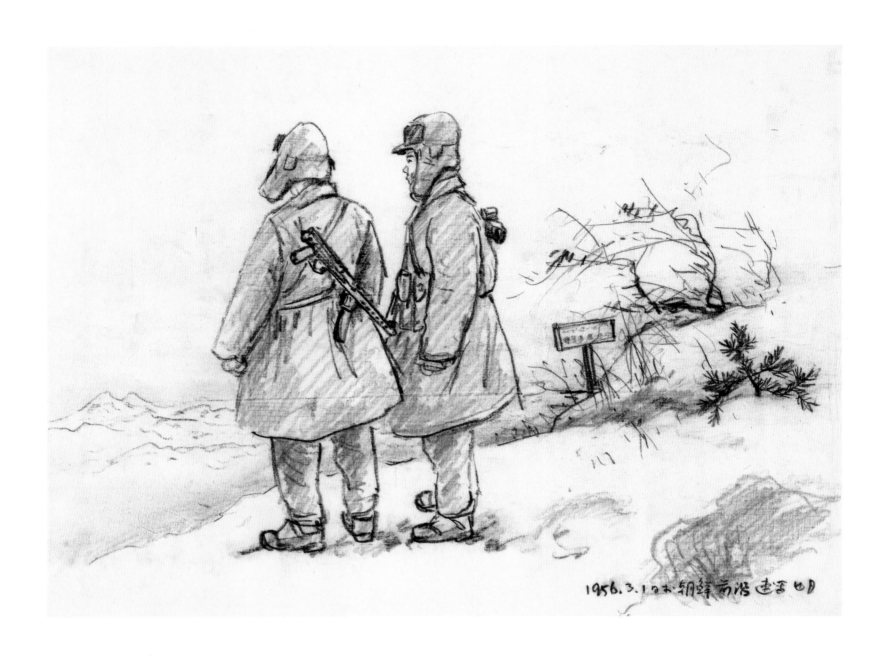

朝鲜前沿速写

1956年
32 cm×42.7 cm
纸本
关山月美术馆藏

款识：1956.3.1日于朝鲜前沿速写，山月。

速写之二十一

1956年
31 cm × 42 cm
纸本水墨
岭南画派纪念馆藏

印章：山月（朱文）

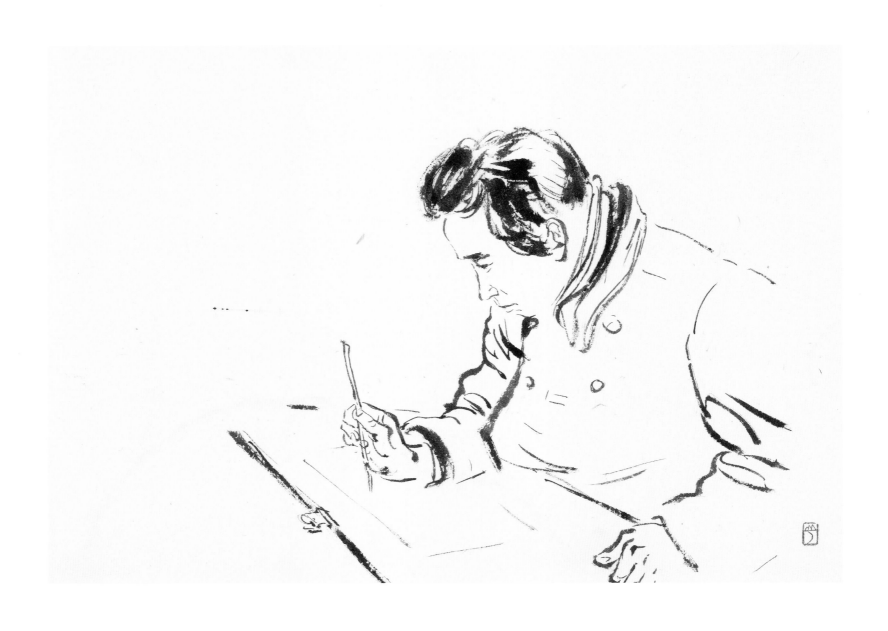

速写之十七

1956年
25 cm × 35 cm
纸本水墨
岭南画派纪念馆藏

印章：山月（朱文）

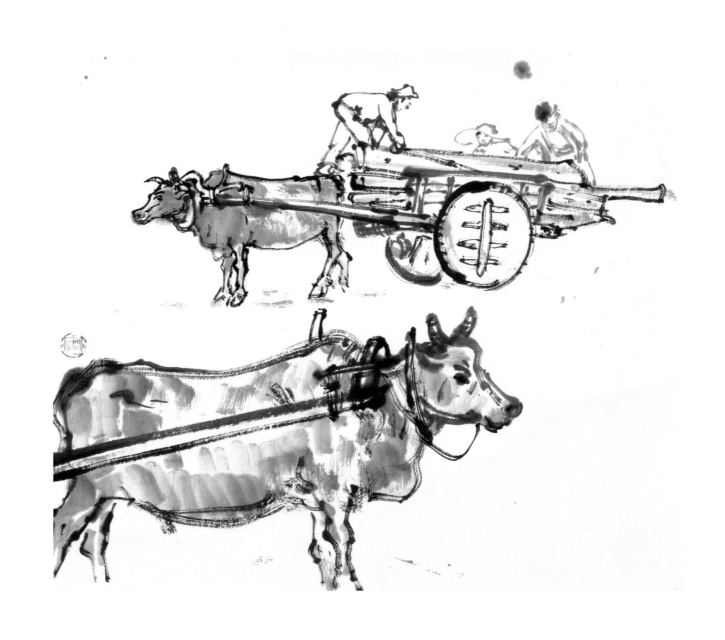

牛车

1956年
31.1 cm × 35.3 cm
纸本水墨
关山月美术馆藏

印章：关山月（朱文）

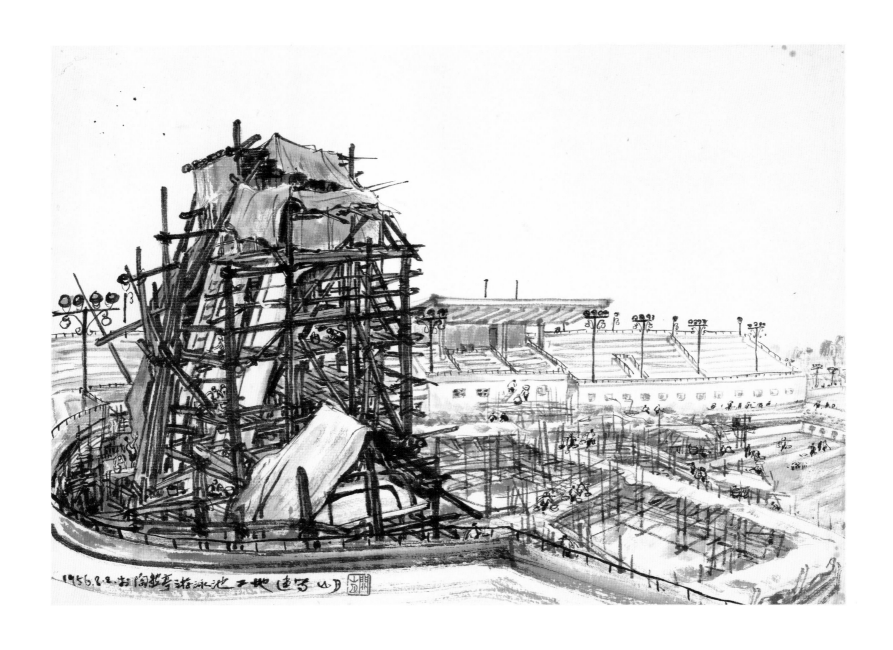

陶然亭游泳池工地速写

1956年
31 cm×42.2 cm
纸本水墨
广州艺术博物院藏

款识：1956.8.8于陶然亭游泳池工地速写，山月。
印章：关山月（朱文）

欧洲写生（选取 11 幅）

1956、1959年

纸本水墨

关山月美术馆藏

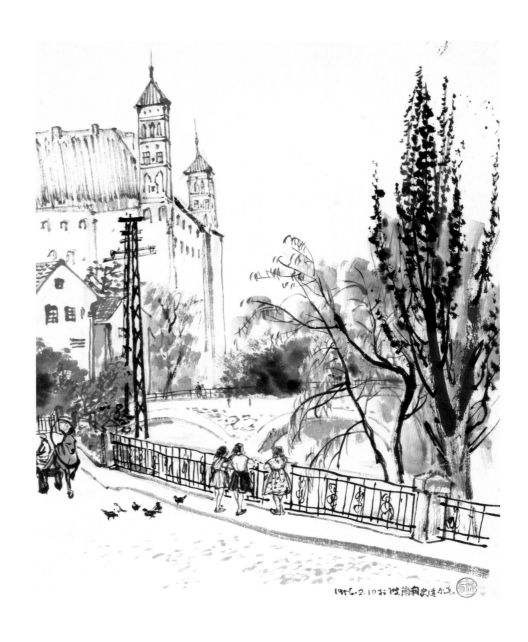

欧洲写生 1

41 cm×32.5 cm

款识：1956.8.10 于波兰利史达尔克。

印章：关山月（朱文）

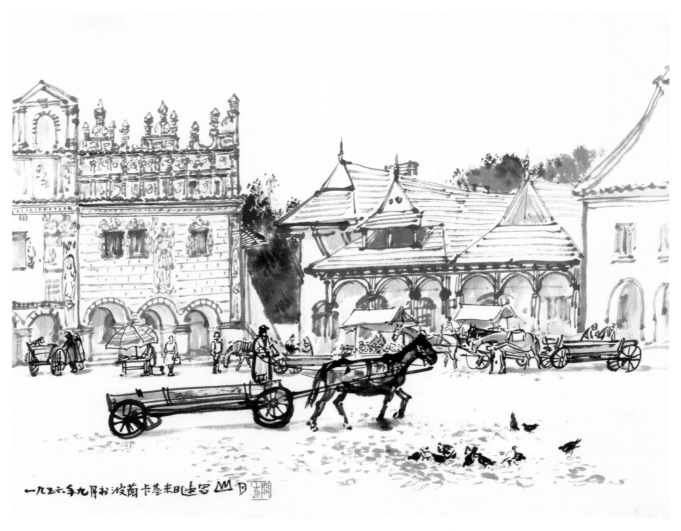

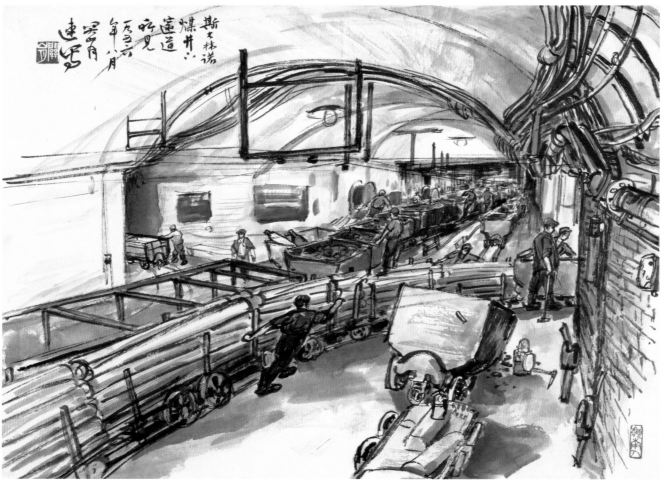

欧洲写生 2

32.5 cm×40.5 cm
款识：一九五六年九月于波兰卡基米日速写，山月。
印章：关山月（朱文）

欧洲写生 3

32.6 cm×43.5 cm
款识：斯大林诺煤井下邃［隧］道所见。一九五六年八月，关山月速写，
印章：关山月（白文）岭南人（朱文）

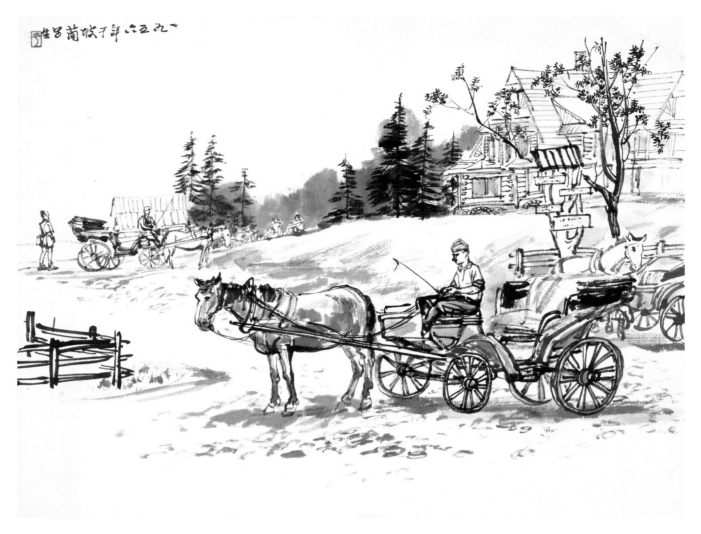

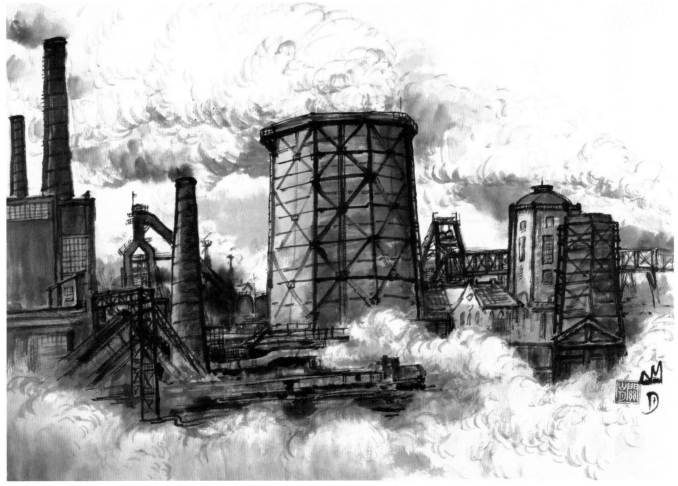

欧洲写生 4

32.6 cm×41.2 cm

款识：一九五六年于坡［波］兰写生。

印章：山月（朱文）

欧洲写生 5

32.6 cm×41.2 cm

款识：山月。

印章：关山月（白文）

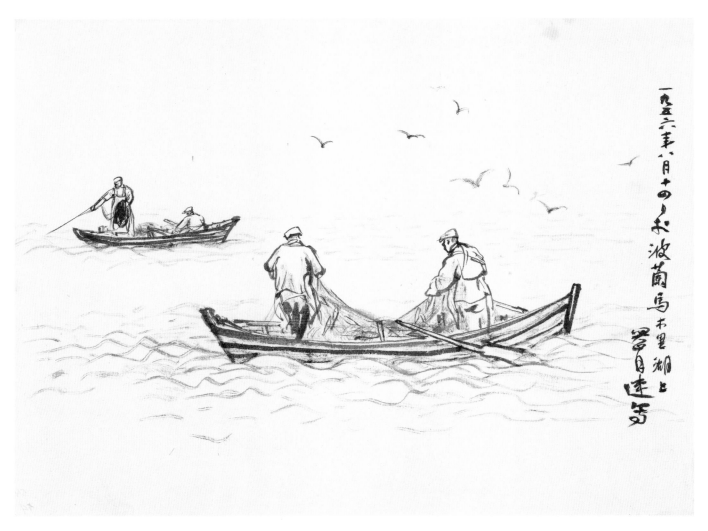

欧洲写生 6

32.5 cm×43 cm

款识：一九五六年八月十四日于波兰马木里湖上，关山月速写。

欧洲写生 7

31 cm×42 cm

印章：关山月（朱文）

欧洲写生 8

32.8 cm×41 cm

款识：一九五六年九月于波兰写卡基米日早市，山月。

印章：关山月（朱文）

欧洲写生 9

32.5 cm×41 cm

款识：斯大林诺所见，山月。

印章：关山月（朱文）

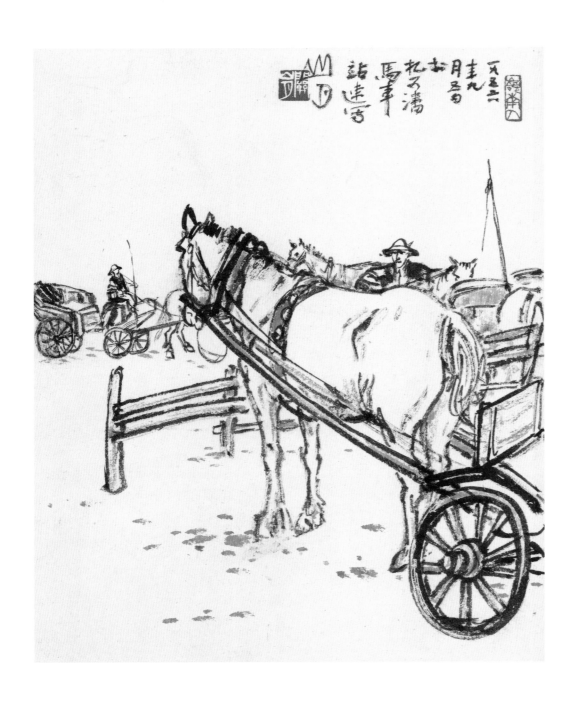

一
九
五
二
月
五
日
于
扎
可
潘
马
车
站
速
写

欧洲写生 10

30.8 cm×25.2 cm

款识：一九五六年九月五日于扎可潘马车站速写，山月。

印章：关山月（白文） 岭南人（朱文）

欧洲写生 11

25 cm×31.3 cm

款识：街头拾稿。一九五九年二月于巴黎，关山月。

印章：关山月（朱文）

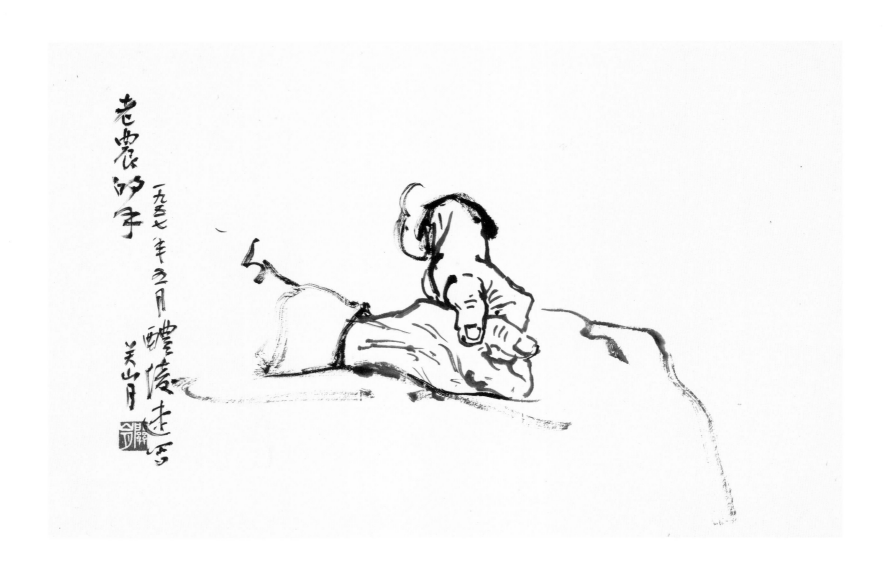

老农的手

1957年

25 cm × 39 cm

纸本水墨

岭南画派纪念馆藏

款识：老农的手。一九五七年五月醴陵速写，关山月。

印章：关山月（白文）

汕尾写生（全册 39 幅，选取 11 幅）

1963年
20.5 cm × 16 cm
纸本
私人藏

《汕尾写生》速写本封面

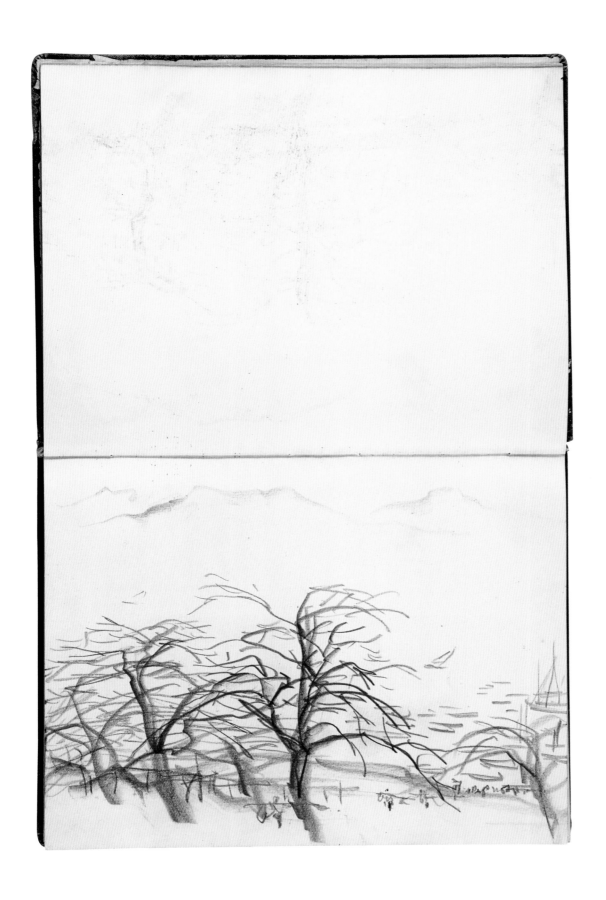

汕尾写生 1

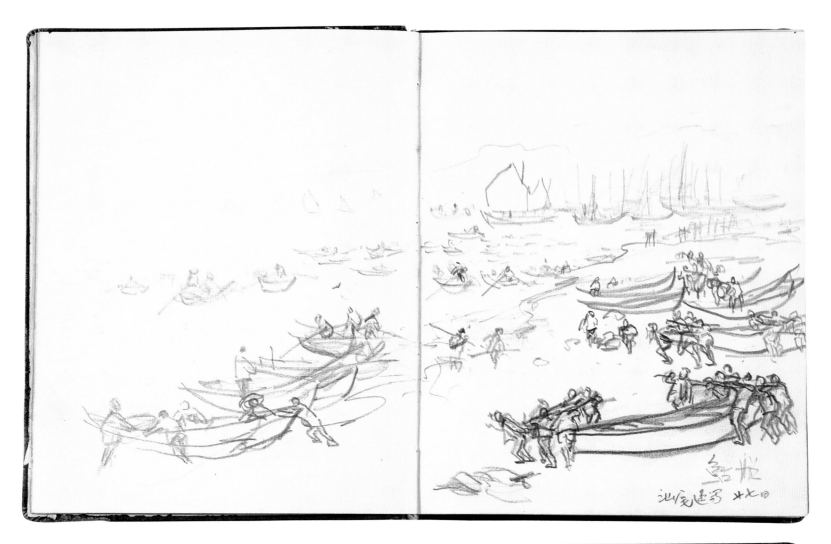

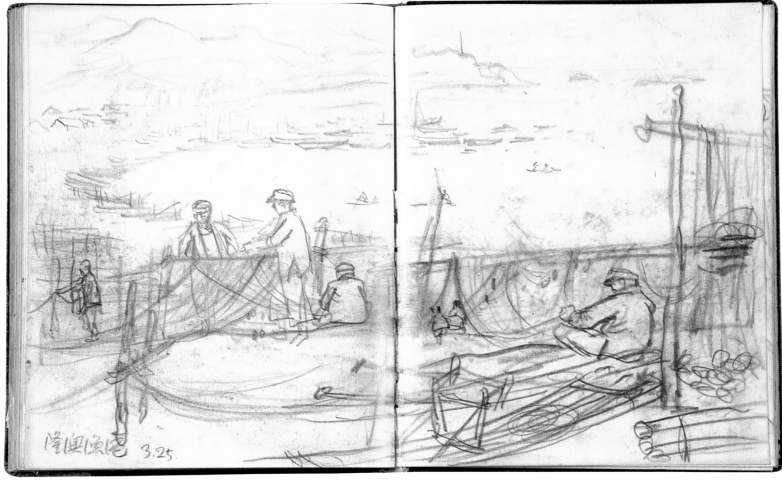

汕尾写生 2

款识：鲇船。汕尾速写，廿七日。

汕尾写生 3

款识：隆澳渔港。3.25。

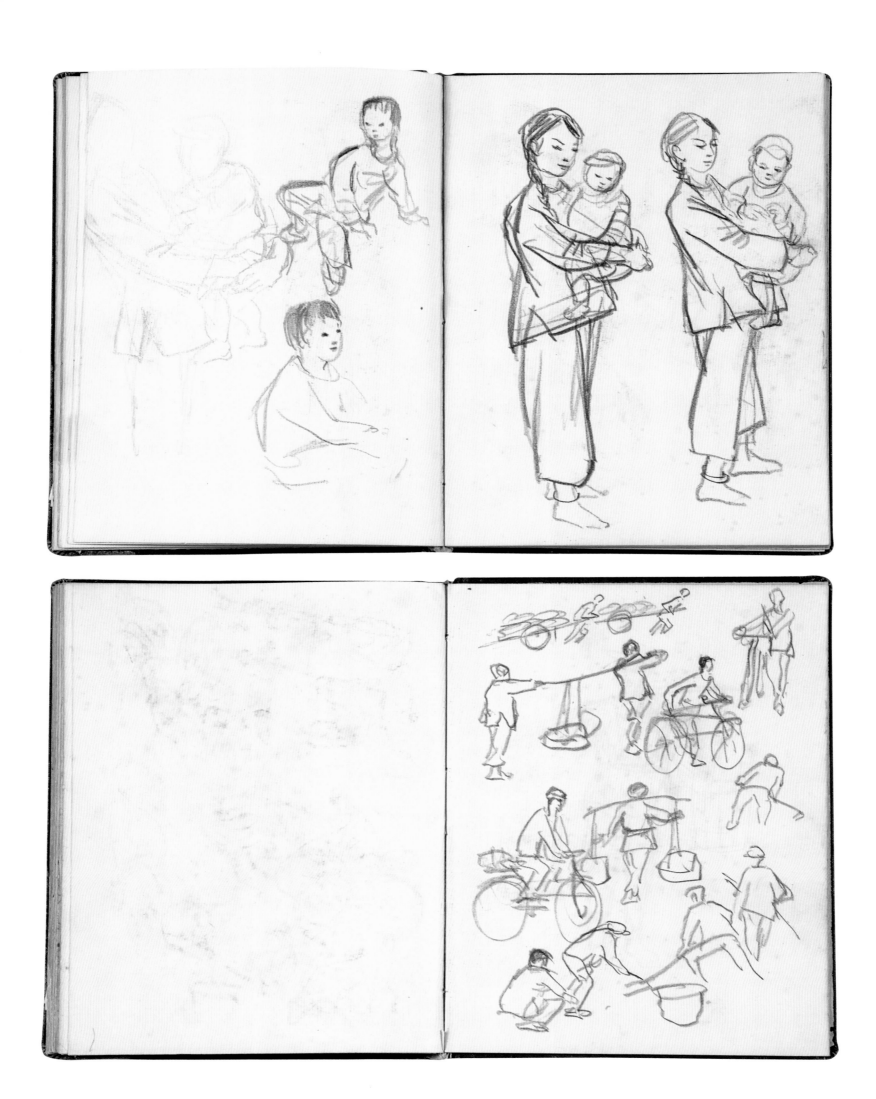

汕尾写生 4 汕尾写生 5

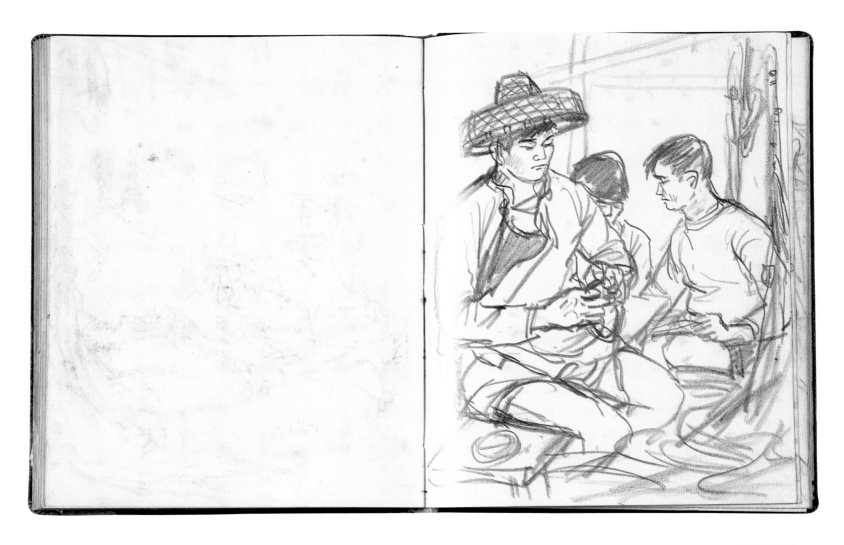

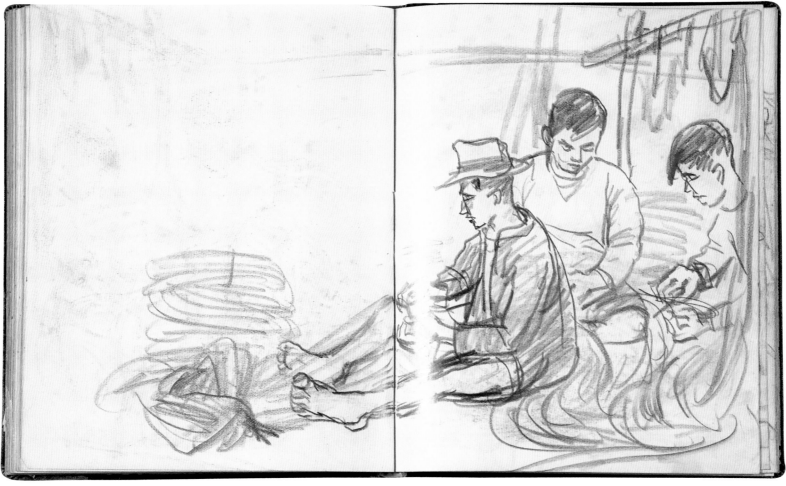

汕尾写生 6 汕尾写生 7

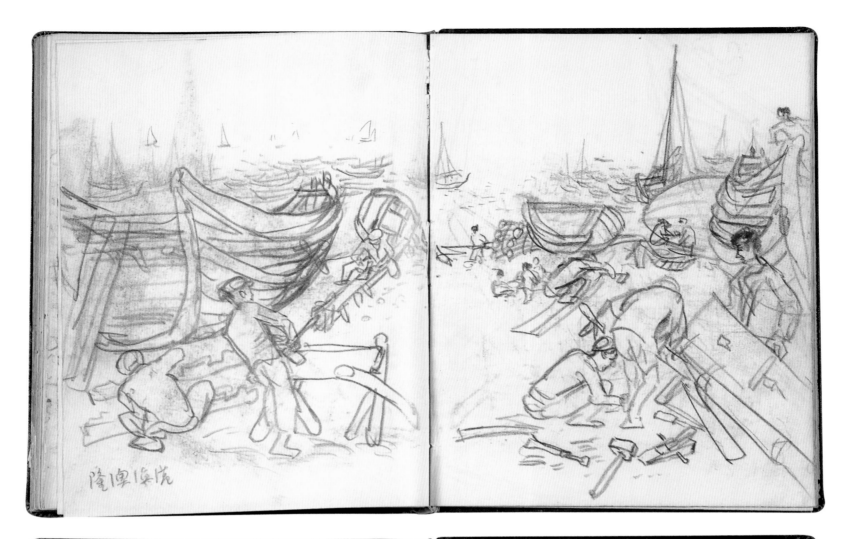

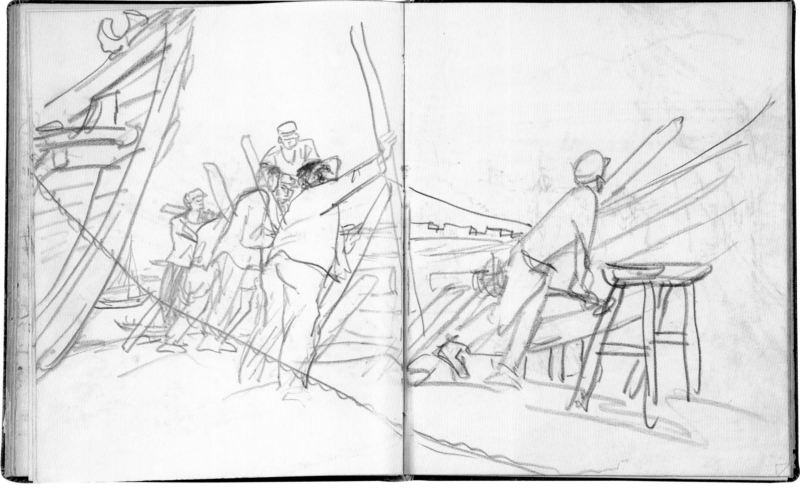

汕尾写生 8

款识：隆澳渔港。

汕尾写生 9

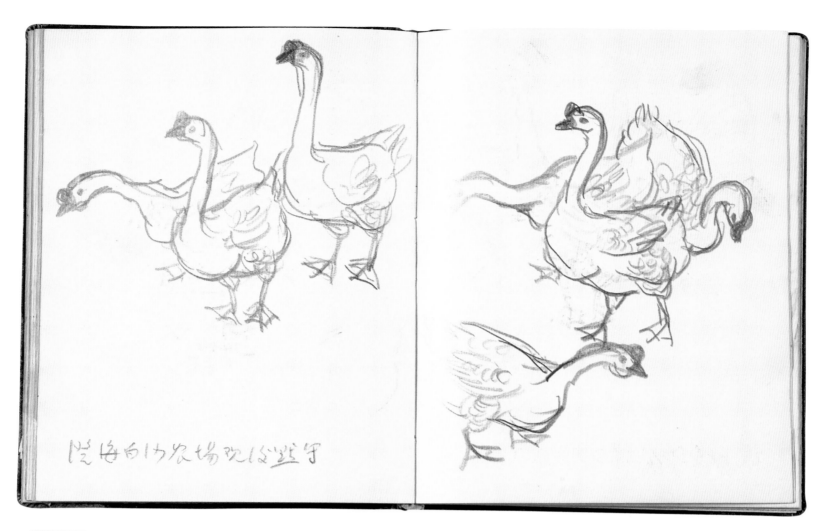

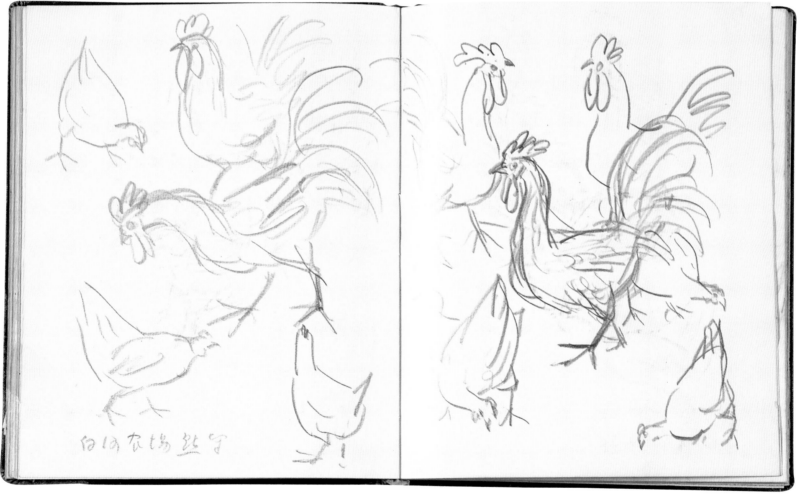

汕尾写生 10

款识：澄海白沙农场观后默写。

汕尾写生 11

款识：白沙农场默写。

山西写生（全册 8 幅）

1964年
21.5 cm × 27.5 cm
纸本
私人藏

山西写生 1

印章：山月（朱文）

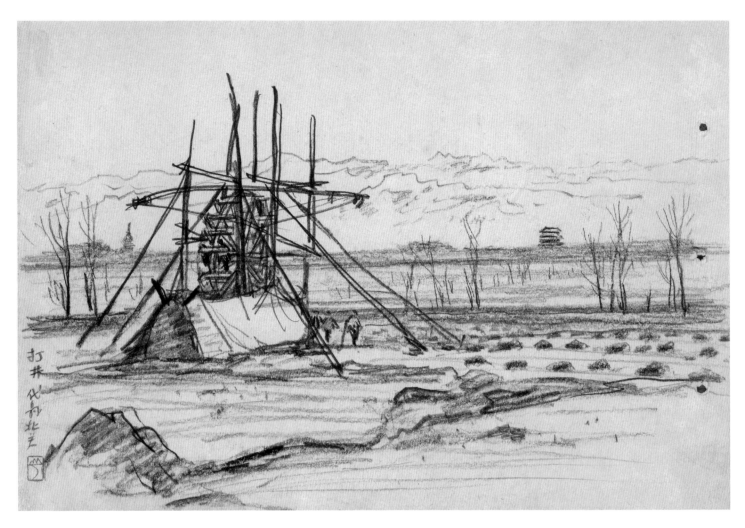

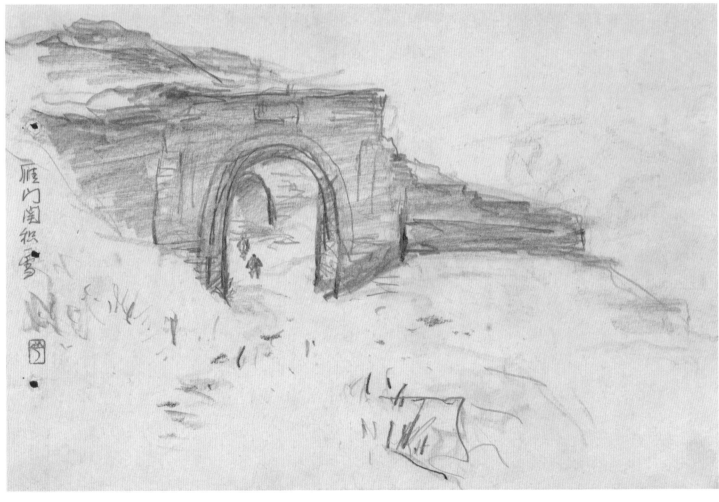

山西写生 2

款识：打井。代县北关。

印章：山月（朱文）

山西写生 3

款识：雁门关积雪。

印章：山月（朱文）

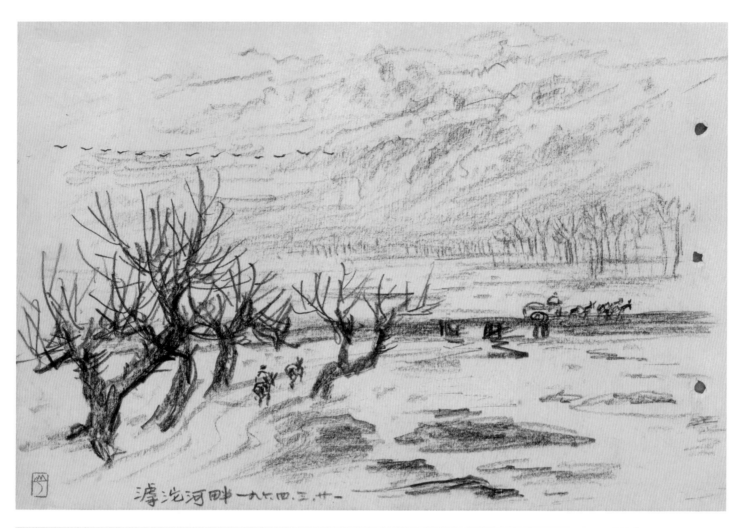

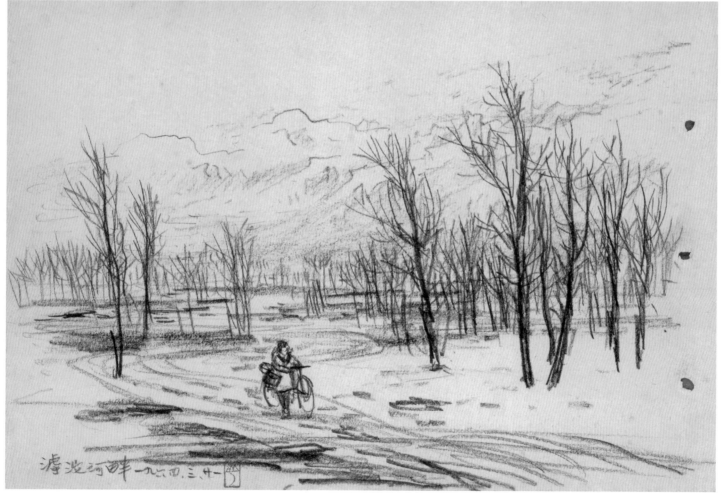

山西写生 4

款识：滹沱河畔。一九六四.三.廿一。

印章：山月（朱文）

山西写生 5

款识：滹沱河畔。一九六四.三.廿一。

印章：山月（朱文）

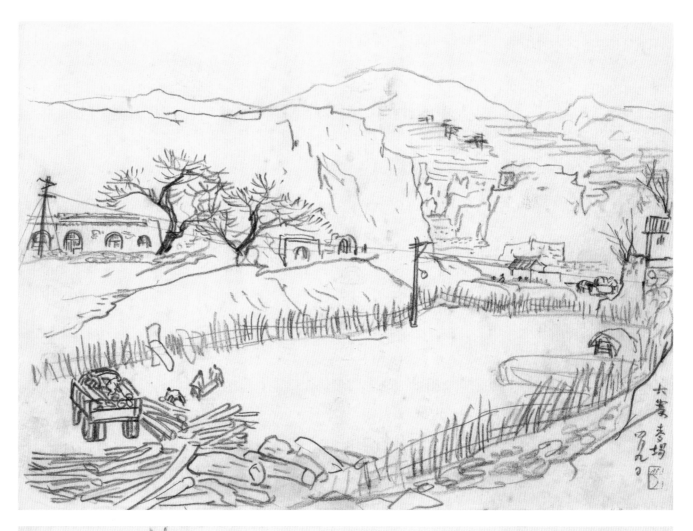

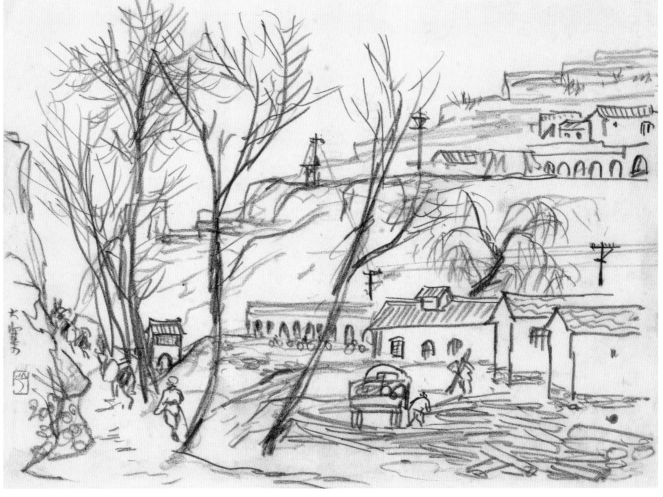

山西写生 6

款识：大寨麦场。四月九日。

印章：山月（朱文）

山西写生 7

款识：大寨。

印章：山月（朱文）

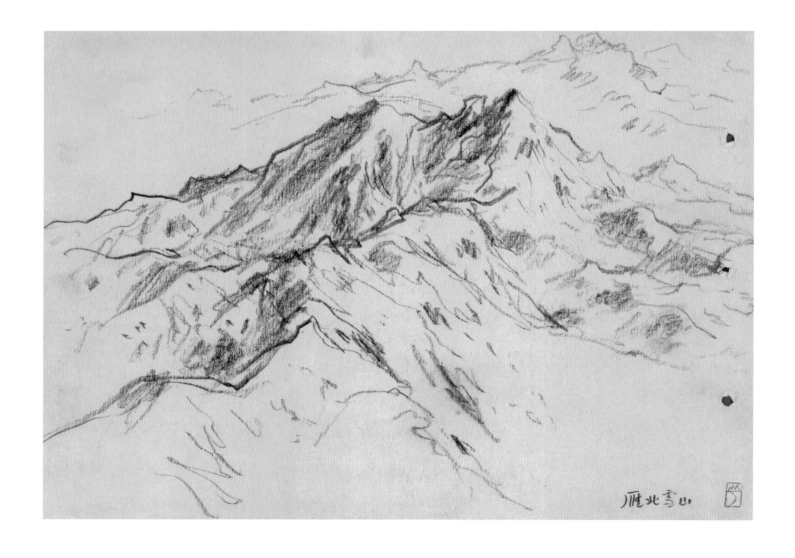

山西写生 8

樱与松（全册 3 幅）

1976年
25.6 cm×35.5 cm
纸本
私人藏

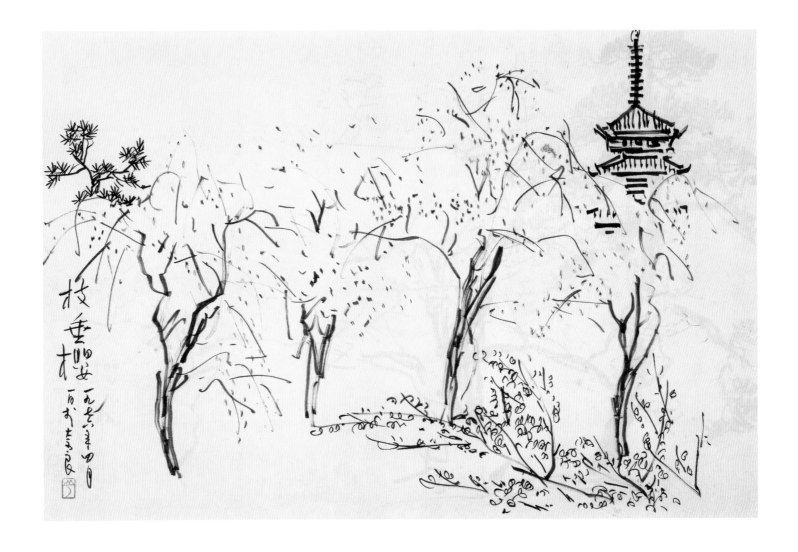

樱与松 1

款识：枝垂樱。 一九七六年四月一日于奈良。
印章：山月（朱文）

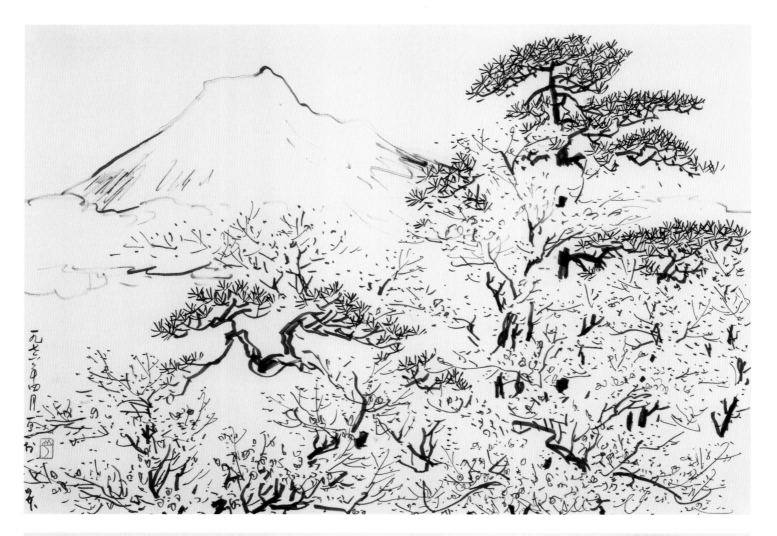

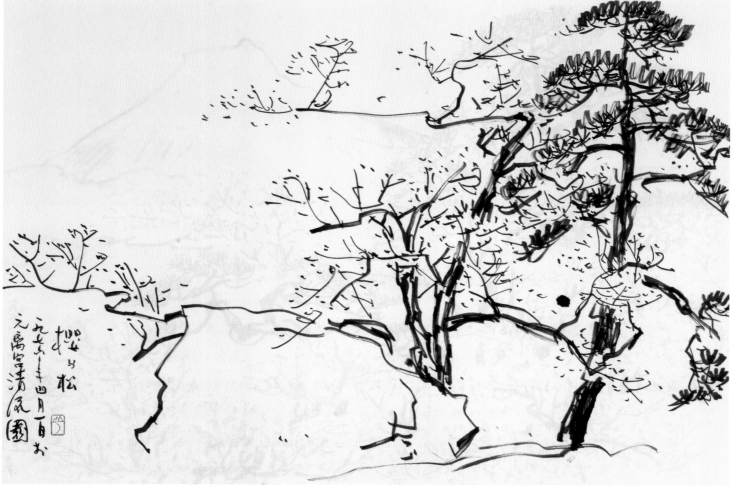

樱与松 2

款识：一九七六年四月一日于日本。

印章：山月（朱文）

樱与松 3

款识：樱与松。一九七六年四月一日于元离宫清流园。

印章：山月（朱文）

延安之行写生（全册 27 幅）

1977年

16 cm × 11 cm

纸本

私人藏

《延安之行》速写本封面

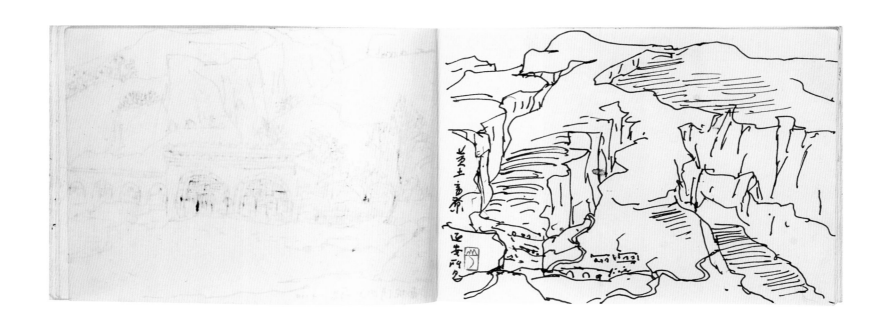

延安之行写生 1

款识：黄土高原。延安所见。

印章：山月（朱文）

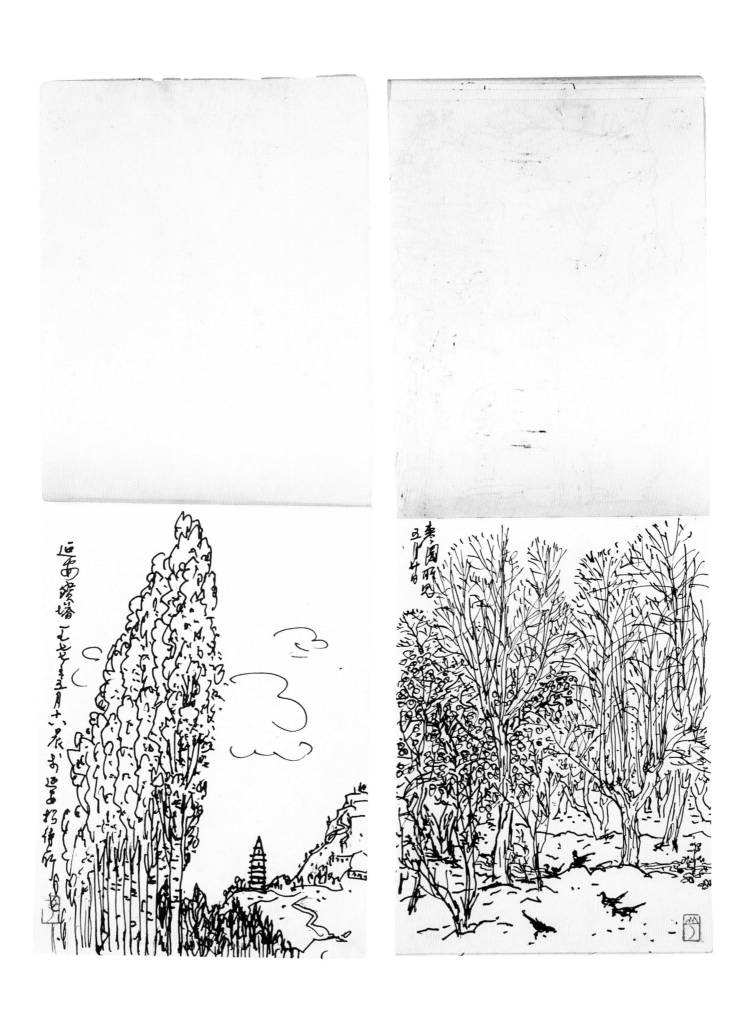

延安之行写生 2

款识：延安宝塔。一九七七年五月十八晨于延安招待所。

印章：山月（朱文）

延安之行写生 3

款识：枣园所见。五月廿日。

印章：山月（朱文）

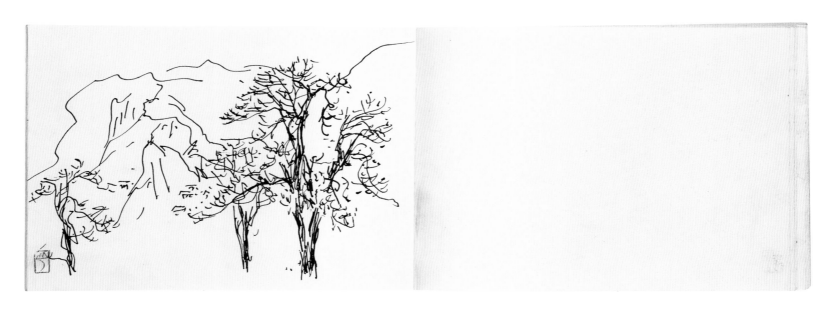

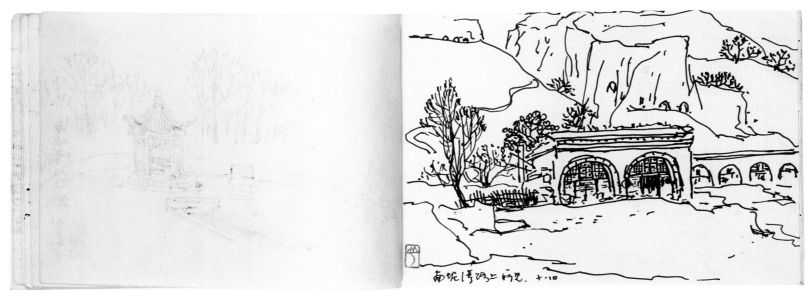

延安之行写生 4

印章：山月（朱文）

延安之行写生 5

款识：南坭［泥］湾路上所见。十八日。

印章：山月（朱文）

延安之行写生 6

印章：山月（朱文）

延安之行写生 7

款识：接上页。

印章：山月（朱文）

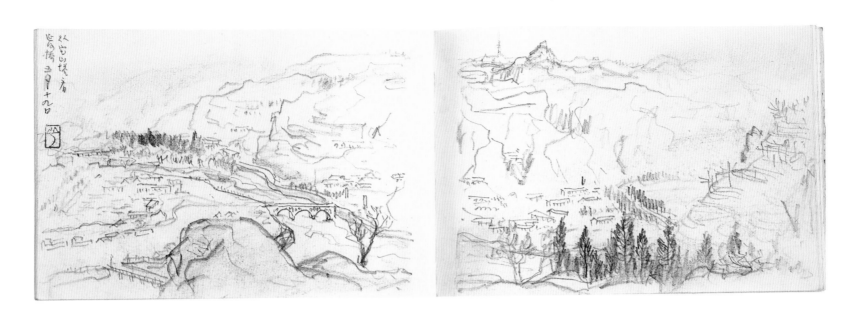

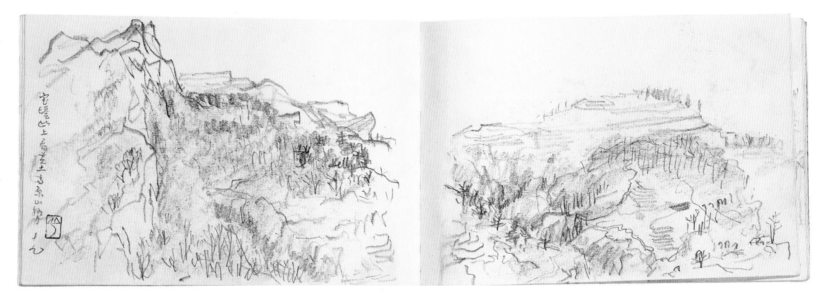

延安之行写生 8

款识：从宝山塔［塔山］看延河桥。五月十九日。

印章：山月（朱文）

延安之行写生 9

款识：宝塔山上看黄土高原山势。十九。

印章：山月（朱文）

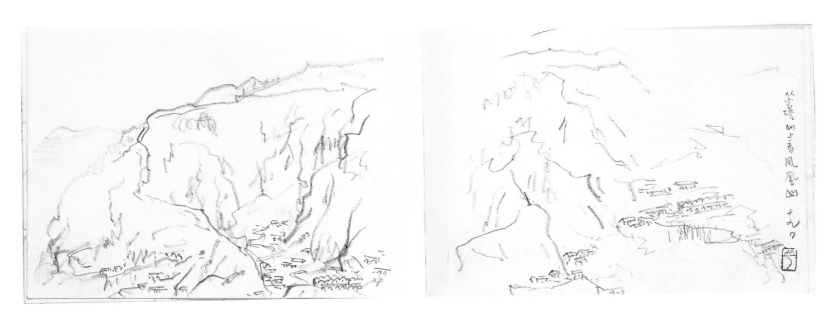

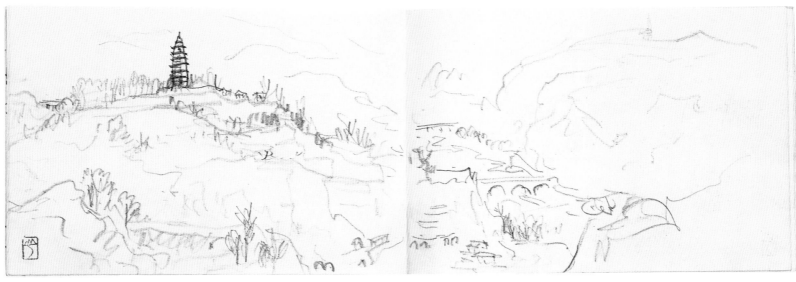

延安之行写生 10

款识：从宝塔山上看凤凰山。十九日。

印章：山月（朱文）

延安之行写生 11

印章：山月（朱文）

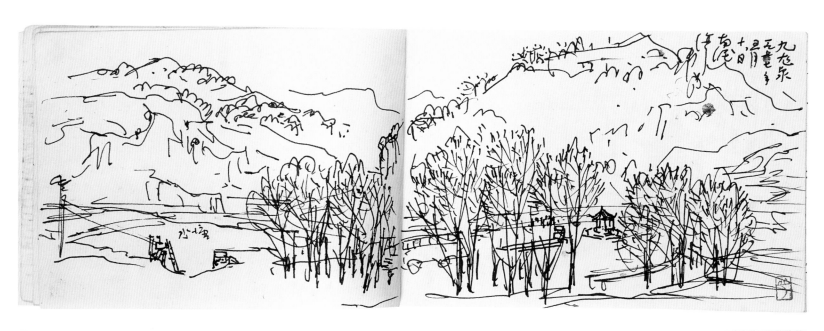

延安之行写生 12

款识：九龙泉。一九七七年五月十八日南泥湾。

印章：山月（朱文）

延安之行写生 13

款识：枣园一角。一九七七年五月廿日于延安。

印章：山月（朱文）

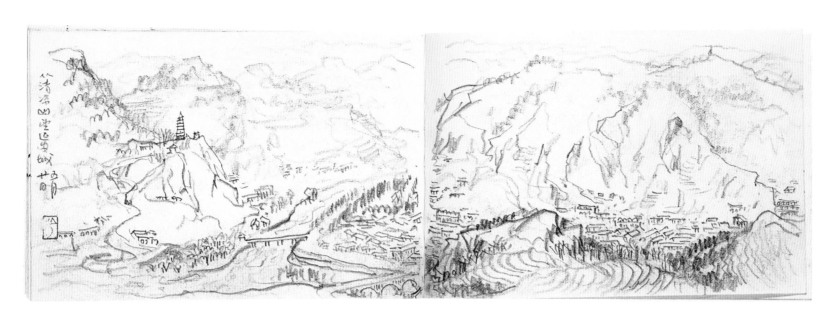

延安之行写生 14

款识：从清凉山望延安城。五月廿日。

印章：山月（朱文）

延安之行写生 15

款识：凤凰山主席旧居。

印章：山月（朱文）

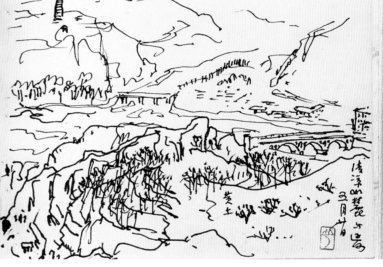

延安之行写生 16

款识：延河桥。1977.5.17。

印章：山月（朱文）

延安之行写生 17

款识：清凉山麓与延河。五月廿日。

印章：山月（朱文）

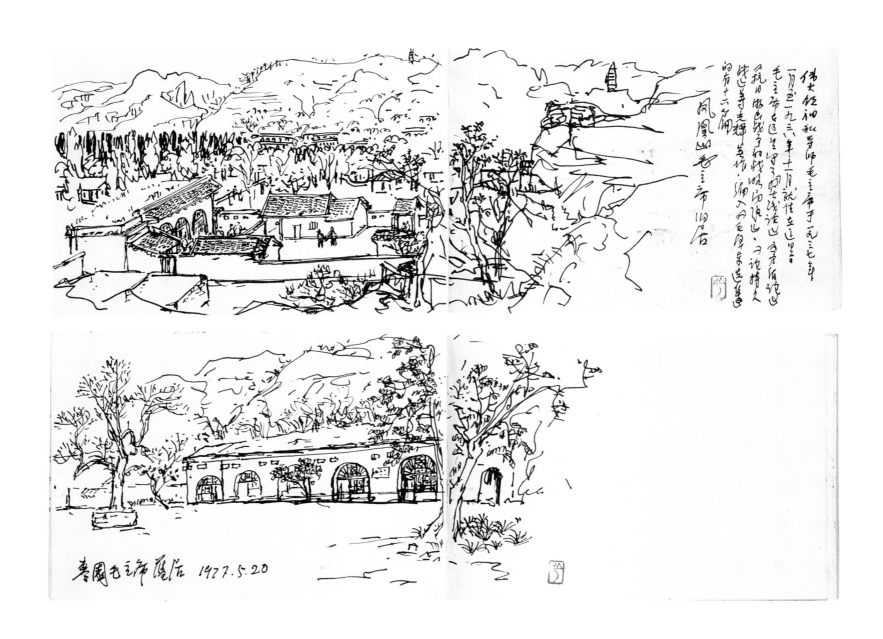

延安之行写生 18

款识：伟大领袖和导师毛主席于一九三七年一月至一九三八年十一月就住在这里。毛主席在这里写了《实践论》、《矛盾论》、《抗日游击战争的战略问题》、《论持久战》等光辉著作，编入《毛泽东选集》的有十六篇。凤凰山毛主席旧居。

印章：山月（朱文）

延安之行写生 19

款识：枣园毛主席旧居。1977.5.20。

印章：山月（朱文）

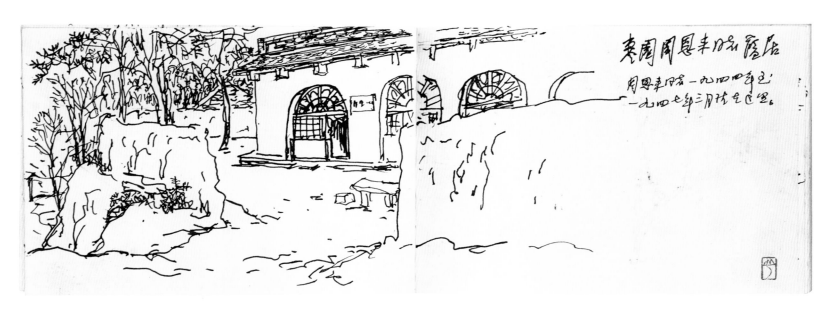

枣园周恩来旧居

周恩来旧居一九四四年至
一九四七年三月住在这里。

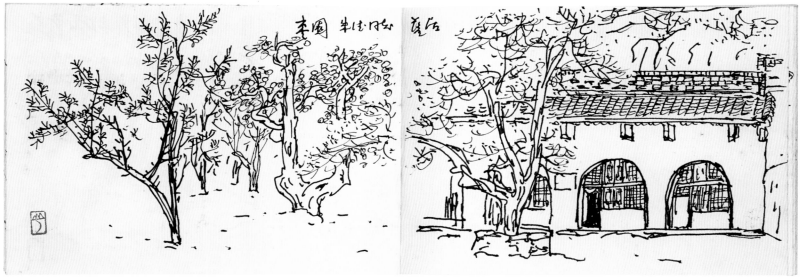

枣园 朱德旧居 旧居

延安之行写生 20

款识：枣园周恩来同志旧居。周恩来同志一九四四年至
　　　一九四七年三月住在这里。

印章：山月（朱文）

延安之行写生 21

款识：枣园朱德同志旧居。

印章：山月（朱文）

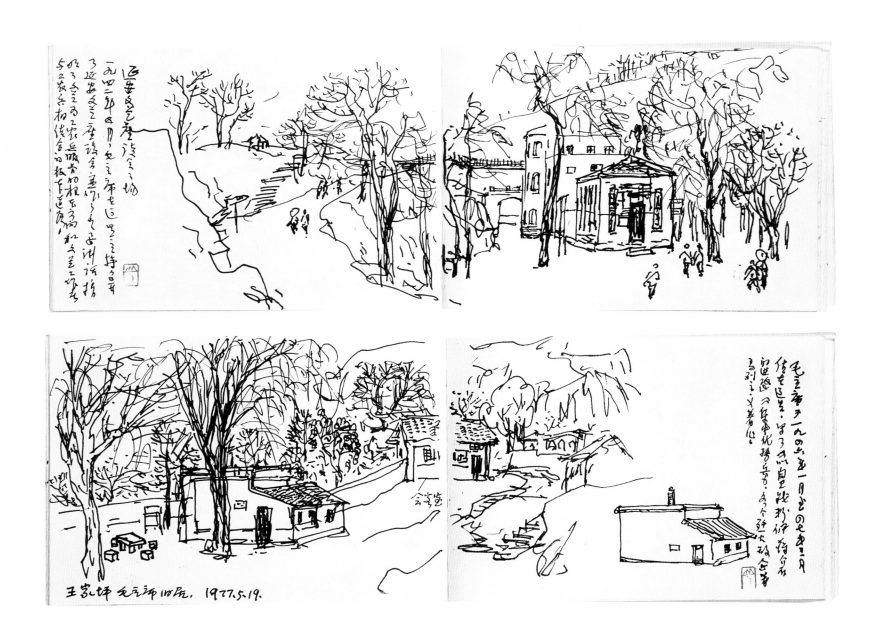

延安之行写生 22

款识：延安文艺座谈会会场。一九四二年五月，毛主席在
　　　这里主持召开了延安文艺座谈会，并作了重要讲话，
　　　指明了文艺为工农兵服务的根本方向和文艺工作者与
　　　工农兵相结合的根本道路。

印章：山月（朱文）

延安之行写生 23

款识：王家坪毛主席旧居。1977.5.19。
　　　毛主席于一九四六年一月至四七年三月住在这里，
　　　写了《以自卫战粉碎蒋介石的进攻》、《集中优势兵
　　　力各个歼灭敌人》等马列主义著作。

印章：山月（朱文）

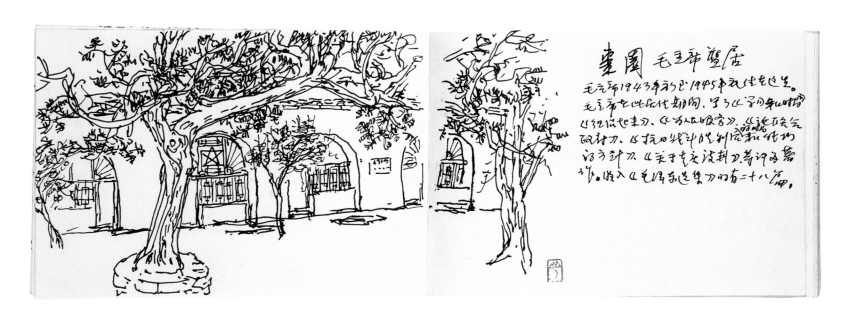

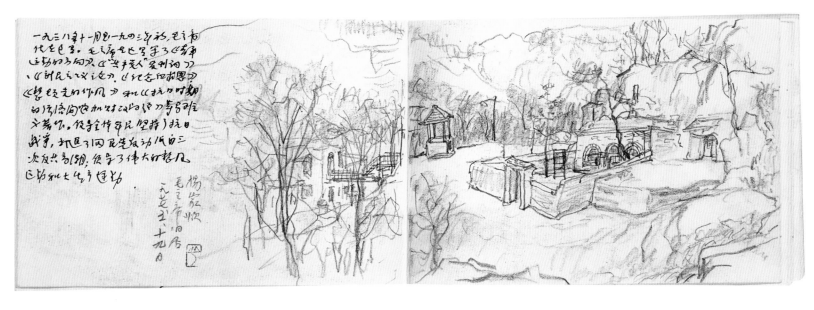

延安之行写生 24

款识：枣园毛主席旧居。毛主席1943年初至1945年底住在这里。毛主席在此居住期间，写了《学习和时局》、《组织起来》、《为人民服务》、《论联合政府》、《抗日战斗胜利后的时局和我们的方针》、《关于重庆谈判》等许多著作，收入《毛泽东选集》的有二十八篇。

印章：山月（朱文）

延安之行写生 25

款识：杨家岭毛主席旧居。一九七七·五·十九日。一九三八年十一月至一九四三年初，毛主席住在这里。毛主席在这里写了《青年运动的方向》、《"共产党人"发刊词》、《新民主主义论》、《纪念白求恩》、《整顿党的作风》和《抗日时期的经济问题和财政问题》等马列主义著作。领导全体军民坚持了抗日战争，打退了国民党反动派的三次反共高潮；领导了伟大的整风运动和大生产运动。

印章：山月（朱文）

延安之行写生 26

款识：延河岸边。五月廿日往枣园道上。

印章：山月（朱文）

延安之行写生 27

款识：五月十八日于南坭［泥］湾。

印章：山月（朱文）

井冈山写生（全册 4 幅，选取 3 幅）

1977年
25.6 cm×35.5 cm
纸本
私人藏

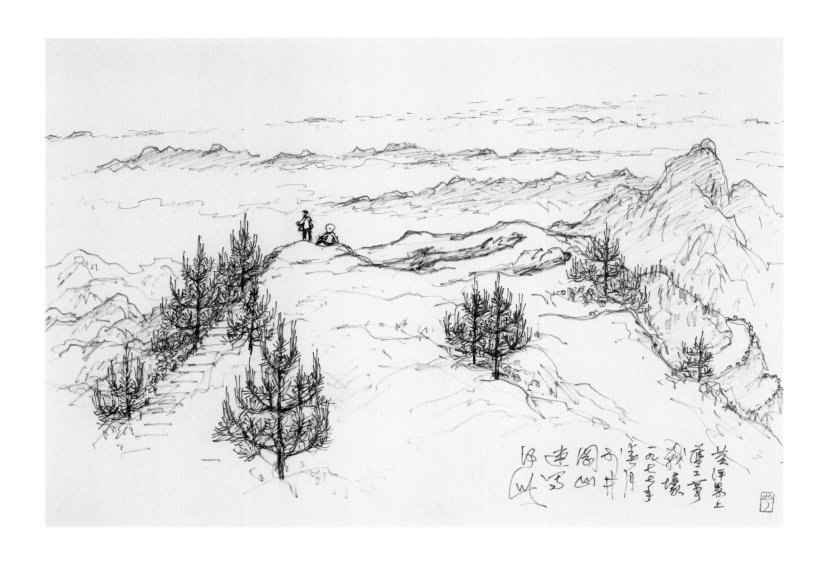

井冈山写生 1

款识：黄洋界上旧工事战壕。一九七七年春月于井冈山速写得此。

印章：山月（朱文）

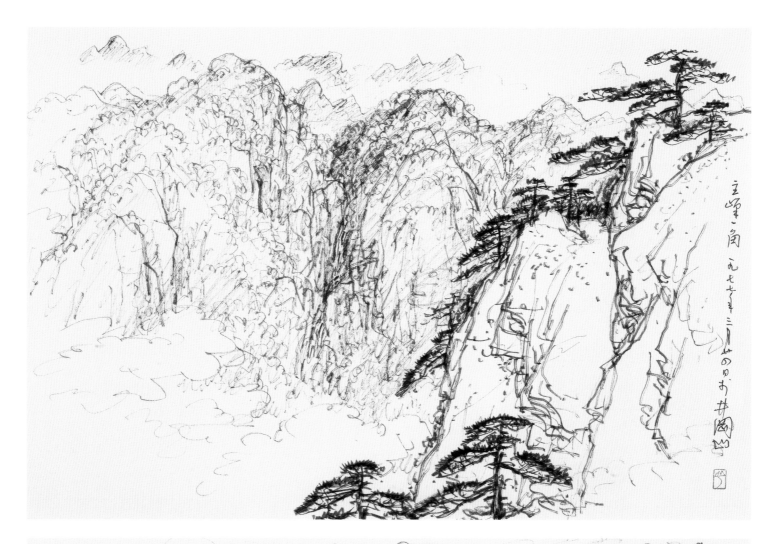

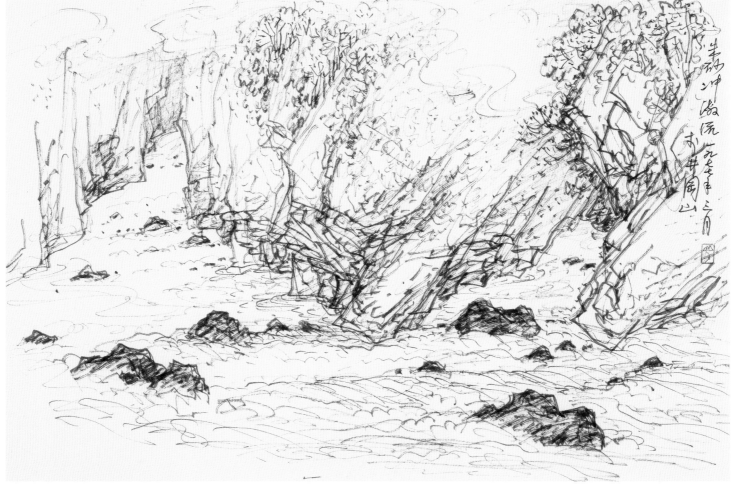

井冈山写生 2

款识：主峰一角。一九七七年三月廿四日于井冈山。

印章：山月（朱文）

井冈山写生 3

款识：朱砂冲激流。一九七七年三月于井冈山。

印章：山月（朱文）

长江三峡行、韶关写生（全册69幅，选取56幅）

1978、1979年
18 cm × 16 cm
纸本
私人藏

长江三峡行、韶关写生速写本封面

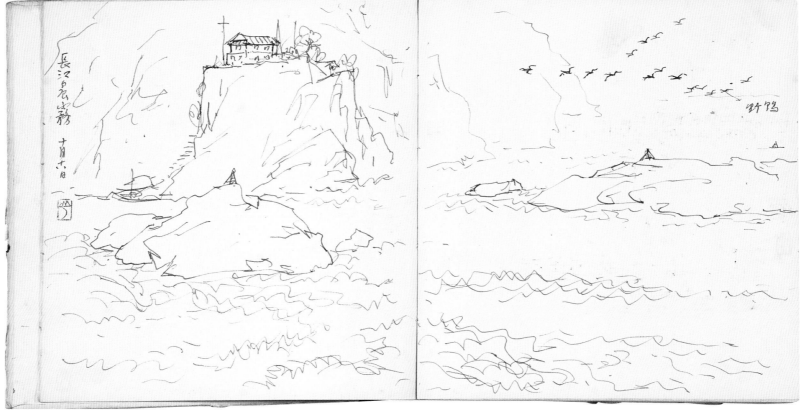

长江三峡行 1

款识：长江三峡行。溯江而下速写，一九七八年十月十八日。
关山月。

长江三峡行 2

款识：长江晨雾。十月十八日。
印章：山月（朱文）

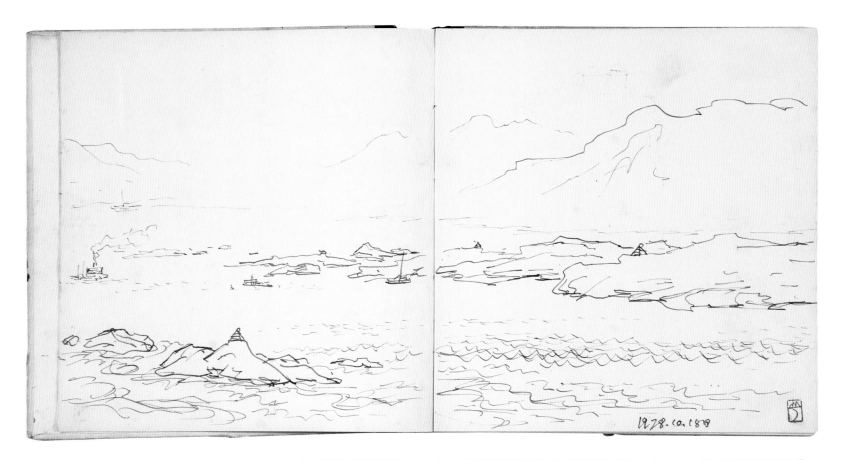

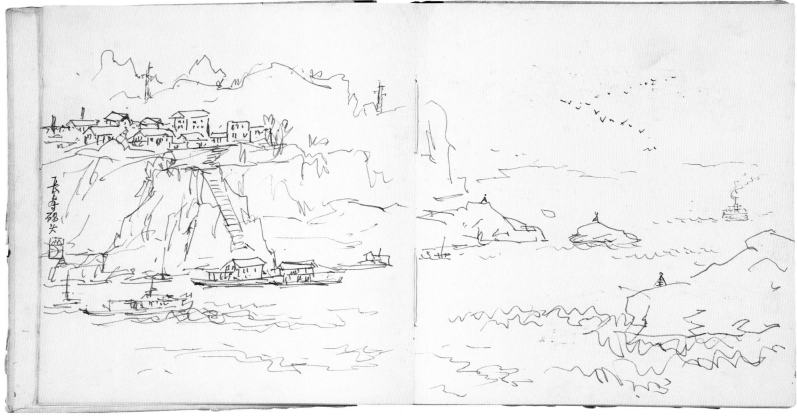

长江三峡行 3

款识：1978.10.18日。

印章：山月（朱文）

长江三峡行 4

款识：长寿码头。

印章：山月（朱文）

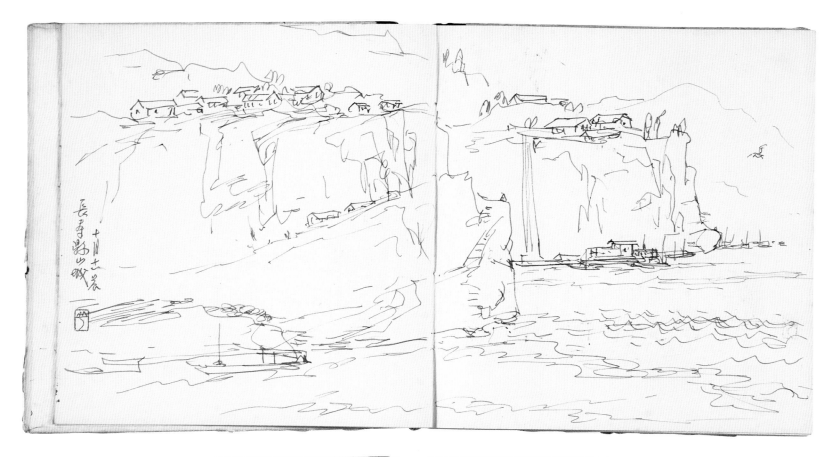

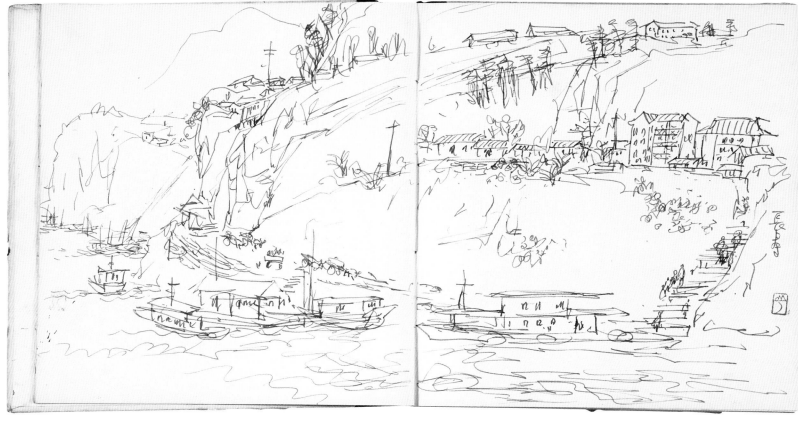

长江三峡行 5

款识：长寿县山城。十月十一晨。

印章：山月（朱文）

长江三峡行 6

款识：长寿。

印章：山月（朱文）

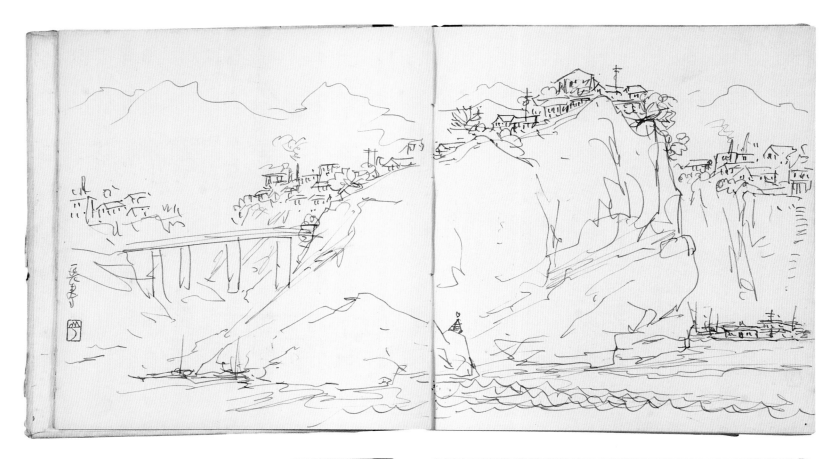

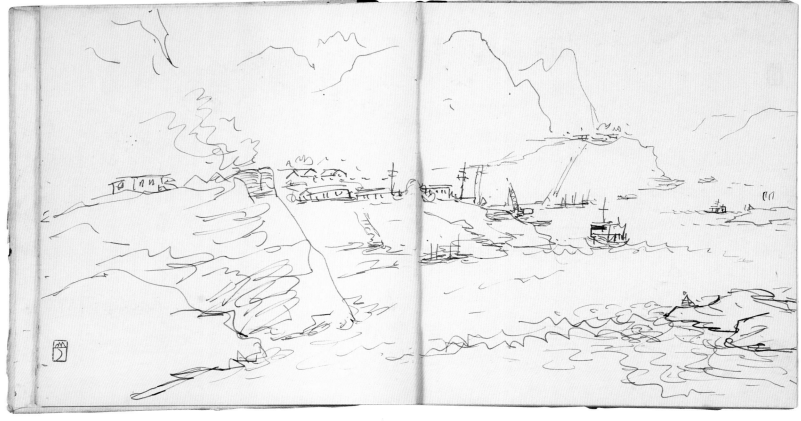

长江三峡行 7

款识：长寿。

印章：山月（朱文）

长江三峡行 8

印章：山月（朱文）

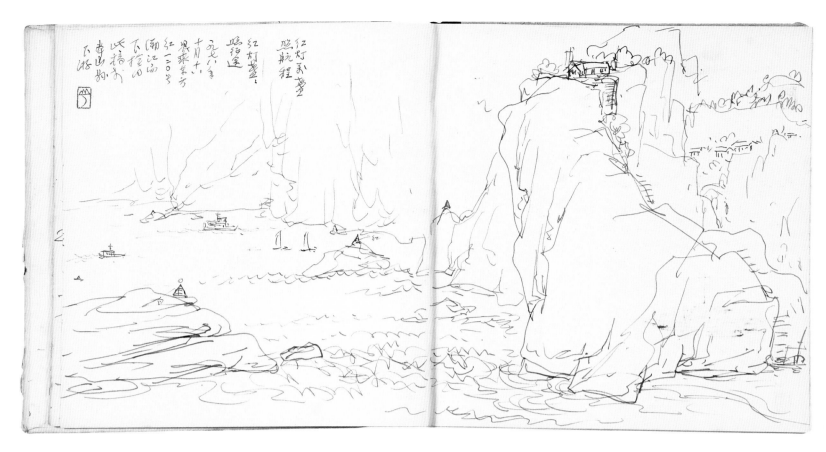

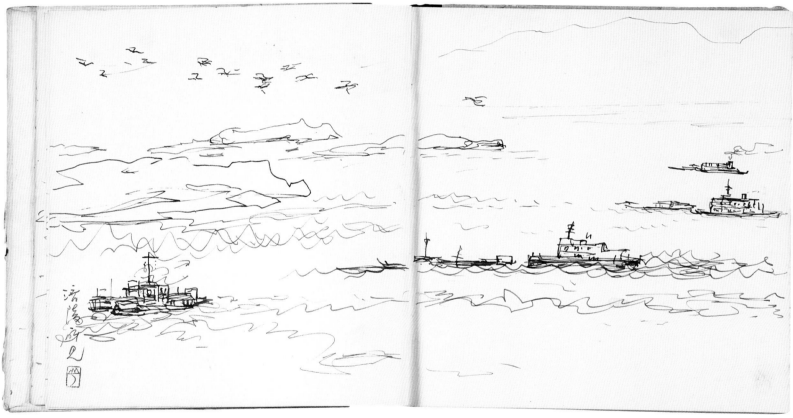

长江三峡行 9

款识：红灯万盏照航程，红灯盏盏照征途。一九七八年十
　　月十八晨，乘东方红一二〇号溯江而下拾得此稿于寿
　　山县下游。

印章：山月（朱文）

长江三峡行 10

款识：涪陵所见。

印章：山月（朱文）

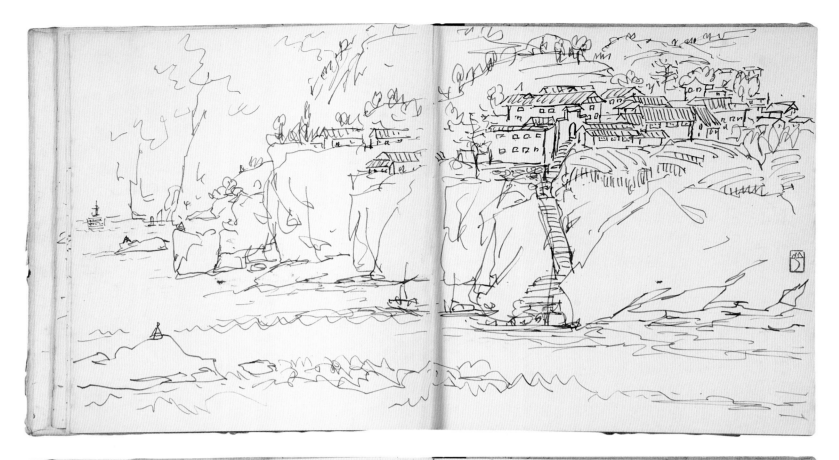

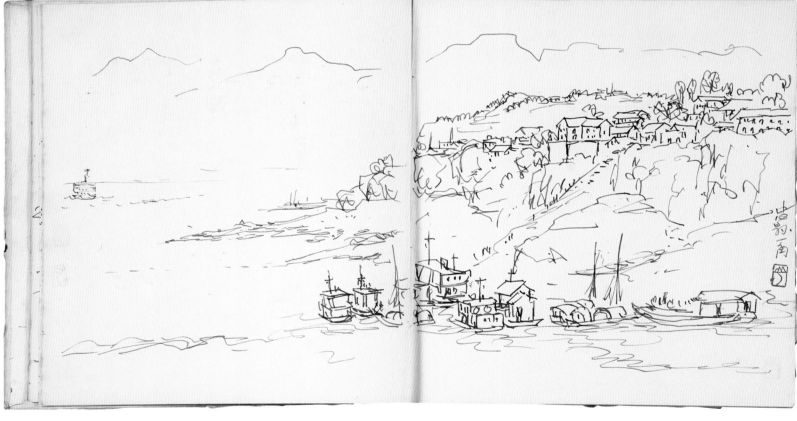

长江三峡行 11

印章：山月（朱文）

长江三峡行 12

款识：忠县一角。

印章：山月（朱文）

长江三峡行 13

印章：山月（朱文）

长江三峡行 14

款识：西家沱。

印章：山月（朱文）

长江三峡行 15

印章：山月（朱文）

长江三峡行 16

款识：夔门。一九七八年十月十九日。

印章：山月（朱文）

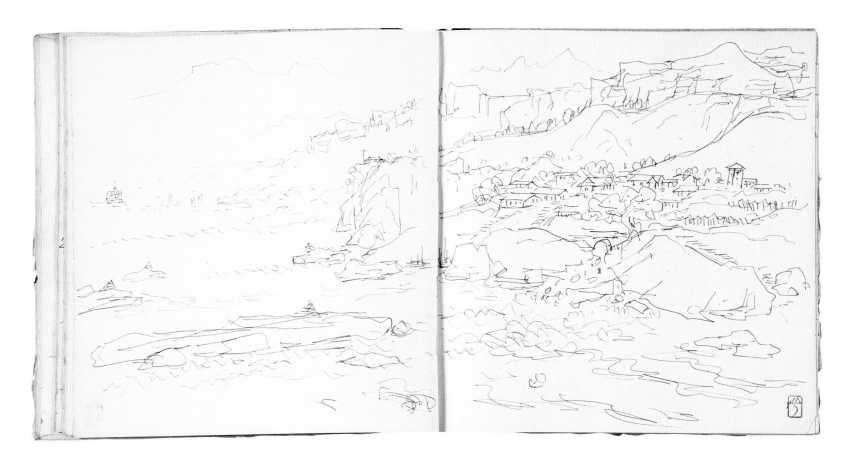

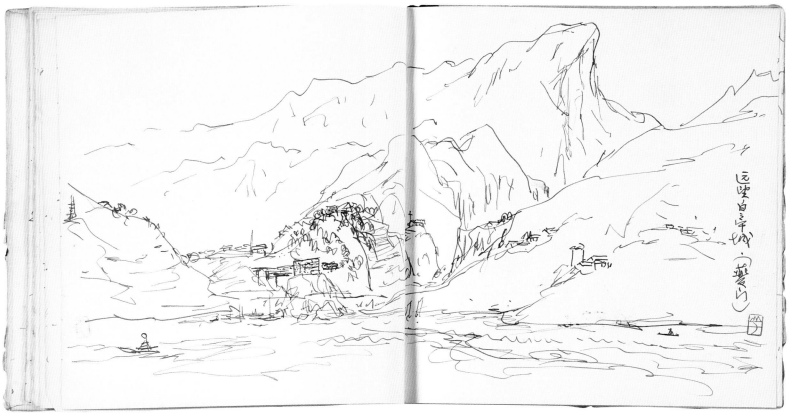

长江三峡行 17

印章：山月（朱文）

长江三峡行 18

款识：远望白帝城（夔门）。

印章：山月（朱文）

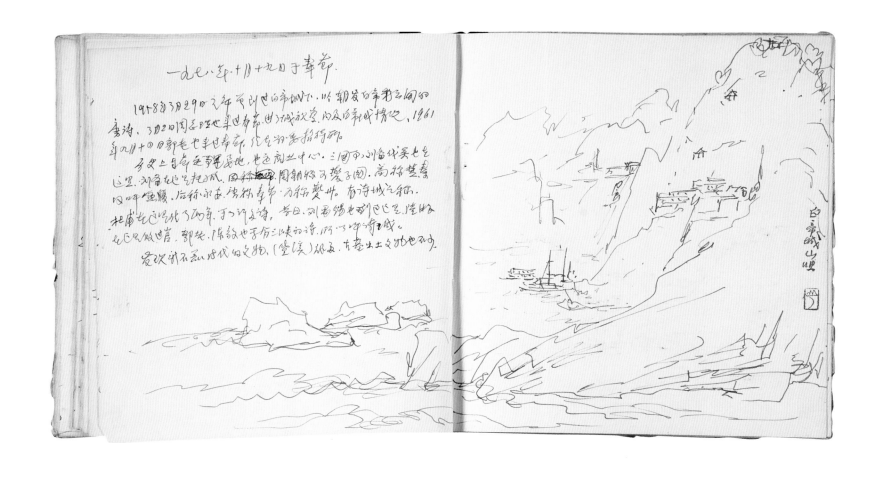

长江三峡行 19

款识：白帝城山咀。
一九七八年十月十九日于奉节。
1958年3月29日主席曾到过白帝城下，吟"朝发[辞]白帝彩云间"的唐诗。3月2日周总理也来过奉节，进了城视察，问及白帝城情况。1961年九[9]月十四[14]日，郭老也来过奉节，住在县委招待所。
历史上奉节是军事要地，也是商业中心。三国时，刘备伐吴也在这里，刘备在这里托孤。周朝称为夔子国，商称楚，秦时叫鱼腹，后称永安。唐称奉节，原称夔州。有诗城之称。杜甫在这里住了两年，写了许多诗，李白、刘禹锡也到过这里，陆游在这里做过官，郭老、陈毅也写有三峡的诗，所以叫诗城。
发现新石器时代的文物，（黛溪）很多，古墓出土文物也不少。

印章：山月（朱文）

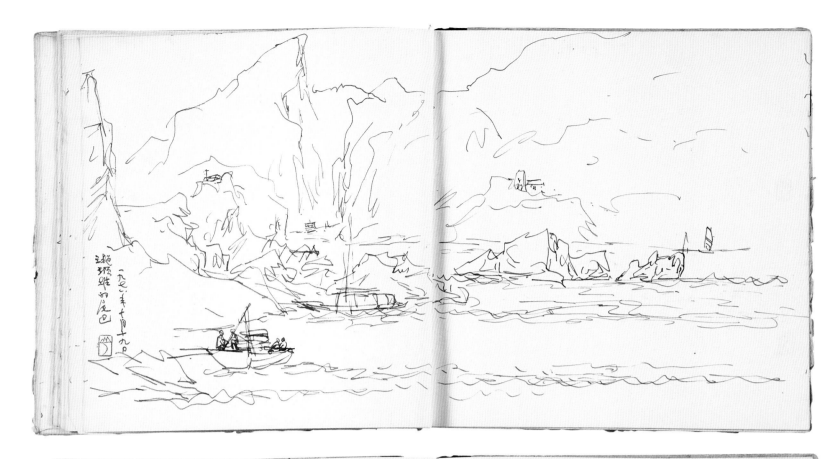

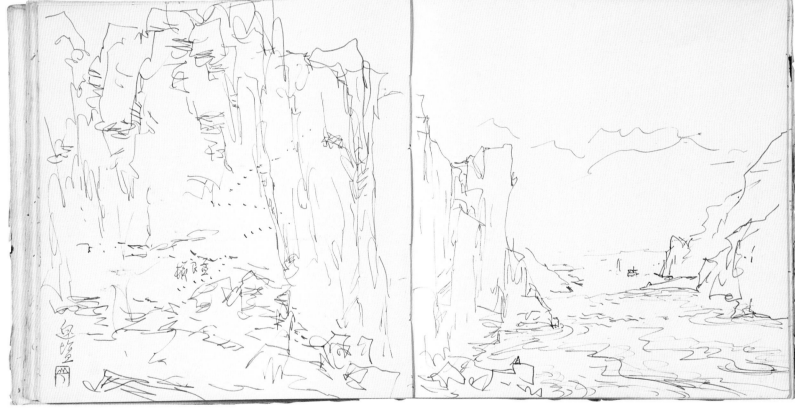

长江三峡行 20

款识：滟滪堆的尾巴。一九七八年十月十九日。

印章：山月（朱文）

长江三峡行 21

款识：白盐。

印章：山月（朱文）

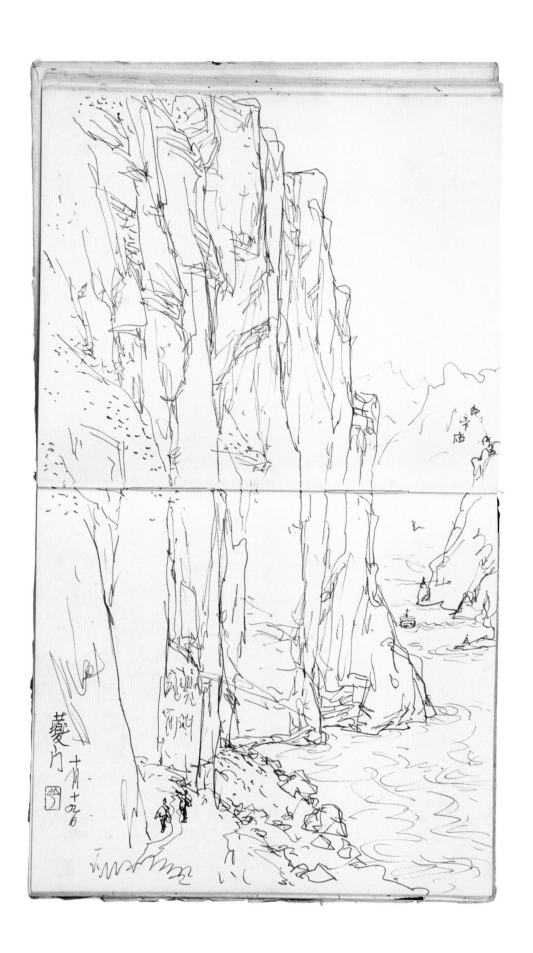

长江三峡行 22

款识：夔门。十月十九日。

印章：山月（朱文）

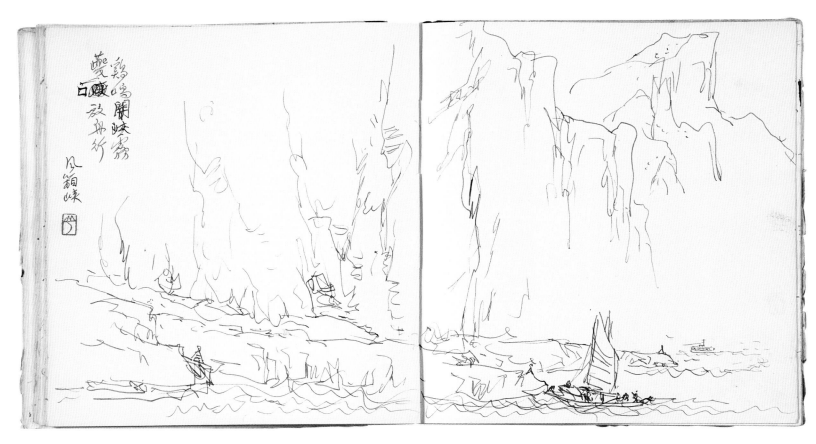

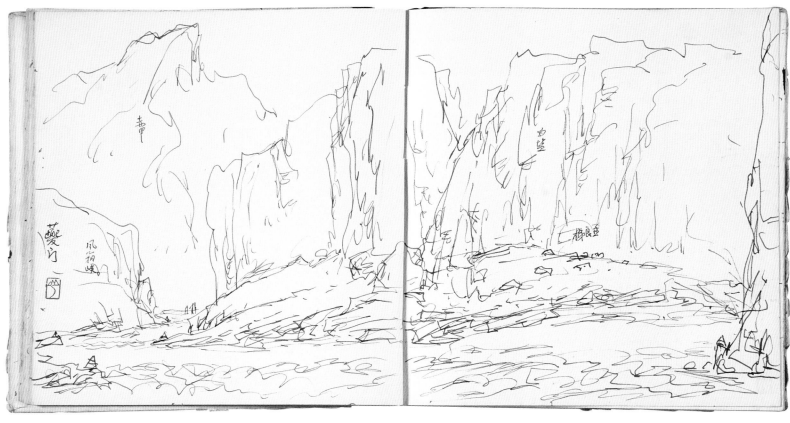

长江三峡行 23

款识：鸡鸣开峡雾，夔口放舟行。风箱峡。

印章：山月（朱文）

长江三峡行 24

款识：夔门。风箱峡。

印章：山月（朱文）

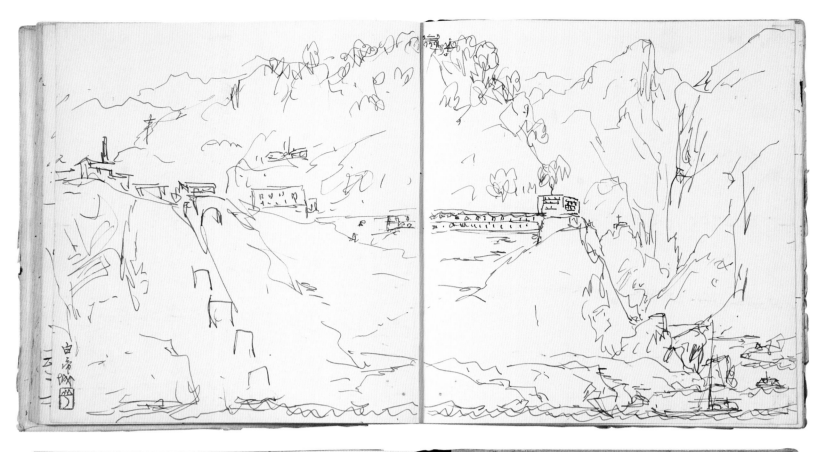

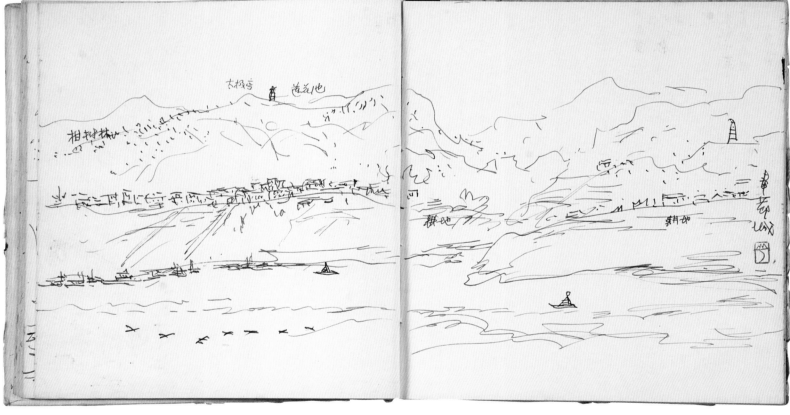

长江三峡行 25

款识：白帝城。

印章：山月（朱文）

长江三峡行 26

款识：奉节城。

印章：山月（朱文）

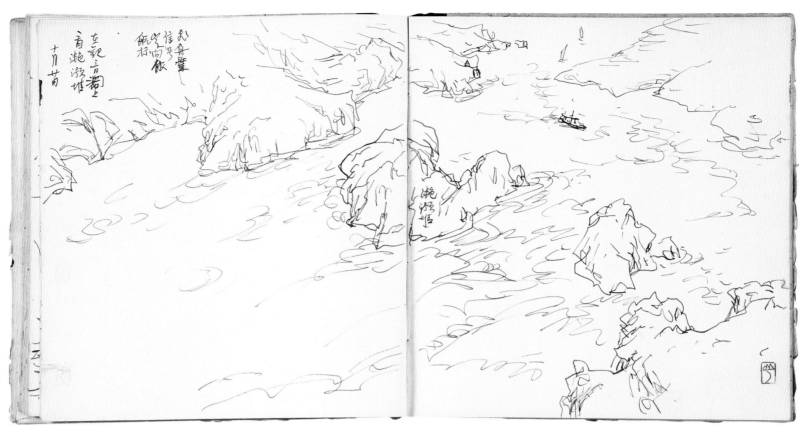

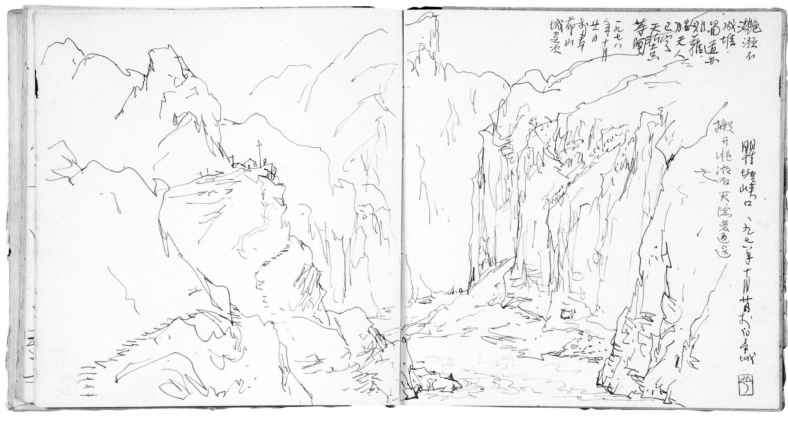

长江三峡行 27

款识：飞舟〔？〕信号，定向依航标。在观音洞上看滟滪
堆。十月廿日。

印章：山月（朱文）

长江三峡行 28

款识：瞿塘峡口。一九七八年十月廿日于白帝城。
滟滪不成堆，蜀道亦非难。胜天人已定，天堑只等
闲。一九七八年十月廿一日于奉节山城客次。
搬开滟滪石，天险变通途。

印章：山月（朱文）

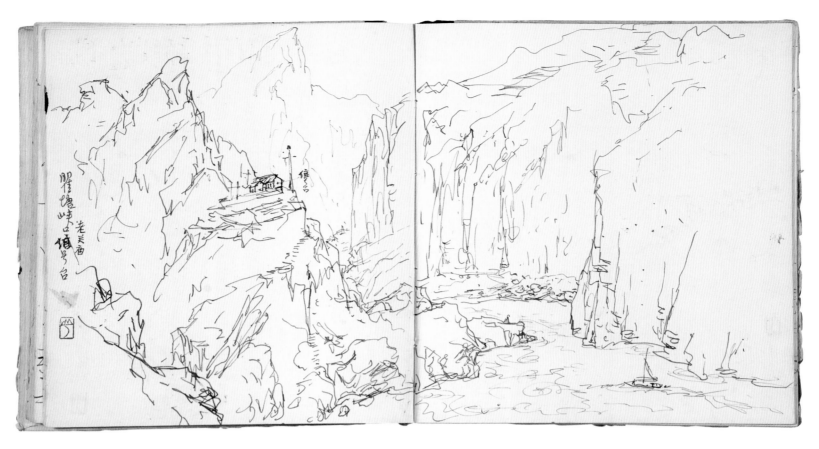

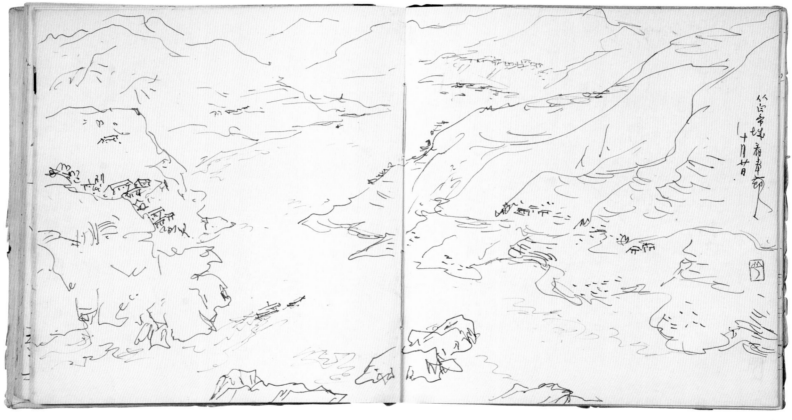

长江三峡行 29

款识：瞿塘峡口老关庙信号台。

印章：山月（朱文）

长江三峡行 30

款识：从白帝城看奉节。十月廿日。

印章：山月（朱文）

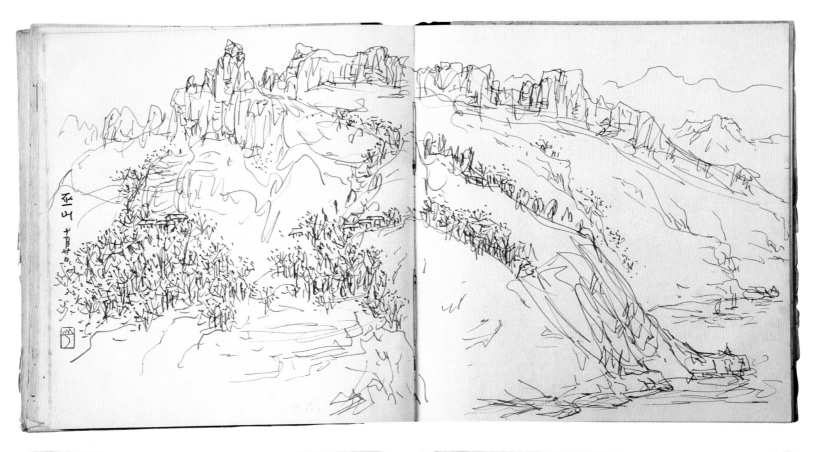

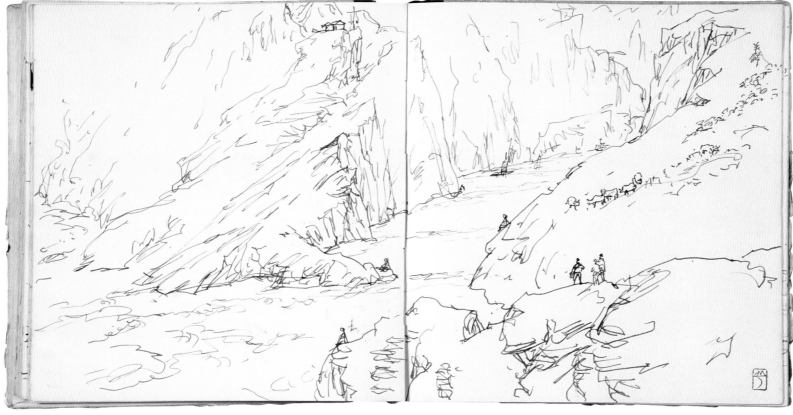

长江三峡行 31

款识：巫山。十月廿日。

印章：山月（朱文）

长江三峡行 32

印章：山月（朱文）

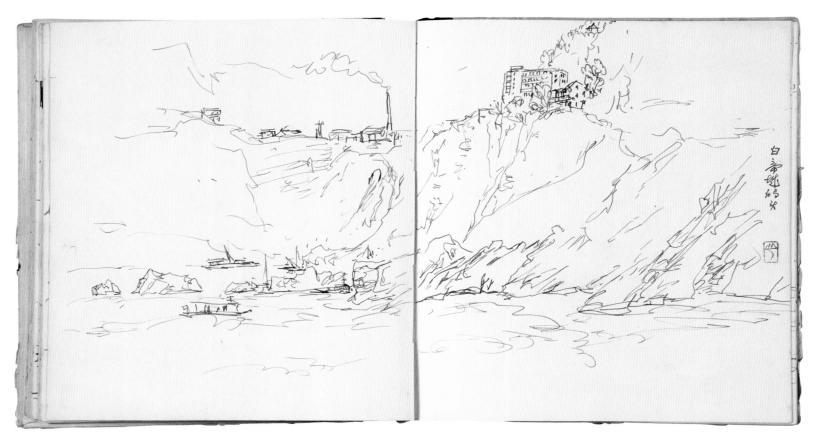

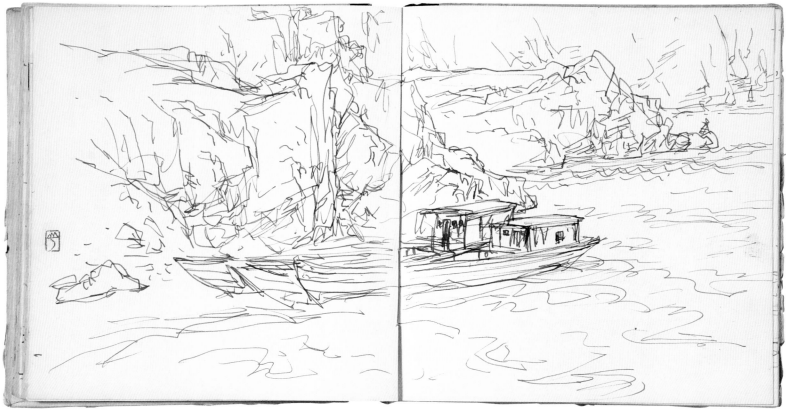

长江三峡行 33

款识：白帝城码头。

印章：山月（朱文）

长江三峡行 34

印章：山月（朱文）

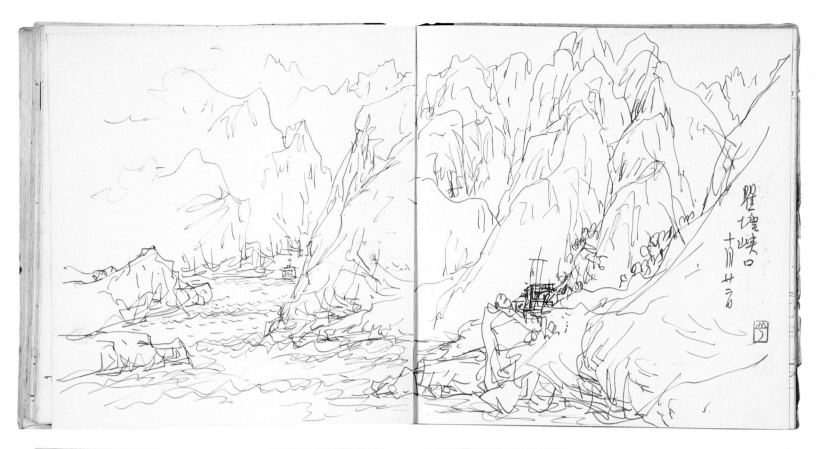

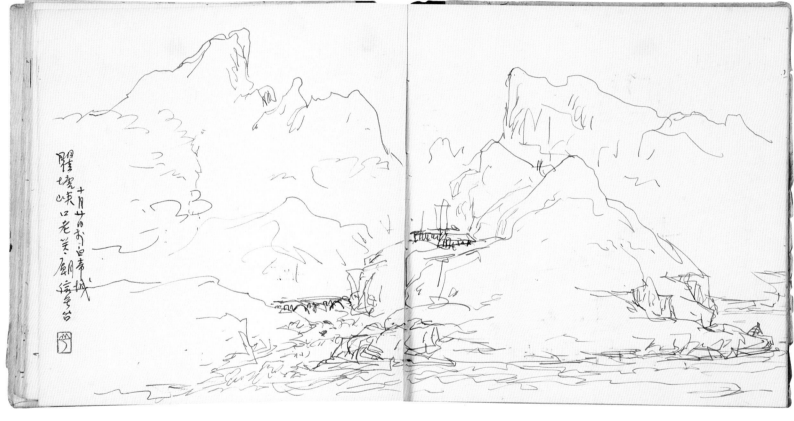

长江三峡行 35

款识：瞿塘峡口。十月廿二日。

印章：山月（朱文）

长江三峡行 36

款识：瞿塘峡口老关庙信号台。十月廿日于白帝城。

印章：山月（朱文）

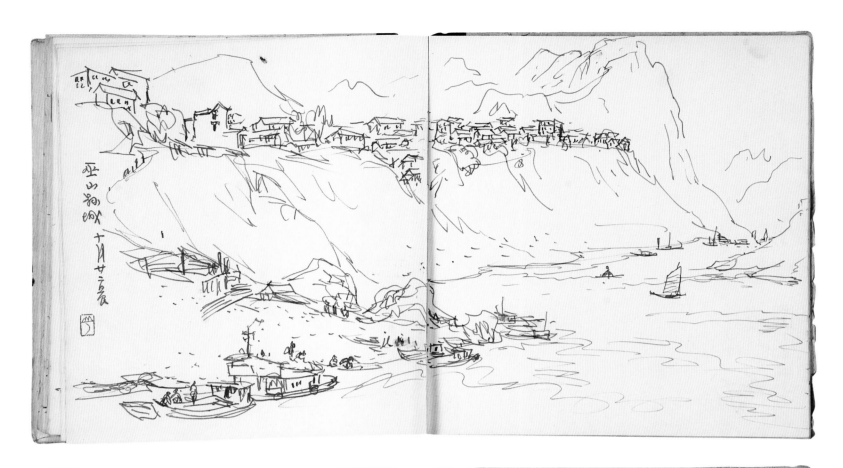

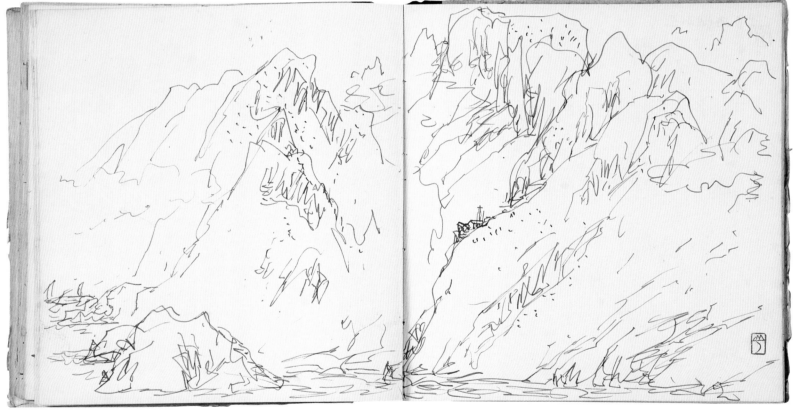

长江三峡行 37
款识：巫山县城。十月廿二晨。
印章：山月（朱文）

长江三峡行 38
印章：山月（朱文）

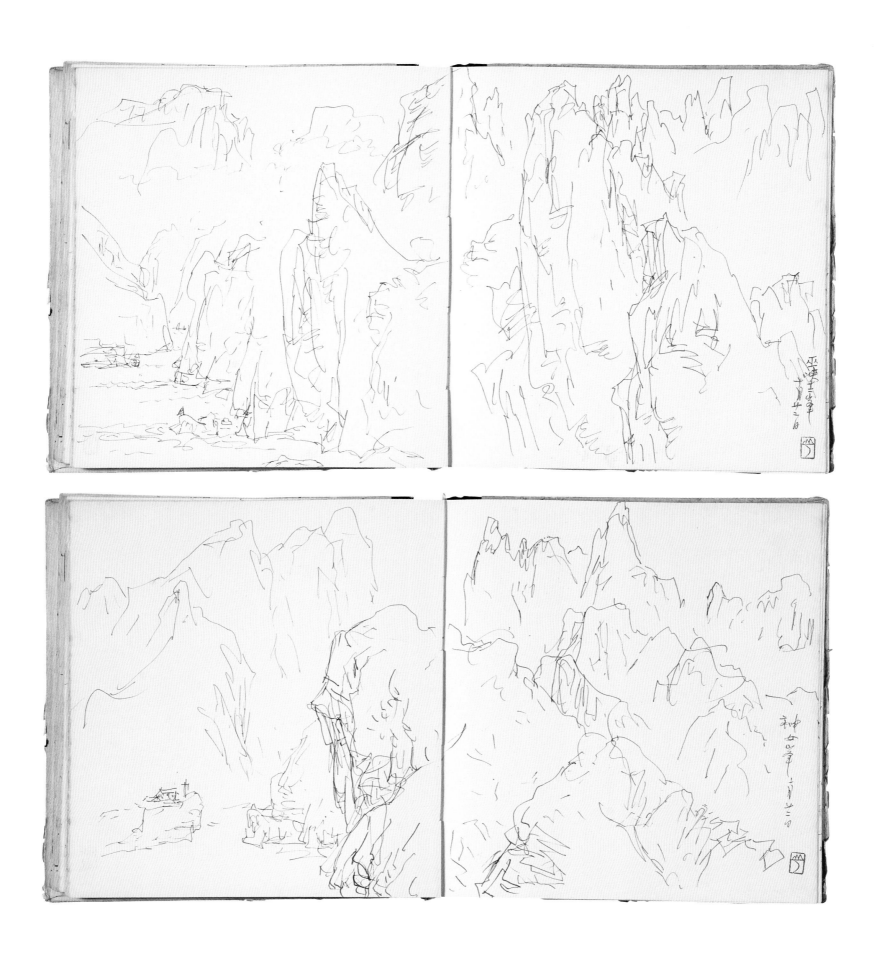

长江三峡行 39

款识：巫峡十二峰。十月廿二日。

印章：山月（朱文）

长江三峡行 40

款识：神女峰。十月廿二日。

印章：山月（朱文）

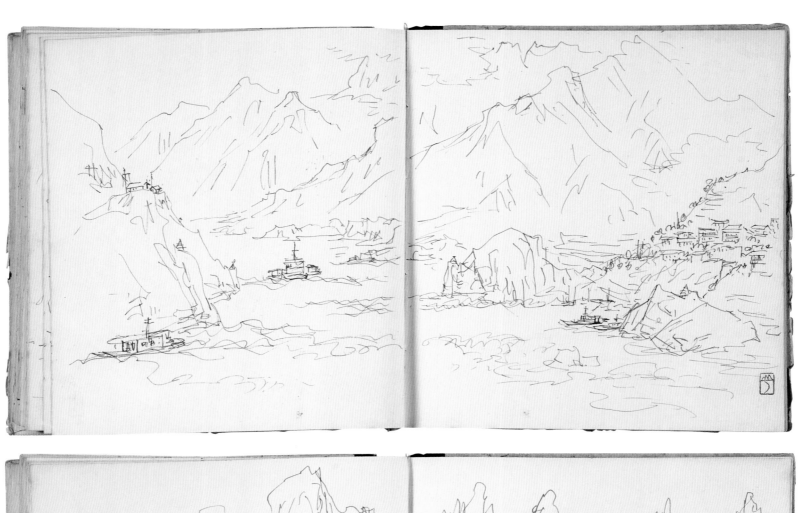

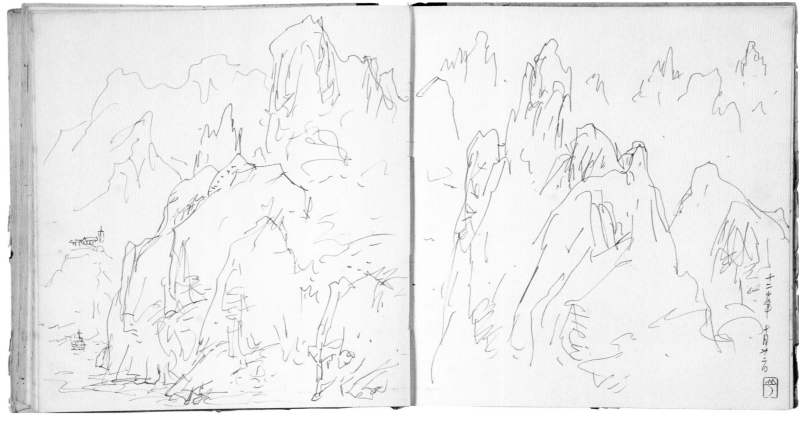

长江三峡行 41

印章：山月（朱文）

长江三峡行 42

款识：十二峰。十月廿二日。

印章：山月（朱文）

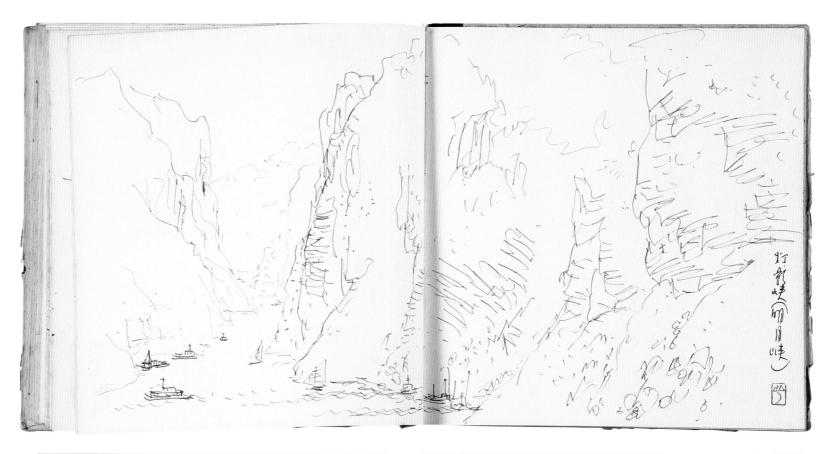

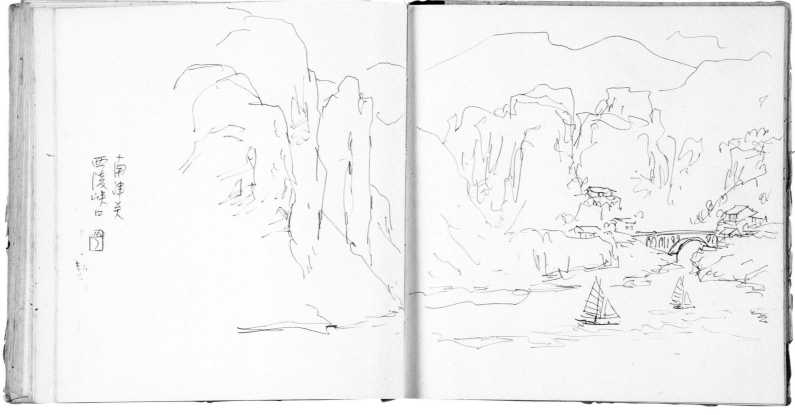

长江三峡行 43

款识：灯影峡（明月峡）。

印章：山月（朱文）

长江三峡行 44

款识：西陵峡口。南津关。

印章：山月（朱文）

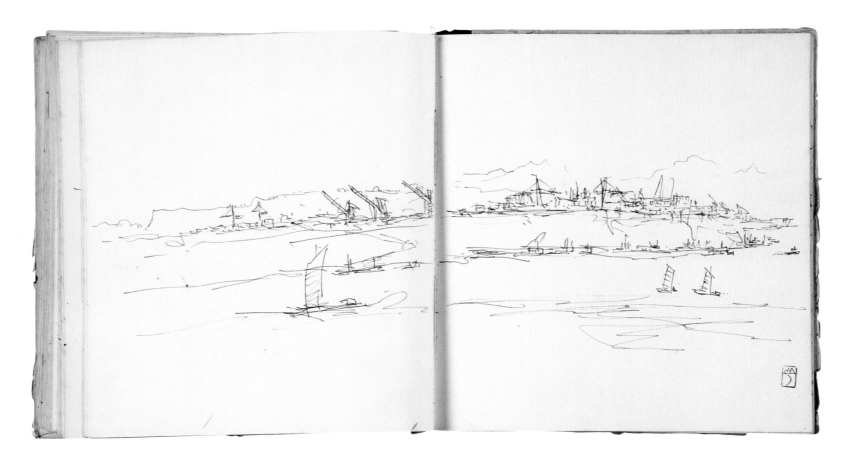

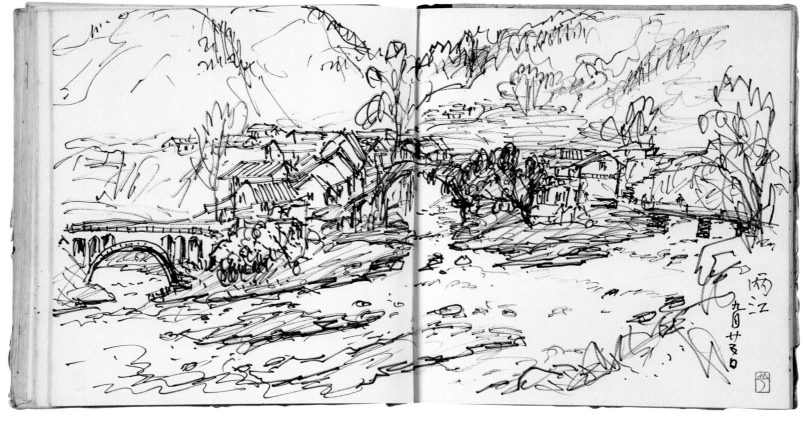

长江三峡行 45

印章：山月（朱文）

韶关写生 46

款识：两江。九月廿五日。

印章：山月（朱文）

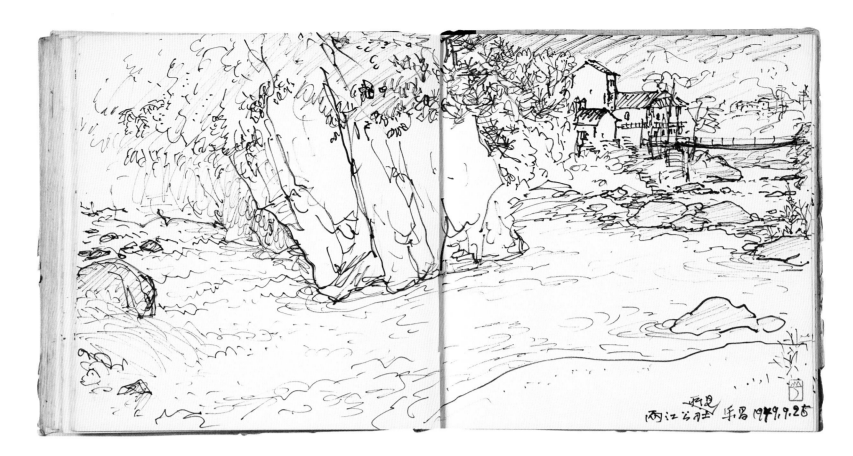

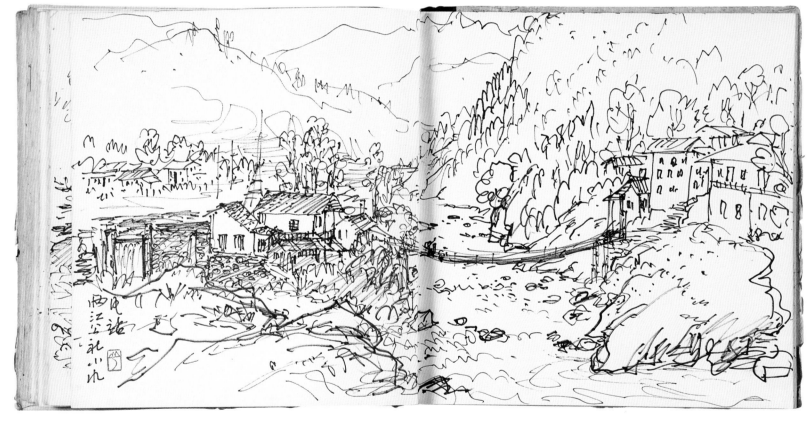

韶关写生 47

款识：两江公社所见。乐昌，1979.9.25。

印章：山月（朱文）

韶关写生 48

款识：两江公社小水电站。

印章：山月（朱文）

韶关写生 49

款识：狮子岭。

印章：山月（朱文）

韶关写生 50

款识：五岭逶迤腾细浪。

印章：山月（朱文）

韶关写生 51

印章：山月（朱文）

韶关写生 52

印章：山月（朱文）

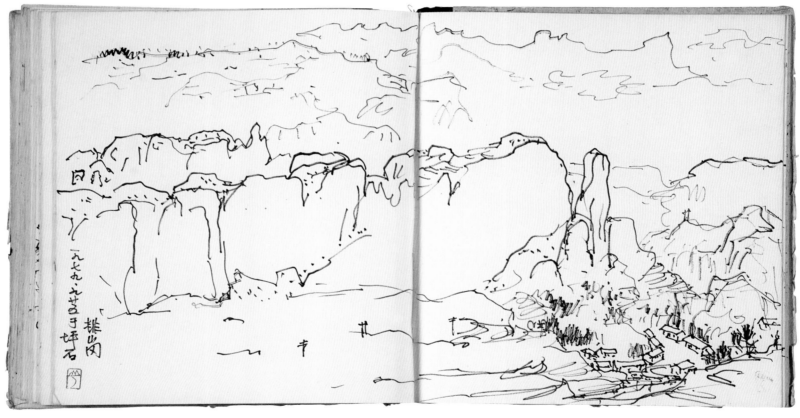

韶关写生 53

款识：从金鸡岭东门远望。廿六日。

印章：山月（朱文）

韶关写生 54

款识：排岗。一九七九．九．廿五于坪石。

印章：山月（朱文）

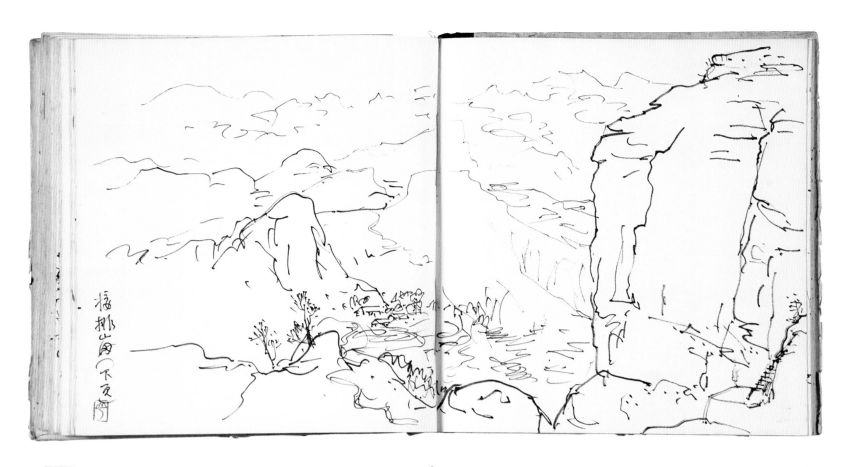

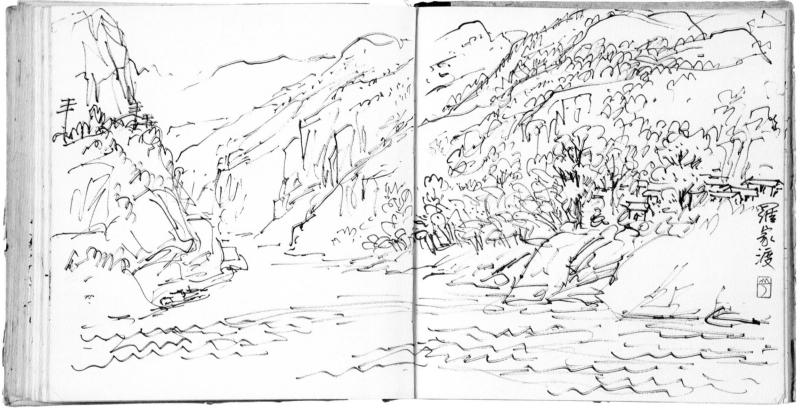

韶关写生 55

款识：接排岗（下页）。

印章：山月（朱文）

韶关写生 56

款识：罗家渡。

印章：山月（朱文）

海南岛写生（全册 12 幅，选取 10 幅）

1980年
25.6 cm×35.5 cm
纸本
私人藏

海南岛写生 1

款识：尖峰保护区一角。十月十四重九。

印章：山月（朱文）

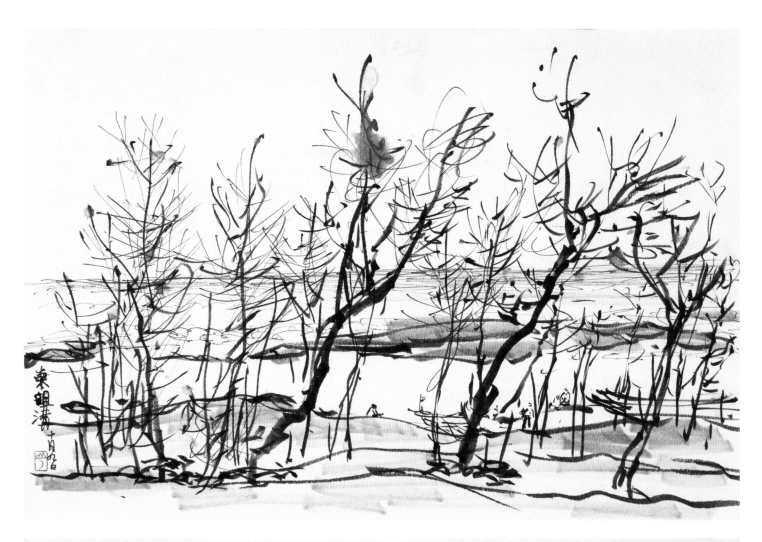

海南岛写生 2

款识：东咀沟。十月九日。
印章：山月（朱文）

海南岛写生 3

印章：山月（朱文）

海南岛写生 4

款识：黑岭。十月十三日。

印章：山月（朱文）

海南岛写生 5

印章：山月（朱文）

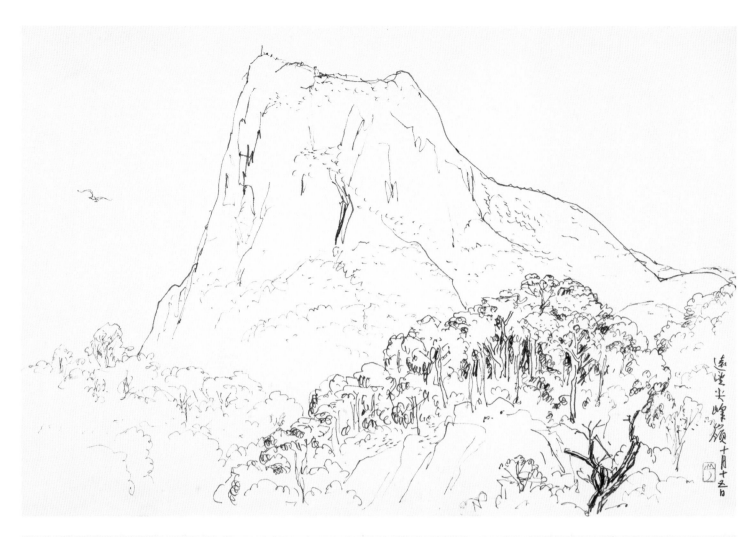

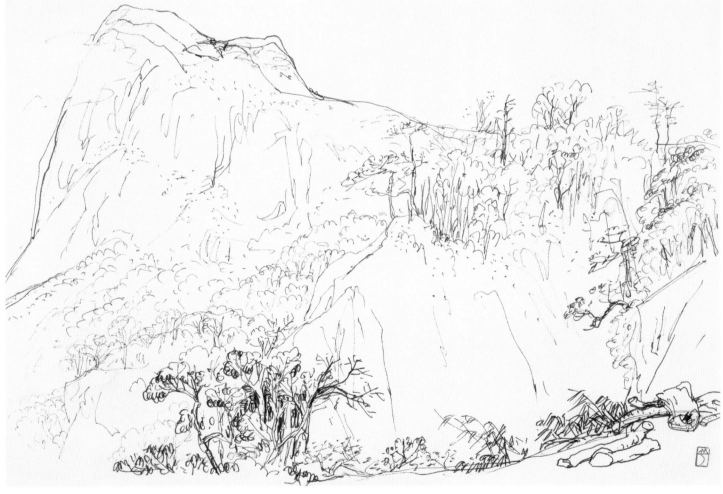

海南岛写生 6

款识：远望尖峰岭。十月十五日。

印章：山月（朱文）

海南岛写生 7

印章：山月（朱文）

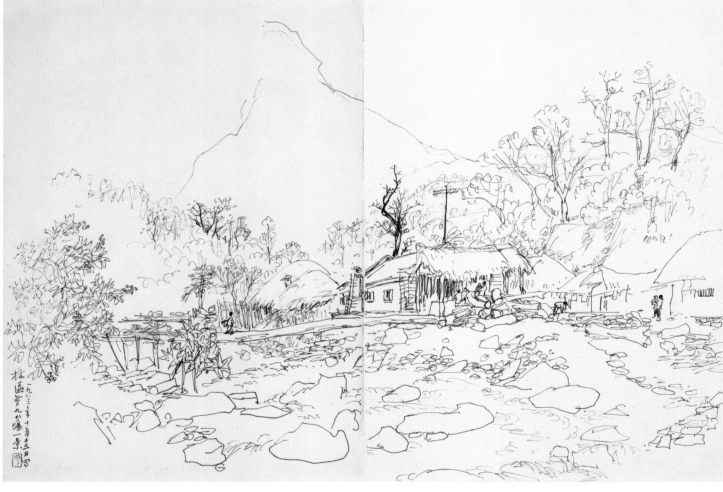

海南岛写生 8

印章：山月（朱文）

海南岛写生 9

款识：林区第九分场一景。一九八三年十月十五日写。

印章：山月（朱文）

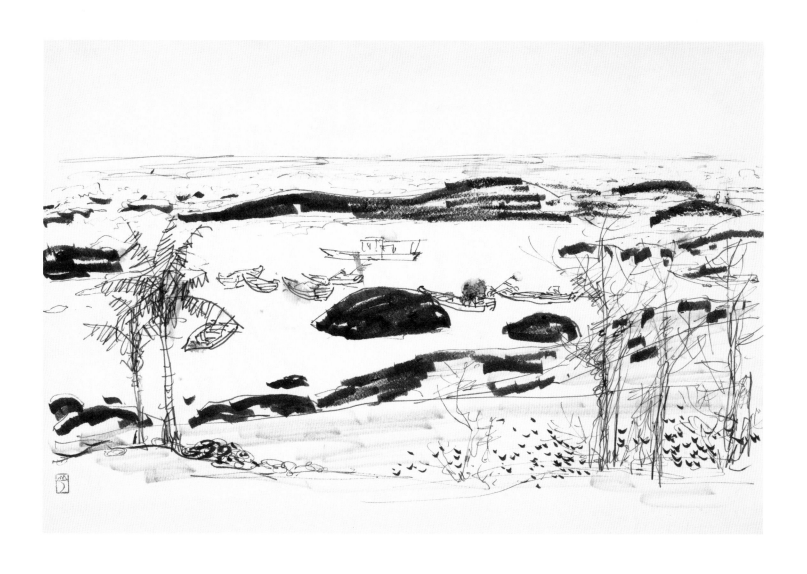

海南岛写生 10

印章：山月（朱文）

朝鲜速写（全册 9 幅，选取 8 幅）

1984年
27.5 cm×23.5 cm
纸本
私人藏

纸本

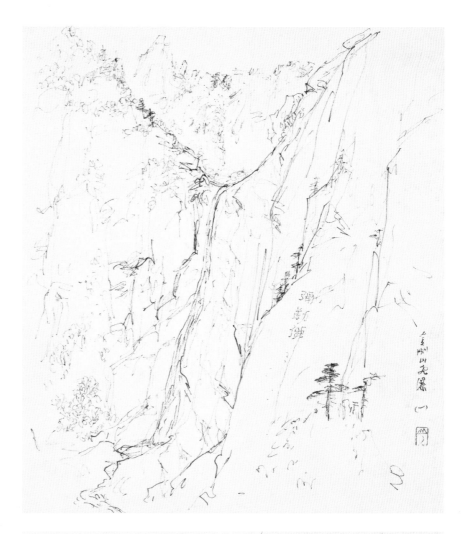

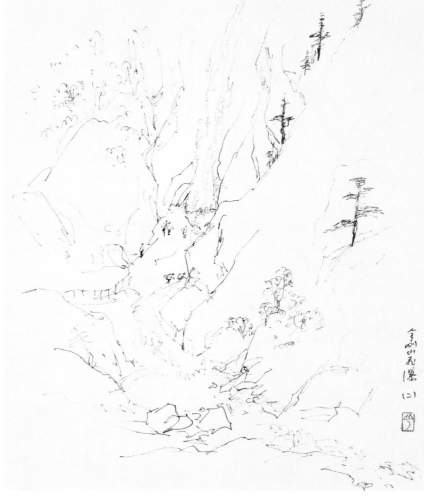

朝鲜速写 1

款识：金刚山飞瀑（一）。
印章：山月（朱文）

朝鲜速写 2

款识：金刚山飞瀑（二）。
印章：山月（朱文）

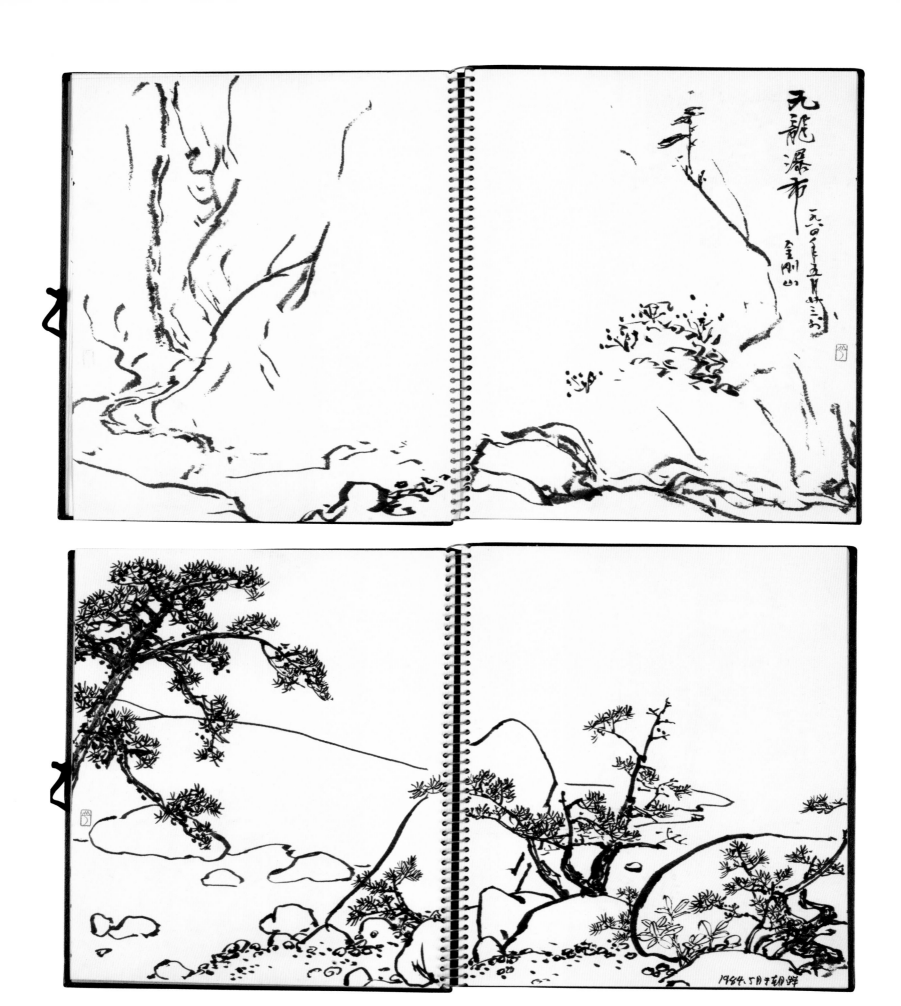

朝鲜速写 3

款识：九龙瀑布。一九八四年五月廿三于金刚山。

印章：山月（朱文）

朝鲜速写 4

款识：1984.5月于朝鲜。

印章：山月（朱文）

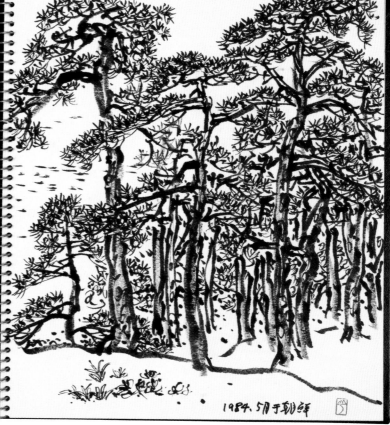

朝鲜速写 5

印章：山月（朱文）

朝鲜速写 6

款识：1984.5月于朝鲜。

印章：山月（朱文）

朝鲜速写 7

款识：三日浦拾稿。一九八四年五月廿三日。

印章：山月（朱文）

朝鲜速写 8

款识：1984.5月于朝鲜。

印章：山月（朱文）

美国速写（全册 30 幅，选取 29 幅）

1984年
23.5 cm×27.5 cm
纸本
私人藏

美国速写 1

款识：幽美圣地湖畔所见。一九八四年十一月十九日
　　　于嘉［加］州。

印章：山月（朱文）

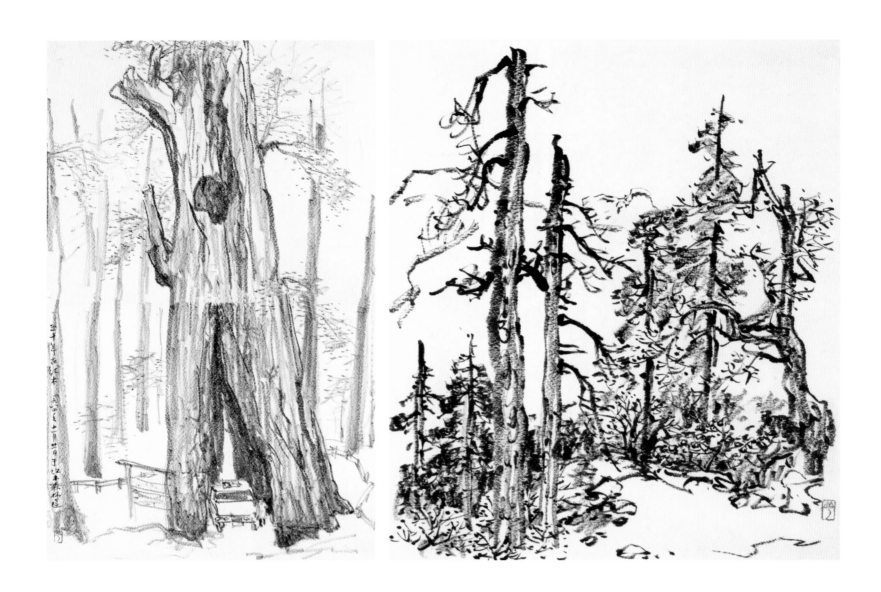

美国速写 2

款识：五千年古红木。一九八四年十一月廿一日于红木森林区。

印章：山月（朱文）

美国速写 3

印章：山月（朱文）

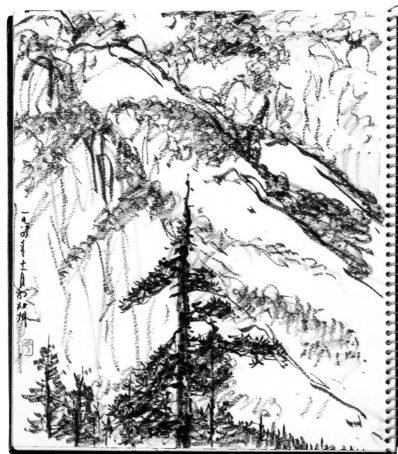

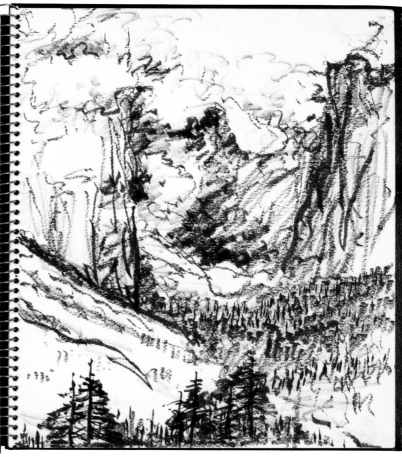

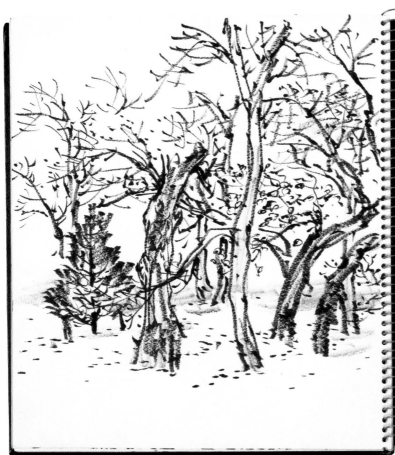

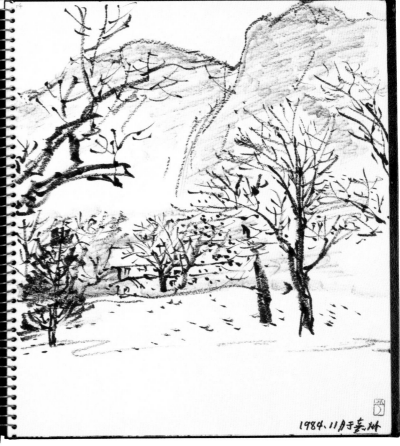

美国速写 4

款识：一九八四年十一月于加州。

印章：山月（朱文）

美国速写 5

款识：1984.11月于嘉［加］州。

印章：山月（朱文）

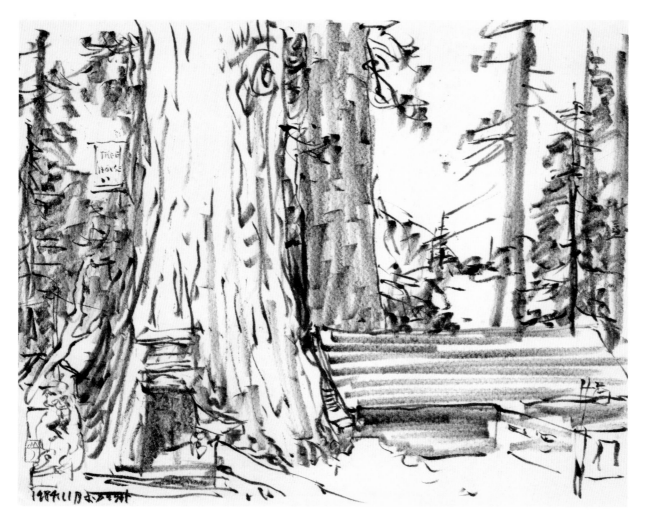

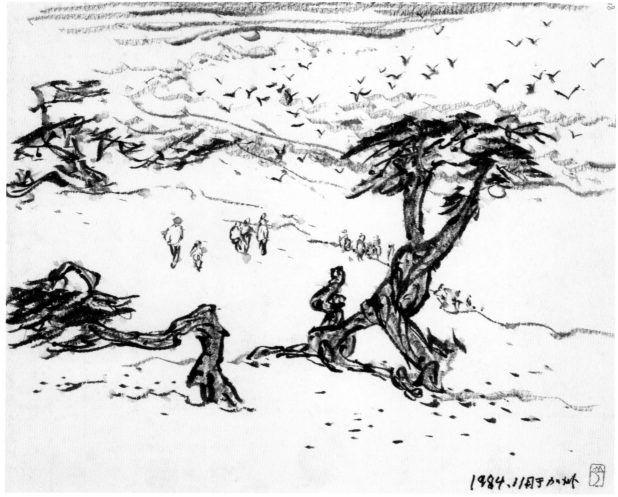

美国速写 6

款识：1984.11月于加州。

印章：山月（朱文）

美国速写 7

款识：1984.11月于加州。

印章：山月（朱文）

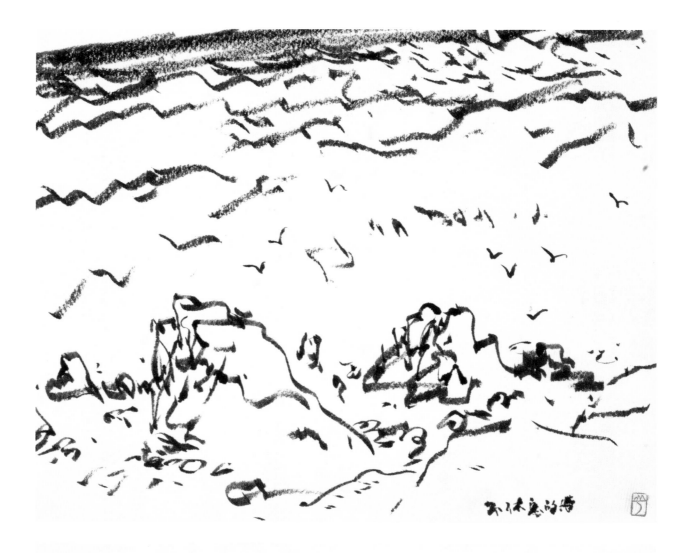

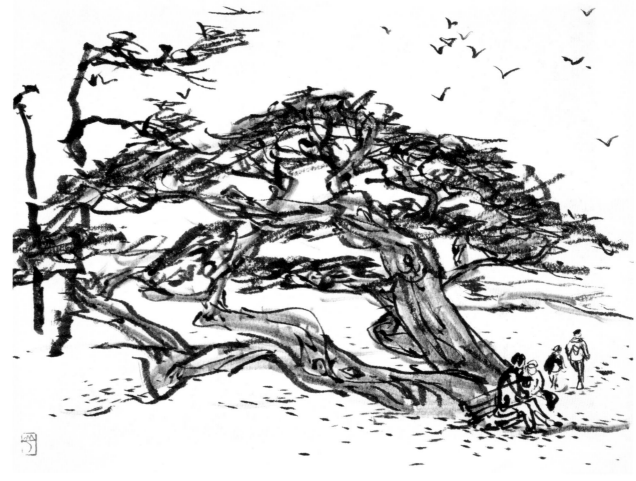

美国速写 8

款识：不休息的海。

印章：山月（朱文）

美国速写 9

印章：山月（朱文）

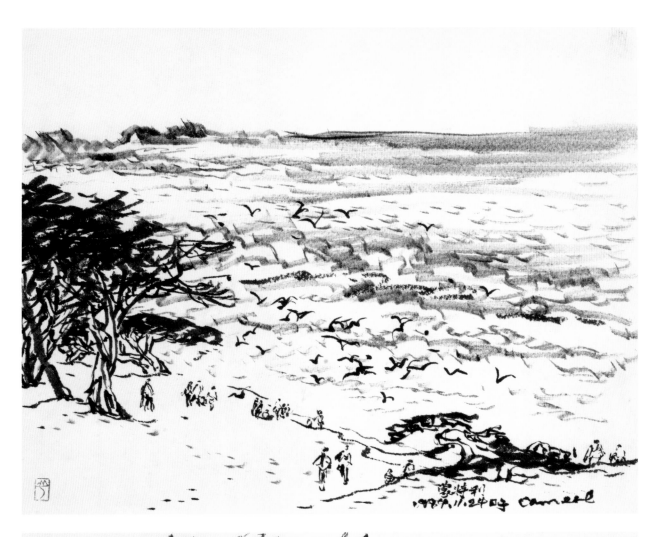

美国速写 10

款识：蒙特利。1984.11.24日于Camere。

印章：山月（朱文）

美国速写 11

款识：优美圣地。一九八四.十一月十八。

印章：山月（朱文）

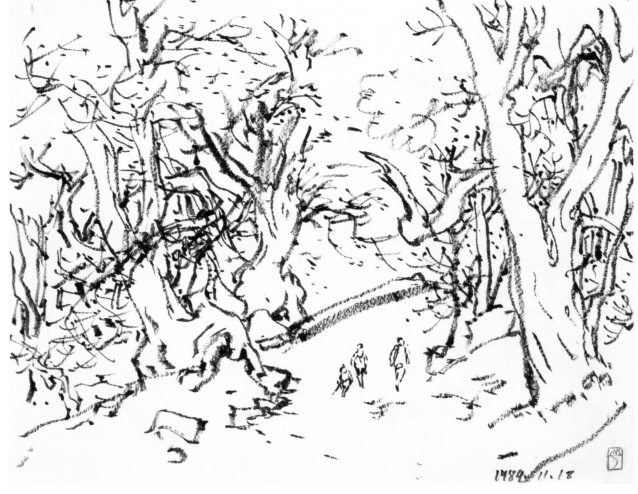

美国速写 12

款识：幽美圣地湖。

印章：山月（朱文）

美国速写 13

款识：1984.11.18。

印章：山月（朱文）

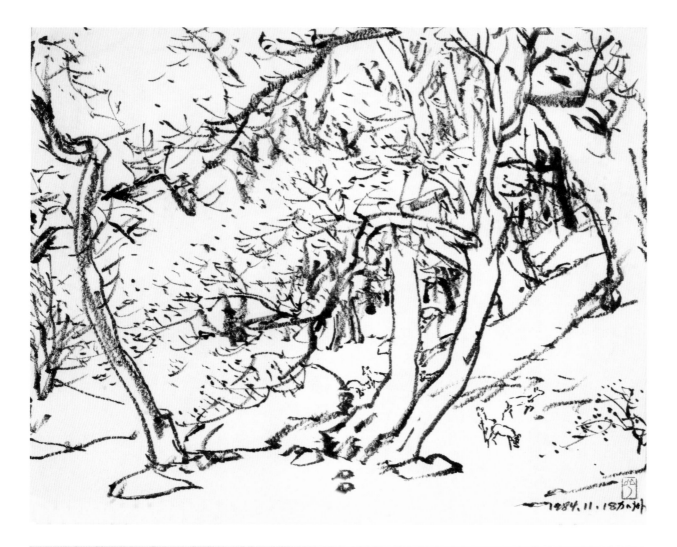

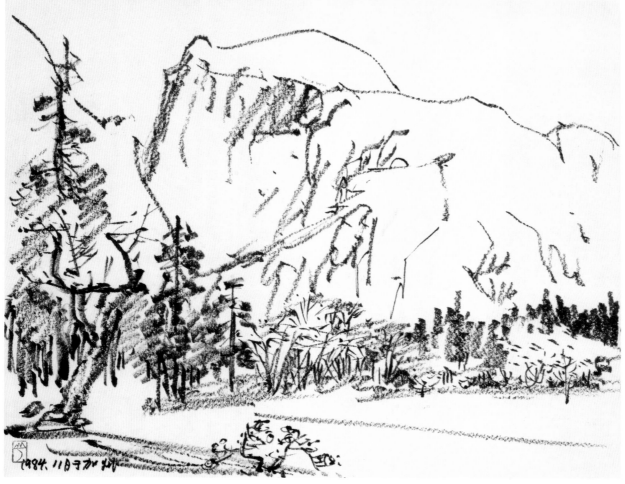

美国速写 14

款识：1984.11.18加州。

印章：山月（朱文）

美国速写 15

款识：1984.11月于加州。

印章：山月（朱文）

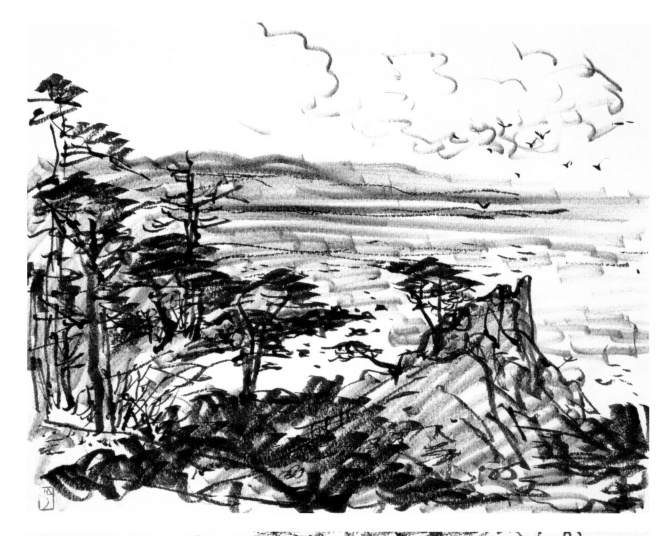

美国速写 16

印章：山月（朱文）

美国速写 17

印章：山月（朱文）

美国速写 18

款识：一九八四年十一月于加州。

印章：山月（朱文）

美国速写 19

印章：山月（朱文）

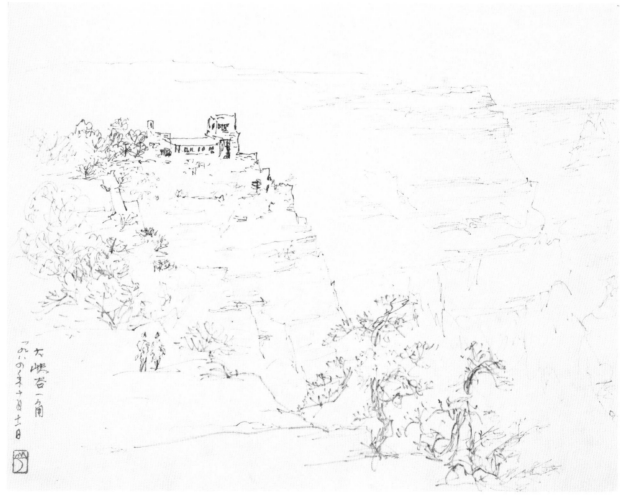

美国速写 20

款识：一九八四年十一月十二日上午，于波士顿威士妮女子
　　　大学校园。

印章：山月（朱文）

美国速写 21

款识：大峡谷一角。一九八四年十月十一日。

印章：山月（朱文）

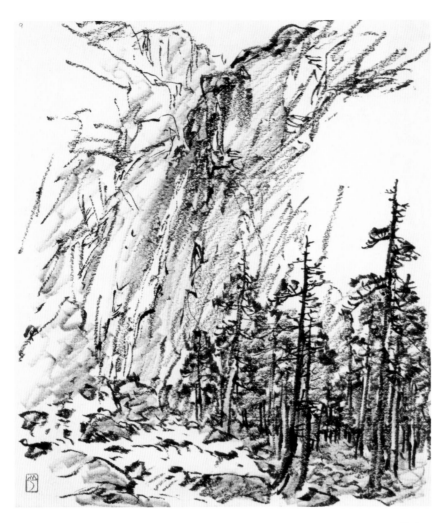

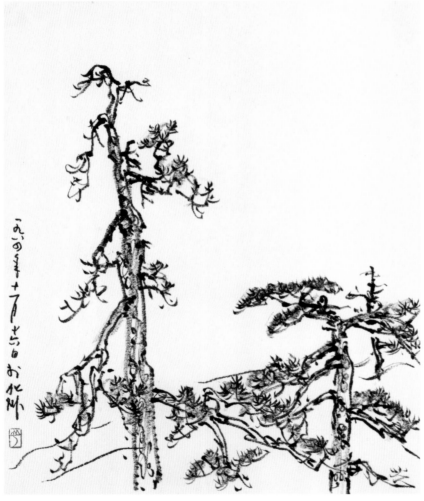

美国速写 22

印章：山月（朱文）

美国速写 23

款识：一九八四年十一月十六日于加州。

印章：山月（朱文）

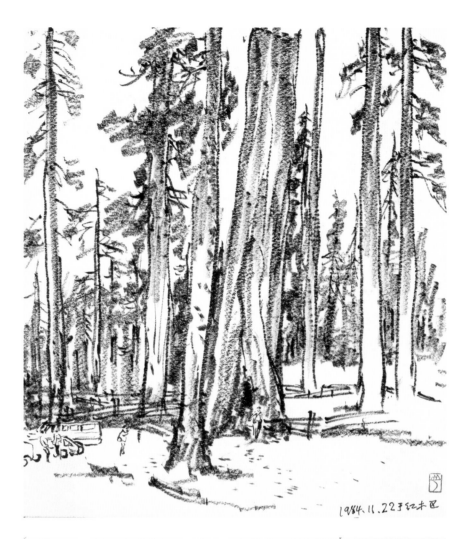

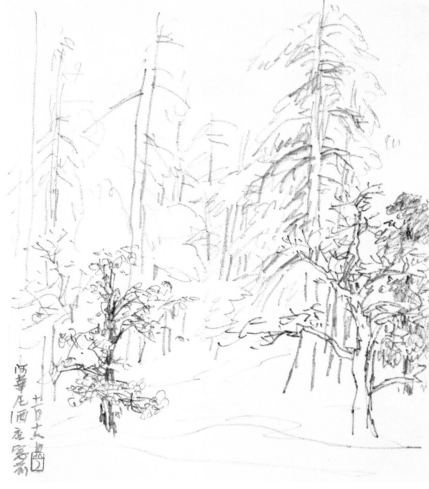

美国速写 24

款识：1984.11.22于红木区。
印章：山月（朱文）

美国速写 25

款识：阿华尼酒店窗前。十一月十六日。
印章：山月（朱文）

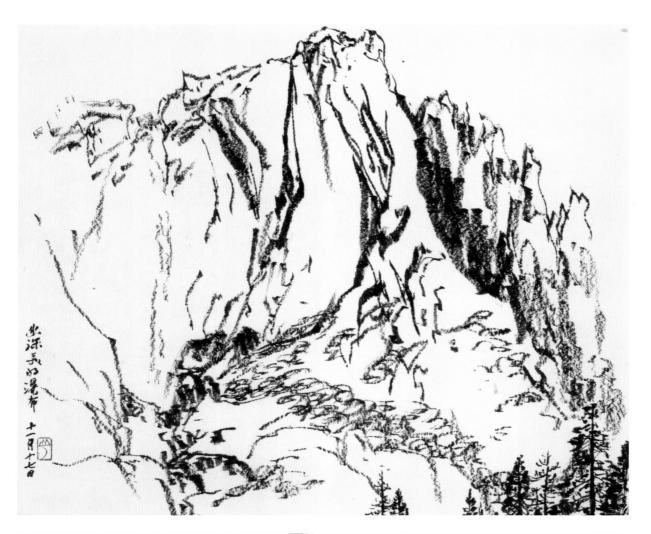

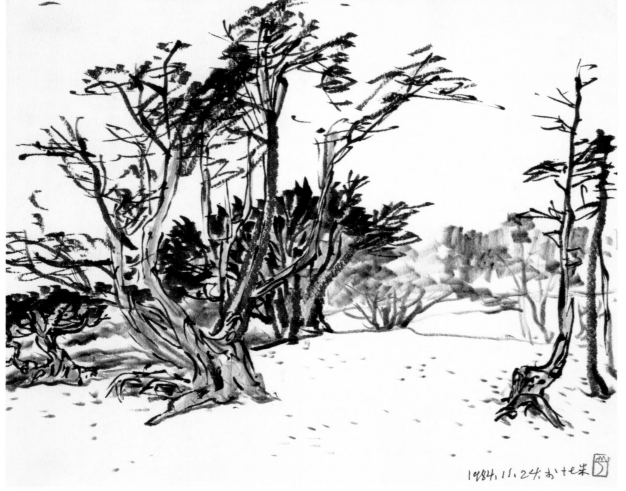

美国速写 26

款识：幽深美的瀑布。十一月十七日。

印章：山月（朱文）

美国速写 27

款识：1984.11.24于十七米。

印章：山月（朱文）

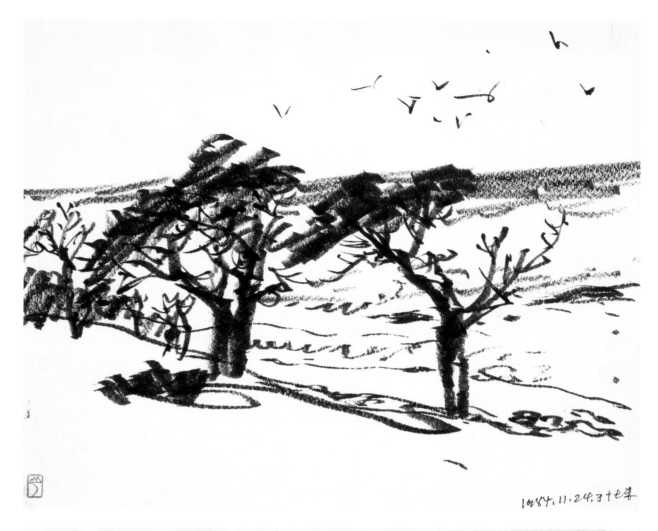

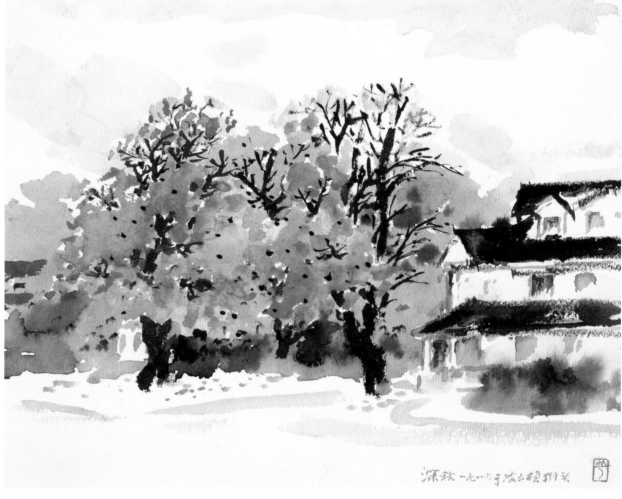

美国速写 28

款识：1984.11.24于十七米。

印章：山月（朱文）

美国速写 29

款识：深秋。一九八四于波斯顿街头。

印章：山月（朱文）

澳洲速写（全册 16 幅，选取 13 幅）

1985年

25.5 cm×36 cm

纸本

私人藏

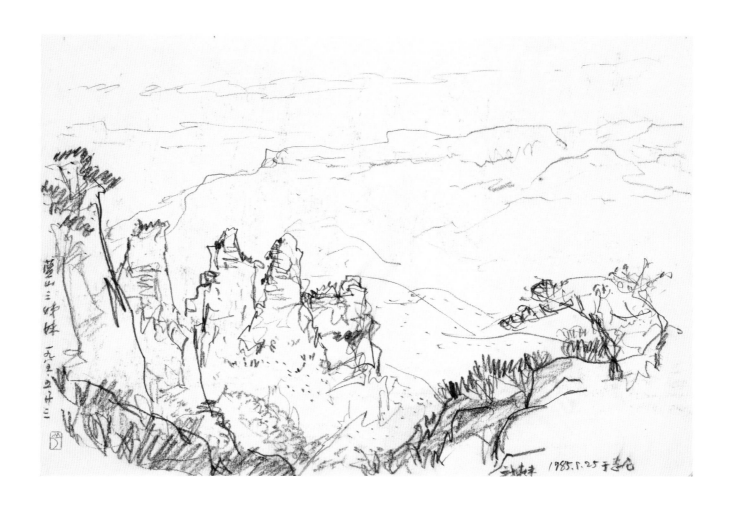

澳洲速写 1

款识：蓝山三姊妹。一九八五.五.廿三。
　　　三姊妹。1985.5.25于悉尼。
印章：山月（朱文）

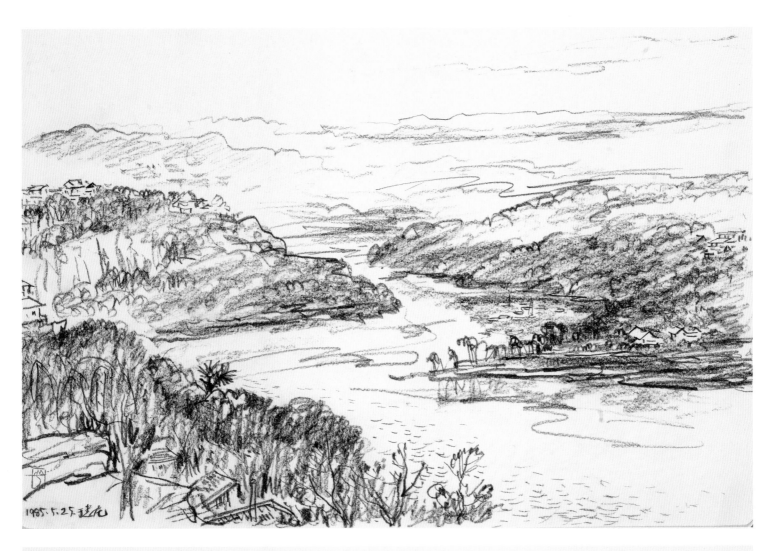

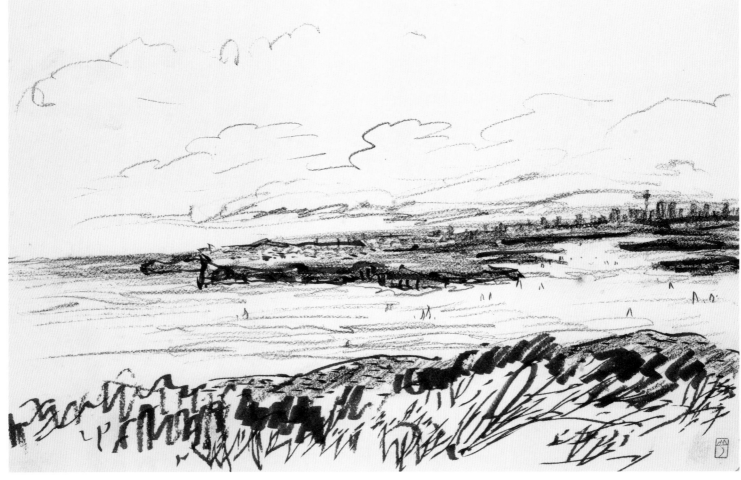

澳洲速写 2

款识：1985.5.25于悉尼。

印章：山月（朱文）

澳洲速写 3

印章：山月（朱文）

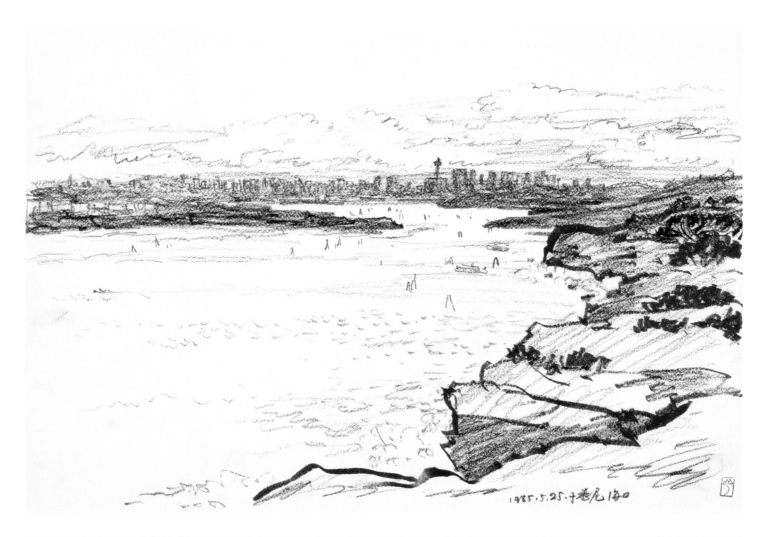

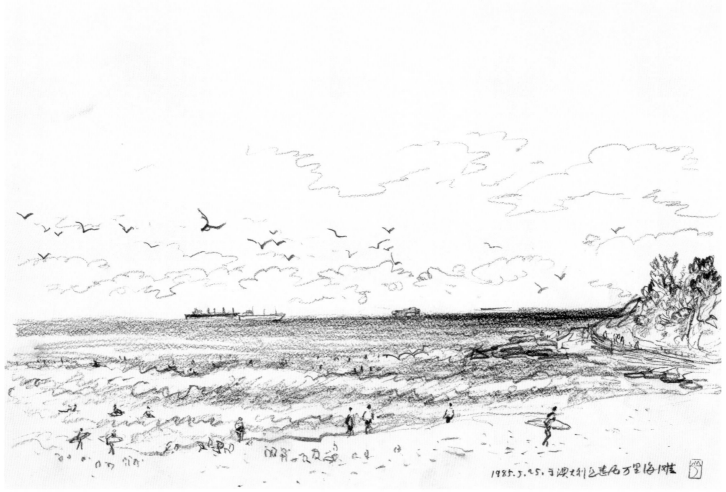

澳洲速写 4

款识：1985.5.25于悉尼海口。

印章：山月（朱文）

澳洲速写 5

款识：1985.5.25于澳大利亚悉尼万里海滩。

印章：山月（朱文）

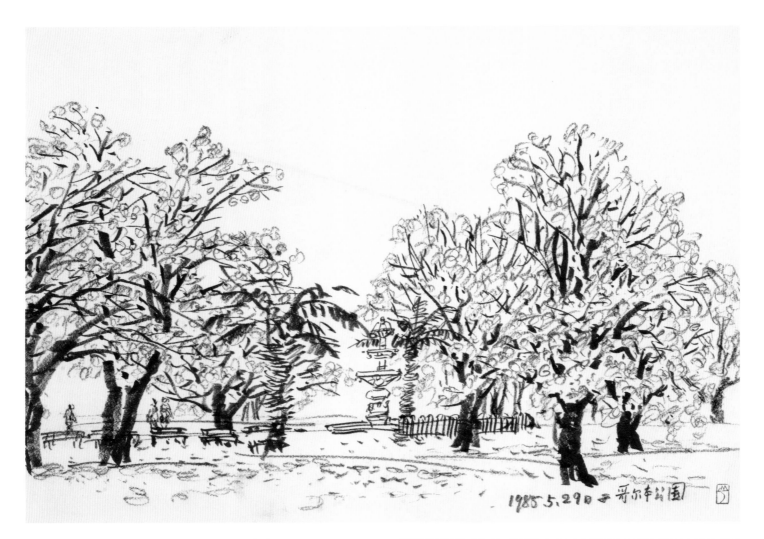

澳洲速写 6

款识：1985.5.29日于哥尔本公园。

印章：山月（朱文）

澳洲速写 7

款识：伦敦桥附近。

印章：山月（朱文）

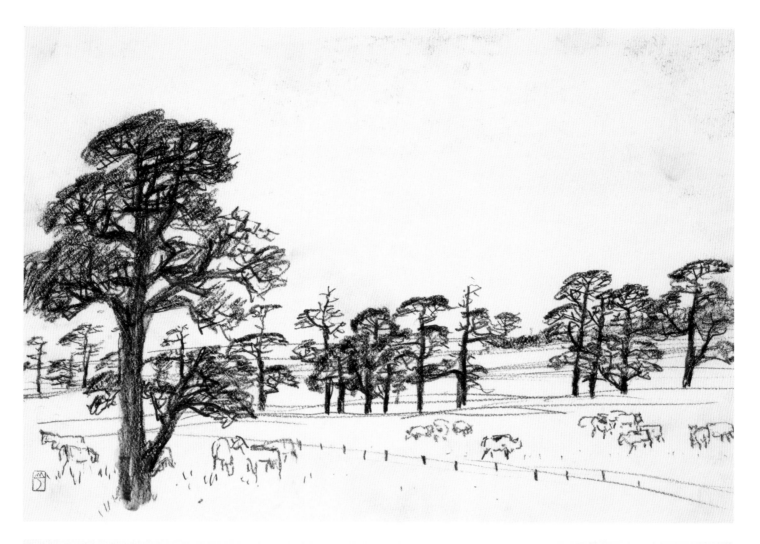

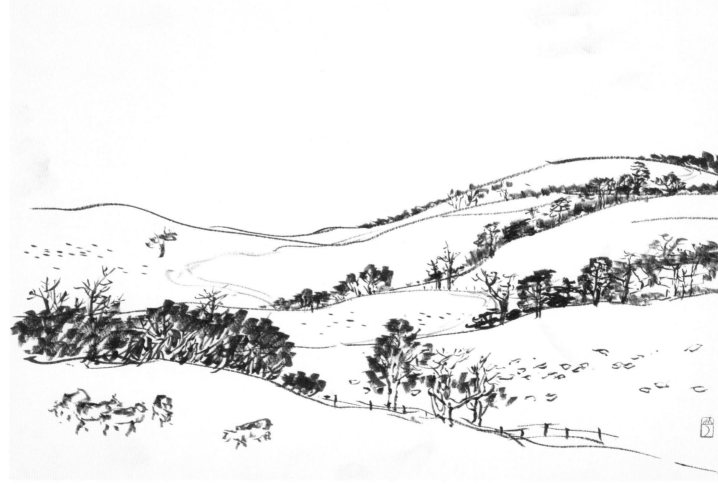

澳洲速写 8

印章：山月（朱文）

澳洲速写 9

印章：山月（朱文）

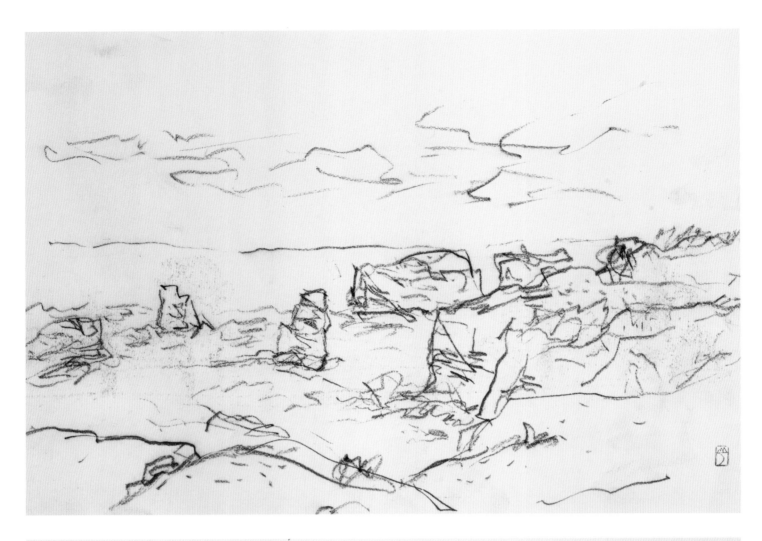

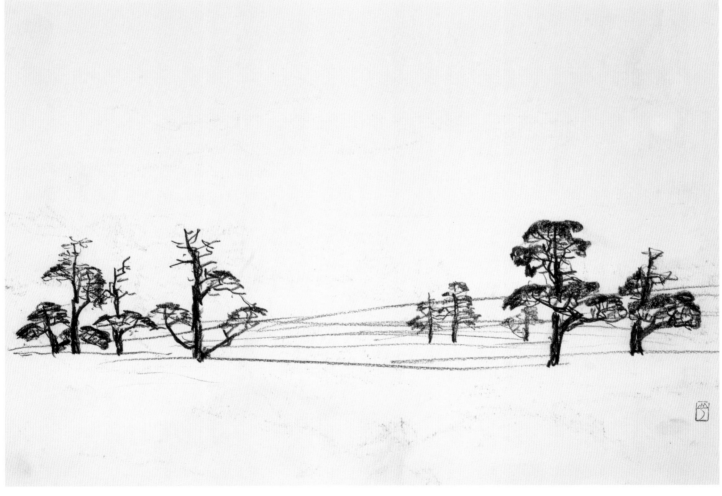

澳洲速写 10

印章：山月（朱文）

澳洲速写 11

印章：山月（朱文）

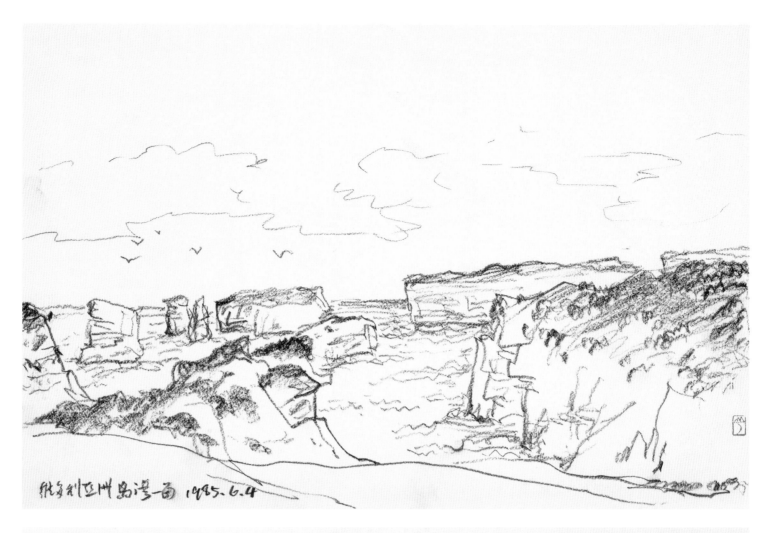

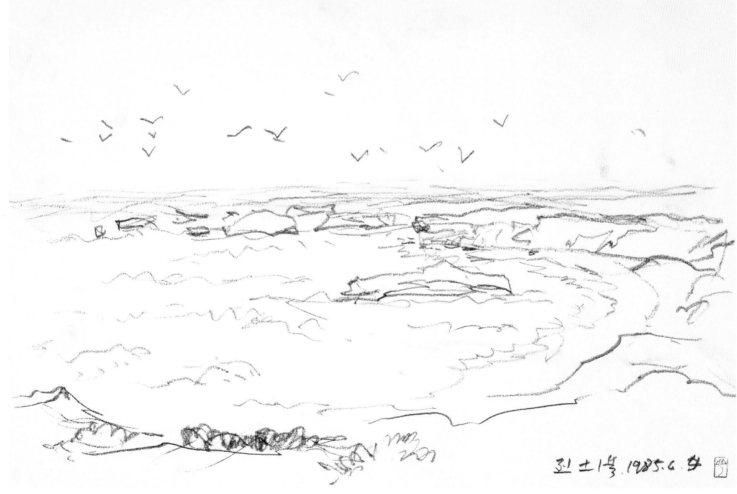

澳洲速写 12

款识：维多利亚洲［州］岛湾一角。1985.6.4。

印章：山月（朱文）

澳洲速写 13

款识：烈士湾。1985.6.4。

印章：山月（朱文）

北京速写（全册 4 幅）

1987年
25.6 cm × 35.5 cm
纸本
私人藏

纸本

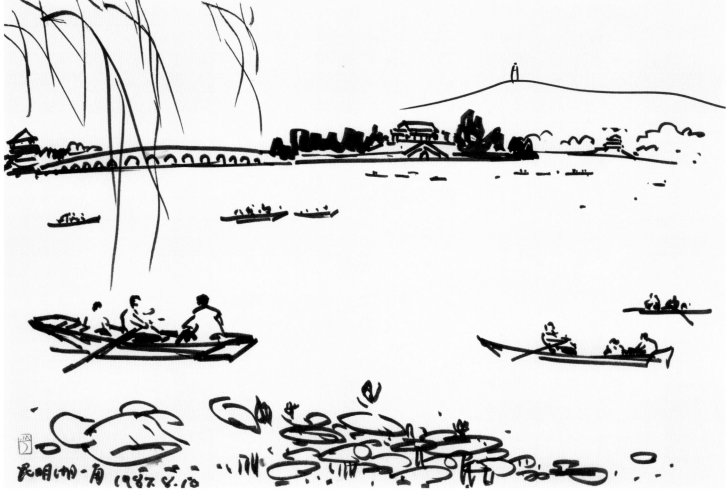

北京速写 1

印章：山月（朱文）

北京速写 2

款识：昆明湖一角。1987.8.10。

印章：山月（朱文）

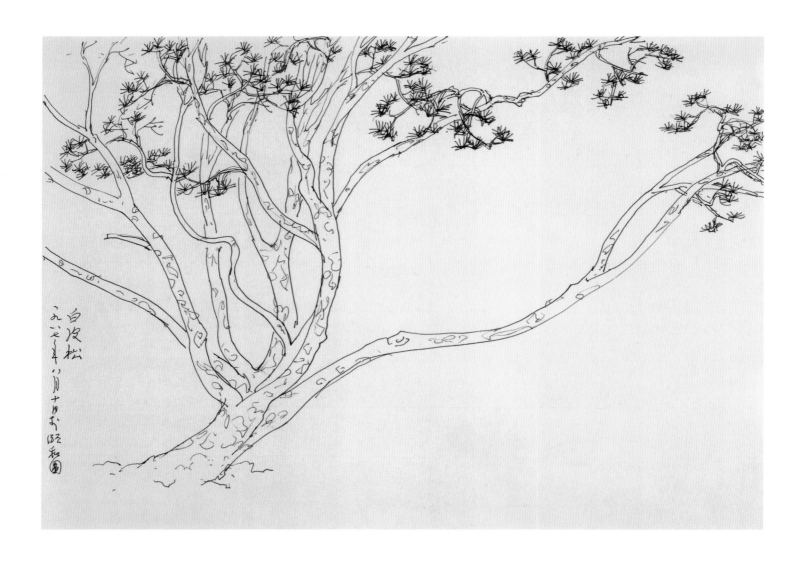

北京速写 3

款识：白皮松。一九八七年八月十日于颐和园。

北京速写 4

款识：一九八七年八月十二日于长城。

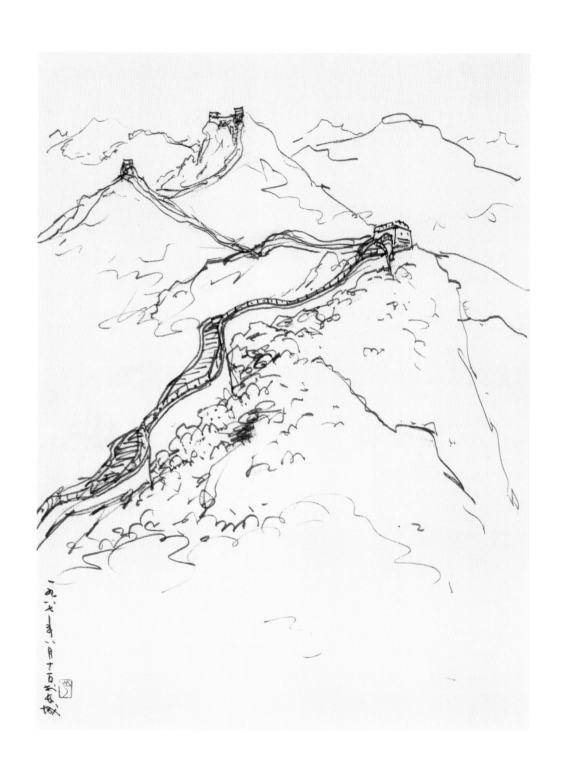

北京速写 4

款识：一九八七年八月十二日于长城。

印章：山月（朱文）

萝岗写生（全册 10 幅）

1984、1988年
28 cm×37 cm
纸本
私人藏

纸本

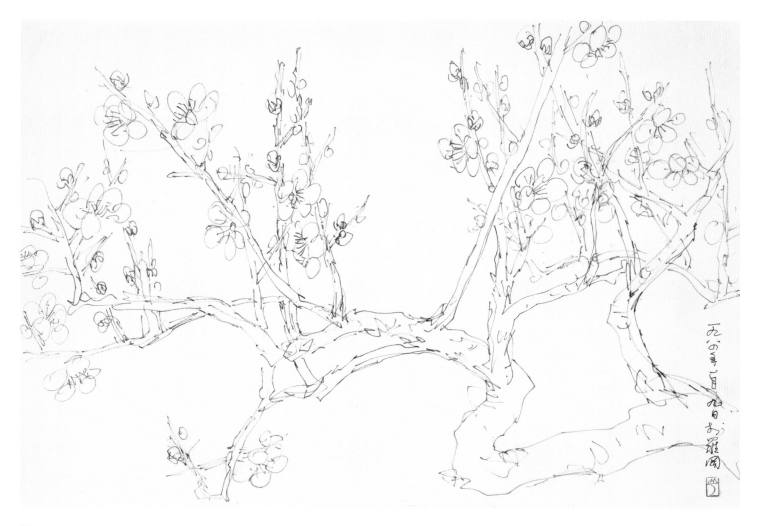

萝岗写生 1

款识：一九八四年一月九日于萝冈 [萝岗]。

印章：山月（朱文）

萝岗写生 2

印章：山月（朱文）

萝岗写生 3

印章：山月（朱文）

萝岗写生 4

印章：山月（朱文）

萝岗写生 5

款识：丁卯春节灯下速写。

印章：山月（朱文）

萝岗写生 6

款识：丁卯新春灯下速写。

印章：山月（朱文）

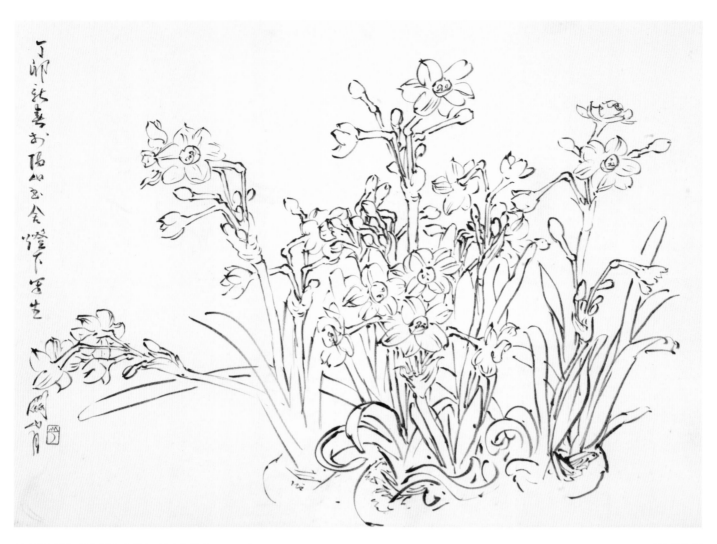

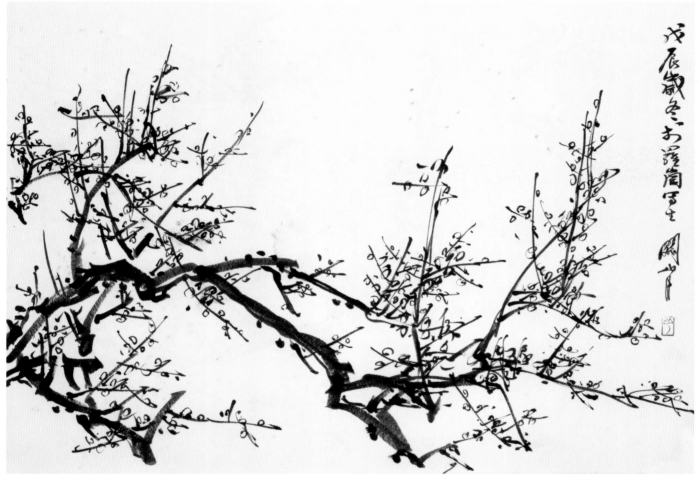

萝岗写生 7

款识：丁卯新春于隔山书舍灯下写生。关山月。

印章：山月（朱文）

萝岗写生 8

款识：戊辰岁冬于罗［萝］岗写生。关山月。

印章：山月（朱文）

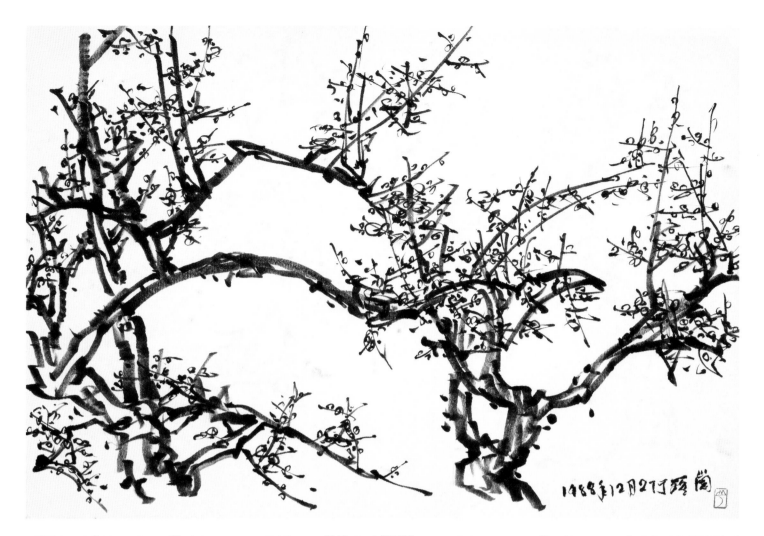

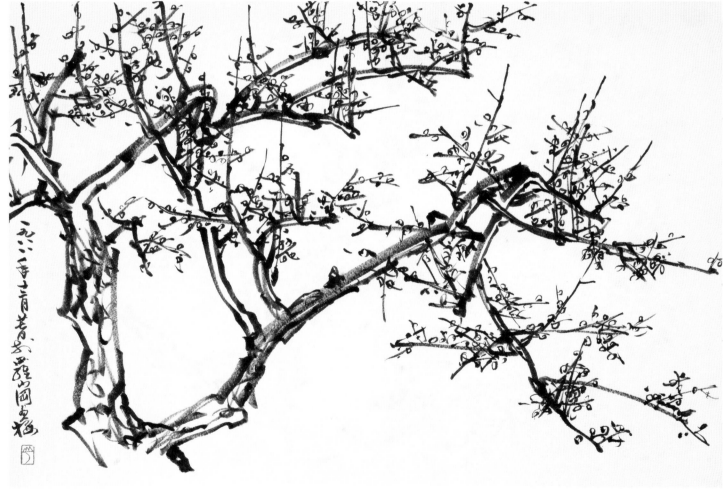

萝岗写生 9

款识：1988年12月27〔日〕于罗〔萝〕岗。

印章：山月（朱文）

萝岗写生 10

款识：一九八八年十二月廿七日于罗〔萝〕岗画梅。

印章：山月（朱文）

日本速写（全册 2 幅）

1990年

23.5 cm×27.5 cm

纸本

私人藏

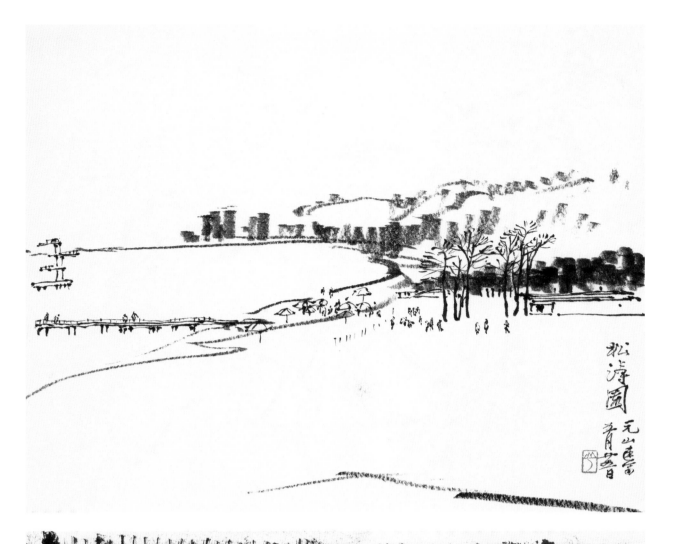

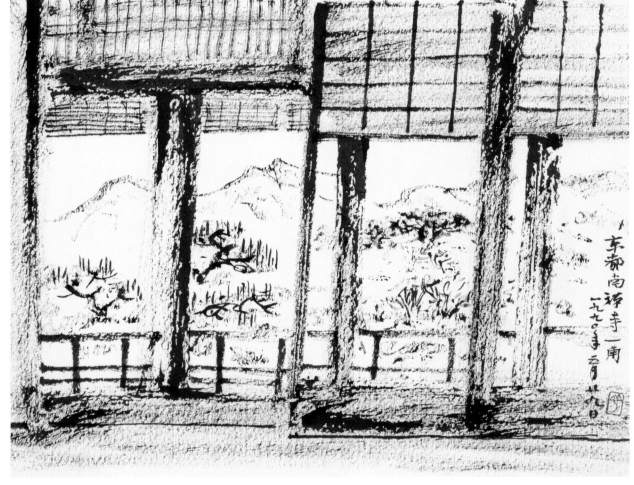

日本速写 1

款识：松涛园。元山速写，五月廿五日。

印章：山月（朱文）

日本速写 2

款识：京都南禅寺一角。一九九〇年五月廿九日。

印章：山月（朱文）

美国写生（全册 5 幅）

1990年

28.3 cm × 35.5 cm

纸本

私人藏

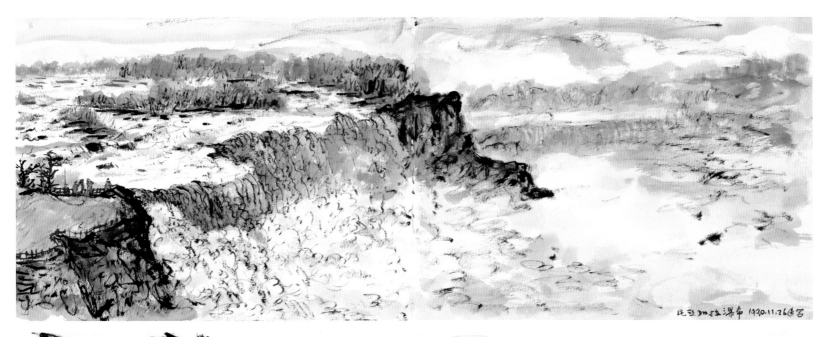

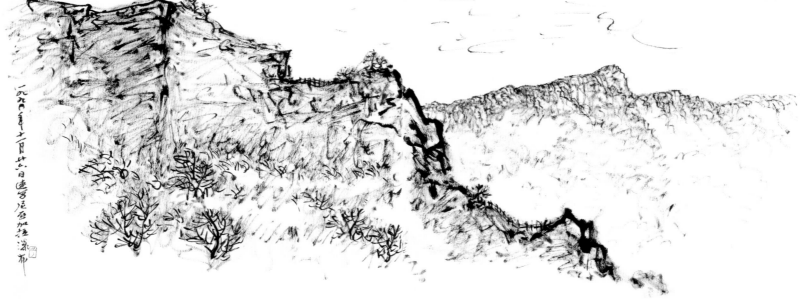

美国写生 1

款识：尼亚加拉瀑布。1990.11.26速写。
印章：山月（朱文）

美国写生 2

款识：一九九〇年十一月廿六日速写尼亚加拉瀑布。
印章：山月（朱文）

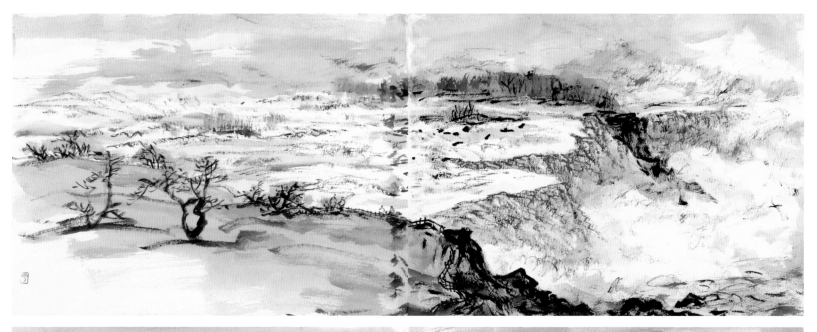

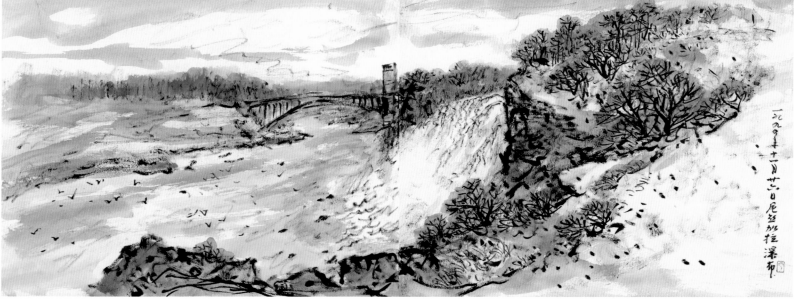

美国写生 3

印章：山月（朱文）

美国写生 4

款识：一九九〇年十一月廿六日，尼亚加拉瀑布。

印章：山月（朱文）

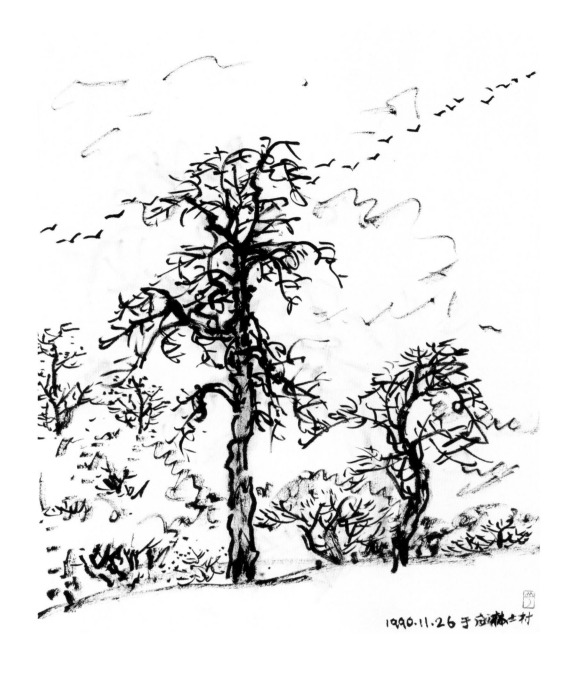

美国写生 5

款识：1990.11.26于威林士村。

印章：山月（朱文）

日本写生（全册 11 幅）

1990年

23.5 cm×27.5 cm

纸本

私人藏

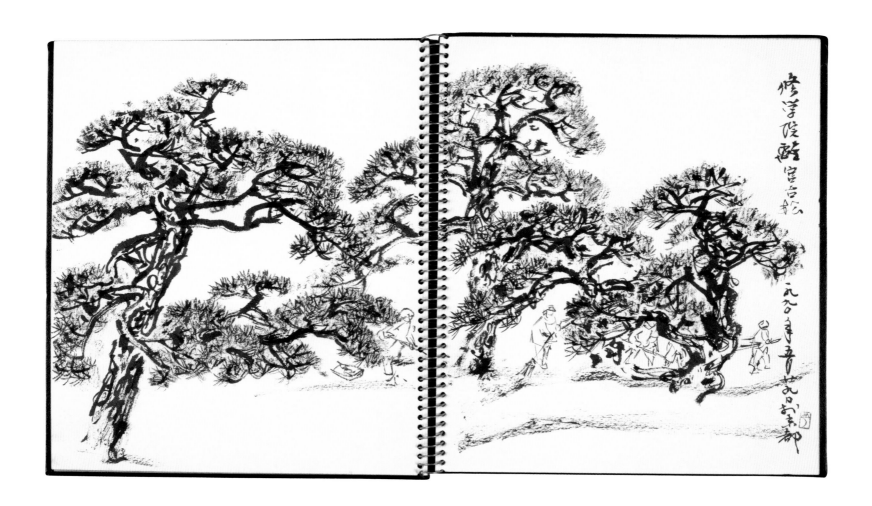

日本写生 1

款识：修学院离宫古松。一九九〇年五月廿九日于京都。
印章：山月（朱文）

日本写生 2

款识：芦湖之晨望富士。1990.5.28。

印章：山月（朱文）

日本写生 3

款识：箱根芦湖之滨。1990.5.28。

印章：山月（朱文）

日本写生 4

款识：一九九〇年五月廿八于日本箱根芦湖之滨。
印章：山月（朱文）

日本写生 5

印章：山月（朱文）

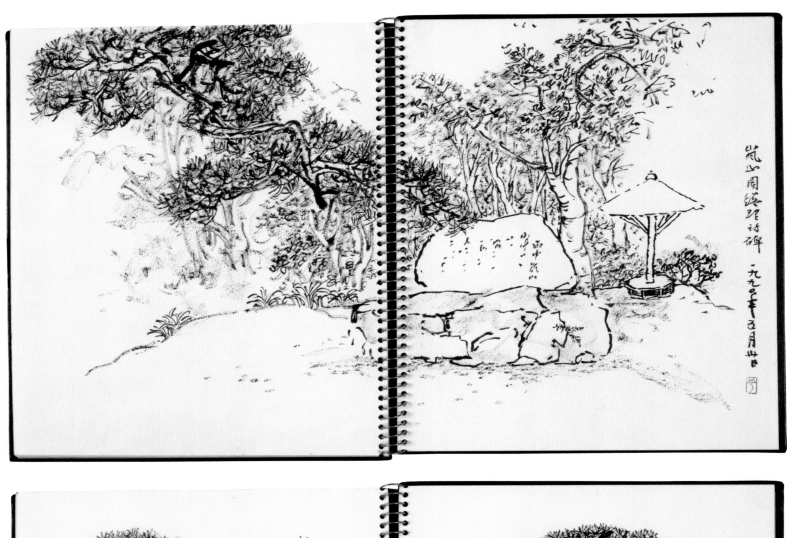

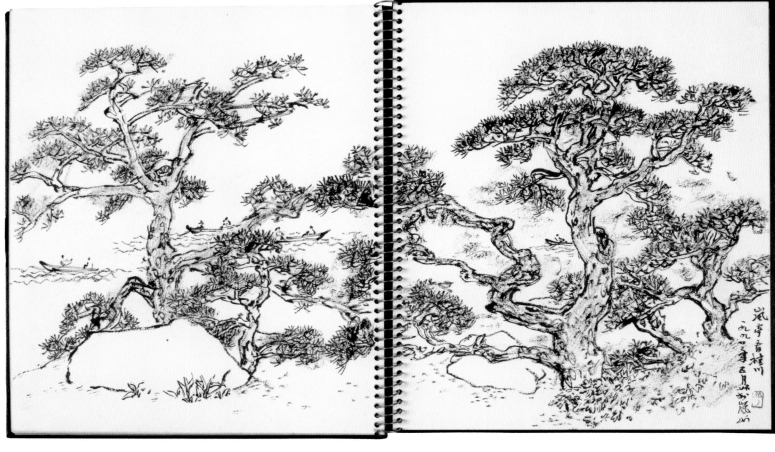

日本写生 6

款识：岚山周总理诗碑。一九九〇年五月卅日。

印章：山月（朱文）

日本写生 7

款识：岚亭看桂川。一九九〇年五月卅于岚山。

印章：山月（朱文）

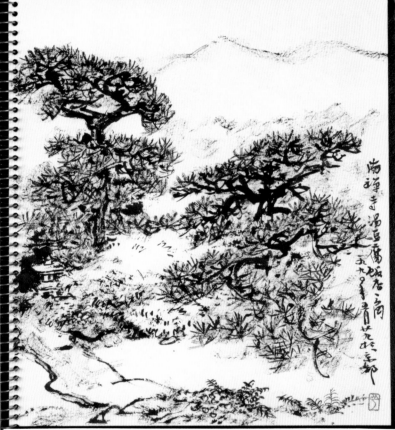

日本写生 8

印章：山月（朱文）

日本写生 9

款识：南禅寺汤豆腐饭店一角。一九九〇年五月廿九于京都。

印章：山月（朱文）

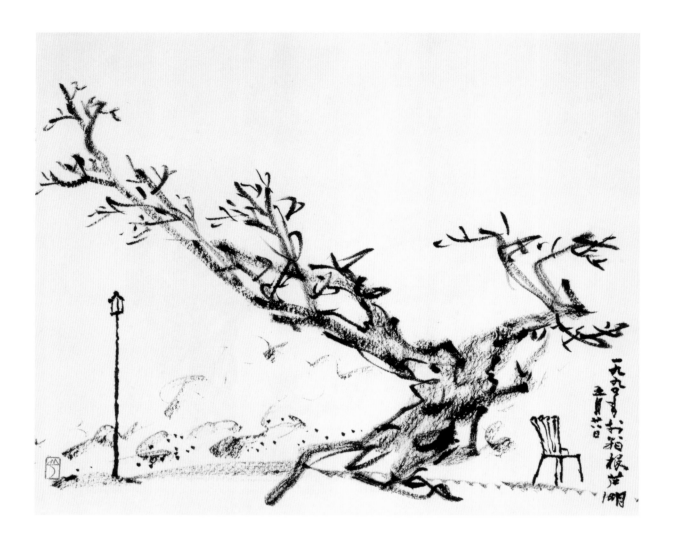

日本写生 10

款识：一九九〇年于箱根芦湖。五月廿八日。

印章：山月（朱文）

日本写生 11

桂林速写（全册 15 幅）

1990年
28 cm × 35.5 cm
纸本
私人藏

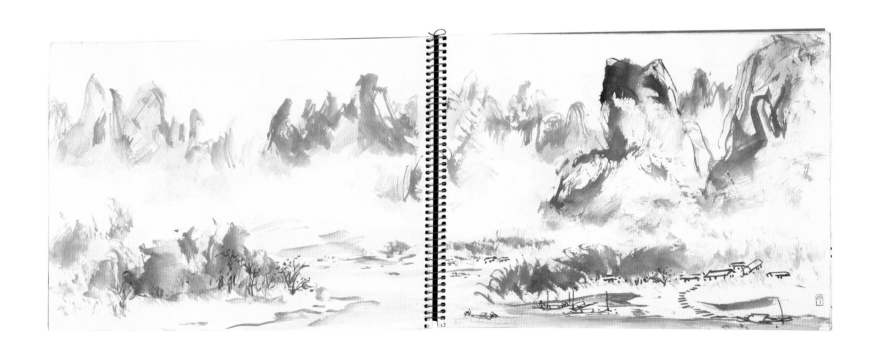

桂林速写 1

印章：山月（朱文）

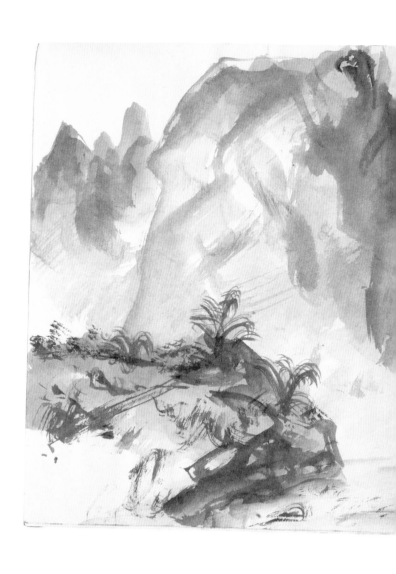

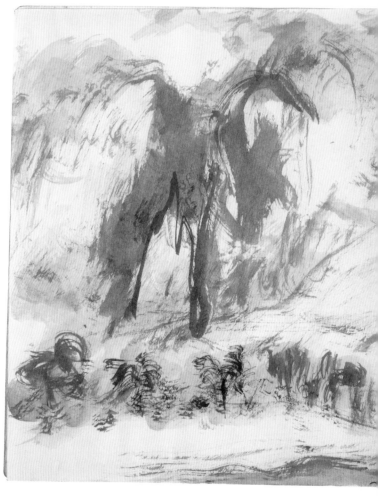

桂林速写 2

印章：山月（朱文）

桂林速写 3

印章：山月（朱文）

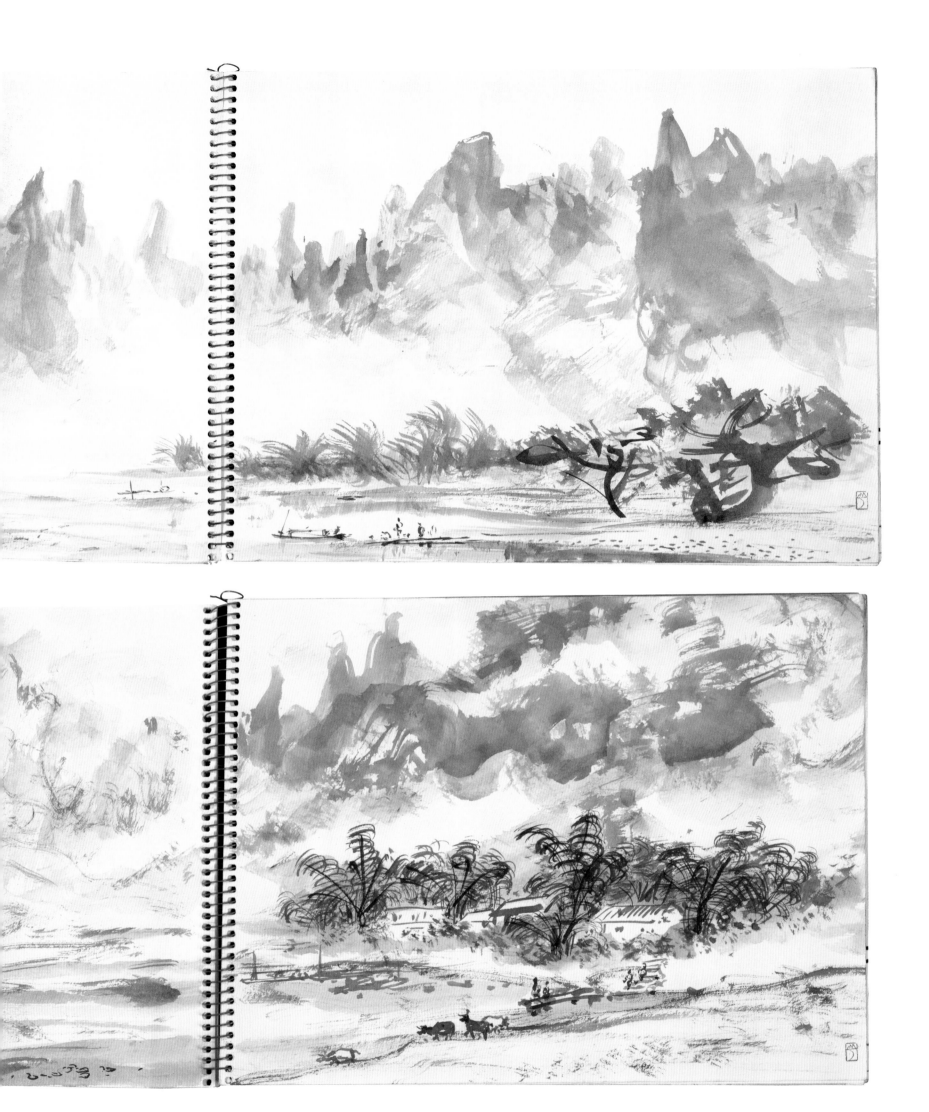

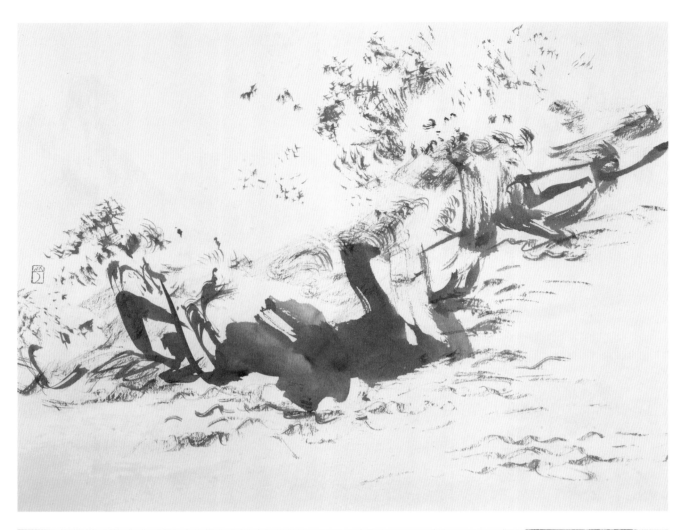

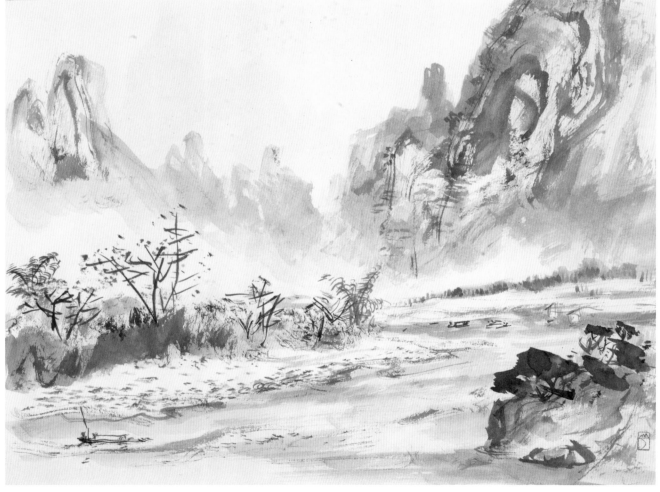

桂林速写 4

印章：山月（朱文）

桂林速写 5

印章：山月（朱文）

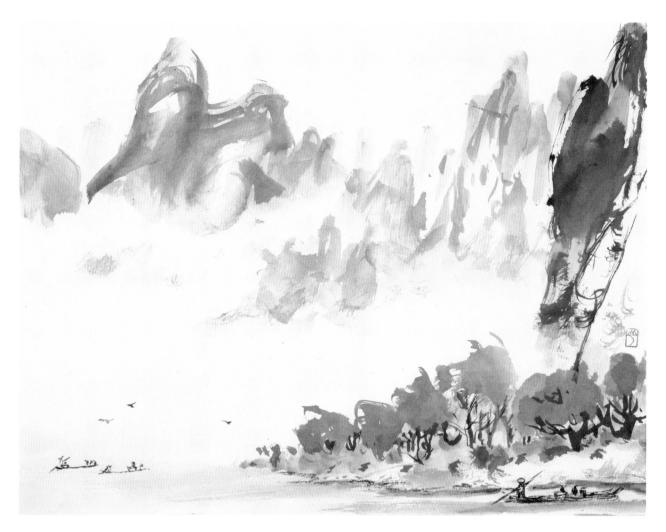

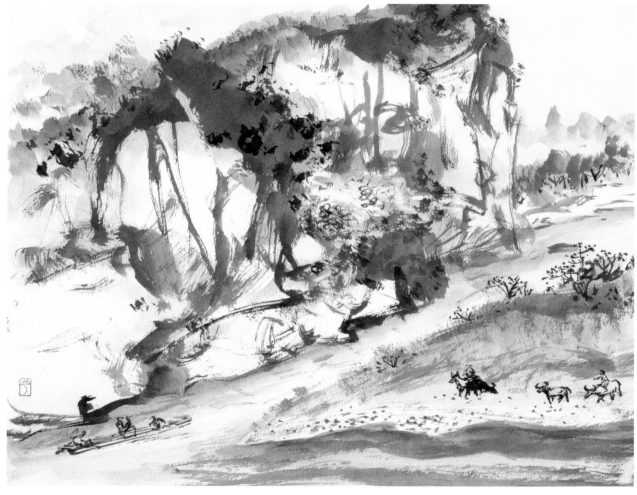

桂林速写 6

印章：山月（朱文）

桂林速写 7

印章：山月（朱文）

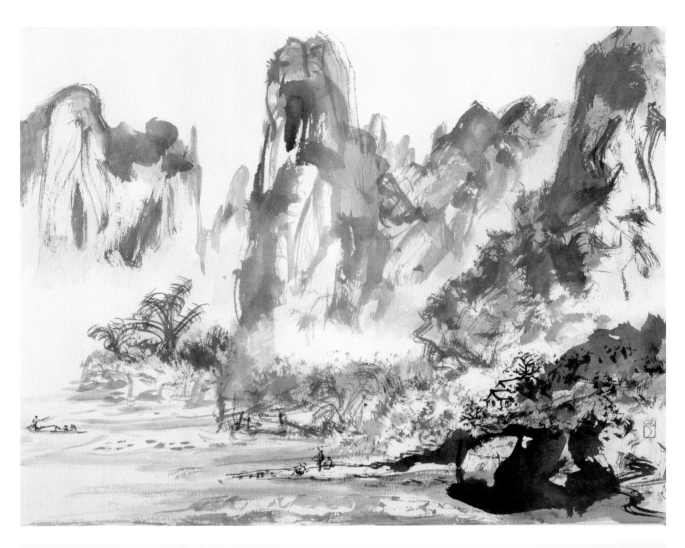

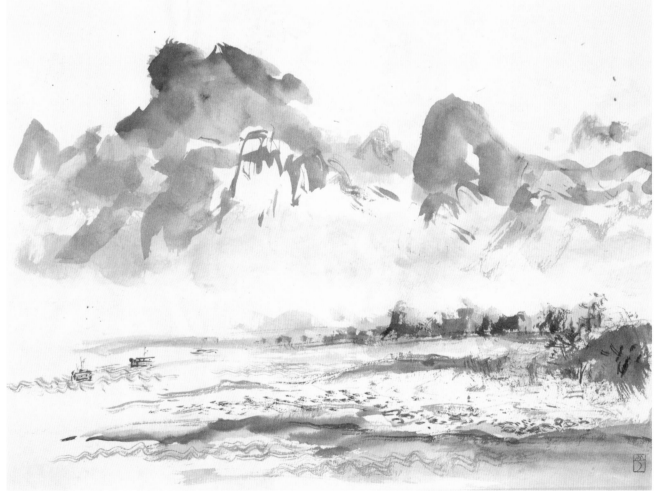

桂林速写 8

印章：山月（朱文）

桂林速写 9

印章：山月（朱文）

桂林速写 10

印章：山月（朱文）

桂林速写 11

印章：山月（朱文）

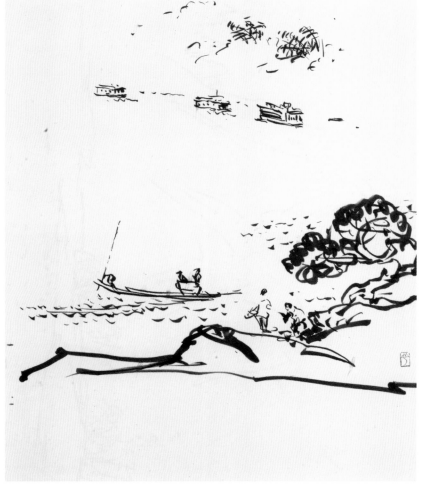

桂林速写 12

印章：山月（朱文）

桂林速写 13

印章：山月（朱文）

桂林速写 14 桂林速写 15

马来西亚写生（全册 10 幅）

1999年

29 cm×42.5 cm

纸本

私人藏

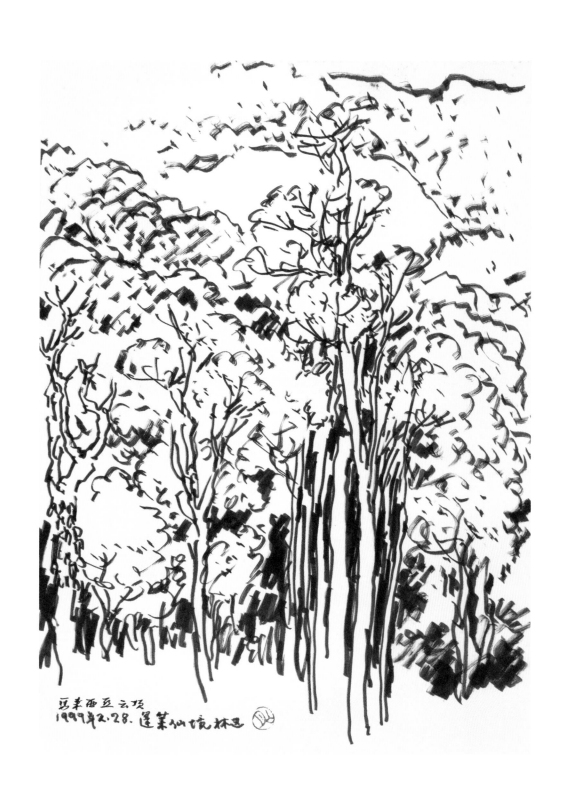

马来西亚写生 1

款识：马来西亚云顶。1999年2.28，篷 [蓬] 莱仙境林区。

印章：山月（朱文）

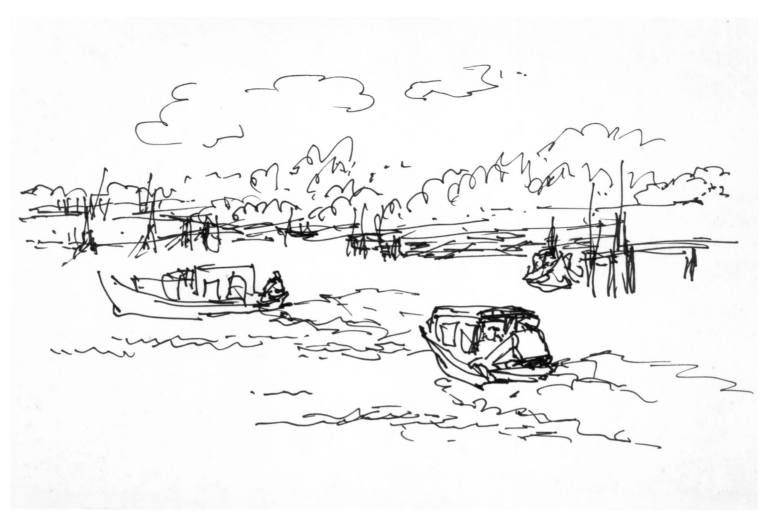

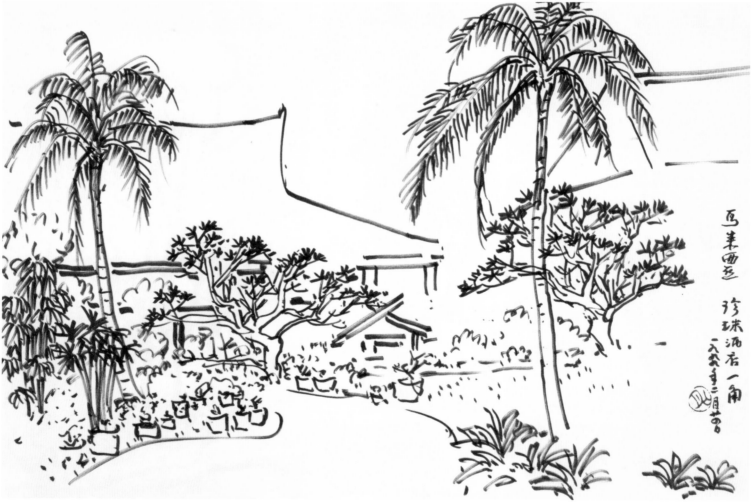

马来西亚写生 2

马来西亚写生 3

款识：马来西亚珍珠酒店一角。一九九九年二月廿四日。

印章：山月（朱文）

马来西亚写生 4　　　　　　　　　　马来西亚写生 5

马来西亚写生 6

款识：马来西亚升旗山顶峰。一九九九年二月廿五日。

印章：山月（朱文）

马来西亚写生 7

款识：马来西亚吉隆坡云顶速写。

印章：山月（朱文）

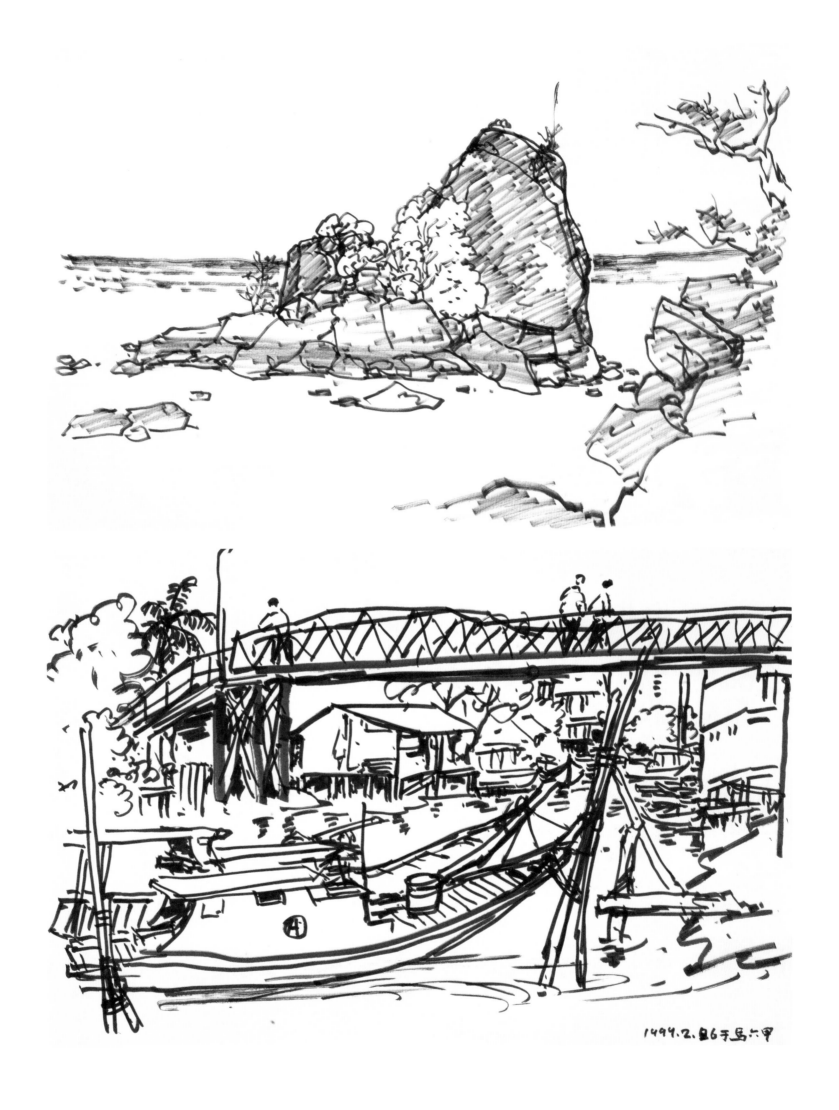

马来西亚写生 8

马来西亚写生 9

款识：1999.2.26于马六甲。

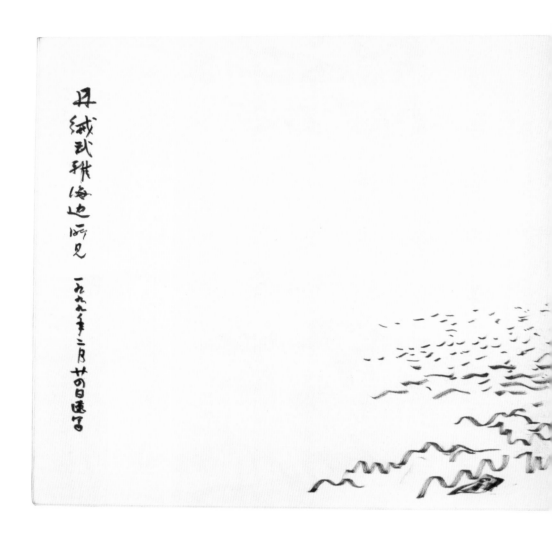

马来西亚写生 10

款识：丹绒武雅海边所见。一九九九年二月廿四日速写。

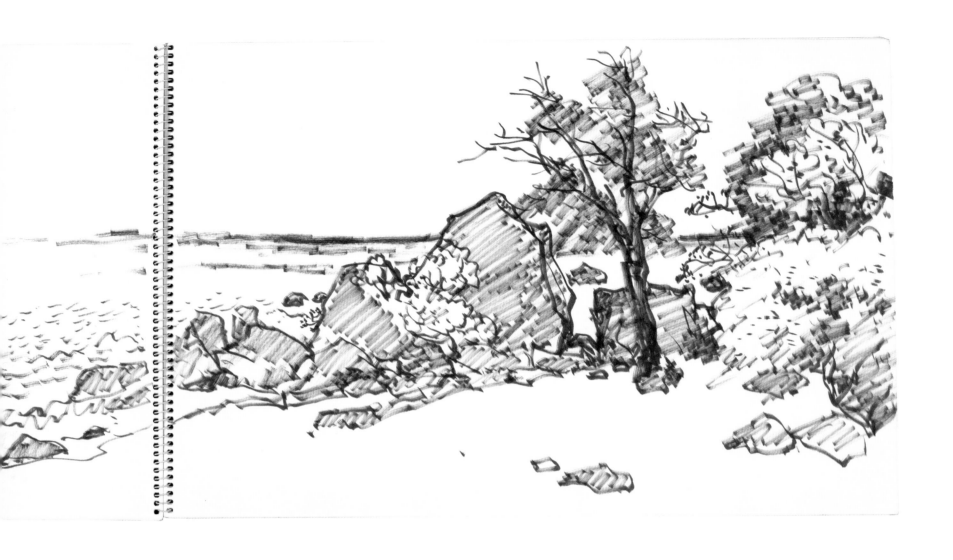

《关山月全集》 编辑委员会

图书在版编目（CIP）数据

关山月全集 / 关山月美术馆编. — 深圳 : 海天出
版社；南宁 : 广西美术出版社，2012.8
ISBN 978-7-5507-0559-3

Ⅰ.①关… Ⅱ.①关… Ⅲ. ①关山月（1912～2000）
－全集②中国画－作品集－中国－现代③汉字－书法－作
品集－中国－现代 Ⅳ.①J222.7

中国版本图书馆CIP数据核字（2012）第235931号

关山月全集
GUAN SHANYUE QUANJI

关山月美术馆　编

出 品 人　尹昌龙　蓝小星

责任编辑　李　萌　林增雄　杨　勇　马　琳　潘海清

责任技编　梁立新　凌庆国

责任校对　陈宇虹　陈敏宜　肖丽新　林柳源　尚永红　陈小英

书籍装帧　图壤设计

出版发行　海天出版社　广西美术出版社

地　　址　深圳市彩田南路海天大厦（518033）

　　　　　广西南宁市望园路9号（530022）

网　　址　www.htph.com.cn

　　　　　www.gxfinearts.com

邮购电话　0771-5701356

印　　制　深圳雅昌彩色印刷有限公司

开　　本　787 mm×1092 mm　1/8

印　　张　353

版　　次　2012年8月第1版

印　　次　2012年8月第1次

书　　号　ISBN 978-7-5507-0559-3

定　　价　8800.00元（全套）